Symphony

在音樂領域中，除了歌劇外就以交赫赫有名的交響曲與交響詩，年代大師的精心傑作。驚愕‧英雄‧命荒山之夜‧查拉圖斯特拉如是震撼人心，是您不可錯過的經典曲目。

響曲與交響詩的創作最複雜、演出陣容最盛大。這100首在音樂史上跨越巴洛克、古典、浪漫、國民樂派到現代，概括了音樂史上重要運‧巨人‧浮士德‧天方夜譚‧大地之歌‧神祕之山‧曼符力德‧說‧羅馬之松‧芬蘭頌……每一首皆波瀾壯闊、

你不可不知道的
100首
交響曲與交響詩

*You must know these Symphonies
and Symphonic poems*

全新修訂彩色版

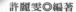

許麗雯◎編著

國家圖書館出版品預行編目（CIP）資料

你不可不知道的100首交響曲與交響詩 / 許麗雯編
著. -- 初版. -- 臺北市：信實文化行銷, 2015.02
面； 公分. -- (What's music)

ISBN 978-986-5767-54-9（平裝）

1. 交響曲 2. 交響詩 3. 音樂欣賞

912.31 104000801

What's Music
你不可不知道的100首交響曲與交響詩

作者　　　許麗雯暨高談音樂企畫小組　編著
總編輯　　許汝紘
副總編輯　楊文玄
編輯　　　黃暐婷
美術編輯　楊詠棠
行銷企劃　陳威佑
發行　　　許麗雪
出版　　　信實文化行銷有限公司
地址　　　臺北市大安區忠孝東路四段 341 號 11 樓之三
電話　　　（02）2740-3939
傳真　　　（02）2777-1413
網址　　　www.whats.com.tw
E-Mail　　service@whats.com.tw
Facebook　https://www.facebook.com/whats.com.tw
劃撥帳號　50040687 信實文化行銷有限公司

印刷　　　彩之坊科技股份有限公司
地址　　　新北市中和區中山路二段 323 號
電話　　　（02）2243-3233

總經銷　　高見文化行銷股份有限公司
地址　　　新北市樹林區佳園路二段 70-1 號
電話　　　（02）2668-9005

更多書籍介紹、活動訊息，請上網輸入關鍵字　華滋出版　搜尋

雄奇瑰麗・氣象萬千

本書是為了高談文化的音樂出版而精心規劃的書籍，記錄著我們在音樂書籍領域中，孜孜耕耘、努力累積的豐碩成果與強烈企圖。同時，也是高談文化對讀者最真誠的邀約與承諾，期待與您共同分享生命中不能缺少的音樂經典與美好經驗。

高談文化以第一本音樂書：《浦契尼的杜蘭朵》選定了出版的方向，多年來，我們始終堅持，以內容獨特周全、文字深入淺出、主題經典的高品質音樂書籍，作為高談文化音樂書系的出版理念。

陸續規劃出版的音樂書籍，莫不以紮實優質的內容，深受讀者的喜愛。繼《你不可不知道的100部歌劇》、《你不可不知道的音樂大師》、《你不可不知道的100首名曲及其故事》之後，我們強力企劃了這本《你不可不知道的100首交響曲與交響詩》，作為感謝讀者陪伴我們成長的紀念。

在音樂的領域中，除了製作規模龐大、細緻的歌劇作品之外，就屬交響曲與交響詩的演出陣容最為盛大，而各個時代的音樂家們，莫不以能創作出交響曲，為此生最為榮耀的事情。

這本書共挑選出100首在音樂史上赫赫有名、規模宏大、震撼人心、大家耳熟能詳的交響曲與交響詩。從它的創作者、創作背景、創作理念、成功的演出盛況、有趣的創作故事，兼談與該曲創作相關的音樂

知識和音樂家軼事；年代跨越了巴洛克樂派、古典樂派、浪漫樂派、國民樂派到現代樂派，概括了音樂史上重要音樂大師的精心傑作。

之所以將交響詩也納入這個選題當中，是因為其原創性與演出規模，其實與交響曲不相上下，只是交響詩更多了標題音樂的引導，除了音樂還兼具故事性與敘事性。從李斯特將「詩的語言」變成「音樂的語言」；以「音樂的曲調」來表現「詩的意念」之後，交響詩這種特殊的音樂形式，便成為音樂史上最珍貴的遺產。

您可能不知道，很多人都說布拉姆斯是貝多芬投胎轉世的，因此當時人們都盼望著布拉姆斯能夠譜出幾首交響曲來，好再次回味那種強烈的聽覺震撼。但布拉姆斯卻回答說：「你無法瞭解，每當創作時，身後傳來音樂巨人腳步聲的那種驚恐是什麼滋味。」

馬勒的《第 8 號交響曲》俗稱《千人交響曲》，是馬勒唯一題獻給妻子艾瑪的曲子。能親自指揮這首龐大的作品首演，對馬勒而言是最榮耀不過的了。這首曲子可著著實實動員了一千名演奏與演唱者，而且他還情商慕尼黑交通局，在電車經過時能盡量減緩速度，並且不可響鈴以減少噪音，夠酷吧！二〇〇〇年的雪梨奧運會和北京國際音樂節，都曾以這首交響曲作為主要宣傳曲。這種百老匯式的巨大製作，恐怕也只有這首《千人交響曲》才能辦得到。

《芬蘭頌》是西貝流士於一八九九年創作的交響詩，被芬蘭國民譽為芬蘭的第二首國歌。當時這個北歐小國一直在兩大強權的夾縫中求生存，這首《芬蘭頌》具有強烈的國家民族意識，能夠激勵全國人民的信心。為了這位不善理財的音樂家，芬蘭政府還每年頒贈給他

二千馬克的年金，以供養這位芬蘭國寶，好讓他可以無後顧之憂地安心作曲。

　　穆索斯基常被形容成一個醉醺醺、滿口粗言的莽漢子。他才華洋溢，而且是個極端的愛國主義者，他的作品幾乎部部都聞得出俄國的伏特加酒味。由於他的個性拖拉，這首《荒山之夜》花了二十六年才寫成，直到死後，林姆斯基—高沙可夫為它重新編寫，成為一首相當受歡迎的管絃樂曲，還曾在迪士尼卡通《幻想曲》中，好好秀過一回呢！

　　生活當中不能缺少的美好事物，除了音樂，還有藝術、文學與哲學，它們之間息息相關，交錯發展，藉著閱讀、傾聽與經驗交流，形成你個人的、我個人的獨特風格。100首，當然無法涵蓋所有的精采曲目，遺珠之憾在所難免，但限於出版規模我們不得不忍痛割愛，還請讀者見諒，並在此誠摯地感謝您多年來對高談音樂書系的支持、愛護與鼓勵。

高談文化總編輯

許麗雯

目 錄

18 世紀的交響曲與交響詩

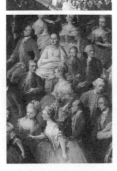

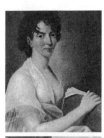

19 世紀的交響曲與交響詩

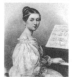

20 世紀的交響曲與交響詩

The Symphony of 18 Century

18 世紀的交響曲與交響詩

一次永垂音樂史的惡作劇

G大調第 94 號交響曲：《驚愕》

海頓（Franz Josef Haydn, 1732~1809）

一七九一年的春天夜晚，暖風中吹出香檳酒似的甜美氣息，與任一年的春夜一樣迷人。

一如往常，活躍於倫敦上流社交圈的名門貴族，又齊聚在本城最大的音樂廳，這群人士彼此間看法一致：再沒有像「聆聽音樂會」這樣的活動，更能流露出他們的高尚品味。

談完英格蘭向來莫測的天氣後，他們以良好的教養端坐在席位上。手杖立在紳士昂貴的皮鞋邊、短扇握在名媛貴婦纖細的手中，齊全講究的衣飾，如同把「優雅」與「財富」一同穿戴在身上，一切完美。可是沒人提醒他們，今晚，最該準備的其實是一顆堅強的心臟！

◆ **基本檔案**

創作年代：1791年

首演時地：1792年 3 月 23 日，倫敦

時間長度：約 24 分鐘

推薦唱片：BMG／BVC38229-30／海頓：第94、
100、101、104號交響曲／百雅 指揮百
雅室內樂團

給我一把刮鬍刀，就送你四重奏

　　從海頓手中出產的一百餘首交響曲，就像在浩瀚音樂滄海中駛向下一個世紀的船隻，每一艘皆有編號，且大多數都擁有名字，也就是標題。其中有些是後人添加的，例如因發生難忘驚醒事件而得名的「驚愕」、用來向老闆陳情，規勸他早點讓思鄉員工放假的「告別」……等；有些則是在譜曲之初就命名的。

　　仔細觀察海頓自己及後世為這些交響曲下標題的原則，大致可歸納出兩種方式：

　　一是「紀念法」，像是為奧國皇后訪問匈牙利而作的曲子，就以皇后的芳名「瑪麗亞·泰蕾莎」定名；在牛津大學被授予音樂博士學位時，所演奏的曲子（算是繳交的論文），理所當然是「牛津」交響曲。另一首曾經受到路易十六皇后瑪麗·安東尼（後來這位薄命的紅顏在大革命中被人民送上斷頭臺）嘉許的曲子，則乾脆被叫做「法國皇后」。

　　二是「聯想法」，曲中的音樂主題聽起來像鼓聲的就叫「鼓聲」，像時鐘的就叫「時鐘」，依此類推，那首聽起來似乎有隻母雞在裡頭咯咯叫的曲子，就被叫做「母雞」了。也有抽象一點的，像是「哲人」、「晨」、「午」、「暮」……。

　　海頓所作的交響曲多為不含哲思和具象事物的絕對音樂，標題與內容並無直接關聯，不過因為便於記憶，擁有特殊標題的作品在後世知名度都比較高。

　　海頓的室內樂作品，標題更令人絕倒，「火災」、「維也納之亂」還算普通，最滑稽的莫過於一首叫「刮鬍刀」的四重奏。相傳有一回海頓拿了一把鈍刀刮鬍子，氣急敗壞之下嚷著：「誰能給我一把好刮鬍刀，我就把我最好的四重奏作品送給他」，正巧被登門索稿的出版商聽見，趁機呈上一把上好的英國製刮鬍刀，遂換到了那不可多得的《刮鬍刀四重奏》。

上流社交圈的名門貴族，往往喜歡以「聆聽音樂會」來顯露他們的高尚品味，卻又常常在音樂會中打瞌睡。海頓就是為了嚇醒他們而創作了《驚愕》。

第一個樂音從木管和絃樂器裡奏出來了，微弱得像是難以發現的秋樹，抖落第一片樹葉的聲響。接下來的旋律輕快舒暢，音符帶領著這些身心逐漸鬆弛的上流人士，一路踩著寧靜、平穩的步伐，跨越到第二樂章。

第二樂章比第一樂章更加輕盈優美，優美到不知不覺間，瞌睡蟲已躡手躡腳地爬滿了許多人的眼皮，而後，他們就和往常一樣，不由自主的在音樂會中打起盹來。

接下來發生的事簡直毫無預警。就在他們意識恍惚，要進入更深層的夢鄉時，一聲可怕的巨響突如其來地轟然乍開。這些睡著的貴

婦紳士，被嚇得全醒了過來，會場頓時陷入一片混亂：「啊，失火了嗎？」「發生什麼事了？」「救命啊！」有人從椅子上跳起來，有人奪門而出，平常費心打造的優雅形象，全消失得一乾二淨。

高高的舞臺上，指揮仍然處變不驚地率領樂團演出，瞬間音量陡增的樂曲，在隨後的第三樂章逐漸回緩，轉變成詼諧的小步舞曲，不慌不忙地在帶有清新民謠風的末章中結束。

眼尖的團員，或許會發現指揮嘴角憋著笑，這首今晚首演的曲子是他的精心傑作，特意用來捉弄這些不認真聆賞音樂，卻老愛裝腔作勢的英國佬。而那些附庸風雅的貴族們也隨即就明白這是一場惡作劇，在曲子奏罷時，有雅量地會心大笑起來。

這個頑皮的指揮就是海頓。

當時，他應英國樂壇經紀人沙羅蒙之邀，從奧地利遠道前去作曲訪問。這部因看不慣貴族們在音樂會裡打瞌睡、為了矯正他們的壞習慣而創作的幽默之作，在首演這一日完成驚愕之舉後，便被人們冠上了「驚愕」這個標題。順理成章地，第二樂章那一聲強而有力的和絃總奏，就成了赫赫有名的「驚愕之聲」。

讓倫敦樂壇失陷的維也納預備軍

G大調第100號交響曲：《軍隊》

海頓（Franz Josef Haydn, 1732~1809）

事情要從海頓在奧匈貴族艾斯塔哈基家中工作時說起。

擔任樂長的海頓，在僱主家的餐廳中，是個「坐在鹽瓶下方的男人」。那個位子是給僕役坐的。雖然在這富麗的宮殿裡，海頓享受的生活待遇有如國王，身分卻始終是個僕人。

一開始，他是尼古拉公爵個人專屬的點唱機，每天因應主人的興致、脾氣，及家族宴客活動的需要，創作各式各樣的曲子，並率領著樂隊演奏。孜孜矻矻工作了十多年後，海頓名聲漸響，許多貴族紛紛跑來向尼古拉商借。起初，得意的尼古拉想藏私，規定海頓不能接受外來的邀稿。但邀約的請求像洪水滔滔奔來，公爵意識到連自己也擋

♪

◆ 基本檔案

創作年代：第三樂章1793年，第一、四樂章1794
年，第二樂章不明

首演時地：1794年 3 月 31 日，倫敦

時間長度：約 28 分鐘

推薦唱片：BMG／BVCC38229-30／海頓：第94、
100、101、104號交響曲／百雅 指揮百
雅室內樂團

小字輩樂器：小鼓（Snare drum）和小號

　　第一種小字輩樂器，在慶典中，專門驅散沉悶的空氣；在戰場上，連堂堂男子漢都要聽令於它；那就是「小鼓」。小鼓簡單的構造中暗藏玄機，下層的鼓皮上黏著一排響絃，用鼓棰敲出的清脆咚咚聲，最能在混雜的場面中，劃破各種聲響，故經常擔任發號施令的角色。

　　音樂作品中主要的小鼓技法是急敲，從急震的弱奏到雄渾的強音，音色變幻靈敏豐富，《軍隊交響曲》第二樂章的雄壯激昂，有一部分就是小鼓的功勞。想聽見不同表現的小鼓可以找找以下作品：

　　令人越來越興奮的——拉威爾《波麗露舞曲》

　　輕鬆中不失雄壯的——皮爾奈《鉛兵進行曲》

　　浪漫吉普賽情調的——林姆斯基—高沙可夫《西班牙隨想曲》

　　第二種小字輩樂器聲音非常高亢，常在歌劇中陪女高音吊嗓子，跟小鼓相同，它也是在古老軍隊中被作曲家發掘出來的，一開始未裝上活塞，只能吹出簡單的曲調，幾經改良後，音域變得廣闊，聲音鮮明嘹亮非常出色。猜出來了嗎？它就是銅管家族中不可或缺的要角，別名小喇叭的小號。小號是用少許氣息輕輕一吹，就能展現出樂曲魄力的突出樂器，作曲家仍愛將它用在跟老本行（戰場）相關的曲調中，像是率領大兵走路的進行曲，以及各種描繪戰爭場面的音樂。

　　《軍隊交響曲》果不其然就將小號的才華發揮得淋漓盡致。小號小兵立大功的實例不勝枚舉，最著名的是：

　　號稱最光輝的——威爾第歌劇《阿伊達》中的進行曲

　　號稱軍隊信號曲的典範——蘇佩《輕騎兵》序曲

　　號稱使曲子充滿高貴氣氛的——華格納《帕西法爾》序曲

　　號稱優美至極的——柴可夫斯基《胡桃鉗》組曲中的進行曲

不住了，才在海頓的工作合約裡面鬆綁。

　　從此不再受限的海頓，開始自由地幫各色委託人譜曲，其中包括了那不勒斯國王費迪南。費迪南國王的教養奇差、脾氣怪又難相處，但音樂鑑賞力卻很不錯，他特別喜歡演奏一種很少見的樂器：「風管七弦琴」，這種樂器的構造非常複雜，既有音管、有鍵盤，還有弦，可以同時奏出四種不同的聲音。

　　教會費迪南彈奏風管七弦琴的是駐那不勒斯的奧地利大使，熱心的大使還四處找人為國王譜曲。風評頗佳的海頓，就是在這樣的契機下，幫這種連音色都不曾聽過的古怪樂器作曲。原本海頓只是硬著頭皮試一試，卻意外的博得了費迪南的讚賞，緊接著一口氣又委託他寫了八首小夜曲。

　　這八首曲子都是優雅動聽的傑作，其中有一首在多年之後還跟著海頓到倫敦工作，海頓將它改編進《第100號交響曲》的第二樂章

中，在沙羅蒙音樂會上介紹給英國人，結果大為轟動。那就是著名的「軍隊」樂章。

　　在這個速度原就不急不徐的樂章中，創意十足的海頓靈機一動，加入一般交響樂不使用的大鼓、銅鈸和三角鐵

穿著艾斯塔哈基家樂長制服的海頓。

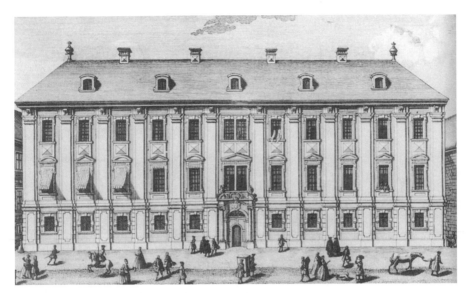

建於維也納的保羅·安東·艾斯塔哈基公爵的宅邸。

等樂器，因而造就出明朗壯麗的聲響。使人聆聽時，彷彿跟隨一列威武的士兵踏著整齊的步伐，在穩健的拍子和隆重的曲調中行進。尾奏之前，那一段高鳴的小號，更讓激昂的情緒攀上頂點。

　　正因為這帶有軍樂風格的雄壯樂章，第100號被稱為《軍隊交響曲》。海頓偶然埋下的樂思種子，竟意想不到地在他鍾愛的交響曲式中綻放光芒。

精神奕奕的鐘擺節奏

D大調第101號交響曲：《時鐘》

海頓（Franz Josef Haydn, 1732~1809）

高齡六十二、被樂師暱稱為「海頓爸爸」的海頓，第二次被沙羅蒙請到倫敦，除了依舊是一登臺演出便有大筆英鎊入袋、四處被貴婦圍繞簇擁之外，在這個正值啟蒙時代、人文薈萃、經濟科學發展蓬勃的都市裡，每天都有一籮筐大小新鮮事等待著他。

某一次，海頓接受與他交情甚篤的外科醫生建議，答應要開刀割去鼻子上的息肉。不料到了相約的那一天，一見到四個等在手術檯邊、準備於醫生動刀時用力壓住他的彪形大漢，海頓便不由得背脊發涼、落荒而逃。

又有一回，王子特別請宮廷畫師幫海頓畫肖像。誰知平日開朗親切、談吐風趣的海頓一坐上椅子，表情卻變得僵硬不已，於是王子趕緊派一個會講德語的女僕，在一旁陪他聊天，幫助海頓放鬆心情；這幅畫至今還保存在白金漢宮裡。

◆ 基本檔案

創作年代：1793~1794年

首演時地：1794年3月3日，倫敦

時間長度：約28分鐘

推薦唱片：BMG／BVCC38229-30／海頓：第94、
100、101、104號交響曲／百雅 指揮百
雅室內樂團

F.J. HAYDN
SYMPHONIES N°94 "LA SURPRISE" · N°100 "MILITAIRE"
N°101 "L'HORLOGE" · N°104 "LONDRES"
CONCERTO pour TROMPETTE

Jean-François PAILLARD

古典樂迷的搖滾行徑——捧場和喝倒采

別對古典樂迷產生刻板印象，誤認他們只是一群衣冠楚楚、安安靜靜坐在豪華席位上專心聆聽樂曲的雅士。幾個世紀之前，這些經典的古典樂還是時興的流行曲目時，樂迷在音樂會上（尤其是首演會）的瘋狂表現，並不亞於時下參加演唱會的年輕人。

他們會在歌劇女高音唱出第一首絕妙的宣敘調時，報以如雷掌聲，持續十五、二十分鐘都不肯停，直到女伶答應獻唱一首招牌歌曲，才願意讓舞臺上的演員繼續演下去。

或者聽到交響曲的第一樂章最後一個音剛剛奏完，就猛喊「Bravo！」、「安可！」，讓音樂家哭笑不得。

碰到難以取悅的聽眾，無疑是音樂家的夢魘！「投桃報李」（朝舞臺上猛丟水果或爛菜葉）還不是最有創意的「喝倒采」方式，有時候作曲家會拿自己或其他同行某些舊有的音樂片段，加以剪裁或改編，發展成新的曲子。這時候要特別小心耳尖的樂迷，他們會激憤的突然站起來，不客氣地喊：「夠了，莫札特！」（指樂段聽起來有莫札特風格），或「停止，布拉姆斯！」

在現場口出穢言或叫囂，都算是溫和了，若遇上往住處或座車裡，丟置穢物甚至死狗的偏激狂樂迷，性情敏感的音樂家都不免身心受創，歌劇名伶卡拉絲就曾遭此不幸待遇。

機靈的商人從狂熱中也能瞥見商機，十八世紀在音樂會門口，就站著不少提籃兜售爛水果，以供聽眾丟擲的小販。

第101號交響曲《時鐘》，就是在這段充滿愉快回憶的日子中完成的。它的編號雖落後於第100號的《軍隊》，完成年代卻比較早，是海頓一七九四年第二度到倫敦發表的第三首交響曲，圓熟的曲風顯現海

海頓 D大調第101號交響曲：《時鐘》 海頓（Franz Josef Haydn, 1732~1809）　　　25

頓的功力已經爐火純青了。作品才一推出，當地的《預言報》就迫不及待以醒目的標題聲稱，這是海頓「最好的作品」！事實證明這個評價言之過早，海頓晚年的音樂作品高潮送起，離開倫敦後，有更多一波波如煙火般使人驚豔的曲目，陪他的生命演奏到終曲（據他自己的說法，是「弄懂了如何彈奏管樂器，所以也應該離開這個世界了」）。

而101號的標題為何是「時鐘」呢？奧祕在第二樂章中。迷人的主旋律背後，巴松管和絃樂撥奏的聲音規律精準、一絲不苟，聽起來是否就像來回反覆的鐘擺？十九世紀的人們，為此替101號取了這別名。

海頓翻新交響曲的靈感還不僅於此，在第一樂章中，他把一向被放在樂曲結尾的基格舞曲挪到開頭，使樂章在優雅曼妙的氣氛中展開，格外精神奕奕。

在交響曲中模擬時鐘的聲音，海頓或許不是刻意而為，但後來卻有許多音樂家直接採「時鐘」為題，創作了許多妙趣橫生的佳作。例

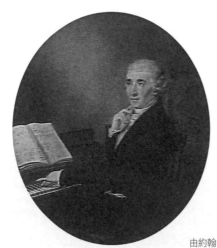

如奧都的《時鐘店》，以一個簡單的喜劇故事做腳本，敘述一個年輕的時鐘店店員，如何使出渾身解數向顧客介紹店裡大小商品。更絕妙的還有安德森的《切分音時鐘》描寫一個在曲子最後頭被砸壞的鬧鐘，彷彿替忙碌的人們出了一口氣。

由約翰‧吉特勒於1795年所繪製的海頓彈琴肖像。

海頓爸爸出遠門

D大調第104號交響曲：《倫敦》

海頓（Franz Josef Haydn, 1732~1809）

一七九〇年左右，一封從英國寄到維也納的信上寫著：

我全程都待在甲板上，凝視海洋這個巨獸。風平浪靜時，我一點也不怕，但當強風刮起，看到洶湧的海浪沖擊船隻，就越來越緊張，有點不知所措。但我還是克服了，安然抵達目的地，而且沒有暈船。

寄件人語氣平實懇切，字裡行間透露出孩子般難掩的興奮。這可能是他生平第一封在異國飄洋過海寄回家鄉的信，寫滿了年近六十歲、生平頭一遭出遠門的心情，同時也展現出他果敢努力、自信堅毅的一貫生命態度。

◆ 基本檔案

創作年代：1795年

首演時地：1795年 5 月 4 日，倫敦，海頓慈善音
樂會

時間長度：約 29 分鐘

推薦唱片：BMG / BVCC38229-30 / 海頓：第94、
100、101、104號交響曲 / 百雅 指揮百
雅室內樂團

還有誰是「爸爸」？

幽默和藹的海頓從十八世紀起就是音樂界的大家長，一生篤實努力，不僅滿足僱主的需求，也不忘隨時給予夥伴溫暖的包容和照料，許多同儕後進都喜歡暱稱他一聲：「爸爸！」海頓爸爸雖然膝下無子，寬厚的胸膛卻是廣大樂迷和音樂工作者永遠的依靠。除了海頓這位「模範父親」之外，音樂史上還有許多為作品催生的爸爸，列表如下：

・古典音樂界的「父輩級」人物

音樂之父：巴哈

出生在音樂世家的約翰・塞巴斯倩・巴哈，家族裡共有一百多個叫做巴哈的音樂從業者。巴哈以管風琴演奏風靡當世，並以「對位法」、「賦格」和「平均律」等技巧，立下音樂史的里程碑，一生累積無數音樂資產，博得後世音樂家的一致推崇，封他為：「音樂之父」。

和聲學之父：拉摩

拉摩是巴洛克時期的法國作曲家，也是一位喜歡「打破沙鍋問到底」的音樂理論研究者。

協奏曲之父：韋瓦第

威尼斯的作曲家兼小提琴家韋瓦第，寫下史無前例的樂器獨奏協奏曲，奠定了協奏曲的大致格式，並影響了同時代的巴哈和後來的海頓及莫札特。最著名的作品是至今仍耳熟能詳的《世紀》。

交響曲之父：海頓

海頓爸爸有生之年完成的交響曲超過一百首，熱愛這種曲式的程度可見一斑，交響曲的樣式在他手中確立，是當之無愧的「交響曲之父」。

神劇之父：韓德爾

寫作神劇《彌賽亞》，譜出高潮「哈利路亞大合唱」時，韓德爾本人就激動地落淚，推出時果然以其莊嚴絕美的氛圍賺人熱淚。「神劇之父」的稱號因此非他莫屬。

圓舞曲之父：老約翰‧史特勞斯

老約翰‧史特勞斯是十九世紀「圓舞曲之王」小約翰‧史特勞斯的爸爸。他將自己對圓舞曲（華爾滋）創作的喜好和天份，遺傳給了他的兒子，在小約翰的手中，這種浪漫的曲式蔚為風潮。

俄國音樂之父：葛路克

在歐洲的音樂格式中，葛路克採用俄羅斯傳統民謠為主題，創作出獨樹一幟的民族音樂，是親手迎接俄國近代音樂出世的爸爸。

這個站在甲板上看風浪，臉上盡是喜悅與驚慌交替的老先生，就是海頓。

自從二十九歲獲得艾斯塔哈基公爵賞識，進入宮廷樂園，進而擔任樂長之後，海頓就一步也沒離開過那裡，他對僱主感恩而忠誠，日復一日忙於創作、安排演出的大小事宜、照顧團員們的生活……，幾乎將一生都奉獻給了工作，以致英國音樂經紀人沙羅蒙屢次嘗試勸說，都無法將他請出王府大門。

一直到公爵逝世、海頓辭職，事情才有了轉機。當時沙羅蒙一得知消息，即奔赴奧地利遊說海頓到倫敦這個音樂重鎮發展，並提出優握的條件與他簽訂契約。雖然連亦師亦友的忘年之交莫札特都勸阻

他：「爸爸，您不曾出過遠門，況且又年事已高……」，這個機緣還是使海頓兩次遠渡重洋，將事業重心轉移到英國，前後創作發表了十二首精采的交響曲，並且在當地過了一段活躍、快樂的生活，為生涯揭開意想不到的新頁，令人感傷的是，老音樂家海頓成功越過風浪到達倫敦，而正值三十五歲英年的莫札特卻在隔年去世。

促成此事的沙羅蒙功不可沒，這系列的曲子遂冠上他的名號，以《沙羅蒙交響曲集》傳世（又稱《英國交響曲集》或《倫敦交響曲集》）。但若單獨稱呼《倫敦交響曲》時，指的便是這首標題「倫敦」的第104號作品，這是海頓在倫敦寫的最後一部交響曲，純熟的技巧、精練嚴謹的結構，完整表達豐富的樂念，尤其採用奏鳴曲式的第四樂章，用一個小提琴奏出的純樸民謠風主題，發展出無盡的絢爛色彩。

這首曲子雖取名「倫敦」，但與倫敦的實景或情感衝擊都沒有特

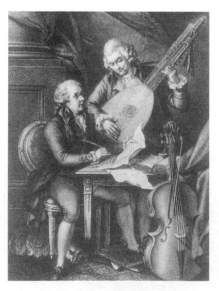

殊關聯，只是延續著海頓單純的創作理念——音樂帶給他人生無盡的歡愉，因此他也以創作使人快樂的作品回報。全曲明朗活潑的情趣，介於貝多芬的深沉厚重和莫札特的甜美感傷之間，堪稱海頓成熟時期最具代表性的壓軸之作。

海頓比莫札特年長 24 歲，此為描繪兩人相會時的一幅版畫。

在奔波中蛻變的小夜曲

D大調第 35 號交響曲（K.385）：《哈弗納》

莫札特（Wolfgang Amadeus Mozart, 1756~1791）

這是一首在豪門宅第裡出身的曲子，充滿節慶的氣息，經過一次改頭換面之後，成了莫札特在維也納正式發表的第一首交響曲。

「哈弗納家」是莫札特故鄉薩爾茲堡的名門望族，一家之主紀克蒙‧哈弗納，不但是位成功的富商，更擔任當時薩爾茲堡的市長。莫札特的父親雷奧波特與他交情甚篤，又亟欲栽培自己的兒子（他望子成龍是出了名的），一遇到可以推銷這位音樂天才的機會自然不會放過。

首先是一七七六年，哈弗納家的千金伊莉莎白要出嫁，莫札特在父親的鼓吹下為她的婚禮寫了一首小夜曲——《哈弗納小夜曲》。六年之後，父親又再度要求莫札特作曲，這次是哈弗納家的兒子獲得爵位，曲子要在他的爵位授與典禮上使用。

◆ 基本檔案

創作年代：1782年完成小夜曲，1783年改作成交響曲

首演時地：1783年 3 月，維也納布爾格劇院

時間長度：約 17 分鐘

推薦唱片：BMG / BVCC38231-32 / 莫札特：第35、36、38、40、41號交響曲 / 百雅　指揮百雅室內樂團

幼年的莫札特坐在父親與薩爾茲堡大主教中間聆聽音樂會。

　　那時是夏天,莫札特剛與薩爾茲堡教廷的大主教鬧翻,成了「自由音樂家」,而和康絲坦采的婚姻也不被父親所認同,於是毅然離開家鄉到維也納尋求發展。七月二十七日,他把為哈弗納爵士所作的曲子第一樂章寫好,就立刻將它寄回薩爾茲堡,在給父親的信上還說著:這是一首「宛如火一般劇烈」的樂章。此後不出十天,他又一口氣完成剩餘的二、三、四、五、六樂章,在八月七日交出成品。這首共有六個樂章的曲子,便是《第 2 號哈弗納小夜曲》,讓主顧與自己的父親都十分滿意。

　　但故事還沒結束,到維也納打天下的莫札特,為自己在隔年春天預約了一場作品首演會。一七八三年,日子逼近了,卻還缺少一首新的交響曲,莫札特靈機一動,向父親索回《第 2 號哈弗納小夜曲》的手稿,刪掉一首小步舞曲和進行曲,並加以改編,追加了長笛和單簧管(豎笛)的部分,完成了這首四樂章的《D 大調第 35 號交響曲》(又

單簧管，他的愛

　　顧名思義，單簧管（就是豎笛）這種貌似雙簧管的樂器，跟雙簧管最大的不同就在簧片只有一層，因此發出來的聲音比較溫和低沉，沒有那麼尖銳。最特殊的是，它是一種「移調樂器」，當你想在上面吹出某個音的時候，會自動發出降低一個音的聲音（例如：你明明吹「So」，卻聽到「Fa」）。

　　莫札特對這種樂器情有獨鍾，有時候他的交響曲首演，即使其中並沒有特別為單簧管譜寫的樂段，他也會心血來潮的讓這個寵兒即興加入演奏。這種執迷從莫札特二十一歲時就開始了，幾年後他遇見史塔德勒，更是一發不可收拾。

　　史塔德勒是維也納宮廷歌劇院的單簧管首席樂師，對於單簧管的低音域演奏非常拿手，莫札特因為他出色的演奏方式而激盪出不少靈感，持續寫出《A 大調單簧管協奏曲》、《A 大調單簧管五重奏》、《單簧管協奏曲》等傑作。更因為賞識史塔德勒的才華，對他愛護有加，原諒了他所做的一堆荒唐事。莫札特死時，史塔德勒還積欠他五百銀幣，甚至曾經將他的手稿拿去典當。

　　如今莫札特有些手稿下落不明，史塔德勒實在要負點責任。

稱《哈弗納交響曲》），由於前身的小夜曲是為慶典而作，內容本來就相當充實，蛻變為份量較重的交響曲之後，華麗感更有增無減。

　　在最後樂章的樂譜上，莫札特特別指示要「盡可能地快速演奏」，好讓這個以急板寫成的段落，旋律聽來宛如駿馬奔馳。而觀眾在此段還能聽見莫札特歌劇《後宮誘逃》中的一個角色——官邸守衛歐斯敏（Osmin）所唱的抒情調旋律。因為寫作《第 2 號哈弗納小夜曲》的同時，莫札特也正著手進行這一齣投射自身愛情故事的喜歌劇。

晴光與暗影的唯美交會

C大調第 36 號交響曲（K.425）
《林茲》

莫札特（Wolfgang Amadeus Mozart, 1756~1791）

　　一七八二年左右愛情來了，莫札特經歷了生命中一段很快樂的時光。那年，他與薩爾茲堡大主教爆發口角、關係破裂，而來到維也納定居。她則是他房東的二女兒康絲坦采・韋伯，相愛的兩人想要共結連理，她的母親卻從中阻撓。他們不顧家長反對一起私奔，並在該年八月結婚。看在房東太太眼裡，這真是名副其實的「誘拐記」！

　　不久前的六月十六日，莫札特的喜歌劇《後宮誘逃》才在布爾格劇院首演，劇中女主角和妻子同名，劇情內容正是自己這段愛情故事的改編，演出結果大受歡迎。

　　然而媳婦總要見公婆，隔年秋天，莫札特帶著新婚妻子準備返回薩爾茲堡見父親，中途經過「林茲」這個地方，住進一位學生的岳

◆ 基本檔案

創作年代：1783年

首演時地：1783年 11 月，林茲

時間長度：約 26 分鐘

推薦唱片：BMG / BVCC38231-32 / 莫札特：第35、36、38、40、41號交響曲 / 百雅　指揮
　　　　　百雅室內樂團

鼓聲與青蛙臉

　　傳說莫札特死前幾個月，有個穿灰大衣、撲克臉的男人老是在夜晚出現在他的房門外，最後還委託他創作一首：《安魂曲》。莫札特在不祥的預感中接下了這份工作，越寫越疑心那個男子就是死神，而這首喪歌根本是寫給大限將至的自己。果真，《安魂曲》還未完成，莫札特就撒手人寰了。有人看見他到了臨終前一刻，依然堅持到底，嘴裡不斷哼唱著大鼓的節奏，試圖把曲子譜完……。但醫生卻不是這樣說的，據他診斷，腎臟衰竭的莫札特死前發燒、出疹熱，尿毒症遽發，導致腦部麻痺、呼吸困難，所以吐氣的時候必須非常用力，就像青蛙一樣，鼓漲嘴唇和臉頰，發出很大的聲響。那是病人在痛苦之下出現的症狀，可不是在作曲！

　　而那個和莫札特接觸的可怕男人，據調查也不是來自陰曹地府，他只是某個愛請名家代打譜曲、再撕掉封面將作者姓名改成自己名字，好跟親朋好友炫耀的貴族家中的僕人罷了。

父——杜恩伯爵的家裡。伯爵也是一位音樂愛好者，而林茲劇院聽說大師光臨，也積極籌辦歡迎音樂會。

　　當時莫札特手上並沒有新作，但他向來是個作曲快手，腦中彷彿有一座曲思倉庫，只待進去找一找，就是一首令人不忍釋手的佳作。果然，短短四天內，這首優美中藏匿著熱情的《林茲交響曲》（C大調第36號交響曲）便輕易誕生。

　　莫札特曾對海頓的交響曲與室內樂曲潛心鑽研了好一陣子，成果都明顯地發揮在《林茲》當中，例如：「用慢板導入部來導入精神抖擻的快板」這個手法，是海頓經常在作品中嘗試的，莫札特採用這個

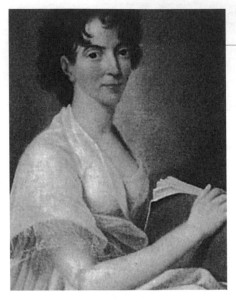

莫札特的妻子康絲坦采的畫像。莫札特去世後，康絲坦采與外交官尼森再婚。

技巧來處理第一樂章，並帶入個人獨有的風格，使之更加成熟。

接下來第二樂章柔美的旋律洋溢出熱情本質，是全曲中最動人的一段；第三樂章則展現莫札特敏銳的音色感覺，銅管與定音鼓休止演奏，呈現出的是一首具強烈田野風味的鄉村舞曲。

全曲表面上是海頓的輕快風格，內在卻隱藏著莫札特微妙的心理摺痕，聽來彷彿是在朗朗晴光中，發現忽閃而過的，神祕奇特的幽影。

無小步舞曲

D大調第 38 號交響曲（K.504）：《布拉格》

莫札特（Wolfgang Amadeus Mozart, 1756~1791）

　　一到布拉格，就聽到大街小巷都在演奏著自己的歌劇詠嘆調，莫札特真是既驚訝又感動。當時正值一七八七年元月，歌劇《費加洛婚禮》剛在這個東歐大城——波西米亞的首都上演過，轟動不已。如今觀眾的情緒才稍微平復，身為作曲家的他一到，又讓全城沸騰起來。他為期一個月的旅遊行程十分緊湊，十七日應邀親自指揮這部歌劇的再演，十九日又被召入宮廷演出新作的交響曲，就是這首《D大調第38 號交響曲》：「布拉格」。

　　莫札特生命中最後幾年，在維也納的創作雖然為數不少，經濟上卻依然不太穩定，而維也納人似乎覺得莫札特的作品也越來越艱澀，他的大師盛名在當地開始有衰退的跡象。但布拉格這個城市卻依然令他倍感溫暖欣慰，狂熱的莫札特風潮，多少能幫助他忘卻生活中的不

◆ 基本檔案

創作年代：1786~1787年

首演時地：1787年，國立劇院

時間長度：約 25 分鐘

推薦唱片：BMG / BVCC38231-32 / 莫札特：第35、36、38、40、41號交響曲 / 百雅　指揮　百雅室內樂團

順遂，且帶來亟需的資助。也因此這首在當地發表的新作品D大調交響曲，一直被俗稱為：《布拉格交響曲》。

《布拉格交響曲》精練又帶有戲劇張力，又叫做：「無小步舞曲」，只有「快─慢─快」三個樂章，省略了四樂章交響曲中必定會有的宮廷風：「小步舞曲」（通常放在第三樂章）。有人指出這是莫札特為迎合波希米亞人的口味而作出的舉動，真正的原因我們不得而知，但全曲結構均衡、凝聚力強，的確無再容納一首「小步舞曲」的餘地。

帶著莫札特豐富的巴洛克體驗和歌劇迷戀，高難度的複調音樂對位技法，以及《費加洛婚禮》中的歌唱旋律主題貫穿全曲，是一首戲劇性強烈、極具個人風格的獨特交響傑作。

莫札特不論走到何處都會被喊：「天才！」但他卻表示自己比任何人都用功，世上沒有他不曾悉心研究過的音樂。《布拉格交響曲》或許便是最好的例證，曲中處處可發現他對巴哈、韓德爾等巴洛克大師音樂的精通與瞭解。「儘管外表完整快活，但靈魂中已留下某些創

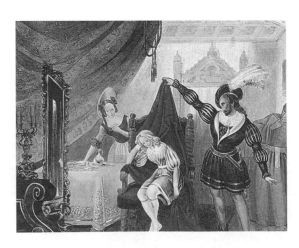

傷」，音樂學者愛因斯坦如此形容這首曲子，點出《布拉格交響曲》的「美到令人感覺悲痛」。莫札特很少在音樂中直接說出他的悲

《費加洛婚禮》第一幕的佈景畫。現收藏於慕尼黑戲劇博物館。

偷懶的樂評

　　最令作曲家愛恨交加的，莫過於牙尖嘴利，既可以舌吐蓮花，也能口出毒蛇的樂評人。不過天下文章一大抄，史上古典樂評人的批判用詞雷同度都非常高，幾乎是從巴哈的時代便固定下來了，大部分樂評就這樣偷懶地反覆替換、套用，以應付職業「罵人」所需。

　　有個閒來無事的匈牙利人將之整理成一張「詞彙表」：

1. 不自然	2. 裝腔作勢	3. 過分牽強	4. 造作
5. 裝模作樣	6. 內容含義不足	7. 曲思貧乏	8. 欠獨創性
9. 雜亂無章	10. 反覆無常	11. 紊亂不堪	12. 震耳欲聾
13. 奇怪	14. 不和諧	15. 超越常軌	16. 病態
17. 無曲式	18. 令人作嘔	9. 趣味低賤	20. 淺薄
21. 陳腐	22. 使人厭煩	23. 呆板單調	24. 沒有效率
25. 無聊	26. 旋律貧乏	27. 笨拙	28. 繁雜
29. 缺乏內涵	30. 沒表情	31. 模仿他人	32. 愚蠢
33. 粗野	34. 落伍	35. 不成熟	36. 幼稚

　　即使是像莫札特這樣被公認為天才的作曲家，樂評也極盡所能的罵過他。有人根據上表分析所有針對他作品的評論，發現只有六個詞沒被用上，分別是：21、22、23、24、28和30。貝多芬則有十個，是21、22、23、24、26、27、29、30、31、35。有趣的是，如果將他們兩位的結果再做交叉比對，會發現所有樂評人都不會抨擊他們的音樂陳腐、使人厭煩、呆板單調、沒有效率和沒表情。

傷，我們只有隨著他晚期臻於完美的音樂，才能感受他釋放出的一絲痛苦體會，以及逐漸接近死亡時的心跳。

臨終前的「音樂遺言」

g 小調第 40 號交響曲（K.550）

莫札特（Wolfgang Amadeus Mozart, 1756~1791）

　　當你還在抄他剛出爐的樂譜，他的下一首曲子就已經作出來了！他是才高八斗的音樂神童莫札特，創作的速度與七步成詩的曹植不分軒輊。他的音樂成績遙遙領先，然而，在打理生活方面，卻嚴重不及格。雖然從小被精明的父親當作搖錢樹，但二十多歲脫離爸爸的箝制（也是保護）後，莫札特就常處於貧窮的深淵，甚至要向朋友借錢度日。他和妻子康絲坦采都不太會理財，又生逢奧土爭戰不休的時期，因此即使賣出的曲子都很叫好，音樂事業表面上如日中天，但經濟生活卻從未好轉過。這種情況到了一七八八年左右眼看越來越糟，更壞的消息是病痛開始折磨才三十出頭的莫札特。

◆ 基本檔案

創作年代：1788年

首演時地：1791年，維也納（第二版本）

時間長度：約 25 分鐘

推薦唱片：BMG / BVCC38231-32 / 莫札特：第35、36、38、40、41號交響曲 / 百雅　指揮
　　　　　百雅室內樂團

閒磕牙

神祕的「K」與作曲妙方

　　一般作曲家的作品都是以Opus（作品）的縮寫「Op.」，依出版的順序編號（如貝多芬的命運交響曲是「Op.67」）。但莫札特的編號卻跟別人不太一樣：數字的前面有個令人百思不解的「K」字。其實這並不是什麼奇怪的印記，而是貝多芬的全集整理者老 K——奧地利植物學家克薛爾，將自己名字的第一個字母借給了莫札特的作品，還花費大把光陰為他編輯作品目錄。目前編號已累積到「K626」了，但由於莫札特的創作力實在太旺盛，至今散佚之作還在持續發現當中，所以 K 之後的數字還在變動。

　　另外有一樁奇事，莫札特死後，一本聲稱是他遺作的《作曲法》被發現，內容教人以擲骰子的方法來決定以何種音符作曲，完全不需要研究艱澀的樂理或創作按巧。聽起來像是旁門左道，但考證的結果卻指出這本書確實出自大師之手。莫札特死前一年，訪間曾流傳一本署名海頓的同類型著作，裡面特別用數學公式來證明，運用此法可創作出四百六十多億種曲調。在二十世紀，美國更有人把這種方法擴展成「數理作曲法體系」，一時蔚為風潮，連大學都開設了這門課程呢！

　　就在處境最低迷的那年夏天，他們夫妻住進維也納鄉間一棟有花園的小屋，或許是恬靜清新的環境使然，又或許是為了五斗米不得不大量工作，在短短六個星期內，莫札特一氣呵成的創作了三首交響曲，曲曲洋溢著超凡的美感與獨創性，被後人稱之為：「莫札特三大交響曲」。

　　這三大交響曲是莫札特留下來的最後三首交響作品，包括優美可愛的《降 E 大調第 39 號交響曲》、宏偉的《C 大調第 41 號交響曲》，以及這首唯一用小調寫成，情調最特殊的《g 小調第 40 號交

響曲》。這三首交響曲一直被當作是他臨終前的「音樂遺言」，尤其是這首帶著悲劇氣氛的 g 小調，哀傷的曲調中似乎有他發自靈魂深處的吶喊，聽來蕩氣迴腸，令人難忘不已。樂理學家愛因斯坦（物理天才愛因斯坦的堂兄弟）形容這是一首：「宿命之作」。

和光明、輕快的大調相反，小調顯得哀傷沉鬱。莫札特從不在音樂中訴苦，他的曲子也總是像愉快卻不激情的天使之歌。唯有用 g 小調作曲的時候（莫札特的作品裡只有這首《g 小調第 40 號交響曲》和《第 25 號交響曲》、《第 4 號絃樂五重奏》使用 g 小調），才能聽見些許哀怨與嘆息。莫札特曾說 g 小調最能完整表達內在的痛苦強度，幫助他吐露不安與強烈的情緒，這個調子也因此被稱為：「莫札特的調子」。

即使是最深沉的哀愁，也能用莊嚴和諧的方式傾訴，這就是莫札特。從《g 小調第 40 號交響曲》這首被視為莫札特最佳交響曲

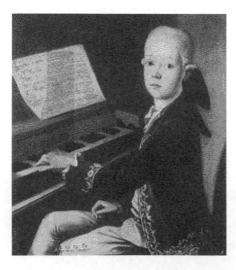

中，可以發現莫札特最細膩豐富的情感，以及對人生幽暗面的理解。或許聽過那縈繞不去的感性，就能與蕭邦發出同樣的共鳴：「當我死去，請用莫札特的音樂追憶我。」

11歲的莫札特肖像。由赫賓所繪，現存於薩爾茲堡莫札特博物館。

完美！像是上帝自己做的曲子

C大調第 41 號交響曲（K.551）：《朱彼特》

莫札特（Wolfgang Amadeus Mozart, 1756~1791）

　　「完美！就像上帝自己作的曲子。」音樂家葛利格如此讚嘆這首以上帝之名出版的，莫札特畢生最後一部交響樂作品。

　　朱彼特是羅馬神話中至高無上的天神，地位等同於希臘神話中掌理世界的宙斯，借用祂的神聖尊榮與非凡氣勢，最能表彰這首曲子「宏偉絢爛」的程度，並被推崇為十八世紀交響曲的巔峰之作。但莫札特的創作靈感非來自於此，標題也不是他自己加上去的，而是王牌音樂經紀人沙羅蒙（就是他促成海頓到倫敦創作十二首絕佳的交響曲）聆曲過後有感而發的結果。

　　莫札特選用他認為「比任何調性更能傳達輝煌祭典性」的C大

◆ 基本檔案

創作年代：1788年

首演時地：不詳，一般認為作曲家生前不曾演奏過，但最近的研究則認為可能演奏過
　　　　　幾次。

時間長度：約 30 分鐘

推薦唱片：BMG / BVCC38231-32 / 莫札特：第35、36、38、40、41號交響曲 / 百雅　指揮
　　　　　百雅室內樂團

調，來創作規模龐大的《朱彼特交響曲》。這是他音樂精華的集結，全曲共分為四個樂章，內容貫串了他所喜愛的喜歌劇詠嘆調旋律、進行曲、小步舞曲、最熱情的巴洛克舞曲《薩拉邦德舞曲》，以及從義大利花腔女高音的歌唱技巧中變化而來的裝飾奏。莫札特將以上各種曲調剪裁成適切的樂句，讓婉轉的歌唱情調與壯闊的管絃樂曲，在四個樂章裡戲劇性的相互對話。

　　他巧奪天工的純熟手法，在創意的樂思中遊刃有餘的交織著，使種種美妙的聲音在這首龐大的曲子中流動，成為燦爛而富麗的篇章。奇異的是這複雜多樣的結構，竟然能展現出神聖、莊嚴的氣質。

　　三十五年的短暫生命，將近千曲的創作數量，莫札特曾說自己彷彿被音樂吞噬了一般，成天只想著拍子、音階等跟作曲相關的事。他腦中有無數的樂曲在迴盪，信手拈來，每一段都是精采傑作，而這首在短短十六天之內就完成的《朱彼特交響曲》，凝聚了這位曠世奇才最寶貴的天份和浪漫自由的人格特質，反映出他內心豐富的內涵與絢爛壯麗的音樂世界。

還薩里耶利一個清白

　　莫札特的死因成謎，各種謠言甚囂塵上，其中最具神祕色彩的是一樁謀殺案：莫札特在音樂上的死對頭薩里耶利因為嫉妒而將他毒死。《阿瑪迪斯》這部莫札特的傳記電影為求戲劇效果，特別拿這個說法大作文章，結果使得無辜的薩里耶利從此蒙冤。事實上，莫札特是死於風濕熱所引起的心臟衰竭。而同屬一七六〇年代維也納的知名音樂家，莫札特與薩里耶利對彼此的羨妒應該不相上下。

　　作曲不算是個危險的活動，但歷來不少作曲家的死亡卻都很離奇：一位二次大戰時期的作曲家，在戰爭即將結束前的一個晚上，站在自家門廊邊點雪茄，被一位過度緊張的美國大兵開槍誤殺。還有音樂家蕭頌騎著單車撞牆而死、盧利在一場音樂會中用手杖打拍子，不小心打到腳趾頭，因傷口腐爛而回天乏術。這些死亡的方式的確相當離奇。

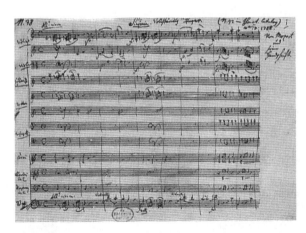

莫札特最後一首交響曲《朱彼特》的手稿。

悲苦釀出的希望之蜜

D大調第 2 號交響曲（Op.36）

貝多芬（Ludwig van Beethoven, 1770~1827）

　　一八〇一年，在世紀交替之初，正值盛年的貝多芬，被失聰的預感苦苦折磨著，聽不見細微的聲音只是開始，逐漸地，強烈的響聲也逐漸失真了。與朋友間的信件往來，顯示他正在絕望與樂觀的兩端拔河——有時他萬念俱灰：「我，一位音樂家，怎麼能對人說我是個聾子！」有時堅強不已：「我要扼住命運的咽喉，祂不可能完全征服我！活上成千上百次，該是多麼美好啊！」

　　由於醫生的建議，一八〇二年開始後不久，貝多芬到優美的鄉間海利根斯塔德靜養，這段時間，他依然處於強烈的自我拉鋸中。在春天靜好的風光裡，他寫下不少彷彿透著陽光的音樂。但是到了秋天，

♪

◆ 基本檔案

創作年代：1801~1802年

首演時地：1803 年 4 月 5 日，昂‧第爾維也納劇院

時間長度：約 34 分鐘

推薦唱片：BMG / 82876-55702-2／貝多芬：九大交響
　　　　　曲全集／托斯卡尼尼　指揮NBC交響樂
　　　　　團／平價版

Symphony

遺書和最後的留言

　　一八○二年留下的這封遺言，距離貝多芬真正走到生命終點，提早了二十多年。長篇遺書滿紙沉痛：

　　啊！你們這些把我看成滿懷怨恨、頑固而憤世嫉俗的人，你們真是冤枉我了！從童年開始，我就渴望以美好的感情和善意，完成偉大的事，但六年來我病得如此嚴重，被庸醫延誤病情，抱著希望卻仍不得不面對這永遠的痼疾，我被迫孤立自己，受盡誤解……死神將免除我無盡的苦痛。來吧！我會勇敢地迎接你！

　　海利根斯塔德1802年10月6日

　　傳說一八二七年他真正要離開人世的時刻，最後的遺言卻只有輕輕的一句。當時他先前訂的葡萄酒在臨終前才送來，他看了說：「真可惜，來遲了。」便闔上眼與世長辭。

他一度準備自殺，並寫下了極度抑鬱的遺書。

　　伴隨起伏不定的情緒，貝多芬的生活與作品呈現出難以想像的對比。

　　《第2號交響曲》，就是在遺書寫就的前後、死亡危機的威脅下譜就而成的，但它竟意外地明朗、鮮活且充滿生機。

　　全曲在第一樂章稍顯幽暗的急慢板序奏之後，突然轉入愉快的「燦爛的快板」，承接被譽為：「貝多芬最優美樂章之一」的第二樂章自由幻想曲風。最獨特的是第三樂章，貝多芬使用「詼諧曲」來取代交響曲第三樂章固定沿用的「小步舞曲」，並特別將這樣的巧思寫

在標題上，這個創舉使得《第 2 號交響曲》更顯得朝氣蓬勃、交響曲式更加自由奔放。最後，在第四樂章「極快板」的樂音中，使音樂的張力到達璀璨的顛峰，彷彿在愉悅之光中奏演。為貝多芬寫傳記的羅曼羅蘭就曾經評論這首《第 2 號交響曲》是貝多芬「再度拿出勇氣，期待幸福與愛情」的燦爛作品。

　　希望的音符成功驅散失意的陰影，貝多芬至此又贏了一回合。

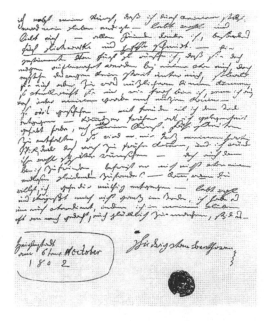

貝多芬的「海利根斯塔德遺書」手稿。

向永不低頭的人們致敬

降E大調第 3 號交響曲（Op.55）：《英雄》

貝多芬（Ludwig van Beethoven, 1770~1827）

革命的消息在世界各地傳揚開來。

巴士底監獄的鐵牢關不住覺醒的狂潮，法國國王路易十六和他的皇后被送上了斷頭臺。而拿破崙接過「自由、平等、博愛」的旗幟，策馬直搗君王貴族的城宮，解放長達幾個世紀，被活埋在迂腐的權力城牆下，無法喘息的人權。

約莫在此時，才三十出頭的貝多芬，卻被迫迎接命運加諸一個音樂家最極致的磨難——他的聽力完全喪失了。帶著萬念俱灰的心情，貝多芬在海利根斯塔德寫下遺書，絕望地向不諒解他的人們訴說自己

◆ **基本檔案**

創作年代：1802~1804年前後

首演時地：1805年 4 月 7 日，昂・第爾維也納劇院（1804年 12 月在羅布可維茲侯爵府邸先舉行非公開首演）

時間長度：約 52 分鐘

推薦唱片：BMG / 82876-55702-2 / 貝多芬：九大交響曲全集 / 托斯卡尼尼 指揮NBC交響樂團 / 平價版

的悲痛和委屈，並準備結束這被厄運撕碎的生命。

後來這個自殺事件，帶著離奇的色彩，意外地竟沒有發生。

當貝多芬成功跨越這個命運險惡的斷崖，在鋪天蓋地的烏雲裡尋覓生機時，靜寂的世界裡傳來拿破崙捍衛民主的英勇之歌。這個昂揚的鬥士正揮劍斬斷陰暗的過去，奮力開創一個光明的新局，他的堅強與剛烈，不正和時時在谷底裡與命運搏鬥的貝多芬不謀而合嗎？

在拿破崙偉大的理想和熱情的鼓舞之下，貝多芬懷著崇敬與讚許，或許還有些惺惺相惜，著手創作激越澎湃的《第 3 號交響曲》。他的音符伴著戰鼓擂起，一路跟隨拿破崙從小小的砲兵擢升為最高司令官，南征北討，叱吒歐土。然而，當末章勝利的凱歌奏畢，貝多芬剛剛掩卷題上給拿破崙的獻辭時，拿破崙卻違背理想自行稱帝了！

貝多芬得知這個消息後，當下惱怒地把總譜封面撕破、丟在地上，口裡憤慨地說：「原來他也不過是個凡夫俗子！」大失所望的他不久重寫了《第 3 號交響曲》的標題，改為《英雄交響曲》──「為紀念某一位大英雄而作」。

這首重量級的曲子，足足需要將近一個小時的時間來演奏，是有史以來交響曲的兩倍長（其後的《第 5 號交響曲》：「命運」，也是如此）。這對聽眾的情緒及注意力都是一大挑戰，所以貝多芬不忘在樂譜即將付印出版的時候，特別加註：「此曲因較一般交響曲長，在演奏會上應避免排在節目的最後，以免因為聽過其他曲子而感到疲勞的聽眾，不能體會作曲者所企求的效果。」（由此可知，當我們要隨《英雄交響曲》長征的時候，要準備抖擻的精神應戰。）

樂聖珠璣集

貝多芬的「樂」不驚人死不休舉世皆知,音樂無非是他最精熟的溝通語言(他的詼諧曲曾經讓提琴手第一次看譜時就大笑出來),但撇開譜曲與演奏樂器的「神手」不談,其口舌之靈巧犀利也令人嘆服(只能說他全身器官都頗發達),下面兩個實例只能管中窺豹:

· 給鋼琴製造者史崔哲的信——

你的鋼琴好極了……但我不得不誠實以告:對我來說不太實用,因為它使我無法自由創造音色。不過,千萬別因此改變製造方式——很少人會有我這種怨言的。

· 反諷提醒他《升 c 小調四重奏》必須是「原創之作」的出版商——

「此曲為東拼西湊的剽竊之作(故意載明於手稿)。」

《英雄交響曲》全曲分成四個樂章,依序表現:「英雄的奮鬥與功業」、「一首為在戰鬥中犧牲的鬥士而作的輓歌」、「人們在黑暗勢力解除後,雀躍與歡欣的心情」,以及「對英雄的崇拜與讚頌」。其中最為人津津樂道的是第二和第四樂章。

第二樂章是貝多芬在交響曲中引燃的一朵煙火。他放置了從來不曾被寫在交響樂裡的《送葬進行曲》,以蕭瑟又悲壯的低吟,緬懷從容赴死的鬥士幽魂。儘管曲終時送葬行列解散,腳步聲漸息,英雄的氣魄卻浩然永存在聽者心中。此樂章因而成為代表全曲重心的「英雄樂章」。

這段輓歌寫成的時候,拿破崙還正當意氣風發之時,十七年之

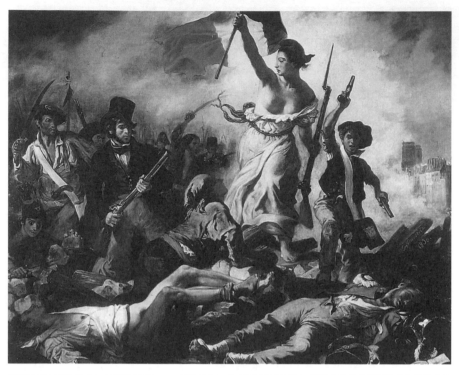

德拉克洛瓦所繪的《自由領導人民》。18 世紀末期，革命運動風起雲湧，對貝多芬的音樂創作產生了做發作用，「貝多芬奇蹟」便是在這種時代背景的激盪之下造就出來的。

後，當他被流放至聖赫勒拿島死去，貝多芬還曾開玩笑似的表示，這個樂章是自己早在當時就為他寫好的棺前演說。

第四樂章則是貝多芬在交響曲中埋藏的一個驚喜。這段樂章裡有著另一個英雄——希臘神話故事中的普羅米修斯。傳說中，依照天神宙斯形象，用泥土塑造人類的普羅米修斯，為了使人類過更好的生活，不惜盜取天火而遭到懲罰，天神將他綁在荒冷的山頭，派禿鷹去啄食他的心臟，但他的心臟卻每日復生，終於在受盡苦楚後才重獲自

由。創作《英雄交響曲》之前，貝多芬曾譜寫過芭蕾舞劇《普羅米修斯的創造物》，如今，他在末樂章中，用以往的主題（貝多芬特別偏好這個主題，一共用了四次在四部不同的作品中），把對這位英雄的感念發展成篇，讓全曲在普羅米修斯復活之後的喘息聲裡，以一連串變奏，壯麗、宏偉地結束全曲。

深邃而壯闊的《英雄交響曲》，內容涵蓋了人類最具力度的情感——愛、悲痛與力量。貝多芬以最純粹的音符與森嚴的結構貫串意念，突破了以往的交響曲形式，充分表達自己獨特而強烈的性格。與其說這首曲子是為拿破崙而作，不如視之為貝多芬獻給普世英雄的鉅作。

站在巨人間的甜美姑娘

降B大調第 4 號交響曲（Op.60）

貝多芬（Ludwig van Beethoven, 1770~1827）

夾在「英雄」與「命運」兩大厚重作品之間的《第 4 號交響曲》，由於風格婉約含蓄，編制較小，既沒有先前的懾人氣概，也缺乏後來的戲劇張力，因此常常遭人冷落。重口味的華格納，雖曾讚美過第三樂章的詼諧曲頗為華麗、燦爛，還是要挑剔一聲：「這是首冷漠的音樂！」

然而，這清新靜謐的《第 4 號交響曲》其實並不冷漠，它被公認為是九大交響曲中最富浪漫色彩的一部，更因此得到一個《浪漫交響曲》的小名。

曲子一開始刻意壓低音響的速度，營造沉鬱、失意的氣氛，但這

◆ 基本檔案

創作年代：1806年

首演時地：1807年 3 月，維也納，羅布柯維茲
　　　　　（Lobkowitz）侯爵官邸

時間長度：約 35 分鐘

推薦唱片：BMG / 82876-55702-2 / 貝多芬：九大交
　　　　　響曲全集 / 托斯卡尼尼 指揮NBC交響
　　　　　樂團 / 平價版

古典樂小抄

膨脹又縮小的管絃樂團

在十九世紀,一個標準樂團平均人數在八十人到一百一十人上下,這個規模是以海頓、莫札特時代的三十人為基礎,開始慢慢擴大的。巴洛克時代(十八世紀初)的巴哈和韓德爾如果有機會聽這樣的樂團演奏,一定會大吃一驚。因為在他們作曲的年代,樂團並無定制,也不講究什麼配器法,他們若在某首樂曲中用了三支法國號或五支小號的話,也只是因為碰巧找到了這幾個樂手。

而像「千人樂團」這樣的臨時性演出,更是會嚇壞他們!馬勒曾寫了一部《千人交響曲》,光是樂隊和合唱團,一共有一千個表演者演奏。

不過這算來也只是「區區」一千人,一八七二年美國一次慶祝和平的盛大演奏會,就召集了三百支小提琴,各一百支大提琴和低音提琴,以及一支軍樂隊,總計人數突破……四千人!想想那巨響,恐怕連牛皮一樣厚的耳膜都承受不住。

所幸這種瘋狂之舉只是偶一為之,從二十世紀開始,管絃樂團又傾向室內的、小型的編制。

感覺非常短暫,緊跟著出現的活潑快板,迅速把陰霾掃盡,帶領全曲在洋溢歡樂的青春氣息中結束。全曲旋律輕快中帶著優美細膩,特別是第二樂章,那一段長時間的豎笛獨奏,更將貝多芬纖細的柔情,與不為人所知的一面表露無遺。

許多人不習慣這樣的貝多芬,但此曲的浪漫情調其來有自:與《第 4 號交響曲》的作曲工作同時並進的,除了風格各異的《第 5 號交響曲》、《第 4 號鋼琴協奏曲》,與唯一的一部歌劇《費黛里奧》之外,還有一段愛苗正在滋長的戀情。

泰麗莎‧馮‧勃朗斯維克女伯爵的肖像。

她是泰麗莎‧馮‧勃朗斯維克，寫完《英雄交響曲》之後，貝多芬曾懷著對拿破崙的失望，在夏天住進她兄長法蘭茲‧馮‧勃朗斯維克伯爵的別墅，與這位優雅溫婉的女性，過了一段相知相惜的生活（名曲《給愛麗絲》原是貝多芬為她而做的，標題本來是《給泰麗莎》，但因為出版時校對有誤，而一直將錯就錯至今）。當時泰麗莎在日記上寫著：

他需要的是力量，但是他只希望善良地對待女人，他總是特別表示關心，而他對於她們的感情也如處女般純潔。

曾有學者考證，「力量」指的是音樂，即是《第 4 號交響曲》這首向泰麗莎傾訴愛意的情歌！伴隨著甜蜜戀情，他褪去氣焰和銳角，擺脫了《第 3 號交響曲》中輓歌的哀傷，重新沉澱心靈，憶起《第 2 號交響曲》中的希望與快活，譜下這封明朗純淨的夏日情書。

「這是個站在英雄與命運兩位北歐神話巨人中間的希臘姑娘！」聽過清新的《第 4 號交響曲》，音樂家舒曼發出此種浪漫的形容。

啄木鳥的預言

c 小調第 5 號交響曲（Op.67）《命運》

貝多芬（Ludwig van Beethoven, 1770~1827）

　　走在生命的路途上，你是否曾跌落失意的深淵？

　　面臨諸多令人束手無策的苦惱，無奈又絕望，想要大喊，卻像被扼住咽喉一樣，只能發出低低的唱嘆聲嗎？

　　那麼，聽聽貝多芬的《命運交響曲》吧！他會用強烈又哀婉明亮的音符告訴你：「你的傷心難過我都瞭解，你並不孤單」、「請不要氣餒，要堅強、要努力……」。

　　一八〇八年那個陰霾的冬日，他站在維也納劇院的舞臺上，用這血淚交織出來的曲子，傾訴著自己如何在殘酷的宿命中載浮載沉，多少次咬緊牙關，跌倒又挺身面對這一場生命的搏擊。

◆ 基本檔案

創作年代：1803~1808年

首演時地：1808年 12 月 22 日，昂・第爾維也納劇院

時間長度：約 52 分鐘

推薦唱片：BMG / 82876-55702-2 / 貝多芬：九大交
　　　　　響曲全集 / 托斯卡尼尼　指揮NBC交響
　　　　　樂團 / 平價版

起承轉合兼備的四個樂章，是貝多芬經過四年苦心刻鏤、嘔心瀝血的成果，其中有著他艱苦奮鬥的歷程、他的信念、他所讚頌的人類榮耀：「聽！命運之神冷肅的站在門外，挑釁地敲著我的門（第一樂章）；我毫無防備，一連串的橫逆打擊著我：渴望親情卻從小被父親毆打排拒，失戀、耳聾、不止息的病痛、遭人批評與排擠……，天底下最無情的苦痛我都嚐盡了，噬血的命運之神卻仍然藏匿在烏雲間，不肯離去（第二樂章）；但我是不會被打倒的，我要起身用力拖住祂的脖子，以頑強的意志與祂一決生死（第三樂章）；聽到勝利的凱歌了嗎？這是我的勝利！（第四樂章）」

　　貝多芬一向以性情狂躁、易怒聞名，他活著的時候，最親密的戀人、朋友，以及他收養監護、視如己出的姪子，都因為無法忍受他的

偏激與善變，紛紛離去。然而，他滿佈的稜角雖然總是令人受到折磨，內心深處卻保有莫大的純真與善良。在這首《命運交響曲》裡，他就毫無保留地給予人們最溫柔、悲憫的勸慰。

安格爾所繪的拿破崙肖像。貝多芬將拿破崙視為革命的象徵、英雄的形象，但在他稱帝之後就幻滅了。

第 9 號的詛咒

中國人一向相信逢九不吉。宋末，遭遇國破家亡之災的文天祥在〈正氣歌〉裡就曾悲吟道：「嗟予遘陽九」（可嘆啊！遭遇到窮厄的時運）。「九」字代表了最沉重無奈的嘆息。

而這個不吉利的數字，在交響曲的歷史上，也是作曲家避之唯恐不及的忌諱。這陰森森的事件是從貝多芬開始的，他寫完登峰造極的《第 9 號交響曲》後不久，就在生命之琴上敲下最後一個音符，揮別苦難的一生。隨後「9」的詛咒便在音樂家身上蔓延開來，舒伯特、布魯克納、德弗札克，一個一個都在譜完自己的《第 9 號交響曲》之後蒙主寵召。

難道是貝多芬《命運交響曲》裡的死神化身為「9」，去敲音樂家的門嗎？接二連三的案例，使第 9 號的迷信更加言之鑿鑿，也讓熱愛交響曲創作的馬勒毛骨悚然！於是在寫完《第 8 號交響曲》之後，刻意跳過「9」這個編號，將第 9 首交響曲命名為：《大地之歌》，以求消災解厄。安然渡過這一關之後，他大大鬆了一口氣，著手進行《第 10 號交響曲》的創作，離奇的是，才剛完成一個樂章，馬勒就離開了人世。

「9」的傳說究竟是巧合還是真有其事？自然是不得而知。唯一可以確定的是貝多芬之前的作曲家，都能肆無忌憚的累積交響曲編號，海頓就一口氣寫了一百多首，音樂史的紀錄所向無敵，而莫札特也有五十餘首的亮麗成績呢！

全曲從憂傷的 g 小調開始，帶著詭譎不祥的陰森逐步展開，卻在明亮的 G 大調中結束，彷彿撥雲見日、雨過天晴，傳達著「只要勇敢堅強，人類終能戰勝命運」的意念，這個思想幾乎貫穿在貝多芬所有的音樂裡，而沒有多餘贅飾音符的《命運交響曲》是一次最直接、

完整而驚心動魄的表達。

　　從 g 小調轉到 G 大調，在樂理上只是稍稍變動了音階，在感情上卻是一個跌宕起伏、石破天驚的巨大轉變。而在音樂史上，更被視為一次意想不到的化學變化：抒發個人意志的浪漫主義被帶進了音樂裡，貝多芬引領著古典時期的音樂飛越到浪漫時期去。

　　這首交響曲打從一開始就緊扣人心，彷彿節節進逼，令人不能喘息。那耳熟能詳的動機主題由四個簡單的音「So—So—So—Mi」構成，至今仍是許多戲劇用來預示高潮或轉折的愛用配樂。由於氣勢太過驚人，貝多芬的學生第一次聽到時，就不停地追著他的老師問：「這主題代表什麼意思呢？」喜歡以音樂跟人溝通，勝於用語言解釋的貝多芬不耐煩地揮揮手，說道：「命運就是這樣敲門的。」這首《第 5 號交響曲》：「命運」因而得名。貝多芬還曾補充道，這是他偶然在森林中漫步，聽到金翼啄木鳥所發出的聲音而獲得的靈感。

　　不過古往今來，樂迷都比較喜歡貝多芬那句富有傳奇色彩的「命運說」，刻意忽略啄木鳥的功勞。

　　《命運交響曲》在巴黎首演時，聽眾席上有一位先生聽到第四樂章中的凱歌，激動的起立叫道：「啊，是皇帝！皇帝萬歲！」原來他是拿破崙的近衛軍老兵，從此這首曲子在法國有了新的別名：《皇帝交響曲》。

　　英雄也罷，皇帝也罷，貝多芬真正肯定的，終究是在苦難中雖脆弱不堪，但只要能抓住一線生機，便能發揮堅強氣魄的凡人。

名導貝多芬的音樂電影

F大調第 6 號交響曲（Op.68）
《田園》

貝多芬（Ludwig van Beethoven, 1770~1827）

　　貝多芬的幽靈正在與人爭論不休。

　　「大師，您的田園交響曲風光如畫，我每一次都在樂音之中看到了牧童從山谷、房舍間向我走來，有機會的話，一定要到您所描繪的維也納小村落『海利根斯塔德』走走。」

　　「閣下，您誤解了，這可不是一部複製現實景緻的作品，我寫的是感覺。」貝多芬鄭重地否認，因激動而略略泛紅的脖子，從高衣領裡微露出來，和那頭招牌亂髮構成一股戲劇張力，與那幅傳世的肖像如出一轍。

　　「可是您明明用樂器奏出了蟲鳴鳥囀、雷電暴風，那景象是如此逼真……。」

◆ 基本檔案

創作年代：1807~1808年

首演時地：1808年 12 月 22 日，昂·第爾維也納劇院

時間長度：約 45 分鐘

推薦唱片：BMG / 82876-55702-2 / 貝多芬：九大交響曲全集 / 托斯卡尼尼　指揮NBC交響樂團 / 平價版

「我早就說過了，那些音符是情感！情感！不信的話，去看看總譜的封面！」大師伸出一生過度用力寫曲而顯得嶙峋的手，指向自己的親筆樂譜。

泛黃的手稿表皮，在大標題「田園交響曲、鄉間生活的回憶」之後，果然有一行特別用括號註明的小字：

這並不是音畫，要更重視情感的表現。

這座「田園」確切的地理位置，存在貝多芬的心中，是他透過自己的印象與感受創造出來的成果。但如果你和上述那位不具名的景仰者一樣，忽略了貝多芬的叮嚀，把這部交響曲視為寫實的白描音樂，也無需自責，大師確實在這首第 6 號之中，史無前例地加入了大量的擬聲樂句。在此之前的交響樂，都只是純粹抒情的絕對音樂，從未打算要描摹具體事物，這個前無古人的做法，等於是擴大了交響樂的寬度。

時值一八〇八年，這首曲子緊接著在被命運扼住咽喉的第 5 號之後問世，風格呈現迥異於任何一部作品的恬靜與明朗，擺放在其餘七首深沉強烈的交響曲中（第四號除外），猶如貝多芬與命運搏鬥糾纏的一生，一次稍事喘息的中場休憩。

夏天，耳疾日益嚴重的貝多芬來到維也納北郊的海利根斯塔德靜養，塵囂與人聲漸遠，大自然成了孤獨的他唯一一個交談的對象。他天天在田園間悠閒地散步，一路上目睹不斷變幻的鄉間景色，配合著心頭湧現的感觸，冥想樂章，並隨時停下，在不離身的「手寫本」上塗塗寫寫。音色格外明媚的「田園」，就在來回漫遊與踱步中完成。

一屋子堆積如山的草稿

一天，孟德爾頌拿出一份樂譜手稿給朋友觀看，上頭有一處貼了十二層紙片，一看就是譜曲人反覆推敲、改了又改的結果。他將紙片一一揭開，竟發現原先寫在稿紙上的音樂和最後（最上面一層）的定稿，竟然一模一樣！

一層層紙片說明了譜曲人百轉千折的構思歷程，和那追求盡善盡美的嚴謹態度。但這僅是冰山的一角而已，作者的房間還有堆積如山的草稿，每一首曲子問世之前，他都要用掉好幾磅的紙。

這份手稿究竟是誰的呢？答案是樂聖貝多芬的。

樂聖就跟中國詩聖杜甫一樣，創作時字字琢磨，每部傑作都是苦心造詣的結果。據說歌劇《費德里奧》中的一段合唱，貝多芬就構思了十種開頭，男主角的一首獨唱曲，更修改了十八次才滿意。

如今，那一屋子被淘汰掉的譜稿，成了後人爭相挖掘貝多芬靈感的寶礦，其中一些難解的謎團，讓無數人至今還在傷腦筋呢！

多年後，與祕書辛德勒途經當時走過的某個山谷時，貝多芬還無限緬懷地說道：「我在這裡想出了溪畔景色的樂章，小鳥在樹梢啼囀，和我一起作曲……。」

而與其說這部曲子是音樂畫，不如說這是貝多芬用樂句一手導演的鄉村電影，看看題寫在五個樂章之前的副標題，就能明白這位音樂大導的意圖：「初睹田園景色時的愉快心情」、「溪畔景色」、「雷電、暴風雨」、「村人愉快地集會」、「牧歌，暴風雨後的欣喜與謝天之歌」，逐次由自然風情推演到人們日常的生活景象，雖然每一段

創作《莊嚴彌撒曲》時期的貝多芬。這是史
蒂拉（Joseph Karl Stieler）於1820年所繪製
的油畫。

落著重的依然是抽象的情感表現，卻隱約具備了起承轉合的情節和場
次。或許覺得這個故事四個樂章說不完，貝多芬遂打破了交響曲分成
四部分的前例，加入擁有壯麗尾奏的第五樂章，成為讓人類與自然的
互動圓滿達成之後的完美總結。

　　除了第四樂章猛烈的強風豪雨，差點使這世界翻天覆地之外，整
首曲子在愉悅優美中寧靜的進行，沒有太多的恐怖氣氛，是舒暢解壓
的傑作。迪士尼的經典動畫《幻想曲》，就曾以田野小精靈跳舞的可
愛模樣，來詮釋大師貝多芬難得悠然的一面。

酒神貝多芬的音樂醇釀

A大調第 7 號交響曲（Op.92）

貝多芬（Ludwig van Beethoven, 1770~1827）

　　《第 7 號交響曲》發表之前，人們從來不知道音樂的力度可以如此強烈；發表之後，人們喜歡喋喋不休的製造迴響——

　　史博說：「那令人驚嘆的第二樂章，在首演時就安可了兩次！貝多芬的指揮雖然粗野又滑稽，演奏卻相當精采、成功。」

　　華格納說：「這是舞蹈的神化！」

　　李斯特說：「不如說這是節奏的神化。」

　　不以為然的樂評人則說：「哦，你們都錯了，我看這簡直是一個醉漢的作品……。」

◆ **基本檔案**

創作年代：1811~1812年

首演時地：1813年 12 月 8 日，維也納大學會堂
　　　　　（1813年 4 月 20 日於魯道夫大公府邸作
　　　　　非公開首演）

時間長度：約 39 分鐘

推薦唱片：BMG／82876-55702-2／貝多芬：九大交
　　　　　響曲全集／托斯卡尼尼　指揮NBC交響
　　　　　樂團／平價版

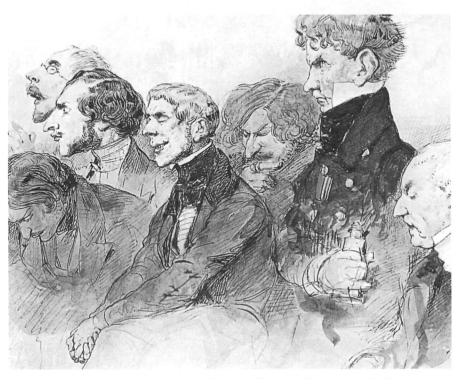

由拉米（E. Lami）所繪製，描寫1840年巴黎民眾聆聽貝多芬《第 7 號交響曲》情景的一幅水彩畫。

　　不過再多的議論都比不上一句作者自白：「我就是為人類釀造醇酒的酒神，只有我才能給人類神聖的奮昂！」正因為這番話，有人把《第 7 號交響曲》稱做《巴卡斯（Bacchus）交響曲》。巴卡斯就是希臘神話裡酒神的名字，一個在天上終日宴飲、熱烈狂舞的酒神，象徵著人類心中的熱情；而自比酒神的貝多芬，渴望在此曲中鼓舞的，就是即使在磨難中暫且沉寂，但一經觸引，就會蓬勃爆發的生命力。

　　在作曲期間，貝多芬正處於生命的隆冬。失聰的打擊尚未平復，

誰在金字塔上唱歌跳舞？

　　最原始的音樂與舞蹈合一，是人類在慶典時獻祭給神的禮物。四千多年前的埃及人也喜歡唱歌跳舞，看看那些古老建築中的壁畫就知道了！牆上的人們盡情歌舞，演奏的樂器是一種叫做「歐羅斯」（Aulos）的笛子，由二枝大筷子長的風管依A字型組成，吹奏時，嘴置於A字的尖端，兩手各握著一根風管。但奇怪的是，這些舞者和吹笛手全都是女人。可能的解釋是：當時的男子大部分都處於高高在上、被人服侍的地位，或者是肢體笨拙，不擅樂舞。

纏擾不休的肝病與胃疾又造成了一連串的併發症，健康狀況已達崩潰的臨界點。此時，野心家拿破崙又數度率軍入侵奧地利，使政經局勢紊亂不堪，更增添他精神上的苦悶。

　　然而，屈服可不是貝多芬處世的風格，他使出了渾身之力，以驚濤澎渤的響聲、快樂狂喜的舞蹈節奏，創作了這燦爛奔放的《第 7 號交響曲》，硬是穿破凝重的烏雲，展現脆弱人類的氣魄！

　　藉著出神入化的創作靈思，以「舞蹈」為原型的《第 7 號交響曲》再度以曼妙之姿，超越了音樂的可能和貝多芬自己的極限。

懷想典雅的舊時代
F大調第 8 號交響曲（Op.93）

貝多芬（Ludwig van Beethoven, 1770~1827）

　　貝多芬死後，有人在他的抽屜裡找到三封致「永恆的戀人」的情書，沒有署名，顯然也未寄出。這個發現迅速成為推理的好題材。有人揣測這位神祕女子是伯爵千金茱麗葉塔，或者是與他訂過婚的泰麗莎・馮・勃朗斯維克小姐；有人投祕書費迪南的妻子一票（理由是因為悖倫而必須祕密交往），但其中獲得最多認同的說法，是重燃貝多芬內心熾熱愛情的十七歲少女——泰蕾莎・瑪法蒂。

　　當時貝多芬已經年逾半百了，卻瘋狂地愛上這位比他小三十多歲的學生，這段師生戀展開的時間，正是《第 8 號交響曲》譜曲工作正在進行的時候。

◆ 基本檔案

創作年代：1811~1812年

首演時地：1814年 2 月 4 日，維也納大學會堂
　　　　　（1813年 4 月於魯道夫大公府邸作非公開首演）

長度：約 26 分鐘

推薦唱片：BMG / 82876-55702-2 / 貝多芬：九大交響曲全集 / 托斯卡尼尼 指揮NBC交響樂團 / 平價版

閒磕牙

貝多芬的工作天

貝多芬震驚全世界的名曲，是在一套平淡固定的日常程序中孕育出來的。他工作的日子，作息十分規律，並且不喜歡變動——

am.6:00	起床。
	煮咖啡。磨豆機的聲音可以啟發靈感。固定用 60 顆豆子的量煮成一杯咖啡（被他招待過的朋友都叫苦連天！）。
	早餐。
am.7:00	外出散步（靠著走路在腦袋裡整理樂思，邊走邊手舞足蹈地打拍子，凸起來的口袋裡放著筆記本，以便隨時停下來記錄靈感）。
am.8:00	伏案作曲。並不時放下筆，再度到戶外漫步。
pm.2:00	吃午餐。
pm.3:00	練習演奏樂器或喝杯小酒。在鋼琴上即興作曲的速度出奇的快，與反覆推敲、修改譜稿時大不相同。

或許是因為重拾戀情的愉悅，貝多芬不再總是與命運或世界激烈的抗辯，而是將心底那個純真男孩墜入愛河的模樣，在《第 8 號交響曲》裡展現出來，使這首樂曲格外詼諧、慧黠。

《第 8 號交響曲》的內容回歸古典時期交響曲的簡單樸素，帶著海頓、莫札特式的韻味，是九大交響曲裡規模最短小的一首，有人說這是貝多芬對古典時期的緬懷。小而美的《第 8 號交響曲》沒有別名，名氣不如田園、命運、英雄、合唱交響曲那樣響亮，溫和的旋律起伏更讓世人將之忽略，但它卻像是貝多芬鍾愛的小女兒一樣，是九

首交響曲中自己最滿意的作品，他以疼愛的口氣暱稱此曲是「我的 F 大調小交響曲」。

承襲同樣用 F 大調寫成的《田園交響曲》清新風格，在第二樂章裡使用了當時才發明的節拍器，替快活奔馳的旋律，做一板一眼的機械性伴奏，呈現趣味的對比。第三樂章更採用了平常不太使用、帶著貴族氣息的優雅小步舞曲。靈巧鋪排的結果，使人覺得樂曲裡彷彿躲著一個時而蹦蹦跳跳、時而端莊慢舞的可愛女孩。

不可思議的是，這明朗典雅的《第 8 號交響曲》與激情澎湃的《第 7 號交響曲》幾乎是同時誕生的，雖然依稀帶著舞蹈的節奏，但曲風卻迥然不同。難怪曾指導貝多芬的海頓，總是感嘆弄不懂這位有「好幾個頭、好幾隻手」的學生。

書寫於1812年的致「永恆的戀人」情書，其中部分的內容。

管絃樂團到中國

第一支洋人的樂團是在清末跟著八國聯軍一起開進中國的。當時,一位與俄軍談判的中國官員在〈榆關記事〉一文中寫下他的見聞:

俄師領眾看俄樂。樂隊四十人,排列整齊,身負銅具,盤旋數轉,若中國之大號然(可見是一支銅管樂隊,其中可能有彎管的法國號),惟具有大小,聲亦如之,細聽仍與洋號無異(洋號是指當時已傳入中國的軍號)。惟呈一書於前,承以木架(是樂譜與譜架!)眼望口吹,似一字不能差者。音節轉調皆憑樂官為指揮(視譜演出,有指揮一人)。華人初聞頗以為奇(第一次聽到這種「蠻夷之聲」,故耳目一新),久之覺甚無味(當時演出的可能只是一些簡陋的進行曲)。

這是第一筆正規管絃樂團在中國的具體記載,唯一美中不足的,是不知為何沒有替不可或缺的木管樂器添上一筆。

最後的歡樂禮讚

d 小調第 9 號交響曲（Op.125）：《合唱》

貝多芬（Ludwig van Beethoven, 1770~1827）

十九世紀初，歌劇在維也納大大流行起來，人們熱衷於追著歌者跑，劇院的生意熱絡，每有新劇推出，門票旋即銷售一空。比較起來，一般的演奏會觀眾席上稀稀落落，景況大不如前。

意外的是，暮春時節在宮廷劇院首演的這場音樂會卻座無虛席。

臺上有一位奇怪的先生，背對著觀眾站在指揮身旁，專心看著樂譜打著拍子，時而輕輕敲動手指，時而全身激烈震顫。

演出到了最後一刻，歌手在器樂伴奏下，齊唱出：「擁抱，愛吧！萬千的眾人！」那歌聲有如渾成的天籟，透著聖潔的光輝，照拂

◆ 基本檔案

創作年代：1822~1824年

首演時地：1824年 5 月 7 日，維也納宮廷劇院

長度：約 52 分鐘

推薦唱片：BMG / 82876-55702-2 / 貝多芬：九大交響曲全集 / 托斯卡尼尼 指揮NBC交響樂團 / 平價版

閒磕牙

狂飆詩人席勒

〈快樂頌〉的作者席勒（1759~1809），是歐洲狂飆時代的德國名詩人、劇作家與文學評論家，他的第一部劇作：《強盜》公然向封建思想宣戰，最後一部：《威廉泰爾》則是喚起民族意識、鼓舞同胞抵禦外侮的愛國篇章（羅西尼曾經根據這個劇本，寫了同名，也是個人公開發表的最後一部歌劇）。

狂飆運動起於十八世紀末，是一股基於對純理性主義的反動，倡導自由表達個人情感的思潮，為浪漫時代的來臨譜下前奏。席勒與同屬此年代的歌德（1749~1832）是平生至交，歌德幫助席勒擺脫不可自拔的唯心哲學探討，席勒則讓歌德略顯疲態的創作精力再度旺盛起來，給了他「第二次青春」。

席勒寫詩也論詩，他說：「詩人有兩種，一種本身就是自然，一種追尋自然，前者成為素樸詩人，後者成為感傷詩人。」而歌德是前者，他自己則是後者。

人心黑暗的角落。餘音未息，臺下已掌聲雷動，激動的觀眾擠到臺前，熱情回應。

演出者紛紛站出來謝幕，只有那位先生仍然旁若無人的盯著總譜，陶醉在自己的世界裡，等到一位女歌手走近，輕輕拉了一下他的衣袖，將他轉過身來。回頭望向觀眾，赫然驚覺全場已被掌聲淹沒，他不禁熱淚盈眶，趕緊鞠躬答禮。

原來這位音樂家的兩耳已經全聾了，被外界的聲音狠心排拒，唯一能傾聽的只有內在如洪流般的音樂。

此次首演的曲目出自他的手，是一首排在節目最終的交響曲，突

破性地把人聲當作樂器，加入歌詞改編自席勒的詩作：〈快樂頌〉的合唱曲，使交響曲的歷史邁向新的里程碑。似乎只有這個孤獨活在靜寂世界裡的音樂家，才能締造出如此純美的音樂——他，就是貝多芬。

這是他最後一首交響曲，《第 9 號交響曲》:「合唱」，也是貝多芬最後一次公開露面演出。彩排時，他堅持親自指揮，但雖有樂譜，還是不能彌補耳聾的缺陷，搞得演奏秩序大亂，不得已他傷心地放下指揮棒離去。不過到了正式演出時，雖改由烏姆勞夫上陣，他仍然堅持要站在他身旁監督演出。

《合唱交響曲》是貝多芬的人生感悟，因為曲終前史無前例的大合唱，《第 9 號交響曲》被稱為《合唱交響曲》；而由於首演時他絲毫沒有察覺滿場歡聲雷動的聲音，因而又得到：《無聲交響曲》的別稱。

這首交響曲的四個樂章，已不復見他從前狂熱、搏鬥的色彩，貝多芬像過來人似的，和大家分享著生命的祕密：唯有歷經滄桑後，才能摘取真正的快樂果實。

第一樂章裡，他回顧一生，以記錄著他奮鬥痕跡的第2、5、6、7、8交響曲的主題片段，如同電影中的鏡頭逐行剪接。接下來的二、三樂章，分別藉由甚快板的狂野氣氛和如歌慢板的幻夢迷離，訴說人們最想追逐的歡樂——自由與愛情。

然而，當你看見自己在其中歡舞醉飲的身影，貝多芬又安排了微弱而不確定的音符在幽暗之中躍動，彷彿輕聲追問著：「這就是真正的快樂嗎？」「不！」（在樂譜上最強音旁，真的附記著這個字）第四樂章裡，他先是怒吼般的斥責，接著又是溫柔的摒拒，藉由男中音

自己開音樂會

覺得《第 9 號交響曲》很陌生嗎？其實不然，每個人在童年時代，多少都曾將貝多芬的這首曲子琅琅上口吟唱著，不信的話，看了下面這首兒歌歌詞保證你會恍然大悟！原來它就是第四樂章合唱曲：「快樂頌」的中文化身。

中文版兒歌〈快樂頌〉（歌詞）

青天高高	白雲飄飄	太陽當空在微笑
枝頭小鳥	吱吱在叫	魚兒在水面跳躍
花兒盛開	草兒彎腰	好像歡迎客人到
我們心中	充滿歡喜	人人快樂又逍遙
我們休息	在小山上	眺望美景真快活
口中高唱	歡喜之歌	清風流水在應和
盡情遊玩	及時行樂	大好時光莫放過
你也歡欣	我也歡欣	大家歡欣多快樂

的獨唱告訴你：「哦，朋友們，不是這樣的聲音……」當正式進入感人的「快樂頌」大合唱與四重唱時，貝多芬訴說著心中的信仰：「當人們彼此扶持、關愛，快樂隨之而來」。

〈快樂頌〉原是席勒在小酒館裡受到酒肉朋友的啟發，寫出來的長詩。當時他常聽到日耳曼學生在唱一首俚俗的飲酒歌，歌曲狂放而

充滿「有福同享，有難同當」的江湖氣
概，於是將它拿來作詩，賦予「四海之
內皆兄弟」的人道精神。詩中世界大
同的理想，感動了千萬人，二〇〇三年
的歐盟新憲法草案，就提議將「快樂
頌」正式定為「歐盟之歌」。

　　初次讀到這首詩的貝多芬年方
二十三歲，由於認同這種自由、包容的
思想，心裡一直盼望能為它譜曲，但
真正能在《合唱交響曲》裡付諸實現
時，卻已經是將近三十年後的事了。
這首交響曲，從動筆到完成，一共歷時
七、八年，中間貝多芬的人生不知遭遇
到多少痛苦曲折，年少時剛烈的情緒，
也漸漸轉為溫醇的情感。如此嘔心瀝
血，果然創造出豐盈深刻的曲思意境，
不愧為樂聖以才華、時間和苦難萃取
醞釀的最後音樂精華！

《第 9 號交響的》首演時，擔任女低音獨
唱的卡洛琳·翁格爾。

《第 9 號交響曲》首演時，擔任女高音獨
唱的亨利葉塔·桑塔塔。

古典與浪漫的偉大結合

C大調第 9 號交響曲（D.944）：《偉大》

舒伯特（Franz Schubert, 1797~1828）

　　舒伯特的第 9 號交響曲《偉大》，無疑是他在音樂創作上的最高成就，也是音樂生活的一個總結。這個劃時代的作品，雖具有古典形式的創作模式，內容卻充滿浪漫主義的色彩。

　　舒伯特的一生貧困潦倒，他的樂曲卻給人無比的光明和動力。他在音樂背後蘊含了豐沛的情感，用音樂刻劃個人的心理活動，富有大自然的和諧和生命力的氣息。

　　他將瞬息間的遐想筆之於樂譜，把感受到的一切化為音樂形象，構成獨特的浪漫主義旋律。而樂曲間洋溢著的激情與活力，則展現出十九世紀初民族主義運動蓬勃發展，以及維也納樂派經過艱難的心路

◆ 基本檔案

創作年代：1825~1828年

首演時地：1839年 3 月 21 日，萊比錫布商大廈管
　　　　　絃樂團

時間長度：約 48 分鐘

推薦唱片：BMG / 82876-60392-2 / 舒伯特：交響曲全
　　　　　集 / 柯林‧戴維斯 爵士 指揮德勒斯登
　　　　　國立歌劇院管絃樂團

COMPLETE COLLECTIONS

SCHUBERT
SYMPHONIES NOS. 1-6, 8 & 9

SIR COLIN DAVIS
STAATSKAPELLE DRESDEN

歷程後，自我超越的創作力。所以，他既繼承了前人的藝術成果，又將樂曲內涵提高到一個新的水準，並且具有鮮明的民族風格。

舒伯特短短三十一年的生命，最後的三年是他的巔峰時期，不僅標誌著音樂思想上的成熟，其形式技法也達到爐火純青的地步。音樂旋律中，全是他對生活的感悟和生命體驗的回顧。

作品共分四個樂章，規模宏大：

第一樂章真有壯麗宏偉的史詩氣質，舒緩的旋律表現出一種深廣的意識。法國號演奏出神祕粗獷的旋律，如牧歌般呈現出大自然的氣息，展現濃烈的浪漫主義色彩。

第二樂章在低音的旋律之後，由雙簧管演奏出田園式的樂曲，彷彿走出神祕莫測的大森林，來到了遼闊的田野。似乎，在作者的內心世界，有一條奔湧的思緒與情感，潺潺而出。

第三樂章，活潑、堅毅有力、熱情奔放的音符，則充滿了豪邁的英雄氣概。

第四樂章是以龐大的奏鳴曲式，用一個驚人的長度再次增強

《偉大交響曲》於1879年在米蘭演出時的節目單。

他是上帝的門生

十一歲時的舒伯特，進入了康維特音樂學院（Imperial Regio Convitto）就讀，從此舒伯特便開始嘗試作曲，只要他靈感一來，樂思就源源不斷。舒伯特所寫的曲子也非常受到校長薩里耶利（Antonio Salieri）的欣賞，甚至還特別交代老師盧席卡（Wenzel Ruczizka）來教導舒伯特，不料，盧席卡竟然向薩里耶利報告說：「似乎是上帝自己在教舒伯特，這孩子不等我教，就樣樣都懂了。」

舒伯特思路敏捷，有人形容他的歌曲是「流」出來的。

一天，舒伯特與朋友到維也納郊外散步，走近一家小酒店，見到桌上有一本莎士比亞的詩集，便拿起來朗讀。他忽然叫道：「很好的旋律出來了，沒有五線譜紙怎麼辦？」朋友立即將桌上的菜單翻過來，劃了五條線遞給他。這時的舒伯特，彷彿聽不到周圍的喧鬧，一口氣寫成了一首歌曲，這便是著名的《請聽！雲雀》。

他創作速度的驚人，也表現在另一個記載上。他的朋友記述他創作《魔王》的情形：「我們走到門口，看見他捧著一本書，高聲朗讀《魔王》的詩。他讀得十分出神，全然沒有注意到我們的到訪。他拿著書冊在室內反覆徘徊，突然把身子靠在桌子上，拿起筆在紙上飛速地寫著，然後，拿著記下的譜子跑到學校去彈奏、改譜。當天晚上，整個學校都已經在唱《魔王》了。」

樂曲氣勢磅礡的力量，此樂章的主題就像吹響了激戰的號角，讓英雄的形象進一步發展。作者用一個短小但恢宏的旋律支撐整個樂章，使之鏗鏘有力，頻頻拍擊聽者心弦。

《偉大交響曲》在一八二八年三月完成，然而，舒伯特在當年十一月即與世長辭。此曲的手稿在十年後才被舒曼發現，次年，由孟德爾頌親自指揮布商大廈管絃樂團演奏該曲的某些段落。

未完成的未完成傳說

b 小調第 8 號交響曲（D.759）：《未完成》

舒伯特（Franz Schubert, 1797~1828）

　　《未完成交響曲》如同它的名字，創作於一八二二年秋天，全曲只有兩個樂章，第三樂章舒伯特僅留下少許的部分鋼琴草稿，這首交響曲在他死後的三十七年才重見天日。有人說過：「我們應該感謝舒伯特沒有完成《第 8 號交響曲》因為它已經表現了他想要表現的一切。」

　　《未完成交響曲》的名氣帶來它在電影配樂上的運用，像是《關鍵報告》裡，其中一幕是湯姆‧克魯斯在儀器前比手劃腳，犯罪因被預知而能先一步阻止，真的是「未完成」！好萊塢曾在四〇年代初期，拍攝過電影：《葡萄春滿》，來描寫舒伯特精采的一生。

　　舒伯特非常崇拜貝多芬，他將《未完成交響曲》送去給貝多芬看，

◆ 基本檔案

創作年代：1822年

首演時地：1865年

時間長度：約 25 分鐘

推薦唱片：BMG / 82876-60392-2 / 舒伯特：交響曲全集 / 柯林‧戴維斯 爵士 指揮德勒斯登國立歌劇院管絃樂團

同志愛人，請聽舒伯特

　　舒伯特的花名是「水桶」，因為他長得又矮又胖。他天生是個大近視，生性害羞、內向，不但額低頸粗其貌不揚，而且手指頭就像十根糯米腸；走路時背彎聳肩，看起來很古怪。

　　一八二七年的某個晚上，罹患梅毒已接近末期的舒伯特，拖著濃重的酒精味走在維也納的街上，一輛馬車從他身旁呼嘯而過，讓他步伐有點踉蹌，他想起了已走入異性戀婚姻的同志愛人，心中充滿揮之不去的孤獨與滄桑。一生貧窮困頓卻樂觀開朗的他，年僅三十一歲便死於維也納。

　　同性戀至今還是不完全能被大眾接受，他們心中的無奈，也只能藉著聆聽兩百年前同樣是同志的舒伯特音樂，聊慰心情吧。

威廉・奧古斯特・利達（Wilhelm August Rieder）於1870年所繪製完成的舒伯特肖像畫。

可惜都沒有見到貝多芬。有一天，貝多芬的女管家正要打掃辦公室，打開窗戶，外面吹起了風，將桌上的樂譜吹落一地。這時，貝多芬剛好回家，從地上撿起樂譜，發現這是一部奇才之作。然而，管家卻忘了舒伯特的名字，只說是一

舒伯特　未完成的未完成傳說　b 小調第 8 號交響曲（D.759）：《未完成》　　　　81

讓「未完成」得以完成的幾項建議

有一位喜歡音樂的經理，因為臨時無法參加「未完成」交響曲的音樂會，便將門票送給了屬下，而這位下屬是負責評估效率的專家，音樂會結束之後，他給了經理一篇報告，報告中說：

1. 大部分時間黑管演奏者都無所事事，坐著發呆，樂譜上應該將這樂器刪除。

2. 四十幾支小提琴演奏一模一樣的旋律，考慮將其中一部分撤除，若是音量不夠，可用麥克風來彌補。

3. 太過於注重八分音符和十六分音符之間的變化，應該全部改為十六分音符，這樣就可以請技術較差，而價碼較低的音樂家來演奏。

4. 許多樂段在絃樂演奏之後，管樂又緊接著演奏一遍，實在過於冗長，浪費時間。

結論是：若舒伯特當時考慮到這幾點，或許就可以「完成」他的交響曲。

位看起來很憔悴的青年留下來的作品。

舒伯特與貝多芬兩人雖惺惺相惜，但貝多芬終其一生都未見過舒伯特一面。而舒伯特連死後都想與貝多芬比鄰而居。

曾經有人把《未完成交響曲》列為世界上四大交響曲之一，不加裝飾和聲的獨特作曲手法，旋律優美動人，成為浪漫派音樂曠世鉅著。

The Symphony of 19 Century

19 世紀的交響曲與交響詩

失戀吞鴉片後的異想世界

幻想交響曲（Op.14）

白遼士（Hector Berlioz, 1803~1869）

　　《幻想交響曲》是白遼士的音樂自傳，是他內心煎熬與苦戀的忠實紀錄，也是他第一次廣受歡迎的大型交響曲。這首曲子是他在失戀時寫下的，這種痛苦的感覺不但重創了他的心靈，也使他產生自我了斷的念頭，幸好他有音樂作為發洩的管道，在痛苦的催化與昇華中，終於產生了創新與突破。

　　他在這裡創造了「固定樂思」形式，簡單地說，就是用一段固定的音樂來象徵樂曲主角的意中人。只要出現這段節奏，就代表這位女子的出現。白遼士也首創了音樂家直接在樂譜上書寫註解、標題和樂曲主題解釋的先例。

◆ 基本檔案

創作年代：1830年

首演時地：1830年12月5日，巴黎音樂大廳

時間長度：約50分鐘

推薦唱片：BMG / BVCC37160 / 白遼士：「幻想交響曲」/ 孟許指揮波士頓交響樂團

「現代管絃樂之父」沒學過管絃樂器?

由於父親希望白遼士能繼承家業當醫生,因此,白遼士從來沒有接受過完整的音樂教育,不像一般音樂家都能熟練地彈奏好幾種樂器,白遼士只會簡單的吉他和絃,跟自己摸會的長笛演奏法,而且他一生都不會彈奏鋼琴!

這樣的人能當上音樂創作大師,有點類似只會摺紙飛機的人,最終無師自通竟製造出噴射機一樣,令人不可思議,但你又不得不服氣,因為直到今天,每個學習管絃樂器的學生,都依然會使用白遼士編寫的指法集;每個音樂學院學生也都必須在作曲課程中,研讀白遼士所寫的「配器法」。

對於這樣一位不大懂樂器的音樂大師,可說是音樂史上的特例。從腦部醫學專家到音樂教授,至今仍在設法找出其中的原因。但不管這些人怎麼找,他們最終都得到一個相同的結論:「白遼士是一個不世出的天才奇人!」

對於這首曲子,白遼士的註解是這樣:

「失意的青年藝術家,具有病態的、官能的、熱情的想像力,因為絕望的感情刺激,吞服鴉片意圖自盡。然而,藥力過弱並不足以致死,於是陷入昏睡狀態,夢見種種奇異的景象,他的官能感情與回憶,在病態的腦中變成了音樂,因而誕生了這首交響曲。」

第一樂章的標題是:「夢與熱情」,是一段擁有極長序奏的奏鳴曲式。序奏緩和而優美,但卻常常會突然的拉高音量,加快速度。在這樣的音樂起伏聲中,表現出青年藝術家在遇到愛人之前,內心的不安與憧憬。

第二樂章的標題是：「舞會」，以圓舞曲的方式寫成。根據白遼士自己的解釋，這段樂章表現出青年藝術家在舞會中遇到心上人的過程。這個第二樂章也是首次有人在交響曲中加入圓舞曲的創舉。

第三樂章的標題是：「田園景色」，是個慢板。白遼士用長笛與雙簧管作為主旋律，代表牧童的對談，讓這位青年音樂家主角，產生巨大的熱情與希望。但固定樂思的出現，又使音樂家陷入渴望卻無法得到的痛苦中，當固定樂思消失後，象徵牧童的樂器也只出現一種，孤單的痛苦成為這個樂章的結尾。

第四樂章的標題是：「處刑進行曲」，是一段從容的快板。這個樂章在描述藝術家服毒後陷入幻夢之中，以為他已經殺掉了意中人，因此被押赴刑場。在這個樂章裡，固定樂思的出現象徵著藝術家對意中人的眷戀。但最後出現的長號、低音號、定音鼓，則創造出壓抑與詭譎的氣氛，也鋪排出第五樂章的調性。

第五樂章的標題為：「魔鬼的晚會之夢，魔女的迴旋曲」，快板。死去的音樂家發現自己的葬禮上充滿了魔鬼與妖女，而意中人也全然變成了魔女的模樣。這個樂章是狂亂的，絃樂器、鼓聲與鐘聲不停迴旋，充滿了詭異與不安。在各式樂器的合奏中，樂曲在高昂、激動、奔放中達到了最高潮。

　　這是一首充分表現白遼士個人特色的交響曲，也是浪漫主義在音樂界的第一砲。如果說藝術作品必須在煎熬與不幸中磨練發光，那麼這首幻想交響曲，的確發出了熠熠的光芒。

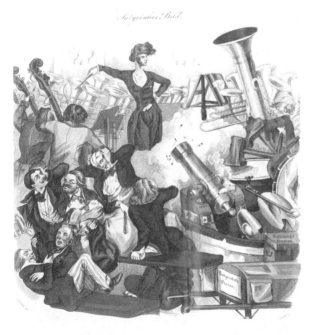

1846年維也納戲院報紙刊登的諷刺畫。白遼士的交響曲編制特別龐大，因此常成為諷刺畫的題材。

戲劇與音樂的相互激盪

羅密歐與茱麗葉（Op.17）

白遼士（Hector Berlioz, 1803~1869）

　　白遼士會選擇《羅密歐與茱麗葉》作為他第二首交響曲的主題，其實一點都不令人意外。先不說這位特立獨行的音樂家本來就是一個莎士比亞的忠實仰慕者，他與第一任妻子的邂逅，就是在他妻子扮演茱麗葉的戲劇演出上。種種因緣際會，使充滿獨特想法的白遼士會以這部對他意義深長的戲劇為基礎，譜寫這首交響曲，也就不足為奇了。

　　但是乖乖的寫一部標準規格的交響曲，絕對不是白遼士的風格，他所採用的大膽做法，一度使這首《羅密歐與茱麗葉》交響曲，陷入無法被分類的尷尬局面當中。他在創作交響曲的大前提之下，加入人聲來詮釋這個愛情悲劇，一方面卻不按照交響曲四個樂章的標準

◆ 基本檔案

創作年代：1839年

首演時地：1839年，巴黎音樂院音樂廳

時間長度：約 93 分鐘

推薦唱片：BMG / BVCC7918 / 白遼士：「羅密歐與
　　　　　茱麗葉」/ 孟許 指揮波士頓交響樂團

閒磕牙

窮困的音樂家

　　音樂家窮困似乎不是什麼大新聞，不過白遼士曾經難得的將自己的窮困心境寫在筆記本上，為我們瞭解音樂家的貧窮對於人類整體文化造成多大損失，提供一些基本的參考。

　　他這樣寫道：「有一天夜裡，我在夢中聽到一首交響樂……當我第二天早晨醒來，我還記得它的第一主題……我很想把它記錄下來，但我一考慮：如果我把這個主題寫下來，它會使我激動地要把整個交響樂作完，那麼，我就沒空再寫什麼副刊雜文了，我的收入就會減少，……而且寫完之後，我就得找人抄寫這首交響樂的樂譜，這樣我將會負1200法郎的債務，……我還得舉行一次音樂會演出，它的收入不夠開銷的一半，……那麼，我將喪失我根本沒有的、無法籌措我可憐的病妻必要的東西，以及兒子的膳食費用和我個人的生活必需品。因而我克服了它的誘惑，一再強迫自己將它忘掉，……第二天早上，對於這首交響樂的記憶，就讓它永遠地消失掉吧。」

　　在這樣的自我剖白當中，我們可以感受到白遼士的痛苦；但我們也很痛苦，一首可能成為經典的交響樂，就為了幾篇無聊的副刊文章而消失無蹤。這真是人類經濟體系裡最弔詭的事情了！

格式，而是將樂曲分成三個樂章來鋪排，而人聲在第一樂章中就出現了。在分配上也一點都不講求均衡，因為第二樂章既沒有合唱也沒有獨唱，變成了純音樂的演奏樂章。

　　白遼士不是要寫歌劇，是很明顯的事實，不過他這樣隨性發揮，讓這首交響曲也不像是一首交響曲，而且全曲幾乎有一半的篇幅都有人聲的加入，與樂曲相互激盪，到了第三樂章的合唱部分，還變成了

劇中的角色，使得第三樂章幾乎成為「清唱劇」形式。

即便他自己表示，他是在向貝多芬的第 9 號交響曲致敬，但這樣的處理也超前了貝多芬太多太多了。於是一不做二不休，這個從來不甩規定與慣例的音樂家，索性自創了一個「戲劇交響曲」形式。理所應當的，剛被《幻想交響曲》驚嚇住的評論家們，又再次被這樣大膽的創意弄得魂飛魄散。

這首「戲劇交響曲」不但不理會交響曲的格式規定，對於莎士比亞的戲劇本身，白遼士也隨心所欲地作了必要的修改。例如：羅密

歐出現在茱麗葉家的舞會上，這段戲並沒有演出，而是以女中音像說書人一般的直接描述。而劇中人物的演出也有很大的變動，原著中的神父只是一個幫忙小情人的角色，在白遼士手下，卻同時接替了親

白遼士的戲劇交響曲《羅密歐與茱麗葉》的人物造型。

王的戲份，指責了互相爭鬥的兩家人。除此之外，在這首「戲劇交響曲」當中，男女聲並非是我們直覺反應的羅密歐與茱麗葉，這兩個主角從來沒有直接在戲內「發聲」。而樓臺會這幕讓多少癡情兒女一掬同情淚的橋段，白遼士也完全以音樂來表現，完全不用歌聲。這些特殊的處理手法，白遼士在他寫下的導聆當中，是這樣解釋的：「整首交響曲都是一個精神旅程，前兩個樂章只是一種想像，不會給聽眾任何的『具象指示』，到了第三樂章才在神父道出的真相大白下，將聽眾帶回真實世界。」這就是作曲家白遼士，永遠不按牌理出牌。由這段作曲家的自我說明當中，我們再一次見識到白遼士精神世界與作品的規模宏大與複雜性。然而正因為有他的大膽嘗試，才能激發出音樂創作的無限可能。被形式拘束的人，多半忘記了一個真理：是音樂創造出形式，不是形式在創造音樂！

敢於創新的白遼士，多麼偉大！

貝多芬的復生

哈羅德在義大利（Op.16）

白遼士（Hector Berlioz, 1803~1869）

　　這首以英國詩人拜倫的長詩作品作為藍本寫成的《哈羅德在義大利》，是白遼士受義大利提琴家帕格尼尼邀請而創作的交響曲，也是極少數以協奏曲格式寫成的交響曲，雖然他是配器法的大師，但是因為他一樣樂器都不會，所以對於協奏曲形式也非常地沒有好感。然而，這首交響曲不但是一首難得的協奏曲作品，從樂曲內容來看，也是白遼士另一種風格的展現。

　　一說到白遼士，大部分人都會想到《幻想交響曲》的嘹亮與多變，但事實上，白遼士對於創作的嚴謹，其實出乎許多人的想像。他寧靜平和的作品與雄偉輝煌風格的數量，其實是不相上下的。而《哈羅德在

◆ 基本檔案

創作年代：1834年

首演時地：1834年 11 月 23 日，巴黎音樂院

時間長度：約 42 分鐘

推薦唱片：BMG / BVCC7915 / 白遼士：「哈羅德在
　　　　　義大利」、序曲集 / 孟許 指揮波士頓
　　　　　交響樂團

閒磕牙

堅貞友誼更勝黃金

　　白遼士雖然是個恃才傲物、個性孤傲的人，但一生當中總是有不少好朋友在他最艱困的時候，願意及時為他伸出援手。例如：帕格尼尼就不只一次的贈與他重金，幫他度過難關、出國演出。白遼士也很感激的寫了《羅密歐與茱麗葉》這首風格獨特的戲劇交響詩，回贈給這位不求回報的好朋友。而華格納與舒曼這兩位他在德國巡迴演出時結識的朋友，也對晚年貧病交迫的白遼士，屢屢伸出援手，因此結下了深厚而珍貴的友誼。

　　俗話說由一個人結交的好友，可以準確的判斷這個人的好壞，白遼士居然可以跟華格納這個也以孤僻自大聞名的德國人變成好友，並且讓華格納心服口服的承認，白遼士的確是一個天才型的人物！從這點來看，確實也是對白遼士最好的肯定了。

義大利》這種樸實的作品，也使得當時的法國樂迷們，理解到白遼士的另一種風貌，願意更進一步去重新認識《幻想交響曲》這種前衛的作品，並且去體會在作品深處的豐富想法。因此，白遼士的這首交響曲既是一種新的嘗試，也是對於他自己音樂素養的再一次自我證明。

　　《哈羅德在義大利》是根據貝多芬所創造出的古典主義格式來譜寫的，主要是由中提琴獨奏與管絃樂團互相配合表現的作品。在古典主義的格式下，樂曲本身相當的平和，但卻不缺乏活力。中提琴的獨奏則把長詩中的主角，這位夢遊者的痛苦與希望，表現得淋漓盡致，每一次的轉調、節奏與合聲，都清晰地表現出主角的感情變化。

　　在這之前，極少有音樂家採用中提琴來進行獨奏，中提琴常常只

是絃樂隊裡的配角。但是配器大師白遼士卻慧眼獨具，在其中的一段
獨奏中，利用了中提琴音色較小提琴渾厚，卻又不像大提琴與低音大
提琴那麼低沉的特點，充分滿足了這段獨奏需要同時表現出神祕與痛
苦這兩種截然不同心境的需求。也正是從這首《哈羅德在義大利》開
始，才有其他的作曲家肯為中提琴譜寫獨奏曲。

　　這首交響曲是白遼士展現嚴謹一面的創作，當然也為他贏得了
許多認可與讚譽，帕格尼尼雖然是邀請他作曲的人，但是在看到這首
《哈羅德在義大利》的樂譜後，卻因為跟《幻想交響曲》落差太大，
與他的想像不符，而且中提琴獨奏的部分過於樸實，甚至到了簡單的
程度，而拒絕了擔任首演指揮的邀請。不過在首演會後，帕格尼尼卻

標題音樂

　　浪漫樂派時期的音樂種類有標題音樂、交響詩與國民音樂。標題音樂的概念確立，是從浪漫樂派時期法國作曲家白遼士所寫的《幻想交響曲》開始的——音樂家藉著音符來描寫故事情節或是情景氣氛。標題音樂除了有標題外，作曲者通常會撰寫有關樂曲內容的説明文字，讓聽眾可以清楚地知道作曲者的創作動機及想法。

大呼後悔，直為錯過擔任這次首演任務、重現貝多芬精神的無上榮耀而扼腕不已。

　　他有多喜歡這首交響曲呢？根據記載，在演出之後，帕格尼尼直接到白遼士面前單膝脆下，並親吻白遼士的手，這是臣下對君王行的大禮，並且致贈了兩萬法郎的鉅款，作為對白遼士繼承貝多芬風格的一種感謝與鼓勵。

　　不過對於個性孤僻高傲，又深為貧窮所苦的白遼士來說，帕格尼尼與其親吻他的手，不如多給個五千法郎還比較實惠！

熱情地中海的陽光國度

A大調第 4 號交響曲（Op.90）：
《義大利》

孟德爾頌（Felix Mendelssohn, 1809~1847）

　　曾有人問過孟德爾頌，他最滿意自己的哪一首作品，據說，他毫不猶豫地回答：《義大利交響曲》。對於這首創作於一八三一年到一八三三年的交響曲，孟德爾頌的確有著強烈的創作動機與極為美好的回憶與。

　　一八三一年，他到義大利去旅行。這個地中海國度充沛的陽光與明媚的景緻，給了生長於德國漢堡的孟德爾頌非常愉快的印象。而義大利作為天主教大本營與文藝復興的發源地，也在知性方面給予孟德爾頌極大的收穫。這樣美好的國度，使他在短短兩年之內就完成這部最滿意的作品。

◆ 基本檔案

創作年代：1831~1833年

首演時地：1833 年 5 月 13 日，倫敦

時間長度：約 28 分鐘

推薦唱片：BMG / BVCC7907 / 孟德爾頌：第3、4號
　　　　　交響曲 / 孟許 指揮波士頓交響樂團

閒磕牙

孟德爾頌的真命天女：賽西爾

二十六歲那年，孟德爾頌失去了他最愛的父親，不能承受這巨大打擊的孟德爾頌，把自己放逐到法蘭克福去指揮一個業餘的樂團。不過，轉機總是在絕望時出現，他在這裡遇到了一位專屬於他的天使：賽西爾。不到半年，他便向對方求婚，對第一次戀愛的人而言，孟德爾頌的速度真的如閃電一般。

家人對於孟德爾頌找到真命天女，當然是非常開心。不過，這個女孩卻有一個重大的問題，她是一個法國新教徒！這對我們或許難以想像，不過，要知道當時宗教信仰的派別不但是道德問題，甚至可以引發國際戰事！家人當然希望孟德爾頌另外不過，孟德爾頌不但拒絕，甚至表明態度，必要時不惜走和他舅舅一樣的路，那就是脫離家族。這樣堅定的決心，和他有生以來第一次發脾氣的事實嚇壞了家人，於是不得不給予這對新人祝福。

孟德爾頌的婚姻生活十分幸福，他的第 4 號絃樂四重奏，永遠地向世人誇耀著他與賽西爾蜜月時的甜蜜浪漫。愛情，果然是靈感的寶庫！

在四個樂章中，孟德爾頌極為簡要地抓住了義大利多變的姿態，為義大利留下一幅顏色絢麗的水彩畫。

第一樂章，活潑的快板。這個序章的曲調相當輕快華麗，絃樂器的快節奏搭配大量的管樂器，使樂曲在明快的速度中保持雄偉的氣勢。嚴格來說，這個樂章的風格也很貼近義大利的古典樂，歡欣的氣氛貫穿整首《義大利交響曲》。

第二樂章，行板。義大利人是活潑的，同時也是虔誠的。孟德爾頌在義大利的拿波里曾參觀過宗教遊行，並且出席了梵諦岡新教皇的

任命儀式，因此，他在慢速度的第二樂章中描述了這種濃濃的宗教氣氛，以及義大利人民虔誠肅穆的一面，所以這個樂章也得到了《朝聖進行曲》的別稱。

第三樂章，是優雅的中板。節奏接近十八世紀流行的小步舞曲，接續了第二樂章聖潔的氣氛，孟德爾頌將第三樂章的詼諧曲格式改成比較優雅的曲調。至於這個曲子描述的內容是什麼？孟德爾頌並沒有說明，時至今日，這個樂章的確實意義仍是古典樂研究者探討的話題。

第四樂章，急板，取材自薩塔列拉（Saltarella）舞曲。這個樂章是為了表現了南歐民族熱情如火的一面。孟德爾頌旅義期間剛好遇上了羅馬狂歡節，而拉丁民族一貫以能歌善舞著稱，豪放的薩塔列拉舞曲肯定讓這個德國音樂家大開眼界。

第四樂章中更換了好幾次旋律，一路狂舞不止。而後段音樂漸弱後的突然增強，更強化了狂歡節不肯散去的歡樂意味。而這首交響曲也就在這段迷人的舞曲當中，畫下了依依不捨的句點！

《義大利交響曲》有著孟德爾頌一貫的音樂風格，內容充滿了抒情意味，曲調華麗，格式嚴謹，將交響曲的起承轉合表現得淋漓盡致，可以說是孟德爾頌的當家曲目。

孟德爾頌的夫人賽西爾的肖像。

大膽邂逅悲劇女王瑪麗

a 小調第 3 號交響曲（Op.56）：
《蘇格蘭》

孟德爾頌（Felix Mendelssohn, 1809~1847）

　　一八二九年，當倫敦愛樂協會邀請年僅二十歲的天才德國音樂家孟德爾頌赴英國表演時，他們一定沒想到，這位才華洋溢的青年，會給驕傲而難相處的蘇格蘭人，留下一首堪稱經典的珍貴禮物：《a 小調第 3 號交響曲》：「蘇格蘭」。

　　與貝多芬或是舒伯特等音樂家相比，孟德爾頌的家庭相當富有，因此他有能力，也非常熱愛旅行。在成功的結束倫敦表演後，他便利用這次機會前往北方的蘇格蘭進行了旅行訪問。

　　這個極北的高地之國，帶給他巨大的震撼，雖然此地沒有義大利的明媚陽光，但大自然壯闊的景緻、蘇格蘭人豪邁尚武的民情，以及豐富的人文遺產，都深深打動這個年輕音樂家敏銳的心靈，其震撼之

◆ 基本檔案

創作年代：1829~1842年

首演時地：1842年，萊比錫

時間長度：約 40 分鐘

推薦唱片：BMG / BVCC7907 / 孟德爾頌：第3、4號交響曲 / 孟許 指揮波士頓交響樂團

大，由這首曲子直到一八四二年才正式發表，可見一斑。

　　這首交響曲分成四個樂章，第一樂章主要是敘述霍里路德古堡（Palace of Holyroodhouse）與蘇格蘭史上第一奇案女主角瑪麗皇后的故事。這位美麗皇后的淒美故事，觸發了孟德爾頌的靈感，也是這首交響曲的核心起點，是一段如禱告般，莊嚴清澈的旋律。

　　第二樂章是以諧謔曲譜成，孟德爾頌用這個樂章呈現了一般農民純樸愉悅的生活情境。第三樂章用來描繪蘇格蘭嚴酷卻壯美的自然環境。孟德爾頌在第四樂章中放入了激昂的蘇格蘭旋律，來展現蘇格蘭人豪邁善戰的戰士本色。這旋律讓整部作品在奔放激昂的旋律中，情緒飆到最高點，完美地結束整首交響曲。

　　當我們聆聽這首曲子的時候，可以發現孟德爾頌對樂章的安排，並沒有依照貝多芬所發展出來的交響曲形式——也就是快板、慢板、快板（或稍快板）、快板（或急板）的四樂章結構。

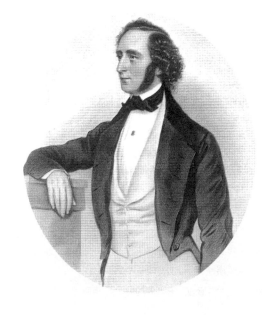

孟德爾頌短暫的一生中，從未體驗過煩惱、失意和痛苦，既沒有病魔纏身，也未曾因金錢奔走，堪稱十九世紀浪漫樂派中最幸運的音樂家。

悲劇女王：蘇格蘭的瑪麗

　　蘇格蘭女王瑪麗四十五年的人生（1542~1587），宛如一部引人入勝的電影。而這部電影的主劇情，當然是她的三次婚姻。她先是嫁給法國國王，國王死後回到蘇格蘭擔任女王，之後又拒絕英國女王的作媒，自己選擇了第二任丈夫。而第二任丈夫因為忌妒，竟公然在霍里路德古堡（Palace of Holyroodhouse）殺害了瑪麗的貼身祕書，為這棟古堡的歷史寫上了血腥的一筆，最後死於仇家之手。

　　但是，瑪麗追求愛情的腳步不但沒有因此停下來，還大膽的與第三任丈夫結合，哪怕這位王夫是謀殺她第二任配偶的最大嫌疑犯！

　　她這種大膽追求愛情的作風，當然不見容於保守的十六世紀，也種下了她最後被逐出國門，被長期幽禁，走上斷頭臺的惡運。

　　敢愛敢恨、追求自我是瑪麗一生的寫照。而她的特立獨行，也深受蘇格蘭人民的喜愛。時至今日，她仍對西方世界產生影響，尤其是高爾夫球的桿弟制度，就是由她創始，並一直流傳至今的規矩。

　　然而，大家再次靜靜聆聽時，便可以發現，孟德爾頌這樣做，是為了避免肅穆的第一樂章與傳統的慢板第二樂章，在連續演奏時會造成聆聽者的情緒壓力。因此，他將第二樂章安排成具有描述生活樂趣、曲調輕快的諧謔曲，以保持聽眾的情緒不停的起伏，也能夠敏銳地理解樂曲的豐富涵義，與演奏時樂團的高超表現。

　　這種安排，除了可以看到孟德爾頌的創新與大膽嘗試外，也可以讓聽眾感受到孟德爾頌溫柔、善解人意的人格特質。

混合三種樂派的超級暢銷品

對一般聽眾而言，孟德爾頌的知名度或許比不上貝多芬或莫札特，但是，在西方音樂史上，他卻是個融合了古典樂派與浪漫樂派，並且對隨後的交響詩形式產生重大影響的關鍵性人物。

在樂曲風格上，他繼承了浪漫樂派的創作手法，作品中充滿了濃濃的抒情風格與充沛情感。而他從小所受的正統音樂教育，使他的交響曲同時具備了古典樂派，清晰而精準的音樂特性。

至於他獨樹一幟的連曲風格，則使每個樂章都能緊密的連結，讓宏大的曲子渾然天成。這種高超的技巧，迷死了同時期的舒曼與李斯特等人。孟德爾頌對於作曲技巧的研究，最後在一八五〇年代以交響詩的形式達到完美的極致。

將三個時期樂派的特色凝聚於一身，孟德爾頌可說是極難得的跨時代天才，能夠在一個音樂家身上聽到三種不同樂派的特色，也使得他的作品在西方世界成為超級暢銷品。

揭開春天的愛的詩篇

降B大調第 1 號交響曲（Op.38）：
《春》

舒曼（Robert Schumann, 1810~1856）

狂熱的浪漫、優雅的浪漫、不羈的浪漫。

這些都是浪漫詩人音樂家舒曼一生的寫照。自學而成的音樂成就，永不寂寞的愛情生活，忘情享樂著菸酒、咖啡及性愛，身兼音樂雜誌的創辦人及樂評家，多元事物造就了舒曼豐富的音樂性。

一八四○年，舒曼與克拉拉在幾經波折終於結婚之後，美好的婚姻生活更激發了舒曼創作出一百多首歌曲，而真正讓他進入交響曲創作的觸媒，應該是他在一八三九年十二月，聽了舒伯特的《C大調交響曲》之後找到了創作的動力。當時他這麼說：「所有的樂器都像是人聲，其豐富的精神與管絃樂法足可媲美貝多芬，我也希望自己能創

◆ 基本檔案

創作年代：1841年

首演時地：1841年 3 月 31 日，萊比錫布商大樓

時間長度：約 35 分鐘

推薦唱片：BMG / 74321-61820-2 / 舒曼：交響曲全
　　　　　集 / 艾森巴哈 指揮北德廣播交響樂團

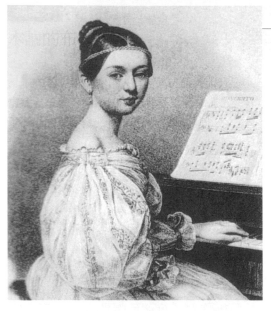

完成於1835年的鋼琴前的克拉拉畫像。

作這樣的交響曲……。」
舒曼的第一首交響曲於焉
誕生。

　　這首交響曲只花了他
四天的時間，他日以繼夜的完成了草稿，作曲靈感來自於當時和他時有
往來的詩人貝特嘉（Adolph Böttger）的詩：「您，是雲的靈魂」，詩的
最後一句是這麼寫的：「春天在山谷間開出了花朵」，而這句詩就成了
舒曼的靈感來源。

　　傳聞，舒曼在貝多芬墓園憑弔時，曾撿拾到一枝筆，並用這枝筆
譜寫了《春之交響曲》，而這也是舒曼首件有描述性標題的樂曲，在
各樂章他分別附上標題：「初春」、「黃昏」、「嬉戲」、「春酣」，
但最後卻在出版時被刪掉了。

　　舒曼的樂曲，宛如一篇篇文學作品，流露出如詩般的美麗風情。
《春之交響曲》的序奏曲，活潑地訴說著春天腳步漸漸靠近的好消息，
沈睡的大地緩緩甦醒，萬物生生不息，一場春之饗宴即將熱鬧展開。

電影配樂

可以聽到《春之交響曲》的電影：《春之頌》

克拉拉為舒曼打一場愛情訴訟

舒曼與摯愛克拉拉的愛情路，走得轟轟烈烈。

一八三〇年，舒曼初次認識克拉拉時，她還只是一個愛跟著舒曼後面跑的十一歲小女孩，直至一八三五年，舒曼多情地愛上這位年輕且氣質高雅的鋼琴家克拉拉，還大膽地向她示愛。雖然兩人彼此愛意堅定，但受到克拉拉父親的強力阻止。克拉拉被禁止與舒曼來往通信，並以取消繼承權，或是控制經濟來源的方法，不計一切地阻撓舒曼與克拉拉的交往。

為了追求美好的愛情，克拉拉決定循法律途徑來解決問題，這場轟動音樂圈的訴訟，最後判決克拉拉的父親敗訴。舒曼與克拉拉終於在愛情長跑後，於一八四〇年步入禮堂，在眾人的祝福聲中，完成婚姻大事。

夜幕低垂時分，神祕縹緲的氣息，連呼吸間都能感受到春天的歡樂，在這場生機盎然的宴會中，恣意地享受春日的溫暖吧，大地一搭一唱地和著，充分領略春天的美好，愉悅地接受春的洗禮。

又浪漫又瘋狂的生命音樂

d 小調第 4 號交響曲（Op.120）

舒曼（Robert Schumann, 1810~1856）

　　天才與瘋狂只在一線之間，在萊特兄弟發明飛機之前，有誰相信人可以像鳥一樣飛翔；印象派畫家梵谷，為了追求更高的藝術境界，割下了自己的耳朵。許多留名千古的人，在他們那個時代，都被認為異於常人，甚至是心智瘋狂，但是也因為這種認真執著，不顧旁人眼光，努力追求自己夢想的勇氣，才讓作品更令人激賞。

　　舒曼有著浪漫樂派的精神，他的音樂真實地反映音樂家的內在情緒，將情感直接透過音符呈現，而不拘泥於傳統音樂形式，舒曼自成一家的音樂風格，雖然並未獲得當代的好評，甚至被批評為形式不完整、內容空泛、結構凌亂，因為太個人化而令人難以理解，但這種獨

◆ 基本檔案

創作年代：1841 年，1851 年改訂

首演時地：1841 年 3 月 31 日，萊比錫（原作）
　　　　　1853 年，杜塞多夫（改訂版）

時間長度：約 30 分鐘

推薦唱片：BMG / 82876-60289-2 / 舒曼：第3、4號
　　　　　交響曲 / 汪德 指揮北德廣播交響樂團

Symphony

布拉姆斯的柏拉圖之愛

　　西元一八五三年盛夏，德國萊茵河畔的美麗城市：杜塞多夫，一位有著蜷曲頭髮，氣質不凡的青年，手裡拿著樂譜，緊張不安地走到一幢歐式樓房的大門，他是年輕的布拉姆斯，正來到了舒曼的住所，想請舒曼指導他的創作《C大調鋼琴奏鳴曲》。

　　舒曼請他的愛妻克拉拉也陪同欣賞，初次見到克拉拉的布拉姆斯，對於她的美麗，不由自主地起了傾慕之心。不過，舒曼是布拉姆斯在音樂上的導師，因此布拉姆斯只能把自己的愛深藏在心中，默默地陪伴在克拉拉的身邊。

　　布拉姆斯的支持幫助克拉拉走過最困難的時期，這樣休戚與共的深切感情，讓布拉姆斯更難以離開克拉拉，雖然克拉拉比他大十四歲，但絲毫沒有減退布拉姆斯的愛戀。布拉姆斯高貴無私的愛情，在克拉拉去世之後，隨著棺木一起埋葬；半年後，布拉姆斯也隨著克拉拉的腳步離開了人世。後人只能在一封封從未寄出的情書中，領略布拉姆斯對克拉拉的深情，以及情感與理智的矛盾掙扎。

一無二的創作，卻富有強勁的生命力！

　　在舒曼創作這首交響曲時，克拉拉曾經在日記中寫道：「這是舒曼精神最好的時刻，昨天他開始寫交響曲，雖然只寫了一個樂章，但包含了慢板與終曲。……看他工作的樣子，還有幾次聽到那劇烈的 d 小調音響，我已知道這次的作品，是從他內心深處所創作出來的。」

　　而舒曼在前三首交響曲的創作歷練下，管絃樂的配置手法更趨成熟，樂曲中充滿了浪漫主義的精神，大方地展現他的熱情，以及沸騰的激情。在整首曲子的創作過程中，克拉拉對內容幾乎一無所知，那

是因為這是舒曼要送給她當作生日禮物的驚喜。這首曲子在布商大廈舉行首演，不過當時的觀眾，只把注意力集中在克拉拉與李斯特的鋼琴獨奏競技中，結果一如舒曼在日記中所寫的：「所獲得的掌聲不如第 1 號。……我無話可說，因為我知道這首樂曲不比第 1 號遜色，遲早我會用各種方法讓它重現。」

之後經過多次的修改，終於在一八五三年的杜塞多夫，由舒曼親自指揮再度演出，觀眾報以熱烈的掌聲與喝采，終於肯定了它的不朽地位。《d 小調第 4 號交響曲》顯示出舒曼對音樂的獨創性，他別出心裁地將各個主題連貫起來，四個樂章不停歇的連續演奏，一氣呵成，整體效果如同有機性的組合一樣，密不可分，值得大家一再聆賞。

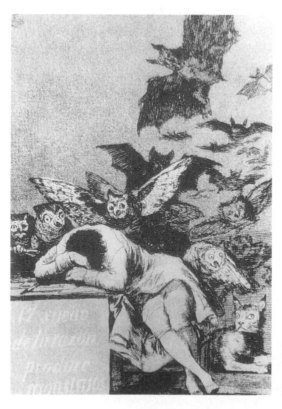

西班牙畫家哥雅（Francisco Goya）所畫的《有魔鬼的夢》草圖。舒曼於1854年3月進入精神病院，1856年 7 月過世。

浪漫樂派（1820~1900年）

　　浪漫主義原來的含義，是指用羅曼語寫成的故事，如：長篇小說、騎士故事或傳奇小說等。而整個十九世紀的歐洲，都籠罩在一股巨大的浪漫主義思潮當中，以自由主義的思想，取代了古典主義的傳統。浪漫主義源自法國大革命的自由思想，比文學中的浪漫主義約晚了數十年，相當富有主觀色彩和感情思想，作曲家將個人的感情、趣味和才能完全不受限制地表現出來，與古典主義音樂線條式的做法大相逕庭。

悲劇的預告樂章

降E大調第 3 號交響曲（Op.97）：
《萊茵》

舒曼（Robert Schumann, 1810~1856）

　　走在德國的萊茵河畔，河水淙淙流淌，彷彿正在訴說著許多古老的美麗故事！舒曼的《萊茵交響曲》，就在這萊茵河的激發下誕生。

　　一八五〇年九月，舒曼從居住了二十四年的德勒斯登移居到這個佇立在萊茵河畔的城市——杜塞多夫，擔任此地的管絃樂團及合唱團的指揮，並在音樂學院任教，此時舒曼的精神狀態雖然開始惡化，但他對音樂創作的熱愛仍舊不減。遷居後的第四個禮拜，他和克拉拉帶著五個孩子，到科隆大教堂遊玩。在家庭紀錄簿上，舒曼寫著：「——大教堂……眺望美景……聖彼得教堂……」，可見他對於萊茵河的美麗景色留有深刻的印象。一八五〇年他完成了傑出的《萊茵交響曲》，並且親自指揮首演。

◆ 基本檔案

創作年代：1850年

首演時地：1851年，杜塞多夫

時間長度：約 35 分鐘

推薦唱片：BMG／82876-60289-2／舒曼：第3、4號
　　　　　交響曲／汪德 指揮北德廣播交響樂團

德國科隆大教堂

　　科隆大教堂，是世界上第四大教堂，也是歐洲基督教權威的象徵，興建於一二四八年，建造工程前後跨越六個多世紀，它是德國中世紀哥德式建築藝術的典範，在一八八〇年才告完成，二次世界大戰期間，部分遭到破壞，近二十年來一直在進行修復當中。

　　科隆大教堂於一九九六年被列入世界遺產名錄。一般教堂多為東西向三進的走廊，與南北向的橫廊交會於聖壇，而形成十字架的形狀，但科隆大教堂則為罕見的五進式建築，內部空間挑高、加寬，教堂四面窗戶都裝設描繪聖經人物的彩繪玻璃，種種建築設計使教堂充滿莊嚴氣氛。

　　教堂的鐘樓有五座響鐘，最重的是聖彼得鐘，當響鐘齊鳴時，宏亮的鐘聲悠揚地迴盪在萊茵河畔。教堂完工之後，政府規定所有的建築物高度不得超過教堂，於是造成科隆地區建築物都以地上七～八層，地下四～五層的方式建造，成為當地的建築特色。

　　當人們登上高聳的鐘塔，可將萊茵河的水色與漂亮的科隆市容飽覽無遺。科隆大教堂是建築史上卓越的成就，也是珍貴藝術的典藏地，如第一位建築師哈德設計教堂時用的羊皮圖紙、雕像聖體匣和福音書，還有擺放在教堂祭壇的中世紀黃金匣等等重要資產，都收藏於此。

　　他的第一位傳記作者瓦西雷夫斯基（W. von Wasielewski）曾經記載著：「根據舒曼自己指出，本曲最初的靈感來自科隆大教堂。之後在作曲的過程中，又受到當時正在舉行的科隆大教堂樞機主教就職大典的影響。第四樂章就是在這樣的背景下誕生。」舒曼當時便預言這首曲子將大受歡迎。

沉醉於美好的萊茵河畔城鎮景色，感動於宏偉的科隆大教堂，以及莊嚴的宗教儀式，舒曼將這樣的悸動寫進了這部交響曲中。這首描述性較強的管絃作品，採用創新手法，用德語的速度及表情記號代替慣用的義大利語。

　　此曲共分成五個樂章：

　　第一樂章，是生動的奏鳴曲式，沒有序奏曲，由管絃樂器總奏。節奏明朗歡欣，表現了舒曼對新環境的信心和愉快心情。

　　第二樂章，則平穩地以萊茵民謠《飲酒歌》所譜成的詼諧曲，反覆出現三次，呈現樸素單純的民間舞曲般的風格。

　　第三樂章以不太快的速度，類似漸奏曲的模式，演奏出典雅抒情的豐富情感。

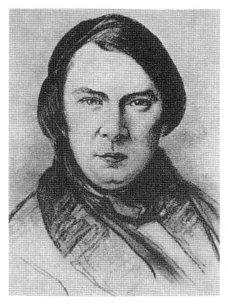

　　第四樂章則壯麗地以間奏曲風格插入，成為音樂形式上的主要特徵，由法國號與樂章中首次出現的長號演奏，讚美科隆大教堂崇高莊嚴的宗教氣氛。

　　第五樂章透過生動的奏鳴曲形式，傳達群眾愉悅歡欣的情景。

法國畫家約翰約瑟夫・波那凡采爾於1853年所繪製的舒曼素描。

一八五四年二月，舒曼的精神病況更加嚴重，他企圖投萊茵河自殺，但被人救起。命運真是奇妙，《萊茵交響曲》的完成，在冥冥之中，彷彿也預示了舒曼將在四年後上演的那場投河悲劇。在那個寒風大雪的濕冷冬天，舒曼是懷著怎樣的痛苦和瘋狂，不顧一切地跳進冰冷的萊茵河中，至今仍眾說紛紜。

充滿詩情的音樂

第 3 號交響詩：《前奏曲》

李斯特（Franz Liszt, 1811~1886年）

李斯特一生共寫了十三首交響詩，其中最常被演出的就是這首《第 3 號交響詩》：「前奏曲」。這些交響詩不僅結合了文學、繪畫與音樂，而且曲曲洋溢著詩的感情與意境，有時還植入了哲學與宗教的意念。

在欣賞交響詩時，往往會發現音樂家將所想要表達的意念，凌駕於音樂的形式之上。李斯特不僅是德國新浪漫樂派的先驅，也是交響詩的創立者。他

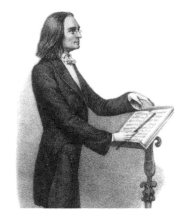

站在指揮臺上的李斯特畫像。此為霍夫曼（Carl Hoffmann）所繪的石版畫。

承襲著白遼士的音樂精神，以標題音樂的嶄新形式，賦予交響詩更深刻、更具意涵的創作內容，使交響詩成為近代管絃樂曲的精華。

◆ 基本檔案

創作年代：1844~1854年

首演時地：1854年，威瑪

時間長度：約 15 分鐘

閒磕牙

性感偶像李斯特

　　在過去，一場音樂會通常會邀請幾位音樂家一起擔綱演出，而李斯特卻是音樂史上第一位打破這種慣例的鋼琴家，因為惟有讓他一個人獨奏，才能滿足他出神入化、技冠群倫的強烈表演慾望。當時還流傳著一幅諷刺漫畫，畫中的李斯特可不只有一雙手喔。

　　李斯特的鋼琴演奏會向來不僅止於炫技而已，那時他就已經懂得如何包裝、行銷自己了。比如：他十分重視舞臺的表演效果，演出之前一定會事先調整好鋼琴的擺放位置，並且刻意把鋼琴放在舞臺的外側，好讓觀眾能清清楚楚地看到他那張又酷、又俊美的臉部側影。據說，還有一次他故意在舞臺的左右兩邊面對面的擺了兩部方向相反的鋼琴，以便讓喜愛他的觀眾就可以看到他的左、右兩側身影。這說明，他如果不是對自己的舞臺演出充滿超高的自信，那麼就是超級自戀的一種表現了。

　　當然，李斯特在舞臺上神乎其技的演奏風采，也直接讓鋼琴音樂散發出無比的魅力。當他那浪漫、優雅的臺風，加上超凡入聖的誇張演奏技巧，現場觀眾怎能不屏氣凝神，精神亢奮呢！當他以一雙結實的大手，在鋼琴上敲擊出恢弘的音量時，動作之敏捷、音響之炫耀，立刻使音樂廳裡充滿了一聲聲的崇拜與讚嘆，特別是女性觀眾反應特別激烈，在她們的心目中，李斯特可是當代當紅的性感偶像哪！

　　《第3號交響詩》原來是一首男生合唱曲，創作於一八四四年。李斯特在一八五一年時，為它添寫了一段前奏曲，主題雖然是取自合唱曲中的旋律，但李斯特有意使它成為一首獨立的管絃樂，於是開始為它尋找一個合適的標題，最後在拉馬丁的《詩的沉思錄》中找到了靈感，終於完成了這首作品。

這是一首華麗絢爛的管絃樂曲，由四個情景構成：「青春的情思與愛的需求」、「生命中的狂風暴雨」、「愛的安慰與和平的田園」及「戰鬥與勝利」。從標題當中，我們很清楚的知道作曲家想要表達的情緒：從歌頌愛情到風狂雨驟；從田園的寧靜到華麗的凱歌，經過風暴、艱辛、鬥爭、悲傷之後，肯定了人的力量的偉大。李斯特以圓熟的配器手法，將音樂的起伏與高潮的情緒連續鋪排，完美的引領大家走進交響詩的氛圍當中，展現他對生活的熱愛，對美好未來的探求。

通常交響詩會分成數個樂章，但必須連續演奏，而且各樂章也可以依不同的形態或感情，自由地進行變奏。這種揚棄過去音樂形式的做法，也遭到一些人的非難，指責他是「無曲式主義者」。其實他是以「詩的內容」去決定「音樂的曲式」，這種創意成為寫作交響詩時的第一個前提。

李斯特在合聲法的運用上也相當具有獨創性。舒曼和舒伯特等人的浪漫派合聲風格，依循著貝多芬之前的理論，遵守著調性的基本原則，但會在運用時加上自由性與色彩感。不過李斯特卻會在作品當中，自由地穿插近系調以外的和絃，它並不去處理轉調，就直接將調性移到別的調上去，有時也會進行半音階的移動。這種突破傳統的自由合聲法和曲調樣式，看起來好像毫無秩序，其實不然。李斯特是將「詩的語言」變成「音樂的語言」，再進行巧妙的組合。要以「音樂的曲調」來表現「詩的意念」，再配合上特殊的音色與效果。

交響詩是一種特殊的音樂形式，是李斯特留給後人最貴重的禮物，堪稱音樂史上最偉大的創舉。

一體的兩面——魔鬼與浮士德

浮士德交響曲

李斯特（Franz Liszt, 1811~1886年）

在李斯特的傳記電影：《一曲相思情未了》裡，李斯特在臺上激烈彈奏鋼琴的樣子，令人印象深刻。他的雙手上下跳躍不止，震得鋼琴劇烈搖晃，一陣眼花撩亂之後，有位小孩突然問他身邊的媽媽說：「媽媽，這個人到底有幾隻手？」李斯特充滿傳奇性的雙手，還被做成石膏標本，保存在匈牙利的博物館中。根據醫學上精密的測量，李斯特的手掌要比一般人還大，他在琴鍵上彈十度音就如別人彈八度音一樣容易。

歌德作品《浮士德》是許多音樂家創作的題材。圖為德拉克洛瓦所繪的惡魔「梅菲斯特」。

◆ 基本檔案

創作年代：1853~1857年

首演時地：1857年，威瑪

時間長度：約 80 分鐘

歌德的《浮士德》除了在文壇上造成震撼外，在音樂領域裡，古諾的歌劇《浮士德》、包益多的歌劇《梅菲斯特》、白遼士的戲劇傳奇《浮士德的天譴》、李斯特的《浮士德交響曲》與馬勒的《千人交響曲》，都與這部文學巨著緊緊地聯繫在一起。

一八五三年，李斯特完成了《浮士德交響曲》。這首曲子的誕生，直接受到白遼士《幻想交響曲》的影響，以及帕格尼尼及華格納的啟迪。雖然名為交響曲，其規模與風格卻是比交響詩還要巨大的創作，除了樂器的演奏之外，李斯特還為它加入了獨唱與合唱，全曲分為三個樂章，分別描述浮士德、葛雷芬和梅菲斯特菲利斯的性格，內容極為傳神。在第三樂章的結尾，更以男生合唱伴隨龐大的管絃樂，來表示浮士德的升天。

第一樂章：「浮士德」，主要是以奏鳴曲式為主，但卻有著更自由的發展。透過五個主題的主導動機，穿梭使用在全曲中，充分表現出浮士德複雜、矛盾的性格。第一樂章的導奏，演奏了二次，其音程很特別，接近於新音樂，塑造出了浮士德桀驁不馴的個性。

第二樂章：「葛雷芬」，表現的是女主角瑪格利特的純真可愛，以及浮士德對年輕少女的愛慕。關於愛慕之情，李斯特譜起曲來駕輕就熟。在他十六歲時，父親留下一句珍貴的遺言：「勿讓女人毀了你的一生！」。然而桀驁不馴、風流倜儻的李斯特，卻是讓歐洲女性為之瘋狂不已哪！

第三樂章：「梅菲斯特菲利斯」，以步步高漲的樂曲來描繪魔鬼想要以青春、愛情、權力……，來收買浮士德的靈魂，但最終失敗的

李斯特的輝煌情史

當李斯特年僅十六歲時，父親病重，留下「勿讓女人毀了你的一生」的遺言給李斯特。然而在父親過世後沒多久，在巴黎以教授鋼琴為生的李斯特，就愛上了學生卡洛琳‧聖格雷，兩人譜出了一段師生戀，但這段戀情卻在女方的父親聖格雷伯爵極力反對女兒下嫁平民音樂家的堅持下，硬生生地被拆散。

李斯特在二十三歲那年，又認識了大他六歲的瑪麗‧達葛爾（Marie D' Agoult）伯爵夫人。達葛爾伯爵和他的年輕妻子，相差二十歲，當時李斯特是個才華橫溢的年輕音樂家，很快的二人就陷入情網，並且私奔到日內瓦同居。當年十二月，他們的第一個女兒布蘭丁（Blandine）誕生；一八三七年第二個女見柯西瑪也隨之誕生，他們兩人共有有三名子女，其中柯西瑪在長大成人之後，下嫁李斯特最得意的門生：漢斯‧馮‧畢羅，沒想到柯西瑪和母親一樣，後來投入了華格納的懷抱。

一八四七年，李斯特赴俄國舉行演奏會，認識了俄國的卡洛琳公主，這位美麗的公主在十八歲那年就奉命嫁給大她二十歲的一位王子，情形與達葛爾夫人非常相似。她熱情而主動地向李斯特投懷送抱，兩人在威瑪同居了十一年。他們之間經常為沒有正式的名份而吵架，「我拋棄了丈夫和孩子，不顧巴黎社交界的閒言閒語，就是為了要能和你廝守在一起，今天你一定要給我一個交待。」「不是我不願意娶你，我是一個虔誠的天主教徒，而你先生是個有權有勢的侯爵，教宗是不可能答應讓我們結婚的。」「你開口教宗，閉口教宗，難道我們要這樣偷偷摸摸地過一輩子嗎？」一八六一年，李斯特五十歲，他開始覺得兩人的同居關係終非長久之計，決定到羅馬去完成正式的結婚手續，卻在公主前夫的出面阻撓下，遭到羅馬教皇的反對，兩人終未能成為正式夫妻。最後卡洛琳公主在羅馬進了修道院，李斯特也投入宗教懷抱，於一八六五年獲得神父的頭銜。

獻身聖職之後的李斯特，浪漫的個性依舊。一八六九年，五十八歲的李斯特愛上了足以當他孫女的十九歲女孩歐爾嘉‧珍妮娜。甚至在他七十歲高齡時，仍和一位俄國女郎歐爾嘉‧梅耶朵夫男爵夫人有過一段情。有人統計過，李斯特的愛情史足足有二十六段之多，真是個十足的多情種。

過程。在這個樂章中，李斯特將第一部分的主題拆解、變形移到這裡來發展，或許在李斯特的心中，根本就認為魔鬼與浮士德是一體的兩面吧！魔鬼（Mephisto），是貪欲的代表，願力的代表。這個魔鬼伴隨著浮士德過一生，也伴隨著我們過一生。

這首曲子的尾聲以男高音和男聲合唱的聖詠唱著：「所有的無常，只是個比喻；不可得到的，在這裡如願以償；難以明言的，在這裡成為事實。永恆的女性，引領著我們來到這裡。」用來表示浮士德已經得到了救贖。

歌德在《浮士德》的〈天堂序曲〉中說：「人在奮鬥的時候總是容易鬆懈，人總喜歡馬上得到絕對的寧靜；於是我幫人類找個伴兒，刺激他、提醒他，讓魔鬼作工。魔鬼說：『如果得到你上帝的允許，我將引導浮士德走上我魔鬼的道路。』上帝則說：「只要浮士德還活在世上，我不會阻止他聽從你的安排。』於是，魔鬼在我們的心中，貪欲也在我們的心中；然而，上帝也在我們心中。上帝在我們心中又表示著什麼樣的意義呢？上帝表示著人類的良知。也就是說我們的心中，存在著上帝，也存在著魔鬼；存在著良知，也存在著欲望。兩者的關係又是如何？」浮士德說：「有兩種精神居住在我們的心中，一個要和另一個分離。」又說：「一個沈溺在迷離的愛欲之中，執拗地、固執地守著這個塵世，另一個則猛烈地要離去凡塵，向那崇高靈的境界飛馳。」

離家出走的音樂家

西班牙交響曲(Op.21)

拉羅(Edouard Lalo, 1823~1892)

　　拉羅十六歲那年就離家出走了,原因是父親不准他拿音樂當飯吃。失望之餘,他兀自前往巴黎音樂院就讀,私底下找老師學習作曲。他除了當個職業小提琴家、教琴營生之外,還抽空寫曲;他的早期作品都是一些小提琴小品。到了一八五○年代,他成為法國室內樂復興運動的主將之一。一八五五年他創辦了阿米戈絃樂四重奏團(Armingaud Quartet),目的是要提倡以海頓、莫札特、貝多芬、舒曼和孟德爾頌等為主的室內樂作品。他在四重奏團裡是擔任中提琴或第二小提琴,所以一八五九年就寫下《絃樂四重奏》用來自我宣傳。一八六五年他娶了歌手瑪莉妮為妻,她也因此成為拉羅歌曲的最佳詮釋者。

◆ 基本檔案

創作年代:1874~1875年

首演時地:1875年2月7日

時間長度:約25分鐘

推薦唱片:BMG / 09026-61753-2 / 拉羅:「西班牙交響曲」/ 史坦堡 指揮RCA勝利交響樂團 / 海飛茲 小提琴

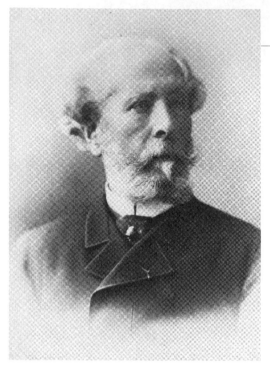

16歲就為了夢想而離家出走的拉羅，成功地在樂壇闖出一片天地。

　　不過，拉羅的野心已經發展到想創作一些能搬上大舞臺的作品。一八六六年，他著手譜寫一部由席勒的劇本：《費耶斯柯的背叛》（Die Verschwörung des Fiesco zu Genua）所改編的歌劇。雖然拉羅自己對此作品感到非常滿意，但是巴黎歌劇院卻始終不願意將它正式公演。此事對拉羅來說，雖然是個不小的挫折，但他卻不以為意，依然意氣風發的從事寫曲。一八七一年果然時來運轉，法國音樂協會願意資助他的作品，並且提供與樂團合作演出的機會。自一八七〇年以來，拉羅陸續發表了許多膾炙人口的作品，包括：《F大調小提琴協奏曲》、《西班牙交響曲》、《大提琴協奏曲》、由小提琴與管絃樂團演出的《挪威幻想曲》。

　　《西班牙交響曲》是一首以大規模協奏曲形態完成的小提琴作

品，是最受歡迎的浪漫派作品之一。它具有多采多姿的西班牙風味與迷人的旋律。因為此曲有許多高難度的技巧展現，以至於愛樂者很難對拉羅的其他作品有深刻的印象。一八七四年，拉羅聽到自己的《F大調小提琴協奏曲》由名小提琴家薩拉沙泰（Pablo de Sarasate）演出之後，大為驚嘆，決心要寫一首協奏曲獻給薩拉沙泰，以西班牙風格來凸顯他與薩拉沙泰血脈相連的同鄉情誼。

　　拉羅為薩拉沙泰量身定做這首《西班牙交響曲》，一切是以薩拉沙泰的演奏風格入手。他演奏時氣度恢宏、張力十足、咄咄逼人，有如發電機一般。在作曲過程當中，薩拉沙泰不時的針對小提琴的技巧與指法與拉羅進行交流，特別是小提琴演奏時的流暢性與急速的琶音部分，給予諸多意見。薩拉沙泰自己在一八七五年二月七日首次演出此曲，立即獲得聽眾的迴響。剛巧此曲的成功碰上比才歌劇《卡門》的熱潮，當時整個法國充滿了一股西班牙狂熱。這部作品雖然具備所有型式與元素，但卻常常被強調為不僅僅是協奏曲或是交響曲而已，它如同一首 25 分鐘長度的五段組曲所構築成的偉大作品，從發表至今一直廣受歡迎。

用人生歷練釀出的韻味

d 小調交響曲（Op.48）

法朗克（César Franck, 1822~1890)

　　當法朗克發表這首《d 小調交響曲》時，並沒有得到聽眾的好
評，許多樂評家認為這首交響曲沒有新意，聽眾也沒能從 d 小調交響
曲中看到什麼天才的光芒，認為這首交響曲只是融合了過去曾有的想
法，沒有新的開創。但隨著時光流逝，人們才慢慢體會到，這首《d
小調交響曲》並非炒冷飯。法朗克創作出來的作品，是他幾十年沉浸
於音樂世界的心得，是各種音樂流派特色的融合，或許不像白遼士那
般一鳴驚人，卻有著深厚的醞釀與餘韻。

　　法朗克並不是一個音樂神童，事實上他很早就以當一個優秀的演
奏家為目標，而他也的確是當代優秀的管風琴演奏者。他的作曲才華

◆ 基本檔案

創作年代：1886~1888年

首演時地：1889年 2 月 17 日，巴黎

時間長度：約 40 分鐘

推薦唱片：BMG / BVCC37302 / 法朗克：「d 小調
　　　　　交響曲」/ 蒙都 指揮芝加哥交響樂團

法朗克的弟子們

　　長期在巴黎音樂院擔任管風琴教授的法朗克，到底有多少傑出的門下弟子呢？在這個名單當中，我們可以找到許多知名人物，例如：法國民族樂派旗手丹第，就是被法朗克一手由法律研修的範疇「拯救」到音樂界來的知名音樂家。浪漫樂派大家蕭頌也是他的得意門生。將南希音樂學院，由十九世紀末一個地方性學校變成當今法國知名音樂教育重鎮的傳奇院長羅帕茲，也是法朗克晚年的愛徒。天生失明的維耶恩，也是在法朗克的獨排眾議下，成為巴黎音樂院的學生，進而成為二十世紀初法國最佳管風琴演奏家的奇人。

　　由此可以想見，這個因為好脾氣與淵博學識而被學生暱稱為「聖徒法朗克」的管風琴教授，是多麼受到學生的敬愛，他不止是一個教授知識的老師，他所表現的處世態度與求知精神，才是讓學生最為受益無窮的吧！

一直沒有以作品的形式呈現在大家面前，而是散見於每次演奏當中隨性的即興演出。除此之外，他也同時是一位傑出的音樂教授，這個工作耗去了他大半的人生，但也正是這種安穩的生活，使他有時間鑽研巴哈與貝多芬的古典樂派理論。這種熱情也同時傳染給了學生，使他的周圍逐漸聚集了一批敬仰他的年輕音樂家，逐漸出現了一個以古典樂派為基礎的新潮流，進一步影響了當時瀰漫著浪漫主義風潮的法國音樂界。

　　在這首《d 小調交響曲》中我們可以發現許多不同的特徵，他的管絃樂法受到白遼士相當程度的影響。基本旋律是法國式的輕柔飄逸，卻也可以看到德國古典樂派嚴謹的編曲技巧。法朗克安排了許多

主題來作變化，不過他的作品裡從來沒有衝突，只有融合，在《d 小調交響曲》裡也不例外。例如：第一樂章的主題，與李斯特交響詩的導奏部分非常類似；布拉姆斯大小提琴協奏曲和《d 小調交響曲》第一主題的節奏，也有極高的相似度，二者的樂曲動機安排得極為類似，可是法朗克用來表達的調性，卻與布拉姆斯的手法截然不同。因此整首交響曲有一種天成的整體感，流暢得讓聽眾以為音樂本來就應該如此。這種將不同主題透過自己的思想加以融合，成為無法區分開來的完整特色，就是法朗克最擅長的技巧，也是他音樂的特色。只有靠幾十年不曾間斷的潛心鑽研，才有辦法做到這種融會貫通的境界。他已經將各種樂派、各種風格，在他的這個音樂容器中得到了調和，變成充滿和諧的極品創作。而能夠做到這一點，與法朗克與生俱來的充沛情感、對於對位法的深刻研究，加上對傳統作曲形式的爛熟於胸，是分不開的。

　　法朗克給我們的音樂，是一個全新的方向，他沒有光彩奪目的天賦才能，卻有一股沉靜、凝重的氣質，還有對於音樂的無比熱誠。雖然他這首在去世前一年發表的作品，在當代並不受歡迎，卻像一壺美酒，隨著時間的流轉而越發香純，就是這種用生命釀出的韻味，使他在今日被認定是法國十九世紀的偉大作曲家。

波希米亞永遠的驕傲

聯篇交響詩：《我的祖國》

史麥塔納（Bedrich Smetana, 1824~1884）

　　史麥塔納是捷克國民樂派的始祖，被譽為「捷克音樂之父」。

　　一八六一年，當時三十七歲的史麥塔納，放棄了在瑞典的成功事業，決定返回故鄉波希米亞，籌設一個專門演奏捷克民族音樂的協會，準備以他的音樂才華，喚起國人的民族自覺，勇敢反抗外族的統治政權。

　　直到一八七四年十月，在時隔十三年之後，五十歲的史麥塔納才開始將醞釀已久的想法譜寫成樂曲，不料當時卻因重病而使雙耳失聰，但史麥塔納並沒有因此而被病魔擊敗，反而將悲憤化為力量，將心中對祖國捷克的情感牽繫；以及對捷克歷史的的沈思，轉化成這首史

◆ 基本檔案

創作年代：1874年

首演時地：1882年

時間長度：約 75 分 57 秒

推薦唱片：BMG / 82876-54331-2 / 史麥塔納：「我的祖國」/ 哈農庫特　指揮維也納愛樂管絃樂團

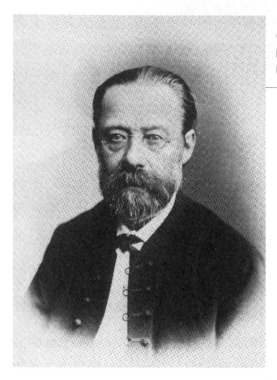

「捷克音樂之父」史麥塔納，在雙耳失聰的情況下，化悲憤為力量，將心中對祖國捷克的情感牽繫，轉化成史上最長的交響詩《我的祖國》。

上最長的交響詩——《我的祖國》。

捷克政府當局在一九四六年開始舉行第一屆的「布拉格之春音樂節」時，特別選定五月十二日史麥塔納的逝世紀念日，作為音樂節的開幕日，固定演奏這首交響詩，作為為期三週的音樂節活動的開幕曲。這首交響詩：《我的祖國》主要是由六段樂曲組成。

第一段「高堡」（Vysehrad, The High Castle），是位於布拉格南方緊鄰伏拉塔瓦河的一個大岩石區，傳說中的李布謝公主就是偕同夫婿普列米索在這裡建立捷克這個國家。樂曲一開始以豎琴象徵遊唱詩人的詩歌吟唱，拉開序幕。遊唱詩人逐一述說種種在高堡發生過的故事，接著由法國號和木管吹奏出象徵高堡光榮的主題。而充滿張力的絃樂和緊湊的小號則描述著騎士們在這裡揮劍比武的場景。然後出現抒情又略帶感傷的主題，似乎是在緬懷波希米亞光榮的過去，最後樂

一位老父親的擔憂

　　史麥塔納是十八位兄弟當中的長子，父親經營釀酒業，既是一位名舞蹈家、神射手，本身也非常喜歡音樂，但卻希望自己的長子能夠從政作官。史麥塔納從小就展露音樂天才，六歲就以幼齡鋼琴家的姿態出現，使他成為波西米亞貴族圈中的寵兒。

　　由於史麥塔納不肯聽從父親的期望，執意走上音樂這條路，父親憤而斷絕了他的經濟支援，卻依然無法改變史麥塔納的決心。有一天，一位流浪的藝人在他家門口演奏小提琴，觸景傷情的老父親想起遠在布拉格的愛子，不禁老淚縱橫，感慨萬千的說道：「將來我們的貝德里克（史麥塔納的名字）是否也會這樣到處流浪賣藝？」

　　老父親在一八五七年以八十高齡去世，終其一生對於自己兒子的偉大音樂成就，全然不知。

曲在很溫柔、緩慢的嘆息聲中結束。

　　第二段「莫爾道河」（Vltava, The Moldau）是整首交響詩中最常被挑選出來單獨演奏的樂章，不僅僅是因為它的旋律優美，更因為它那明顯的標題音樂風格，成為本曲中最著名的樂段。「莫爾道河」是發源於捷克山岳地帶的大河，貫穿首都布拉格，再流入德國境內。這首曲子旋律優美，描繪出這條大河壯闊的英姿，與舒暢的田園風光。

　　樂曲是由莫爾道河的水源開始，在 e 小調的快板中，長笛有如清澈的流水，潺潺流過。「兩條小河自波西米亞的密林深處發出，一條水溫（上游有溫泉）而急促，一條水冷而平靜，它們激起飛濺的浪花，愉

快地流過岩石河床，在晨光下閃耀發光。這源自森林的兩條小河，繼續朝下奔流，終於匯合成莫爾道河。」正如兩條水源匯合一般，樂曲也逐漸擴張幅度，小提琴、雙簧管及低音管，將民謠風舒暢的莫爾道河主題，壯麗地歌唱出來。

「莫爾道河的水流，急速地穿過波西米亞的山谷，成為一股有力的洪流。」這時莫爾道河主題由全部的管絃樂器加以展開，不久穿越山間的密林，「當它流過稠密的森林，聽到狩獵聲，獵人的號角長鳴，逐漸臨近。」在Ｃ大調上四支法國號模倣出森林中的打獵角笛聲。

「當它流過翠綠的草原，快樂的農夫載歌載舞，慶賀著婚禮的進行。」在這裡音樂奏出波爾卡風格節奏活潑的舞曲。「到了晚間，在閃光的水波上，森林與河泉的仙女，正在觀舞嬉戲。」在降Ａ大調上，管絃樂器靜靜奏出月光的旋律。長笛的十六分音符與單簧管的三連音，則描繪出水精靈們的輪舞。「水波反映出古堡與塔樓，但武士們顯赫的尚武時代已一去不返。」此時莫爾道河的主題，以明顯交替的姿態反覆演奏著。「經過聖約翰峽谷的急端，河水繼續往下暢流。」樂曲次第增強威勢，顯示出激動的峽谷間的急流，銅管樂器的樂句響徹雲霄。「奔瀉下大瀑布之後，河床逐漸展寬，威嚴而平靜地流向首都布拉格。」當河流到達寬廣的平野時，樂曲悠然而堂皇地出現高堡的動機。

「最後波光粼粼，流長的大河，夢一般地消失在朦朧的遠方。」莫爾道河的主題，以富饒的Ｅ大調演奏出來，洋溢著力與威嚴感，史麥塔納熱愛祖國之情，躍然曲上。

第三段「女英雄夏爾卡」（Sarka），頌讚波西米亞民族傳說中的

一名女性英雄。夏爾卡是波西米亞亞馬遜族的領袖，因遭到愛人的背棄，因而誓言要對男性進行復仇，最後她智取一群想沾染她美貌的士兵，獲得全面勝利。史麥塔那在此樂段中放入了更豐富的場景，有戰鬥、有酒宴、有勝利的歡呼，樂團幾乎進入了高昂而激越的狀態。

第四段「波西米亞的草原與森林」（Zceskych luhu a haju, From Bohemia' s Meadows and Forests），這是史麥塔那顛峰狀態時的作品，藉由愉快的節奏與流暢的旋律，史麥塔納描繪了祖國波西米亞的原野風光，其中有明媚的陽光、和煦的微風、生機盎然的森林，以及農民豐收的歡唱，全曲洋溢幸福與欣喜。

第五段「塔波爾」（Tabor），是一段與捷克歷史甚具關連性的樂段。在捷克歷史上曾有一名英雄人物胡斯（J. Huss），力主宗教改革，並倡議捷克的民族意識，雖因此遭到判刑，卻也激發出捷克人的強烈民族情感。胡斯的勢力崛起於距布拉格南方約一百公里處的塔波爾，樂曲根據胡斯黨的讚美頌歌寫成，敘述他們捍衛信仰自由與民族尊嚴的精神。

第六段「布拉尼克山谷」（Blanik），布拉尼克山谷為胡斯黨成員聚集之處，他們在此等待拯救波西米亞的命令，因此，樂曲一開始，仍可聽見上一個樂段的讚美頌歌，隨之而來的是一段鄉村風旋律，但不久後讚美頌歌便以進行曲形式出現，象徵在迎擊敵人後大獲全勝，此刻，高堡主題再度加入，於凱旋歡呼聲中結束。

華格納，我崇拜你！

d 小調第 3 號交響曲：《華格納》

布魯克納（Anton Bruckner, 1824~1896）

　　布魯克納，是一位受過完整嚴格訓練的作曲家及傑出的管風琴家，也是最虔誠的天主教徒。他的每一首交響曲都像是一座雄偉高聳的哥德式大教堂一般，超然聳立，有著令人驚嘆的巨大、廣闊的氣勢，也總令人聯想起管風琴的沈沈宏音，表現出時間與空間的壯大感，就像巍峨的大教堂，令人由衷發出虔敬的信仰之心。

　　布魯克納對天堂有著天真和誠實的期待，這些都是構築他音樂中的神學美學最核心的要素。每一次聽布魯克納的交響曲，都宛如步入

♪

◆ 基本檔案

創作年代：1872~1874 年（第一稿）
　　　　　1867~1877 年（第二稿）
　　　　　1888~1889 年（第三稿）
首演時地：1877 年 12 月 16 日，維也納（第二稿）
　　　　　1890 年 12 月 21 日，維也納（第三稿）
　　　　　1946 年 12 月 1 日，德勒斯登（第一稿）
時間長度：約 55 分鐘
推薦唱片：BMG / 82876-60395-2 / 布魯克納：交響
　　　　　曲全集 / 馬束爾 指揮萊比錫布商大廈
　　　　　管絃樂團（9 CD）

閒磕牙

布魯克納與華格納

布魯克納非常的崇拜華格納!

布魯克納三十八歲時,觀賞了歌劇《唐懷瑟》的排練後,開始創作管絃樂曲。

三年之後,布魯克納正式聽到歌劇《崔斯坦與伊索德》的首演時,成為華格納迷,事實上華格納只比布魯克納大十一歲。

當布魯克納第一次與華格納見面時,可愛的布魯克納居然感動到跪下來親吻華格納的手,喃喃地說著:「大師,我崇拜你!」

啤酒大王

話說布魯克納是一位啤酒大王!啤酒店裡十點鐘一到,你就會看到布魯克納晃頭晃腦的走進來。什麼話都沒說,先乾再說!布魯克納的家庭醫師叮嚀他,一天最多只能喝十杯。不過,人是個很奇怪的動物,越不能做的偏越愛作,布魯克納在喝完十大杯之後,總會為自己找個理由再喝幾杯。

傳說布魯克納喝酒的狀況是:「一盤子的肉,送進嘴裡之前是夾在手指間的。」帶有些許醉意的布魯克納總是比手劃腳地大放厥詞,手上的肉汁隨著他的手勢飛呀飛的,認識他的人都會很識趣的閃到一邊去。

神聖的教堂,油然升起嚴肅和虔誠的敬意。

他是一位晚成、個性古怪的作曲家,主要的十首交響曲作品,都是在四十歲以後才開始創作的。在當時受到許多反對者的批評聲浪,但他都默默承受,並且不斷地修改著自己的曲子,造成了後來他的交響曲總是有許多版本的原因。

一八七三年，布魯克納帶著《第 2 號》與這首尚未完成的《第 3 號交響曲》前往拜訪華格納，當時華格納正忙著慶典劇院的設立，卻依約看完布魯克納的兩首曲子的總譜，並接受成為《第 3 號交響曲》的提獻者。當時兩個人相談甚歡，但被華格納灌醉的布魯克納，事後卻忘了哪一首才是要提獻給華格納的，隔天補上了一張小紙條問華格納：「是用小號主題開始的 d 小調這首嗎？」華格納回覆在同一張字條裡說：「是的，是的，衷心感謝！」

　　一八七四年，布魯克納將完成的《第 3 號交響曲》初稿樂譜用花體字寫上「理查．華格納」獻給華格納。然而在被維也納愛樂管絃樂團拒絕試演後，布魯克納很習慣的默默承受，不斷地修改曲子。

　　布魯克納的音樂至今仍然只在德奧地區較為人所接受，由於他的

作品有華格納的味道，導致當時被擁護布拉姆斯，反對華格納的群眾一概加以反對。然而指揮家蕭提（Solti）曾說：「這些曲子與華格納毫無關係！」

　　布魯克納的交響曲，就以布魯克納的風格來討論吧！

布魯克納是虔誠的天主教徒，對天堂有著天真的期待，因此聽聽他的交響曲，就像步入神聖的教堂中，令人不禁油然升起肅穆的敬意。

最後的浪漫主義

降E大調第 4 號交響曲：《浪漫》

布魯克納（Anton Bruckner, 1824~1896）

「上帝與愚人的狡詐混合！」這是馬勒用來形容布魯克納《第 4 號交響曲》：「浪漫」的話。論輩分，馬勒可是要喊布魯克納一聲老師呢！師徒兩人被譽為浪漫派後期最偉大的兩位交響樂作曲家。

想聽懂布魯克納，必須具備兩個要件：一、有堅定的信仰，二、善良。如果要跟布魯克納成為好朋友，除了不能嫌棄布魯克納無聊之外，還得喜愛與大自然為伍。光是看著岩石，體驗一種冷靜的美感，剎那間整個世界好像都已停止，只剩下你被包容在大自然中，沒有任何情緒。

♪

◆ 基本檔案

創作年代：1874年 1 月 2 日~10 月 22 日（第一稿）
　　　　　1878年 1 月 18 日~1880年 6 月 5 日（第二稿）
首演時地：1881年 2 月 20 日，維也納（第二稿）
　　　　　1975年 9 月 20 日，林茲（第一稿）
時間長度：約 65 分鐘
推薦唱片：BMG / 82876-60395-2 / 布魯克納：交響曲全集 /
　　　　　馬束爾　指揮萊比錫布商大廈管絃樂團
　　　　　（9 CD）

木訥的布魯克納

布魯克納的木訥，有時真的讓人十分不忍心，事情是發生在一次他作品的首次排練。布魯克納不知所措地面對著指揮，不斷地搓著手，然後從自己的口袋裡掏出了很少的一點錢，小心翼翼地說道：「拿著，讓大家喝點什麼。」

這行為就像在給指揮家小費那樣，對音樂家來說是最大的侮辱。其實他只是想表達，對這些正在演奏著自己作品的音樂家們的感激之意而已。然而，布魯克納就這麼木訥地像個傻瓜一樣，作出蠢事來。事後，那位指揮家回憶說：「當時我的眼淚差點流了出來。」

置身《第 4 號交響曲》中，就像是站在德國那一望無際的草原上。當交響曲一開始的法國號響起，宛如獵人的號角在森林中迴響，伴隨著蟲鳴鳥叫，我們來到了森林的中央。布魯克納的《第 4 號交響曲》即以「和聲低音」、「自然和聲」緩緩帶著我們前進。

布魯克納的家中有十二個小孩，父親是小學老師，領著微薄的薪俸，布魯克納身為長子，在父親過世之後，便得開始幫忙賺錢維持家計。他找到一份教職的工作，每天必須彈十個小時的風琴與三個小時的鋼琴，也因為這樣，他打下了很好的基礎。很快地他的風琴技術得到了肯定，讓他在教堂裡找到差事。

布魯克納年輕時忙著賺錢，為人又老實木訥，因為不懂得社交禮儀，常常被大家捉弄，所以在他年紀稍大想找老婆時，實在是一件不太容易的事。也因為這樣的個性，當時受到許多反對者批評他的作

品時，他都是默默承受，並且不斷地修改自己的曲子，還因此曾經將《第4號交響曲》重新更名為：《森林交響曲》。

布魯克納的音樂有兩個特徵，一個是宗教曲調，另一個則是對大自然的親和力。就天性上來說，雖然布魯克納被歸類為浪漫派作曲家，但「保持客觀」卻是他一生所追求的。所以，我們在他的音樂裡只會見到純粹、單一，似乎沒有摻入個人喜怒哀樂在裡頭的音樂。而他那堅忍的個性，更是與誇大崇高理想的浪漫派作曲者大不相同。

《第 4 號交響曲》是他所有交響曲中，唯一一首被附上標題的作品。也許是因為布魯克納自己對於上帝的虔誠信仰，也許布魯克納唯有透過讚美大自然的崇高，才能接近上帝，這首標題為「浪漫」的《第4號交響曲》的確美不勝收。

教堂裡的交響曲

c 小調第 8 號交響曲

布魯克納（Anton Bruckner, 1824~1896）

　　「上帝的音樂家」奧國作曲家布魯克納所創作的交響曲，一直是樂迷心目中如同哥德式大教堂的巔峰鉅作。為了紀念這位作曲大師，每年秋天在奧地利第二大城市林茲，都會舉行聲譽崇高的「國際布魯克納音樂節」。

　　《第 8 號交響曲》一如哥德式大教堂般宏偉壯觀，更彰顯造物者的榮耀，以布魯克納式的音樂形式，觸及人類最深層的心靈思索，指揮家福特萬格勒指出，布魯克納的《第 8 號交響曲》是所有交響曲創作的最高峰。學者曾如此評述布魯克納：「在他的創作中，他找到

◆ 基本檔案

創作年代：1884年 10 月 1 日~1887年 9 月 4 日（第一稿）
　　　　　1889年 3 月 4 日~1890年 3 月 10 日（第二稿）

首演時地：1892年 12 月 18 日，維也納（第一稿）
　　　　　1973年 9 月 2 日，倫敦（第二稿）

時間長度：約 80 分鐘

推薦唱片：BMG / 82876-60395-2 / 布魯克納：交響曲全集 /
　　　　　馬束爾　指揮萊比錫布商大廈管絃樂團（9
　　　　　CD）

古典樂小抄

你不可不知道的布魯克納交響曲

布魯克納主題：教會音樂風格。

布魯克納顫音：顫音，是由原音及其上或下方的音急速交替而成，而布魯克納常用
　　　　　　　　絃樂顫音，因而得名。

布魯克納休止：頻繁出現在交響曲中，有《休止交響曲》的綽號。

布魯克納和聲：所有和聲進行之美所必須遵循的法則。

了幻想中的領地。他對上帝引導的天國絕對忠貞而信服。在這個領域
中，他能追尋到安寧、解除煩憂，當他對著上帝虔誠祈禱時，一切理
念變得單一而純淨。只可惜這位上帝之子，卻活在一個幾乎忘了還有
上帝的時代，所以他將自己的希望，樂觀地寄託在他的音樂當中。」

　　如同其他作品一樣，《第 8 號交響曲》也是不斷增刪修訂。在全
曲完成時，布魯克納已是聲望頗高的作曲家，原本想完成後立即舉行
首演，但是謹慎的布魯克納還是把初稿拿給自稱是「藝術之父」的指
揮家赫曼‧雷維（Hermann Levi, 1839 ~ 1900）看，雷維提出了非常否
定的意見，於是布魯克納又做了大幅修改。因此這首交響曲便有了第
二次的首演，其修改幅度可見一斑。

　　布魯克納所處的時代是一個完全否定宗教的時代，宣稱「上帝已
死」的尼采與他同期。老年的布魯克納曾對著他的學生馬勒說：「至
少為了完成《第 10 號交響曲》，我得賣命工作，不久我就要站在上帝

面前，如果不好好工作，將無顏面見上帝。那時上帝或許會對我說：『我給你的能力不止於讚美、頌揚上帝而已，你這個蠢材！你做的事情實在太少啦！』」

「慢板作曲家」布魯克納賦予慢板莊嚴的氣氛，冗長的慢板如同向上帝懺悔，靈魂坦誠而赤裸地面對著上帝，等待並接受信仰的洗滌和淬煉。指揮家西諾波力（Sinopoli）曾說：「布魯克納與馬勒是一體的兩面。那麼，如果馬勒是黑魔鬼的話，布魯克納就是個白魔鬼。」

撫慰世人歷盡滄桑的心

c 小調第 1 號交響曲（Op.68）

布拉姆斯（Johannes Brahms, 1833~1897）

你聽過，布拉姆斯是貝多芬投胎轉世的傳聞嗎？

世人總喜歡拿貝多芬和布拉姆斯相比較，甚至幻想布拉姆斯就是貝多芬的轉世，因為兩人都喜歡漫步在田園，都不修邊幅、脾氣暴躁、身材矮小，終身未娶，甚至連走路的樣子，據說都非常神似——把頭伸向前，雙手擺在身後。

種種巧合，令我們不得不將兩人聯想在一起，也因此眾人期盼著布拉姆斯能夠譜出幾首交響曲，好再一次回昧與貝多芬交響曲相同的震撼。

◆ 基本檔案

創作年代：1855~1876年

首演時地：1876年 11 月，卡爾斯魯宮廷劇院

時間長度：約 40 分鐘

推薦唱片：BMG / 82876-60388-2 / 布拉姆斯：交響曲全集、鋼琴協奏曲、小提琴協奏曲 / 柯林‧戴維斯 爵士 指揮巴伐利亞廣播交響樂團

沒想到這種期盼，深深困擾著布拉姆斯。

　　布拉姆斯是崇敬貝多芬的，卻不想成為他的影子，有人曾問他為何遲遲不肯完成第一首交響曲 c 小調《第 1 號交響曲》，他缺乏信心地回答：「你無法瞭解，每當創作時，身後傳來音樂巨人腳步聲的那種震撼是什麼滋味。我想，我可能永遠也寫不出一首交響曲來！」

　　但就在一八七六年十一月四日，布拉姆斯終於將他的交響樂公諸於世了。布拉姆斯非常謹慎地選擇首演的地點、指揮及樂園，最後敲定在卡爾斯魯，由仕索夫指揮，卡爾斯魯管絃樂團擔任演出。

　　這首作品成功地在各地廣為流傳，眾人不免又要將他和貝多芬比較一番，多數學者和樂評們都認為，此曲的性質與調性相似於《命運交響曲》。諸如：採用相同調性、第一樂章都是由一個短小的動機來發展等，而此曲的第四樂章中，C 大調法國號主題，又與貝多芬的《第 9 號合唱交響曲》

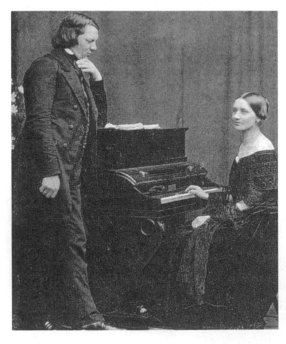

舒曼夫婦的合影。他們兩人對布拉姆斯十分照顧與支持。

布拉姆斯第一次去舒曼家

「請稍等一下。」舒曼說完,便快步走出琴室。

帶著些許惶恐的心情,第一次來到舒曼家中的布拉姆斯,莫名其妙地被打斷琴聲,心裡想著:「或許是什麼地方彈不好吧!」

這樣的憂慮在看到隨同舒曼一起進來的女子後,馬上獲得解答。

「這是我的太太克拉拉,也彈給她一起聽聽吧!」

當天,在克拉拉‧舒曼的日記中就出現了這段文字:「他彈奏的音樂如此完美,好像是上帝差遣他進入那完美的世界一般……。」

布拉姆斯與克拉拉若有似無的情愫,自此展開。

的「快樂頌」主題十分類似,因此,此曲首演之後,名指揮家畢羅(Hans von Bulow)遂稱它為「第 10 號交響曲」,更有音樂學者將此曲譽為音樂史上最偉大的第一號交響曲。

其實這是布拉姆斯在看到了阿爾卑斯山的壯麗之後,藉著阿爾卑斯號角的靈感所創作的,一八七六年九月在巴登─利希登塔爾正式完成。

c 小調《第 1 號交響曲》的第一樂章,不管在它的主題或內容方面,似乎都像在訴說布拉姆斯與舒曼、克拉拉之間深厚的情誼,包括了由雙簧管吹出的第二主題,可說是三人感情上的心靈紀錄。

不管是寧靜中帶有憂傷和甜蜜的慢板第二樂章,或是突破傳統

的稍快板第三樂章，都能看出布拉姆斯在管絃樂和聲、音響效果上所下的功夫，他用清晰的旋律線和嚴謹凝聚的音色，創造出獨特的管絃音，並且恢復了古典樂派注重形式發展的精神。

　　也許，人們常不願意靜下心來聆聽自己深層的聲音，批評這首作品稍欠流暢明快，然而當你多次細心聆賞之後，會發覺曲中融合著世間的鬥爭、苦惱、鬱悶與狂喜等多方面的情愫，因此 c 小調《第 1 號交響曲》正是贈送給嘗盡人世滄桑者的慰藉。

我愛Free and Happy！！！

F大調第 3 號交響曲（Op.90）

布拉姆斯（Johannes Brahms, 1833~1897）

「Ｆ─Ａ─Ｆ」，是布拉姆斯自青年時代就開始喜歡的口號。
Ｆ─Ａ─Ｆ是什麼呢？它相當於德語「Frei aber Froh」（Free and Happy,
自由而愉快地）各單字的字首，這三個音是《第 3 號交響曲》的基本動
機，在樂曲裡同時具有標題風的意義，成為支配全曲風格的精神。

這是布拉姆斯交響曲中最有氣勢、最雄壯的一首，當然不免又被
拿來與貝多芬的第 3 號交響曲《英雄》作比較，被稱為「布拉姆斯的
英雄交響曲」。

然而，在這首交響曲裡，除了英雄般的氣勢外，還揉合了維也納
人的溫柔風情，造成兩股互相激盪的情感流線，比起《英雄交響曲》

◆ 基本檔案

創作年代：1883年

首演時地：1883年 12 月，維也納

時間長度：約 30 分鐘

推薦唱片：BMG / 82876-60388-2 / 布拉姆斯：交響
　　　　　曲全集、鋼琴協奏曲、小提琴協奏曲 /
　　　　　柯林‧戴維斯 爵士 指揮巴伐利亞廣
　　　　　播交響樂團

古典樂界的老頑童

二十九歲的布拉姆斯,有一次頑皮地假造一份貝多芬的樂譜草稿,買通在遊樂區賣薯條的小販,要他用這份手稿來包諾特伯姆(Gustav Nottebohm, 1817 ~ 1882)買的薯條,當這份膺品隨著吃完的薯條而被發現之後,諾特伯姆像如獲至寶般的欣喜若狂,可是過了幾分鐘後,轉頭看到布拉姆斯和朋友們的哄堂大笑,才明白自己被人愚弄了。

布拉姆斯痛恨讀美

一八七四年夏天的某個早晨,一位瑞士學者誠摯地邀請布拉姆斯及其好友瑞士詩人衛德曼(Joseph Victor Widmann)一起去喝咖啡。他熱情地稱讚布拉姆斯的音樂,滔滔不絕地描述自己有多麼崇拜布拉姆斯,並熟知他的每首作品。

這時一支樂隊剛好路過,正演奏著某二流作曲家的進行曲,布拉姆斯叫他的仰慕者安靜,說這首曲子是他作的,那瑞士學者馬上張開嘴巴、睜大眼睛,做出一副非常仔細聆聽的模樣,殊不知旁邊的衛德曼與布拉姆斯早在內心竊笑著:「真是個傻瓜呀!」

規模要小得多。這首洋溢著幸福感的名曲,是布拉姆斯交響曲創作的巔峰作品。

布拉姆斯在寫作此曲時,正與女歌唱家荷敏娜‧史畢斯保持著親密的友誼,創作心情相當愉快,於是誕生如此明朗清逸的作品,曲中澎湃著男性的魄力與英勇的鬥爭,同時又不乏新鮮而容易親近的特性。

那年,剛好華格納逝世,新德國樂派還未能一致認同新的樂壇領袖,而布拉姆斯派與華格納派的論戰也達到白熱化的階段。一八八三

威利・馮・貝克（Willy von Beckerath）的石版畫：《正在彈琴的布拉姆斯》。

年十二月，當布拉姆斯的作品在維也納首演之後，雨果・沃爾夫發表了一篇樂評：「極度疲乏單調，終致是虛假而荒謬的，李斯特作品中的任何一段聲音，都比布拉姆斯二首交響曲加起來，表達出更多的智慧與感情。」雖然如此，布拉姆斯卻獲得聽眾們熱烈的歡迎。

　　布拉姆斯早已能夠坦然面對毀譽，原本不安的情緒也得到了平衡，對於這些評論，一點兒也不會讓他畏縮。他以一貫的座右銘「Ｆ—Ａ—Ｆ」來面對一切的批判。

最兒能符合英國人的紳士味

c 小調第 3 號交響曲（Op.78）：《管風琴》

聖桑（Camille Saint-Saëns, 1835~1921）

　　在流行音樂界，很多人都喜歡所謂的創作型歌手，在古典音樂裡，我們也推崇浪漫時期的文藝復興音樂家：聖桑，他被稱為「法國的孟德爾頌」，不過也有人稱他為：「不激情的完美主義者」。除了作曲之外，聖桑也是個在各方面都相當出眾的才子。他三歲便能作曲，可以一邊看報紙一邊彈奏音階，既是鋼琴與管風琴的演奏奇才，又是樂團的指揮。對繪畫、哲學、文學、戲劇皆有所長，作曲數量遠超過同輩的作曲家。在聖桑任教的學院裡，博學的聖桑開設的作曲課總是大爆滿。

　　一八七一年普法戰爭爆發，法國敗北！像是第一次世界大戰後的西貝流士一樣，為了激發民族自尊心，法國作曲家寫起德國人最擅長

◆ 基本檔案

創作年代：1886年

首演時地：1886年 5 月，倫敦愛樂協會演奏會

時間長度：約 35 分鐘

推薦唱片：BMG / 82876-61387-2 /聖桑：「c 小調第
　　　　　3 號交響曲」（Op. 78）《管風琴》/ 孟
　　　　　許 指揮波士頓交響樂團

聖桑不美滿的婚姻

　　一八七五年二月三日，聖桑在法國北部的勒卡托與朋友尚‧特呂佛的妹妹瑪莉—洛爾結婚，婚後三年的某一天，長子安德烈在住家三樓的室內玩耍，聽到街上的小孩在叫他，便探出頭去，不料卻不慎從窗臺上墜落地面，當場身亡，幾個月後小兒子尚—弗朗索瓦竟也因病突然夭折。聖桑接連失去兩個孩子，他認為是妻子疏於照顧的緣故，因此決意不再與妻子共同生活。聖桑利用和妻子度假的機會偷偷地溜走，妻子發現聖桑失蹤後，以為發生了意外，幾天後收到了聖桑的來信，表示他決定永遠不再回到她的身邊，兩人的婚姻終告結束。

的交響曲。此外，標榜民族樂風的國民樂派的出現，更刺激聖桑第 3 號交響曲：《管風琴》的問世。

　　普法戰爭之後，聖桑以「發揚法國藝術」為號召，創立了「國民音樂學會」（到了一九〇〇年，更將「聖歌學校」發展成「高級音樂學校」，成為近代法國音樂的重心），其目標是超越華格納的音樂觀念。就在此時，聖桑在倫敦亞伯特舉行了一場成功的風琴演奏會，露了一手高竿的管風琴演奏技巧，傳達出那股不太熱情的熱情，符合英國人的紳士味兒。

　　當時英國樂壇對聖桑的音樂愛戴有加，尤其皇室對他更是禮遇。這場音樂會讓喜歡管風琴音樂的英國人，在一八八五年七月由倫敦愛樂學會（現在的皇家愛樂協會）委託古諾、德利伯、馬斯奈、湯馬斯等四位法國知名歌劇作曲家，創作交響曲未果後，同年八月改委託聖桑

創作一首交響曲，也就是這首第 3 號交響曲：《管風琴》。一八八五至一八八六年間聖桑到德國旅行，不經意地捲入激烈的德、法音樂論戰中，德國人不許聖桑的音樂在德國演出，法國人也同時強烈質疑華格納的價值。在此紛爭的空檔，聖桑完成了這首第 3 號交響曲。

聖桑與李斯特兩人的交情匪淺，聖桑二十二歲榮膺當時所有風琴家嚮往的巴黎馬德倫教堂風琴師的位置，李斯特激賞地說：「不愧是厲害的風琴演奏家。」李斯特更曾促成他的歌劇《參孫與達利拉》的首演，而聖桑也曾寄給李斯特他的《第 2 號鋼琴協奏曲》期待他的指點。在第 3 號交響曲《管風琴》當中，擅長彈奏管風琴的聖桑更進一步師法李斯特的《匈奴戰役》部分樂念，聖桑曾彈給李斯特聽過。一八八六年五月，聖桑親自在倫敦愛樂協會演奏會指揮首演，兩個月後李斯特逝世，因而我們可以在總譜上看到：「紀念法朗茲‧李斯特」的獻詞。

聖桑一生創作了五首交響曲，正式發表過的卻只有三首（也就是只有三首有正式作品編號），以創作順序來說，實際上第 3 號《管風琴》交響曲是聖桑的「第五首」交響曲。聖桑認為「作曲家作曲，就像蘋果樹上長蘋果一樣自然。」

聖桑彈奏著他最熟悉的樂器——管風琴。

圖書館裡的祕密

C大調第 1 號交響曲

比才（Georges Bizet, 1838~1875）

　　厲害的行家會去哪裡做「音樂考古」，挖掘世上美妙的曲子呢？答案竟是一片死寂的圖書館！這首一八五五年完成的曲子，就是在巴黎音樂院的圖書館「出土」的，發現的時間是一九三三年，發現者是尚塔瓦納（Jean Chantavoine）算算在書庫裡沉默地埋了快八十年，才獲得機會在溫家納（Felix Weingartner）的指揮下於瑞士首演。

　　音樂不死、曲風不老，縱使被埋沒了數十寒暑，這首曲子流露的青春魅力依然未減。作者比才這年才十七歲，還是音樂院作曲專修班的學生，特別喜愛古典時期音樂家莫札特和義大利喜歌劇大師羅西尼的作品，因此從這首曲子裡不僅可以聽見屬於年輕人的熱情活潑，還

♪

◆ 基本檔案

創作年代：1855年

首演時地：1935年，瑞士，巴塞爾

時間長度：約 25 分鐘

推薦唱片：BMG / 74321-80795-2 / 比才：「C大調第 1 號交響曲」、聖桑：「第 1 號交響曲」/ 安格洛夫　指揮斯洛伐克廣播交響樂團

《卡門》第一幕中女主角卡門的造型。

能發現輕快詼諧的趣味。而簡單
的四樂章形式,則具備了古典交響
曲的素樸之美。雖然只是學生時代
的習作,技巧和風格卻已經十足圓
熟優美,旋律裡散發著後來的傑作
《阿萊城姑娘》和《卡門》那種獨
特嬌豔的氣息。

　　曲子由奏鳴曲式第一樂章「生動的快板」展開,以一個強而有
力、明亮快活的主題破題;進入「慢板」的第二樂章後,即可聽見悠
揚的雙簧管帶點感傷地吹奏著,偶爾還有出人意表的趣味性變化,充
滿天才的靈思。比才後來把這段曲調挪用在歌劇《採珠者》當中。

　　以詼諧曲式寫成的第三樂章一派明朗快活,可說是比才向莫札
特及羅西尼致敬的段落,兩位大師的音樂神髓在旋律中穿梭。最終樂
章是「活潑的快板」,採用第一樂章所使用的奏鳴曲式,出現兩個主
題,一個快速躍動,一個優美歌唱,一起精神抖擻地在愉快的氣氛下
結束全曲。

致命壞女人卡門

　　《卡門》是比才繼《阿萊城姑娘》之後，用音樂説的第二個致命愛情故事。在《阿萊城姑娘》中，陽光之地普羅旺斯的男人，苦苦暗戀著美麗的阿萊城姑娘，最後自殺而死。在歌劇《卡門》中，比才則賜死了玩弄愛情，周旋於士兵與鬥牛士之間、毀了男主角唐荷西一輩子的吉普賽美艷女郎卡門。而傳言因為《卡門》的上演，不僅在戲裡，戲外也曾發生過致命的感情事件！

　　原來這部作品在保守的十九世紀首演時，因為內容過於大膽顛覆、女主角過於放浪激情、劇情過於血腥狂烈，場景又鎖定在女工生活圈中的工廠、囚禁犯罪士兵的牢獄等地，所以佈景顯得骯髒灰暗，一反一般歌劇的富麗堂皇，惹得受不了刺激的樂評和觀眾大肆抨擊，結果以失敗告終。得不到肯定的比才因而心靈嚴重受創，從此一病不起，三個月之後抑鬱而終，死時才三十七歲。

　　但沒想到首演後七、八年，《卡門》一劇竟又意外地紅透半邊天，當初毫不留情砍殺本劇的樂評們也見風轉舵，轉而大力讚揚。正所謂卡門不壞，觀眾不愛，如今這齣歌劇已是在全世界上演最多次的戲碼之一，比才若地下有知，必定深感欣慰。

　　只活了三十七歲的比才，共留下這首《Ｃ大調交響曲》和一八五七年獲得羅馬大獎時在當地所作的《羅馬交響曲》兩首交響曲作品。不過據說在《Ｃ大調交響曲》作曲的同時，還有另外兩首交響曲問世，但或許是遺失，或許是比才自己不滿意而燒毀，至今已經散佚。有心的讀者如果回到音樂院圖書館做地毯式的搜索，說不定可以發現一些蛛絲馬跡呢！

墓仔埔也敢去

交響詩：《荒山之夜》

穆索斯基（Modest Mussorgsky, 1839~1881）

　　這首作品取材於傳統的俄羅斯神話，其最早的原譜在一八六〇年的戲曲作品：「女巫」中已經出現過。女巫這部戲劇的故事情節是這樣的：每年六月二十三日「聖約翰日」前夕，來自全俄羅斯各地的鬼魅都會聚集在鄰近基輔的荒山地區（**Bald Mountain**），進行一場名為黑色彌撒的慶祝會，群魔會在當晚盡情跳舞，以博取撒旦的歡欣。《荒山之夜》這首交響詩描寫的正是這一段群魔亂舞的場面。

　　只是，「女巫」這部戲一直未能如期上演，而後，穆索斯基將《荒山之夜》這段情節改編成合唱與管絃樂曲，但還是無法上演。到了一八七四年，又將它放進了歌劇：《索羅欽斯克市集》當中。直到

◆ 基本檔案

創作年代：1867年

首演時地：1886年，聖彼得堡

時間長度：約 10 分 55 秒

推薦唱片：BMG / 82876-61394-2 / 穆索斯基：「荒山之夜」（交響詩）

莽漢子音樂家

　　穆索斯基這個人是個貴族軍官,他常被形容成一個醉醺醺、口出粗言的莽漢子,實際上也八九不離十。他才華洋溢、非科班出身、同時是個極端的愛國主義者,他的作品幾乎部部都聞得出俄國的伏特加酒味。由於他是那麼一位無法令人產生浪漫幻想的人,因此他的作品除了少數幾首,大部分作品都不容易叫人第一次聽到就會喜歡。

　　穆索斯基死後,林姆斯基—高沙可夫於一八八一年開始重新編寫《荒山之夜》,還其管絃樂之本色。現今的《荒山之夜》,其中之樂念與主題還是出自穆索斯基,但炫麗的管絃樂則出自林姆斯基—高沙可夫之手。但不管如何,這已是一首相當受歡迎的管絃樂曲,還曾在迪士尼卡通《幻想曲》中好好秀了一下。

　　穆索斯基本人在總譜扉頁寫了一段註解:「怪異的聲音在地底響著,黑夜的惡魔顯靈。黑神莊嚴而怪誕的讚頌與彌撒進行著,在安息日盡情縱歡,在狂暴的最高潮時,傳來遠處詳和的鐘聲。群妖一哄而散,在黎明來臨前消失無蹤。」

　　穆索斯基寫信給他的作曲家朋友巴拉基列夫,談起創作《荒山之夜》的計畫(實際上是受人之託)時,才二十一歲。完全可以想像,他早就想要寫這麼一部作品了,只不過傳聞中說穆索斯基有一份樂隊與鋼琴的譜子無故失蹤了,但不管怎樣,一八六一年一月七日他寫信給巴拉基列夫說:「我接受了一項極有意思的委託,為明年夏天的節

目用。那就是發生在荒山內的一整幕戲……一段女巫的安息日，幾段男巫的插曲，給這些淫猥的東西寫一首進行曲，要寫得莊重，一個終曲——安息日禮讚，我已有了些素材；說不定會寫出個名堂來。」

但是，穆索斯基就是愛拖拉，過了六年才在另一封給巴拉基列夫的信中重提這項計畫：「我已經開始起草寫女巫們——惡鬼那段寫不下去了——魔鬼的行列，自己也不滿意。」

一八六七年七月十二日，他似乎終於有了把握，他寫信給林姆斯基─高沙可夫：

「親愛的好心的高沙可夫：

六月二十三日，聖約翰節前夕（也就是仲夏日），上帝保佑，我總算寫完了《荒山上的聖約翰節之夜》，這是一首交響詩，標題如下：（1）女巫集合，聒噪喧嘩不已；（2）魔鬼的隨從；（3）褻神的魔鬼頌讚（4）女巫的安息日。我寫總譜，靈感源源不絕，事先都不打草稿。六月十日動筆，到了二十三日我已是滿心快樂和得意的寫完了。這首樂曲奉獻給米利（即巴拉基列夫）的，這是他吩咐的，不用說，也是我樂意這麼做的。親愛的，你倒替我想想看，不打任何草稿，乾淨俐落，一氣呵成！我想到要把它送去裝訂就惶恐不安。你最喜愛的那些段落配器相當成功，另外，我還加了不少新的東西。例如在《褻神的頌讚》中有一段，西撒（即居伊）準會罰我上音樂學院去學習，還有一段 b 小調——描寫女巫們禮讚魔鬼——你可以看出那些女巫裸著身子，一絲不掛，野蠻而骯髒。安息日那一段中，有一個相當別致的呼喚聲，絃樂和短笛在降B調上演奏顫音……（為這些東西）他們一定會把我從音樂院開除。」

「我認為，《聖約翰之夜》很有新意。有思想的音樂家一定會為之感動。多麼遺憾，我們遠在兩地，我多麼希望你和我一起來檢查這份新生總譜——可是，話說在前頭，我可不願意作任何修改。……一起工作，可以說清楚許多東西。」

　　一星期之後，穆索斯基在寫給符拉季米爾·尼科爾斯基教授的一封異常坦率的信中，談到這個安息日的色情成分：「女巫的讚美給予他足夠的刺激以後，他發出信號，吩咐安息日開始，自己選中了幾個投其所好的女巫。啊，我就是這麼寫的！（1）集合，嘰嘰喳喳、刁鑽促狹（2）魔鬼的隨從（3）猥褻的禮讚（4）安息日。這部作品若能上演，我希望這些標題能印在節目單上，啟發聽眾。我的音樂是俄羅斯式的，曲式、風格都是獨立的，基調是火熱而雜亂無章的。」

　　穆索斯基進而解釋，他把樂隊分成幾組，相信聽眾會領會木管和絃樂音色之間的尖銳對比。他還

穆索斯基雖然是出身貴族的軍官，但卻常被形容成是一個醉醺醺、口出粗言的莽漢子。

補充說：「關於《夜》，我談得太多了，也許是因為我在自己這部惡作劇的作品中，看到了真正屬於俄羅斯的東西，擺脫了德國式的玄奧和老套，我生在……俄羅斯的土壤上，吃俄羅斯的糧食長大。」

雖然他為自己的成就而驕傲，但是當巴拉基列夫叫他仔細檢查這份總譜時，他卻很聽話。巴拉基列夫認為總譜太亂了，穆索斯基確實在一八八〇年進行了修訂，不過沒有遵照巴拉基列夫的建議。他一度打算把《荒山之夜》放進歌劇《索羅欽斯克市集》中去，作為間奏，還預備將它改稱為：《農家青年的夢》。他也曾打算把它用在另一部歌劇《姆拉達》當中，那將是幾個作曲家的集體創作。最後哪一稿都未曾發表，至今，人們都還未能真正看到穆索斯基在一八七六年聖約翰節前夕完成的那份原稿。

以下是林姆斯基—高沙可夫為他的這份總譜，所冠上的一段簡單的提綱：

地府裡神怪的聲音

冥界精靈上場，魔鬼本人繼之。

禮讚魔鬼，黑彌撒。

安息日狂歡

高峰時分，遠處響起村裡教堂的鐘聲，精怪四散潰逃。

黎明來到

熱情搖曳的同志宣告？

f 小調第 4 號交響曲（Op.36）

柴可夫斯基（Piotr Ilich Tchaikovsky, 1840~1893）

從《第 4 號交響曲》中，你聽到柴可夫斯基的「出櫃宣言」嗎？

這首是柴可夫斯基的交響曲作品中，最富變化與熱情的樂曲。在創作期間，柴可夫斯基經歷了婚變，以致於作曲的工作斷斷續續的進行。當時，柴可夫斯基為了掩飾他的同性戀傾向，與單戀他的女學生蜜柳可娃結婚，但在幾個禮拜後，這段婚姻即宣告破裂。柴可夫斯基為此精神極為頹喪，一度企圖自殺。

之後，他前往瑞士修養，在轉往義大利的旅途中才將這首交響曲完成，總譜上的首頁提有：「獻給我最敬愛的友人」，這是送給他經濟與精神上最大的支持者梅克夫人的曲子。

◆ 基本檔案

創作年代：1877~1878年

首演時地：1878年，莫斯科

時間長度：約 42 分鐘

推薦唱片：BMG / 82876-55781-2 / 柴可夫斯基：交
響樂全集 / 泰密卡諾夫 指揮英國皇家
愛樂管絃樂團

《陰性終止：音樂學的女性主義批評》一書中，作者認為柴可夫斯基這首著名的《第 4 號交響曲》其英雄式的開場，擁有韻律紊亂的主題，彷彿「帶著渴求和形而上的焦慮，企圖尋求節奏或調性的穩定」，至於第二主題卻又顯得「風騷、誘人又狡詐」，完全違反十九世紀交響曲的常規。

　　在十九世紀，交響曲的第一樂章依慣例第一主題應建立主音調，因而被稱為「陽性主題」，第二主題則以「陰性」主題相對稱。根據知名學者史帝芬‧霍茲（Stephen Houtz）的說法，柴可夫斯基的陰性主題由於脫離主流常軌，似乎模仿起女性來。

　　《第 4 號交響曲》的標題是：「命運」。

　　「命運無情」這個思想，的確可用來解釋序曲中沉悶的號角聲何以在好幾處出人意表地闖入，猶如舒曼

柴可夫斯基《第 4 號交響曲》的樂譜扉頁。這件作品反映了柴可夫斯基與梅克夫人之間珍貴的友誼。

柴可夫斯基登上同性戀名單？！

　　在轟動歐美知識界的《陰性終止：音樂學的女性主義批評》一書中，作者蘇珊·麥克拉蕊，以柴可夫斯基《第 4 號交響曲：第一樂章》來代表「父權禁止的慾望場域」，解構令人猜疑的同性戀情誼，砲火之猛烈，連舒伯特都慘遭池魚之殃。

　　在音樂界裡可以找出一大堆的同性戀音樂家名單，其中將這種傾向表現得最明顯的，則非柴可夫斯基莫屬！在他的交響曲裡《第 4 號》如此，《第 5 號》如此，《尤琴奧尼金》如此，第 6 號《悲愴交響曲》更是其中之最。

　　《第 4 號》與《第 5 號》都在表達命運的勝利，《第 6 號》則象徵著柴可夫斯基痛苦的一生，死亡成了他唯一的解決之道，特別是失敗的婚姻和梅克夫人的不告而別，更加重了柴可夫斯基的灰色視界，這一切都是「同性戀」不被接受所帶來的悲劇。

　　無庸置疑的，第 6 號《悲愴交響曲》是柴可夫斯基的最佳傑作，對人生的灰暗與強烈悲劇的宿命觀，皆為樂史中僅見的佳構，無可取代。至於柴可夫斯基是否為同性戀，也就不是那麼重要了。

的《第 1 號交響曲》，是一種爭鬥與勝利交錯的衝突。這就像約翰·瓦拉克（John Warrack）所說的：「脫離托爾斯泰式文人氣質的爭鬥，進入農夫原始歡愉式的勝利中」的情境。

　　一位樂評家形容得非常妙：「俄羅斯人好像要在憂鬱的時候，才會覺得快樂！」柴可夫斯基最最令人著迷的是就是這種音樂的搖曳感。有多少悲哀也罷，有多少壓抑也罷！他瀟灑地交疊著表現出來的音樂，竟是那麼迷人、秀麗、刻骨而哀傷。

蒙太奇的地獄狂想
曼符力德交響曲（Op.58）

柴可夫斯基（Piotr llich Tchaikovsky, 1840~1893）

　　進入一八八〇年之後，柴可夫斯基陷入了摸索時期，他的創作不多，於是俄國五人組的首領巴拉基列夫（M. A. Balakirev）就建議他，以拜倫的同名詩劇：《曼符力德》寫作音樂。一八八五年，柴可夫斯基終於完成了這首由四個樂章所構成的著名交響詩：《曼符力德交響曲》。

　　這篇詩劇的故事內容大約是這樣的：

　　曼符力德是一個住在阿爾卑斯山的人，他不斷地回憶著已去世的愛人阿絲塔特（Astarte），內心飽受痛苦與折磨，無助的他，無奈地向著阿爾卑斯山大聲咆哮，抗議命運的捉弄，然而阿絲塔特的倩影依

◆ 基本檔案

創作年代：1885年

首演時地：1886年，莫斯科

時間長度：約 60 分鐘

推薦唱片：BMG／BVCC38291／曼符力德交響樂曲／
　　　　　奧曼第 指揮費城管絃樂團

過路財神柴可夫斯基

　　不善於理財似乎是許多音樂家的特質之一，柴可夫斯基就是一個很好的例子。有一次，柴可夫斯基收到了紐約匯來的一筆錢，他開始到處散發傳單，告訴朋友們說：「本人目前剛收到一大筆錢，趁著還沒有散盡之前，就請你們儘快到寒舍來拿回屬於你們的那一份吧！不然，這些錢也將像煙霧一樣，很快地就消失了。」

然只能在他的腦海中浮現。

　　有一天，從瀑布的彩虹中走出了七位阿爾卑斯仙子，曼符力德在她們的幫助下，塑造了阿絲塔特的影像，來撫慰他內心的苦楚。最後，曼符力德走進煉獄，在火燄四射的環境中遇見了死神，死神呼喚了阿絲塔特的靈魂，阿絲塔特的靈魂對曼符力德說：「該是結束痛苦的時候了。」曼符力德就這麼結束了他的生命。

　　透過悲劇人物曼符力德在阿爾卑斯山上的殉情及地獄中的狂想，深刻表達拜倫在年輕時代，一段深刻卻一去不復返的愛情。而柴可夫斯以「曼符力德」主題貫串四個樂章，營造出氣勢不凡的戲劇化交響詩作品。

　　《曼符力德交響曲》是一首感情變化很大的樂曲，尤其在幾段描述曼符力德心情的樂章，更是激昂得有如萬馬奔騰。當你越用心聆聽，就越耐人尋味，主題與主題之間連結起來的優美旋律，特別是描述阿絲塔特的樂曲，讓聆聽者彷彿看見了阿絲塔特的倩影，那種迷濛

柴可夫斯基與蜜柳可娃的合
影,攝於1877年。他們兩人曾
有過短暫的婚姻。

美麗的感覺非文字所能形容。

　　四個樂章分別描寫四個場景,根據人物或事件的發展,柴可夫斯
基以音符說故事的敘事能力,好比王家衛的電影,充滿蒙太奇的美麗
情境,每聆賞一次都有不一樣的驚奇發現!

小俄羅斯民謠交響曲

c 小調第 2 號交響曲（Op.17）：
《小俄羅斯》

柴可夫斯基（Piotr Ilich Tchaikovsky, 1840~1893）

　　《小俄羅斯交響曲》為什麼叫作小俄羅斯？這是因為第一樂章與第四樂章使用了烏克蘭的民謠：《小俄羅斯》，「小俄羅斯」就是「烏克蘭（Ukrainian）」的俗稱，《小俄羅斯交響曲》因而聞名。這首使用了烏克蘭民謠的曲子，具有濃厚的民族色彩，符合了柴可夫斯基的俄羅斯性格。然而，在其生前，若與國民樂派俄國五人組比較起來，他的交響曲是被人批判為西歐派的。

　　傳言中柴可夫斯基是一位同性戀，然而在一八六九年，柴可夫斯基卻愛上了女歌手黛西莉·雅爾托，兩人譜出一段戀曲，可是個性內向害羞的柴可夫斯基一直不敢開口向黛西莉求婚，以致後來黛西莉另

◆ 基本檔案

創作年代：1872年（第一稿）、1879~1880年
　　　　　（第二稿）

首演時地：1886年莫斯科

時間長度：約 60 分鐘

推薦唱片：BMG / 82876-55781-2 / 柴可夫斯基：交
　　　　　響樂曲全集 / 泰密卡諾夫 指揮英國皇
　　　　　家愛樂管絃樂團

黛西莉·雅爾托的倩影。她是唯一與柴可夫斯基談過戀愛的女性。

覓戀情。《小俄羅斯交響曲》是在這個柴可夫斯基感情受挫的時期完成的。

　　俄國古典音樂歷史上有名的「俄國五人組」，傳承音樂之父——葛令卡的民族音樂精神，將俄國傳統民族生活加入音樂因子中，柴可夫斯基的《小俄羅斯交響曲》也是如此。一八六八年，柴可夫斯基認識了俄國五人組，一八六九年接受巴拉基列夫建議，寫了著名的管絃樂幻想序曲《羅蜜歐與茱麗葉》。然而柴可夫斯基在這首管絃樂作品中，融入了不同的元素，因而被人嚴厲批判，好似今日在臺灣常會為一件事物冠上意識形態那般。柴可夫斯基的自述中說：「我與林姆斯基—高沙可夫之間有何不同？我們都寫歌劇和交響曲，而且都是俄羅斯人，我和他一樣熱愛俄羅斯民族，並以身為俄羅斯人為傲。」另外，柴可夫斯基曾評論俄國五人組：「自學有成，雖無任何音樂理論

謎樣柴可夫斯基的感情世界

　　柴可夫斯基唯一的一次戀愛事件，是在一八六九年愛上了女歌手黛西莉‧雅爾托，兩人雖未能有好的結果，但《第 1 號絃樂四重奏》、第 2 號交響曲：《小俄羅斯》以及交響幻想曲：《暴風雨》等經典作品卻陸續問市。

　　一八七六年底，柴可夫斯基開始展開他與梅克夫人之間長達十三年的神祕交往。梅克夫人是一位富有運輸商人的遺孀，因為仰慕柴可夫斯基的音樂才華，而願意每年提供六千盧布，好讓柴可夫斯基辭去教職，專心從事作曲，他們情感上的發展，一直是精神上的書信往來，終其一生兩人都不曾見過面。

基礎，但所創作的作品卻展現出過人的天才。」

　　第一樂章由法國號吹出烏克蘭地區變形的俄羅斯民謠；第二樂章的進行曲中，柴可夫斯基選取在一八六九年所作的歌劇《溫丁妮》（Undine）中的結婚進行曲做為主題，說明柴可夫斯基認為：交響曲與戲劇音樂在創作上，是沒有明顯界線的。第三樂章是作風大膽的詼諧曲；第四樂章則採用近乎變奏曲的形式予以潤飾，表現出柴可夫斯基自由形式的創作風格，並採烏克蘭民謠《鶴》為主題做為華麗終曲。在柴可夫斯基寫了《第 4 號交響曲》之後，曾對《小俄羅斯交響曲》加以刪訂，在技巧上便顯得較前作更為洗鍊、進步。

安魂曲的死亡詛咒

b 小調第 6 號交響曲（Op.74）：
《悲愴》

柴可夫斯基（Piotr Ilich Tchaikovsky, 1840~1893）

　　改編自佛斯特同名小說的《墨利斯的情人》同志電影裡，我們聽到了《悲愴交響曲》的旋律，藉由柴可夫斯基的「悲愴」，透露出主角間日漸親密的感情，前後兩段主題分別出自第二樂章的圓舞曲，與第一樂章的第二主題，是「悲愴」中十分唯美的樂段，相當吻合影片的風格。

　　柴可夫斯基一直被認為是同性戀的代表，亦曾經歷一段名不副實、不歡而散的虛偽婚姻，電影中使用柴可夫斯基的音樂，不外是影射同志之愛的對照。

　　《悲愴交響曲》的寫作意念恰如其名，帶著灰暗的色彩，常時

◆ 基本檔案

創作年代：1893年

首演時地：1893年，聖彼德堡

時間長度：約 50 分鐘

推薦唱片：BMG / 82876-55781-2 / 柴可夫斯基：交
　　　　　響樂曲全集 / 泰密卡諾夫 指揮英國皇
　　　　　家愛樂管絃樂團

閒磕牙

悲愴音樂家的死亡之謎

　　聖彼得堡的大街上擠滿了參加喪禮的人群,在肅穆的大禮堂裡,柴可夫斯基靜靜地躺在正中央,在悲愴的音符裡不時傳來啜泣的聲音,到底柴可夫斯基的死因是怎麼一回事?

　　有人說:他是因為喝生水而感染霍亂,但根據當時的法令,霍亂病死者必須馬上火化,可是柴可夫斯基的安魂儀式卻公開舉行,甚至還讓人靠近瞻仰遺容。也有人說:柴可夫斯基是因為與貴族子弟發生不正常關係,被祕密審判,因此被迫服毒自殺。

　　儘管這些說法相互爭論不休,但是也有人認為,其實謎底就藏在他的《悲愴交響曲》裡,因為柴可夫斯基相信:沒有希望的人生,不如儘早凋謝。

一直與柴可夫斯基保持通信往來的梅克夫人,不明原因地與柴可夫斯基斷絕來往,於是,《第 6 號交響曲》成為柴可夫斯基心中傷痛與死亡的寫照,這首曲子也是他的交響曲中最具獨創性內容的作品,他曾經說:「這是我最好的作品。」

梅克夫人的肖像。

柴可夫斯基與梅克夫人之間的情誼一直為人們所津津樂道，兩人惺惺相惜，終其一生雖不曾見過面，但精神上的情感交流卻始終不曾間斷。

一八九〇年，柴可夫斯基前往俄屬高加索地區，在那裡，他接到梅克夫人的來信，梅克夫人在信中表示，她的經濟情況發生惡化，因此無法再對柴可夫斯基提供經濟支援，並且斷絕兩人間的通信交往。雖然柴可夫斯基這時已經是一位具有名氣的作曲家，生活不虞匱乏，但是梅克夫人的絕交，仍然對他造成精神上相當大的打擊。

柴可夫斯基的弟弟莫德斯特曾寫下了此曲之所以加上「悲愴」標題的經過：

音樂會的次日清晨，哥哥愉快地坐在餐桌旁，手裡拿著這部交響曲的總譜。他原本已經答應在這一天把總譜交去付印，但還無法決定曲名。他不想用號碼來稱呼它，並且打消原來想以《標題交響曲》作為曲名的想法。

「如果沒有標題，叫做《標題交響曲》有什麼意義？」他說。

我建議用「悲劇」這個名稱，但他不以為然。在我要離開時，他還在猶豫不決中，我突然想起在前一晚的音樂會中，他曾經叫喊：「巧妙！精采！多麼悲愴！」我趕忙回到屋裡告訴他「悲愴」這個詞。

聽了我的話之後，他頗有同感，於是當著我的面，在總譜上加記了「悲愴」這個標題。

這首名為「悲愴」的《第 6 號交響曲》，展現出充滿悲劇的性

格，第一樂章中晦暗與激烈的搏鬥，以及終樂章一反傳統採用慢板的悲痛情感，已明顯暗示出絕望與死亡的情緒，完全脫離交響曲的傳統構成慣例，大膽的將悲劇性的本質與激烈的感情徹底宣洩，引發聽者無限的聯想。柴可夫斯基自稱它像是一首「安魂曲」，這似乎也是個詛咒，因為此曲在初演後的第四天，柴可夫斯基的生命便巧合且悲愴的畫下句點！

到底要向左走？還是向右走？

d 小調第 7 號交響曲（Op.70）

德弗札克（Antonín Dvořák, 1841~1904）

　　一八八四年，倫敦愛樂協會邀請德弗札克前往英國指揮他的《聖母悼歌》。從未見過大場面的他，第一次登上令人目眩神迷的宏偉壯觀音樂廳，心中相當的興奮，覺得這一切都如此令人驚奇，當天晚上就動筆寫了一封家書，內容是這樣的：「這場音樂會中和我一起參與演出的演奏者就有一千零五十名，臺下的觀眾更是把音樂廳擠爆了，大約有一萬人在此聆賞，還有那管風琴是我們家鄉的好幾倍大呢！我在想，過去一切的苦難即將跟我告別，你們說是不是？」

　　之後，德弗札克受到愛樂協會的委託，開始著手寫作這首《第 7 號交響曲》。在這首樂曲中，德弗札克表現出苦難辛酸，嚮往光明幸

◆ 基本檔案

創作年代：1884~1885年

首演時地：1885年 4 月 22 日，倫敦

時間長度：約 36 分 47 秒

推薦唱片：BMG／BVCC38118／德弗札克：第7、8
　　　　　號交響曲／奧曼第 指揮費城管絃樂團

神奇的耳朵

年輕的德弗札克也是一位通勤族，天天都要搭乘火車進城工作。當時的火車因為行駛速度非常緩慢，而「喀隆～喀隆～」的車輪聲，總是讓鐵軌旁的住家們很受不了，但是德弗札克卻不這麼認為，他非常喜歡聽車輪駛過鐵軌的聲音。每當他閉上眼睛，聆聽車輪演奏音樂時，便一副陶醉其中的樣子。有一天晚上，當他正在欣賞車輪演奏時，忽然間，他覺得聲音有點奇怪，「一定有什麼事情不對勁了。」大聲呼喊：「快停下火車啊！快快停下火車啊！發生危險了！」於是火車立刻慢慢的停了下來，不久之後，有一個人跑過來通風報信，火車前不遠的鐵軌斷了！就因為德弗札克異於常人的靈敏耳朵，讓他聽出聲音的不對勁，才使火車及乘客倖免於難。

或許，因為這種著迷，反映出德弗札克心中對未知世界的渴望。也正由於這種勇於接受新事物的態度，讓德弗札克的音樂總是充滿新的元素，不斷帶給聽眾驚喜！

福，最後征服內心的孤獨苦痛的情境。這首樂曲的主題以幾個音樂材料貫串全曲，屬於「迴圈形式」，而這種形式也是他的獨創。樂曲一開始是低音的絃樂展開，莊嚴深沉的音調具有強烈的悲劇要素，彷彿是對人生的意義和道路提出疑問。

第二樂章以慢樂章和諧謔曲相結合，寧靜安詳，主題都是由從前樂章的音調發展出來的。小提琴奏出的三連音是典型的德弗札克諧謔音型，由於加上弱音器，顯得激動不安，隨後將之前的音樂疊置在一起，由寧靜逐漸轉向熱情。

第三樂章以捷克的舞曲為基礎，洋溢著德弗札克的魅力。管絃樂

1886年德弗札克夫婦於倫敦留影。

奏出強有力的聲音，低聲部出現一段新旋律，表達了由衷的喜悅。副部主題的進行宏偉壯麗，這時低音又奏出了「疑問」動機的變形，彷彿是痛苦的呻吟，緊接著又是第二樂章的音調與三連音的音型。這種迴圈曲式，把前面各樂章的主題綜合在一起。樂曲進入尾聲的第四樂章，在極輕的背景上重新提出疑問，回答它的是第一樂章所提示的理想境界，和第三樂章所表達的喜悅心情。這是對人生的肯定和信心，它們逐漸高漲，終於以輝煌的音響達到最後的勝利。

這首交響曲真有第 8 號與第 9 號交響曲所沒有的獨特風味與粗獷的力度，規模比起之前的作品更加壯大，它的首演於一八八五年四月在倫敦舉行，由德弗札克親自指揮。

捷克屠夫執照（德）字第 88 號

G大調第 8 號交響曲（Op.88）

德弗札克（Antonín Dvořák, 1841~1904）

　　《第 8 號交響曲》是德弗札克一八八九年在波西米亞鄉間，風光旖旎的維索卡寓所裡創作的，是他在赴美之前創作的最著名的曲子。維索卡寓所是一處由羊舍改建而成的簡樸舒適的農莊，裡面有音樂室及一架演奏琴。德弗札克習慣早起，餵餵鴿子，享受置身在大自然中的愉悅，這首交響曲就反映了他當時平靜和愉悅的心情。當地的村民們完全不知道這裡住的是一位著名的大音樂家，德弗札克和村民們相處愉快，據說他的家隨時都有小孩子進進出出。

　　這座農莊是他的表兄寇尼茲伯爵的別墅，有一次伯爵來拜訪他，問他正在寫什麼曲子，德弗札克回答說：「正在寫鳥的交響曲」。

♪

◆ 基本檔案

創作年代：1884~1885年

首演時地：1880年，布拉格

時間長度：約 36 分鐘

推薦唱片：BMG / BVCC38118 / 德弗札克：第7、8
　　　　　號交響曲 / 奧曼第 指揮費城管絃樂團

波汀格（Hugo Boettinger）所繪製的德弗札克畫像。

《第8號交響曲》就是將大自然的旖旎風光，以及他獨特的波希米亞元素，充分表露出來的傑作。曲中的旋律幾乎只要聽過一遍就很難忘記，這也使《第8號交響曲》成為今天最受歡迎的交響曲之一。

此外，這首交響曲還曾經有過「英國」或「倫敦」的副標題，原因是當時德弗札克在布拉姆斯的介紹下，與柏林的吉姆洛克出版社簽約，然而，在《第8號交響曲》完成時，雙方的關係卻已經相當惡化，當時吉姆洛克出版社以交響曲是大曲，銷售困難為由，想以較低的價格取得《第8號交響曲》的出版權，德弗札克非常憤怒，由於英國人很喜歡他的作品，於是德弗札克轉而拿著本曲和倫敦的諾威羅出版社簽約，因而多了這個副標題。他和吉姆洛克出版社的摩擦，最後

唯一領有屠夫執照的作曲家

德弗札克出生於鄉下的農家，因為家裡窮，也不太識字，後來被父親送去屠夫那兒當學徒，所以他是音樂史上過去四百五十年來，唯一一位領有屠夫執照的作曲家。也因為有這樣的生活背景，讓他的音樂流露出濃濃的鄉土氣息。

由布拉姆斯居中協調才獲得解決，不過現在幾乎已經無人使用這個副標題了。

這首樂曲共分為四個樂章：第一樂章，由一支沉思的旋律開始，樂章中的一些關鍵處一再地重複出現，那流動的線條是用典型的浪漫派時期的溫暖色彩刻畫而成的，第一樂章的主題真有史詩般宏偉的氣質，接近莊嚴的聖詠，使原來像田園詩般的音樂，兼備了戲劇性。第二樂章在音樂的一開始，就帶有一些悲悼的情緒，好像正在訴說祖國及人民在哈布斯堡的統治下所受的苦難，但這悲傷的旋律又被一支進行曲式的英雄讚歌所取代，進而體現出音樂的英勇與威武的特性。第三樂章是用典型的抒情詩音調寫成的，它的旋律典雅如歌，圓舞曲式的節奏又給主題添加了一種活力。第四樂章充滿著歡樂的氣氛，作者德弗札克以民間節日歡樂的畫面，結束整部交響曲。

美麗的新世界

e 小調第 9 號交響曲（Op.95）：
《新世界》

德弗札克（Antonín Dvořák, 1841~1904）

　　當時，不惑之年的德弗札克在布拉格農村買了一棟別墅，非常享受這個地方悠遊自得的優美自然景觀，和純樸的鄉土風情。那時他已經完成了八首交響曲、為數可觀的管絃樂曲、室內樂、鋼琴曲以及歌劇，聲名不但傳遍了整個歐洲，也順利當上布拉格音樂院的教授。名利雙收之後，想要找到一個不受干擾的地方，清靜地放鬆下來，這種心情是可以理解的。不過，德弗札克雖然已經達到了事業的顛峰期，卻還沒有發揮出創作生命中最大的極致。而一封意外的信件，扭轉了他年近半百的命運。

　　西元一八九一年春天，德弗札克收到圖伯夫人的邀請函，請他擔

♪

◆ 基本檔案

創作年代：1893年

首演時地：1893年，紐約卡內基音樂廳

時間長度：約 40 分 55 秒

推薦唱片：BMG / 09026-62587-2 / 德弗札克：「e
　　　　　小調第 9 號交響曲」/ 萊納 指揮芝加
　　　　　哥交響樂團

閒磕牙

青澀的初戀

　　年輕的德弗札克，在二十四歲那年成為兩姐妹的音樂老師。樸實的他愛上了當時才十六歲的姐姐約瑟芬，對德弗札克而言是純純的初戀。然而約瑟芬已芳心另有所屬，無法同時接受德弗札克對她的青睞。傷心的德弗札克只能寫歌，希望將這份純摯的真情化為一首一首的歌曲做為年輕的印記，紀念初戀的傷逝。只是，當時德弗札克只譜寫過一些「波卡舞曲」，一首「彌撒曲」，兩首「室內樂重奏曲」，究竟要如何寫歌？完全沒有經驗的他，空有滿腔的思念，卻苦無下筆之處。「當你全心全意想完成一件事情的時候，整個宇宙自然都會來幫你的忙。」一本抒情詩集《Cypresses》的出版讓他找到了浮木。德弗札克因此完成了十八首歌曲，只是他選擇了不出版，因為他覺得歌曲裡面有很多技巧尚未成熟，又記錄著他對約瑟芬的思慕，帶著個人的私密，當時並不是最好的出版時機，想不到這麼一擱就是將近二十年的光陰。

　　是命運之神的玩笑嗎？當年約瑟芬情有所鍾，無法承諾德弗札克任何誓言，她的妹妹安娜後來卻成了他的妻子。最初的總是最美吧！過了中年的德弗札克內心深處一直沒有忘記當時的清秀小佳人，於是他開始在一些歌劇、鋼琴曲還有那首著名的《b 小調大提琴協奏曲》當中，加入年輕時期完成的那十八首歌曲裡面的旋律。甚至於在西元一八八七年，四十六歲的德弗札克還挑出其中的十二首歌曲，譜成《絃樂四重奏》（Cypresses, op. 80，是他完成的第十二首絃樂四重奏作品），這是他年少輕狂的愛與愁，一段甜蜜的、柔情的，卻又黯然神傷的愛的回憶。

任美國國家音樂院的院長。圖伯是美國一位百萬富翁的夫人，她成立音樂院，希望藉此提升美國的作曲水準，更希望能邀請一位歐洲的作曲先進，給美國的作曲界產生一些積極的影響。德弗札克就是她理想中的最佳人選。不過，圖伯夫人的建議卻讓德弗札克頗為為難，他為

長達兩年的約聘遲疑，難以下決定。他除了擔心水土不服之外，更擔心六個孩子的教育問題。但同時，他也為一萬五千美元的高年薪報酬而心動不已，那是他當時收入的十五倍；此外，他和出版商意見不合的情況越演越烈，幾乎要用法律途徑來解決了。經過幾番考慮，德弗札克先做了一趟旅行，還開了幾場告別音樂會，忍痛將四個孩子留在家鄉，由岳母照顧，帶著妻子、長女和長子前往美國。

西元一八九二年九月二十六日，德弗札克抵達歐洲人眼中的新大陸——美國，並開始在大都會紐約，過起緊張忙碌的生活。當時的紐約，雖然還沒有摩天大樓，但是充滿了蓬勃的生命力，道路上的行人和汽車互相爭道，看在過慣悠閒生活的德弗札克眼裡，留下強烈的印

象。而樸素的美國民謠和黑人靈歌，也深深地扣動了他的心弦。德弗札克慢慢體會到，圖伯夫人誠意邀請他來美國的主要原因，就是要他推動美國民族音樂的發展。而美國文化其實是歐洲文化的移植，所以只有黑人和印地安人的文化才真有獨特性，因此，德弗札克也對這兩種文化的聲音特別感興趣。

1893年 12 月 16 日《紐約黑拉德報》（New York Herald）刊登對於德弗札克《新世界交響曲》首演的評論。

圖伯夫人不同於當時的教育界人士，她允許黑人和白人同時入學；而德弗札克也以寬闊的胸懷，跟黑人學生們打成一片，進而從中發現黑人靈歌珍貴的寶庫。在美國民謠與黑人靈歌的刺激和衝擊之下，德弗札克完成了一部全新的交響曲，就是《第9號新世界交響曲》。

　　在第一樂章中有一個主題就是來自黑人靈歌「輕搖，可愛的馬車」，而我們聽到這段旋律的時候，也可以明白，德弗札克如何從這些奴隸之間流傳的歌曲，汲取靈感，運用到他的作品當中。而提到《新世界交響曲》和印地安傳說之間的關係，就不得不提到所謂的「海華沙之歌」（The Song of Hiawatha, 1855）。它原來是美國詩人朗費羅（Henry Wadsworth Longfellow, 1807 ~ 1882）所寫的敘事詩，由圖伯夫人交給德弗札克，希望他能寫成一部歌劇。德弗札克雖然沒有將它創作成歌劇，但是海華沙的故事卻成了《新世界交響曲》的第二和第三樂章的主要素材。

　　「海華沙之歌」描寫印地安民族英雄海華沙的故事。第二樂章描述海華沙的妻子明內哈哈在森林裡的葬禮，德弗札克使用英國管吹出了充滿懷念的旋律，這段旋律就是我們熟悉的「念故鄉」，其實那是在描繪海華沙孤獨落寞的身影。這如泣如訴，扣人心弦的旋律，宛如黑人懷念遙遠故土的歌聲，又像是他們在低訴悲苦的命運。所有離鄉背井的人，都能在這曲調當中，發現自己心底的鄉愁。經過轉調後進入中段，這時木管奏出了淒切的旋律，然後是各種旋律的片斷，由各式各樣的樂器來演奏。最後英國管的主題再度登場，在感人的曲調中結束這首優美的樂章。

熱烈繾綣的沙漠愛情

第 2 號交響曲（Op.9）：《安大》

林姆斯基—高沙可夫（Nikolay Andreyevich Rimsky-Korsakov, 1844~1908）

　　鬍子長長的，戴著一副眼鏡，欸！可不是電視廣告上的人物喔！他是俄國國民樂派大師林姆斯基—高沙可夫，手裡拿的不是釣竿而是筆桿，創作出許多膾炙人口的音樂作品。

　　林姆斯基—高沙可夫一生只寫了三首交響曲，而《安大交響曲》則是其中一首極富故事性、也是最受歡迎的交響曲。受到白遼士訪俄的影響，並以森考夫斯基的阿拉伯傳奇為題材，故事舞臺是那個有著廣闊沙漠的中東國家——敘利亞，主角是一位阿拉伯詩人安大，他獨自生活在荒涼的廢墟古城帕米拉，隨著管絃音樂的和諧彈奏，故事

◆ 基本檔案

創作年代：1868年，1875年改訂，1898年改訂為
　　　　　「交響組曲」

首演時地：1876年

時間長度：約 25 分鐘

推薦唱片：BMG / BVCC38203 / 林姆斯基—高沙可
　　　　　夫：「第 2 號交響曲」（Op.9）《安
　　　　　大》/ 史威特拉諾夫 指揮俄羅斯國立
　　　　　交響樂團

Symphony

閒磕牙

俄國五人組

　　巴拉基列夫、穆索斯基、鮑羅定、庫伊、林姆斯基—高沙可夫，這五人組成了做國古典音樂歷史上有名的「俄國五人組」。俄國五人組傳承音樂之父——葛令卡的民族音樂精神，以巴拉基列夫為領導者，五人積極努力發展傳統俄國音樂，將俄國傳統民族生活加入音樂因子中，如烏克蘭歌謠、東方民族音樂（高加索民族、中亞民族）。專制嚴厲的巴拉基列夫，是第一位以交響曲形式表達民族音樂的作曲家；貪愛杯中物的穆索斯墓，則是樂壇中難得一見的怪才，他的樂曲打破西方傳統的和聲法則，膾炙人口的歌劇《鮑利斯·郭多諾夫》，在極短的時間內便征服人心；鮑羅定這位天才作曲家，以歌劇《伊果王子》及《中亞細亞草原》被後世深深激賞；總是一身筆挺軍服出席公共場合的庫伊，雖然只有一首《東方曲》較為人熟知，但是他犀利有見地的音樂評論，在五人組裡是對抗輿論的重炮反擊手；而林姆斯基—高沙可夫，音樂才情洋溢，不論是《天方夜譚》交響組曲，還是《薩德柯交響曲》，都是數一數二的大師級作品。柴可夫斯基曾評論俄國五人組：「自學有成，雖無任何音樂理論基礎，但所創作的作品展現出過人的天才」，在俄國惡劣的寒冬天候，那樣的艱困時代，冬天總是來得特別早，但是五人組的成功就如同盛開在雪地裡的花，那樣地卓然不拔。

　　的簾幕緩緩拉起，如同浦島太郎救龜及仙鶴報恩的故事一般，安大救了被怪鳥襲擊的羚羊，化身羚羊的女王娜莎兒，為回報安大的救命之恩，賜予安大三個人生最大的喜樂——復仇、權力與愛情。

　　安大因為受到壞人的陷害才來到這個沙漠廢墟，因為有了這樣的權利，他嘗到了復仇的快樂，心中的不快盡去；木笛與大小提琴的合奏，透過音符，似乎也可以領略到安大在掌握權力時，是那樣的不

可一世；而人世間最令人牽腸掛肚的愛情，也降臨到安大的身上，他愛上了娜莎兒，許下天荒地老的誓言。然而不管多麼炎熱的愛情溫度也有降溫的時候。在某日，愛情光輝漸漸黯淡，娜莎兒奪取了安大的心，充滿了獨占性的音符，象徵著娜莎兒的心情，安大最後死在娜莎見的懷中。

　　這是首由四個樂章所構成的交響曲，但由於是故事式的樂曲，因此在曲式上較不受約束。林姆斯基—高沙可夫獨特而曼妙的描寫手法，讓此作品洋溢著迷人的東方風情。林姆斯基—高沙可夫在總譜的各個樂章上都清楚記載著整首交響曲的情節發展。第一樂章以慢板序奏從描述壯觀的大沙漠開始鋪陳；第二樂章則以安大的主題變奏來描述他的復仇之喜；第三樂章用進行曲般的快版，來描寫娜莎兒賜給安大權柄時，安大的愉快心情；第四樂章在活潑的快板中，安大接受了娜莎兒的最後一項禮物——愛之喜，安大答應娜莎兒當他的心疏離時，娜莎兒可以結束他的生命。所以當娜莎兒發現愛人的心已經遠離，她便緊緊擁抱安大，讓愛的烈焰直竄入情人的心臟，最後的一吻，安大幸福地死在娜莎兒的懷裡。

林姆斯基—高沙可夫的油畫像。

海上冒險的敵航號角響起

交響組曲：《天方夜譚》

林姆斯基一高沙可夫（Nikolay Andreyevich Rimsky-Korsakov, 1844~1908）

　　說到阿拉伯千年古城巴格達，腦海中立即浮現一千○一夜的種種情節：機智的阿里巴巴與凶狠的四十大盜；要說祕語「芝麻開門」的寶藏山洞；摸摸可愛的阿拉丁神燈，神燈巨人會給他三個願望；坐飛毯迎娶公主……。想回味這些令人神往的冒險故事，當然不能錯過林姆斯基一高沙可夫的《天方夜譚》交響組曲。

　　天方夜譚又稱「一千○一夜」，原書用阿拉伯文寫成，作者已不可考，現代學者推論可能是由多人共同寫作，時間從十世紀一直到十六世紀，收錄各個國家的趣聞傳奇，如：伊朗、希臘、印度、中國、埃及等。故事趣味盎然，規模龐大，十八世紀由法國人加朗

♪

◆ 基本檔案

創作年代：1888年

首演時地：1888年，聖彼得堡

時間長度：約 50 分鐘

推薦唱片：BMG / BVCC37150 / 林姆斯基一高沙可
　　　　　夫：「天方夜譚」（交響組曲）/ 萊納
　　　　　指揮芝加哥交響樂團

（Antoine Galland）將其翻譯為法文（1704至1717年間出版，書名：Mille et une nuits）之後，從此流傳至各地，擁有各種不同語文的譯本，是「世界三大奇書」之一。此書也被比喻為西方的《金瓶梅》，因為書中對激情性愛有許多的描寫與著墨。如果你看過卡通版的天方夜譚，除了阿里巴巴與四十大盜，總是咿呀咿呀地叫著「小胖！小胖！」的九官鳥，必定讓你印象深刻。

林姆斯基－高沙可夫從小就喜愛廣闊無際的湛藍大海，之後報考上了海軍官校，既然可以如此緊密地親近大海，便能沉澱許多描寫海洋的豐富情感，再加上受到好友巴拉基列夫的交響詩《塔瑪拉》（Tamara）的影響，雖然林姆斯基－高沙可夫未曾到過阿拉伯世界，但是此交響曲卻充滿了阿拉伯的古老神祕色彩。

林姆斯基－高沙可夫在首次出版的總譜中寫道：「蘇丹國王因目睹後宮愛妃與人私通，就此不再相信女性的忠貞，發下殘酷的誓言，在洞房花燭夜之後，下令處死新娘。首相之女雪哈拉莎德下嫁國王後，利用

《天方夜譚》的人物插畫。

星座音樂：獅子座

　　獅子座的朋友，熱情大方夠義氣，但有個暴躁的壞脾氣，如同《天方夜譚》交響組曲中的蘇丹王，這首交響曲是最常被演奏的音樂會曲目，展現出多采多姿的豐富管絃樂法，最適合天生具有王者氣質的驕傲獅子座朋友聆聽。

　　以傳奇故事為主題的管絃樂曲，更富戲劇色彩，合乎喜愛觀戲的獅子座挑剔的聽覺，喜歡浪漫和戲劇性變化的獅子座，最中意的情人，就是像雪哈拉莎德王妃一樣的女子，能說上一千○一夜的故事，永遠維持獅子座的新鮮感，及迎合他們愛好刺激冒險的天性。

　　當時各地的詩詞民謠編織了一個個傳奇故事，引發蘇丹王的興趣，並在黎明來到時，刻意保留故事高潮，雪哈拉莎德連說了一千○一夜，溫暖了蘇丹王殘暴的誓言。」

　　這四個樂章皆出現兩個貫穿全曲的主題，銅管樂器象徵暴怒的蘇丹王，以柔情淒惻的小提琴獨奏代表王妃雪哈拉莎德，這兩個主題不時交互重現，終曲以蘇丹王和王妃的象徵，情意綿綿地出現，交融在一起，靜謐委婉地結束全曲——留下無限綺思，粗暴的蘇丹王，為愛情的甜蜜所撫平，整曲以色彩豐富的管絃樂法，暈染出經典的東方異國情調。

熱情的南法風光

法國山歌交響曲（Op.25）

丹第（Vincent d' Indy, 1851~1931）

　　這首《法國山歌交響曲》被視為法國民族樂派的經典之作，也是丹第最膾炙人口的一首交響曲。雖然他是貴族出身的上流子弟，這首交響曲的內容卻深深地貼近了民間風情，這些濃厚的地方色彩帶給沉溺於浪漫主義的法國樂壇一股清爽的新潮流，也使丹第得到了新音樂運動的領導者地位。

　　丹第能有這樣的性格，應當歸功於他的父親，丹第從小就常被父親帶回到法國南部的塞文山區，那裡是丹第家族的發源地。在山裡的奔跑與冒險，山區農民的豪爽與歌聲，都成為丹第成長過程中的重要養分。正是這些經歷，給了他一種融合的能力。一方面他具備了貴族

◆ 基本檔案

創作年代：1886年

首演時地：1887年，巴黎拉慕魯音樂會

時間長度：約 26 分鐘

推薦唱片：BMG / BVCC7924 / 丹第：「法國山歌交
　　　　　響曲」/ 孟許 指揮波士頓交響樂團

普法戰爭的幸運兒

　　雖然丹第的家境非常優渥，他也從小就展現出音樂家的天賦，但是老丹第並不希望自己的兒子當個收入沒有保障的音樂家。在家人的要求下，丹第便進入了法學院，專修法律。雖然心不甘情不願，丹第還是在第一年獲得了優異的成績，但也就在他十九歲的一八七〇年，普魯士與法國爆發了普法戰爭，為了避難，大學全面停課，也中斷了丹第的大學學業。

　　等到戰爭結束，各大學的作業都受到戰亂的波及，學生資料都遭到破壞與遺失，他便利用這樣的混亂，正式跟父親表達了他強烈想朝音樂發展的意圖，不知道是不是受到戰間的打擊，他父親未多加反對，因此，原本的律師丹第，成為了音樂家丹第，若說普法戰爭有哪個法國人受益？丹第絕對是其中一個因禍得福的幸運兒。

的優秀學養，一方面又能跟普羅大眾打成一片；一方面具有深厚的古典音樂素養，一方面又對法國情感充沛的民間歌謠有充分的研究。正是這種特性，使他得以在浪漫派的基礎上開創新局，將法國樂壇帶往民族音樂的新道路。

　　在創作這首《法國山歌交響曲》之前，丹第已經是一個頗有名氣的音樂家，特別是他除了創作一般的樂曲之外，也致力於收集法國民歌的工作。丹第越是研究就著迷於民歌的豐富情感與法國土地的香氣，因此他以一首塞文山區的民歌為基礎，發展成這首二樂章式的《法國山歌交響曲》，也因為這是來自於塞文山區的民歌，所以有時這首交響曲也被稱為《塞文山交響曲》。

　　聆聽這首交響曲時我們可以發現，丹第與德國音樂家孟德爾頌有

丹第雖是貴族出身的上流子弟，但他的曲風貼近民間風情，為當時沉溺於浪漫主義的法國樂壇帶來一股清爽的新潮流，也使他成為新音樂運動的領導者。

一個相同點，他們都擅長以音樂來描繪風景。《法國山歌交響曲》的第一樂章，彷彿是帶領聽眾穿過青翠的山崗，初夏的朝霧，緩緩的走到一個美麗的山中小村。寧靜與安詳就是這片大自然的最佳寫照。英國管與法國號的樂音特性最適合帶出這種悠揚安寧的感覺，鋼琴與長笛則表現出鳥兒清脆的鳴叫。在絃樂的輕柔引領下，第一樂章的音符彷彿夕陽一般溫柔的消逝。

第二樂章則是對於山谷景色的加強描述，若第一樂章是個大略的摹寫，第二樂章便是細節的添加，在柔和的絃樂中，使聽眾感受到一個寧靜的山谷。單簧管帶出鋼琴與其他銅管樂器的樂聲，為這個山谷的摹寫帶來了一絲惆悵，不過隨著長笛與小號的出現，惆悵被流水與群山的描述給沖散，使聽眾的心情回到開朗，準備迎接第三樂章的來到。

第三樂章是迴旋曲形式，充分表現出法國民歌粗擴熱情的一面，彷彿是慶祝收穫的山村慶典，山歌的主題不斷迴響，一掃前面樂章的淡淡憂傷，帶來狂喜的氣氛。《法國山歌交響曲》就在雄壯堅定聲中結束，使觀眾在震撼當中，結束這首充分描寫南法風光的音樂風情畫。

致命的自行車事故

降B大調交響曲（Op.20）

蕭頌（Ernest Chausson, 1855~1899年）

　　蕭頌的熱情與大膽，在樂壇上相當有名，他的音樂語彙承襲其恩師法朗克（César Franck）。他並非多產的作曲家，一八九九年因為騎自行車發生事故而去世。他的死，讓法國樂壇在德布西之前的作曲風格成為絕響。蕭頌的音樂雅致、細膩，悠遊在法朗克的豐美辭藻與華格納式的浪漫之間，時而也能夠有德布西印象派式的官能美。

　　蕭頌來自一個寬裕的家庭；實際上，優渥的生活讓他不需要靠音樂營生。雖然年少時就對音樂產生興趣，但是在父親的堅持之下，仍然以法律為主修。一八七七年在巴黎掛牌當律師的同年，蕭頌寫了他的第一部作品，早一首未經發表的歌曲：《丁香》（Lilas）。

◆ 基本檔案

創作年代：1889~1890年

首演時地：1891年

時間長度：約 32 分 10 秒

推薦唱片：BMG / BVCC7924 / 蕭頌：「降 B 大調交
　　　　　響曲」/ 孟許 指揮波士頓交響樂團

放棄當律師的蕭頌，把他個性中的熱情與大膽揮灑在他最愛的音樂上。

一八七九年是他幸運的一年，當他參加在慕尼黑舉行的華格納「崔斯坦」演出時，遇到華格納的門徒丹第（Vincent d'Indy）。次年，他進入巴黎音樂院跟隨馬斯奈（Jules Massenet）學習，他在接受正規音樂教育之前，私底下跟著法朗克學習作曲。蕭頌的才華洋溢，不久就開花結果，早期的作品當中以《七首旋律》（Melodies, Op. 2, 1879~1882）的歌集最受重視。

一八八〇年代中期，法國出現了許多重量級的交響曲：聖桑的《第 3 號交響曲》：「管風琴」、拉羅的《g 小調交響曲》、丹第的《法國山歌交響曲》，以及法朗克的《d 小調交響曲》（從一八八六年到一八八八年間）。當蕭頌進入作曲圓熟期的時候，無可避免的，想要寫一首大型交響曲，來向樂壇宣示他對作曲是非常認真，而不是玩票的。蕭頌的《降 B 大調交響曲》寫作時間開始於一八八九年九月，次年的十二月完竣。這是一部三個樂章的交響曲，佈局與他的老師法朗克如出一轍，兩人都是崇尚理想主義的作曲家。蕭頌全神

灌注在這部交響曲的創作同時，也在創作歌劇：《亞瑟王》（Le Roi Arthus）。就某種程度而言，兩部作品在語彙與風格上，都是以音樂本身的結構性與純粹度做為出發點，而且互相影響。

　　曲風深受法朗克影響的蕭頌，其創作是既甘美又具有半音階的特性，標榜以聲音的官能美來詮釋他的音樂心靈。《降 B 大調交響曲》極盡感官刺激之能事，對於呈現樂念毫不矯揉造作。蕭頌對交響曲的貢獻就像同時代的馬斯奈對法國歌劇的貢獻一樣，惟蕭頌的音樂蘊含更豐碩的內在與人文色彩。《降 B 大調交響曲》的真正價值一向被世人所低估，它比法朗克的《d 小調交響曲》在風格與涵養上還要更上一層樓，樂念完整、寫作手法更為精練，旋律線也更加流暢。

帝國的音樂榮光

降A大調第 1 號交響曲（Op.55）

艾爾加（Edward Elgar, 1857~1934）

　　如果沒有艾爾加，十九世紀如日中天的大不列顛帝國，就沒有一個能拿得上檯面的音樂家。而沒有《降A大調第 1 號交響曲》，艾爾加也永遠無法奠定他「英國國民樂派」代表者的地位。這首《降A大調第 1 號交響曲》對於英國近代音樂史而言，就是這麼的重要。這位將歐陸浪漫主義樂派與英國民族歌謠特色加以融合的音樂家，是英國的驕傲，也為英國人民留下了寶貴的音樂遺產。直到今天，他的音樂依然具有強大的生命力，並且廣泛的出現在每個領域中，不管是電影配樂或是廣告配樂，艾爾加一系列的音樂作品至今依舊是許多愛樂者的最愛。

◆ 基本檔案

創作年代：1908年

首演時地：1908年 12 月 3 日，曼徹斯特

時間長度：約 43 分鐘

推薦唱片：BMG / 82876-60389-2 / 艾爾加：交響曲全
　　　　　集 / 史拉特金 指揮倫敦愛樂管絃樂團

「瘋」迷全國的進行曲

　　「瘋」迷全國？這個「瘋」字並不是錯字。艾爾加當年在英國受歡迎的程度，絕對是「瘋迷」而不是「風靡」。當艾爾加《第 1 號威風凜凜進行曲》在逍遙音樂節舉行首演的時候，全場觀眾陷入瘋狂著迷的狀態，根本等不到節目尾聲的安可曲，直接就迫使樂團連續演奏三次這首《第 1 號威風凜凜進行曲》，接下來的音樂家作品才得以繼續演出。如果說這樣還不足以用全國「瘋」迷來形容，後面還有更勁爆的事件發生。當時的英國國王愛德華七世也被這首進行曲徹底征服，還要求為這首進行曲的中段部分配上歌詞，做什麼用呢？作為英國國王登基加冕儀式的頌歌之用！

　　從國王到百姓都對這首曲子讚不絕口，「瘋迷全國」這四個字，絕對沒有言過其實！

　　五十歲完成第一部交響曲作品，在音樂界而言是相當老的年齡，不過在艾爾加身上，卻是如法朗克一般，使交響曲作品表現得更為洗鍊與飽滿。雖說在此之前，艾爾加已經有大量膾炙人口的「絃樂奏鳴曲」與「進行曲」作品，但透過交響曲的龐大篇幅，艾爾加進一步建構了他完整的音樂世界。

　　受到浪漫樂派的影響，艾爾加鍾情於理查‧史特勞斯及華格納的音樂。兼具兩者優美與宏大的作品特色，徹底顛覆了英國音樂一貫的穩重、含蓄，或者該說是死氣沉沉的停滯狀態。

　　浪漫樂派的情感激昂，但多半有結構鬆散的遺珠之憾，不過這在艾爾加的身上並不構成問題。英國人規矩的天性使這首《降 A 大

艾爾加以《降Ａ大調第 1 號交響曲》奠定「英國國民樂派」代表者的地位。他將歐陸浪漫主義樂派與英國民族歌謠特色加以融合，為英國人民留下了寶貴的音樂遺產。

調第 1 號交響曲》的結構十分嚴謹與完整，而在崇拜浪漫上又加入了各種流暢的樂念，並且融入英國民謠的優美旋律，讓樂曲變得清澈而明朗。在這首交響曲的第三樂章中，艾爾加所展現的柔和細膩，不但在歐陸音樂界大受歡迎，所獲得的讚譽更是不勝枚舉。由於他的特殊風格與地位崇高，人們將他的音樂語言尊稱為「艾爾加式音樂」，能夠單獨成為一派，這對音樂家而言是極高的榮譽，艾爾加也的確無愧於這種讚美。

　　雖然從來未受過一天正規的音樂教育，這位樂器行老闆的兒子卻因在音樂方面的傑出表現受封為爵士。艾爾加音樂面貌的豐富，更使他成為一代宗師，他的交響曲雖享譽歐陸，進行曲被視為是英國的精神象徵，自己也獲得了爵士的榮銜，但艾爾加未被這些名利沖昏頭，他的音樂依然保有英國式的寧靜沉穩與反思，這些特色在第一次世界大戰後的作品中多有展現。事業上的傑出表現，個人品德上的謙謙風度，豐富的人道主義思想，艾爾加的不朽地位，絕對不是浪得虛名。

永恆的悼念

降E大調第 2 號交響曲（Op.63）

艾爾加（Edward Elgar, 1857~1934）

　　《降 E 大調第 2 號交響曲》是艾爾加獻給英國國王愛德華七世的作品。於公，愛德華七世冊封了艾爾加為爵士；於私，這個立憲君主與音樂家兩人保有相當好的私人友誼。因此，艾爾加自然以這首《降 E 大調第 2 號交響曲》作為回贈國王的禮物。只是沒想到創作進度尚未完成一半，國王陛下卻突然駕崩，國喪的消息使艾爾加相當悲痛，這樣的哀傷情緒自然影響了這首未完成品的創作風格，也因此這首交響曲與同時期的艾爾加作品相比，憂傷的氣氛比較濃厚，這也是艾爾加利用音樂來表現對於這位辭世好友的懷念。

　　《降 E 大調第 2 號交響曲》維持了艾爾加一貫流暢而細膩的風

◆ 基本檔案

創作年代：1910~1911年

首演時地：1911 年 5 月 24 日，倫敦

時間長度：約 51 分鐘

推薦唱片：BMG / 82876-60389-2 / 艾爾加：交響曲
　　　　　全集 / 史拉特金 指揮倫敦愛樂管絃樂

愛能有多深？

　　艾爾加對妻子的愛到底有多深？我們由艾爾加的創作年表就可以看出來。自《大提琴協奏曲》以後，將近十四年的時間，艾爾加沒有任何正式的作品問世。其原因很簡單，因為在一九二〇年四月，艾爾加的妻子愛麗絲病逝。

　　身為將軍之女的愛麗絲，能在那個極端保守的維多利亞時代，選擇了艾爾加這個默默無名，甚至小她八歲的鋼琴家教作為終生伴侶，是相當不容易的事情。而愛麗絲的無限支持，也使艾爾加能堅持理想，用自己的音樂天賦成就英國的榮耀。兩人的心靈是這樣的相融，以至於愛麗絲的死，也成為了艾爾加音樂生命的休止符。

　　一個音樂家整整十五年不寫作、不指揮，甚至不出席聆聽演奏會，是多麼無法想像的事情。艾爾加善感纖細的心靈是他音樂的泉源，然而這樣的心靈一旦失去了真愛，也會漸漸枯萎。

格，英國風味的旋律在這首交響曲中被使用得更加熟練，也更加得心應手。英國民謠旋律本來就屬於較為低沉平穩的調性，這種特性使得艾爾加得以在速度偏快的各個樂章當中，仍然表現出淡淡的憂愁氣氛，使這首交響曲所想要表達的追悼意味，不致於落入刻意賣弄悲情的俗套當中。

　　擅長於用音樂闡述英國風光的艾爾加，又一次在每個樂章中刻畫出英國時而朦朧多霧、時而晴空萬里的多變氣候，也表現出英國鄉村與田園的寧靜優美。這樣深刻的祖國寫真，與民謠風味中的淡淡離愁，暗示了祖國山川對於逝去君主的懷念，讓交響曲在莊嚴的行進當

中，充分而又得體的表達了悲傷與追悼的情感。這種規模宏大又不失其細膩的音樂表現，與緊緊抓住英國人民特質的內在情感，正是艾爾加最迷人，也最受人景仰的獨特創作藝術手法，成為英國國民樂派音樂的一次總結。

這是艾爾加的最後一首交響曲，在發表《降E大調第 2 號交響曲》的這一年，艾爾加以青壯年時期累積起來的指揮與演奏技巧，以及作品所帶來的崇高聲譽，成為倫敦交響樂團的終身指揮，隨後也兼任了位於曼徹斯特的哈勒交響樂團的指揮。兩個樂團的大小瑣事消耗他大量的時間與精力，史無前例的第一次世界大戰，更使他忙於出席各地的演奏會，投入了用音樂安撫生活遭受困頓與大量子弟傷亡的英國人民的心。雖然以本國音樂振奮本國人民，是國民樂派的精神所在，但卻無可避免地影響了他繼續創作像交響曲這種大型的音樂作品。直到逝世那一刻，艾爾加始終沒有完成第 3 號交響曲的創作，可說是英國音樂界的一大損失。

生命會有一定的答案嗎？

c 小調第 2 號魔號交響曲：
《復活》

馬勒（Gustav Mahler, 1860~1911）

　　馬勒寫給音樂學者馬克斯・馬斯查爾克（**Max Marschalk**）的信上說：「你為何而活？你為何而憂？難道所有的一切都只是一個可怕的大玩笑嗎？當一個人在生命中面對這些疑問時，他必須要給出一個答案，而最後一個樂章就是我的答案。」「你為何而活？你為何而憂？」就這麼成為《復活》的概念。在這首交響曲中，馬勒首次採用聲樂，創作出可以媲美貝多芬《第9號交響曲》的傑作。

　　馬勒在完成《第1號交響曲》之後，寫了一個單樂章交響曲，題為「喪禮」，他拿給指揮家漢斯・畢羅（Hans von Bulow）看，畢羅對其評價是：「好像把華格納的《崔斯坦與伊索德》帶入海頓的交響曲」，

◆ 基本檔案

創作年代：1888~1894年

首演時地：1895年 12 月，柏林

時間長度：約 80 分鐘

推薦唱片：BMG / BVCC38283-4 / 馬勒：「c 小調第
　　　　　2 號交響曲」《復活》/ 奧曼第　指揮
　　　　　費城管絃樂團

自己開音樂會

太初之光

在《魔號交響曲》的第四樂章中，歌詞是這樣的：

> 太初之光
>
> 啊，小紅玫瑰
>
> 人類在大災難中
>
> 人類在大痛苦中
>
> 我更嚮往天堂
>
> 我來到一條大道
>
> 一位天使要我回頭
>
> 啊，不，我不回頭
>
> 我從上帝那裡來，要回上帝那裡去
>
> 慈愛的上帝會給我一束光芒
>
> 直到神聖的永生為我照亮

後來《喪禮》成為《魔法號角交響曲》：「復活」的第一樂章。沒想到將《喪禮》拿給畢羅看的這個動作，與這首《第 2 號交響曲》的後續完成，竟然成為呼應。原因是：馬勒在創作第五樂章（終樂章）時，一直找不到合適的歌詞來搭配，直到一八九四年二月在畢羅的喪禮上，聽到了克羅普史托克（F. G. Klopstock）的頌歌：《復活》得到了靈感，於是開始將這首詩加入自己的想法，改成長一倍的歌詞，終於完成這首傑出的交響曲。

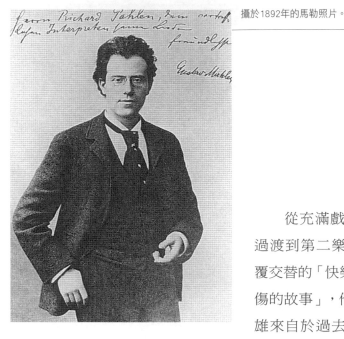

攝於1892年的馬勒照片。

　　從充滿戲劇化的第一樂章過渡到第二樂章，馬勒採用反覆交替的「快樂的故事」與「悲傷的故事」，他曾說：「這是英雄來自於過去生涯中，如純潔陽光般的回憶。」以取自歌曲集《少年魔號》中的「帕多瓦的聖安東尼向魚說教」為素材而完成的第三樂章中，馬勒解釋說：「世界與生命成為雜亂的幻影，人們將厭惡所有的存在與爭鬥。當您意猶未盡地從第二樂章中醒來，再度回到現實的喧嘩生活中時，人生仍將如川流不息般的轉動，且不時地帶著莫名的恐懼向你逼近。」

　　同樣取自《少年魔號》：「太初之光」的第四樂章裡，馬勒又說：「你可以聽到來自單純信仰而令人感動的歌聲。我來自上帝，也必將回歸到上帝，親愛的上帝將贈與我一盞明燈，引導我走向永恆、幸福的生命。」也因為這樣的取材，因此這首交響曲又被稱為：《魔號交響曲》。

馬勒一聽到《復活》後，立刻發現這就是他要的終樂章，他說：「我感覺到一種死亡的氣氛，這與我正在著手的作品精神完全吻合。當時風琴祭壇上傳來克羅普史托克的歌聲，我像是被閃電擊到那樣，恍然大悟，舉凡創作的人，無不期待這道閃電。」沒想到大指揮家畢羅因病過世，竟給了馬勒一個意外的禮物。

　　《復活》像是一部超現實電影，想法前衛。馬勒對此做出詳盡的描述：「審判日來臨，大地怒吼咆哮，地面震動爆裂，死者全都復活了！所有屍首都挺立起來，加入漫漫前行的行列。哪怕你是王公貴族還是市井小民，巨富或乞丐，教士或武人，全都在世界末日的威嚇下，恐懼顫抖，淒厲哭號。」馬勒對「死」的註解是：「我為永生而死。」

　　馬勒受到近代哲學的影響，將自我質疑和解答的過程，全都要合在這首作品當中，「復活」與「永生」的涵意為何？每個人的解釋不同，但《復活》像是為那些追尋自我與不朽的勇者所寫的讚歌：「復活吧！復活吧！你終將獲得寬恕。」

歡樂中的死亡氣昧

G大調第 4 號交響曲：
《魔法號角》

馬勒（Gustav Mahler, 1860~1911）

　　馬勒的第2、3、4號交響曲與連篇歌曲集《少年魔號》有著緊密的關聯，馬勒《第 4 號交響曲》的基本創作素材，也同樣來自其中的「天國的生活」。《少年魔號》這部民謠歌集，是當時廣為流傳的民歌集，不僅是馬勒交響曲的創作靈泉，也挑起了他年少悲情遭遇的記憶。馬勒自己說道：「我清楚地感覺到自己已進入一個全然不同的王國，似乎在睡夢中，想像自己在天堂的芬芳花園中漫步。突然間這一切又變成了一場噩夢，我發覺自己身處恐怖的地獄之中，這種神祕恐怖的世界雖經常可見，但這一次是一個神祕的森林，它迫使我將它編入作品裡。」《少年魔號》主要是由普魯士貴族亞寧和布倫達諾兩人

◆ 基本檔案

創作年代：1899~1900年

首演時地：1901年 11 月，慕尼黑

時間長度：約 55 分鐘

推薦唱片：BMG / 82876-59413-2 / 馬勒：「G大調第
　　　　　 4 號交響曲」《魔法號角》/ 李汶　指
　　　　　 揮芝加哥交響樂團 / 布蕾根　女高音

自己開音樂會

天國的生活

〈天國的生活〉，歌詞的中譯是這樣的：

我們享受天國的歡樂，因此捨棄人間的生活。所有塵世的煩囂，天國裡不再聽到。生活中最溫柔的安寧，走過天使的生活，其樂趣多多。我們手舞足蹈，我們又唱又跳，聖彼得在天上照應。約翰放出了羔羊，讓屠夫賀洛德照養，我們把一隻溫馴、無辜的、可愛的羔羊送上死路！聖路卡司，宰公牛，眼不眨，眉不皺。美酒不費一毛，在大國的酒窖。烤麵包有天使小學徒。各種各樣的藥草，都在天國花園裡生長。好蘆筍，四季豆，要什麼，全都有！

每人滿滿一大缸！蘋果，梨兒與葡萄，園丁不管隨你挑。說小兔，說羚羊，大街小巷，到處亂闖。遇上節慶，千萬魚蝦興奮如潮湧。那邊來了聖彼得，帶著漁網和魚餌，來到天國的魚塘；當然是聖瑪塔作廚娘。在世間何曾聽聞？有如此妙樂仙音。一萬一千個處女，一起排隊跳舞！聖烏蘇拉大笑開懷！在世間何曾聽聞？有如此妙樂仙音。切西麗雅和一幫親戚，真可與宮廷樂師相比。天使的歌聲，讓我們耳聰目明，一切因歡樂而醒來。

編輯出版的古代傳說民謠歌集。亞寧和他的妻子貝蒂娜（布倫達諾的妹妹）及布倫達諾三人，是當時最傑出的三重唱，由於他們都熱愛傳統的德國民謠，於是遍訪民間，採集了農夫、牧人及遊唱詩人歷代相傳的民謠，於一八○六到一八○八年間，分別出版了三集《少年魔號》共五百多首。

馬勒是個道地的悲觀主義，一八六○年七月七日出生於波希米亞的喀里希特，雙親都是猶太人，他則在十四個兄弟姊妹中排行老二。

他在幼年時期目睹弟妹的死亡與父母的爭吵，在他五歲、六歲、十一歲、十三歲、十四歲時，都有兄弟死掉，又曾親眼看見父親強暴母親，從他的童年到少年時期都一直籠罩在許多的不幸、死亡、葬禮的衝擊當中，而對生死的思索也成為他交響曲發展的基調。

　　仔細聆聽《第 4 號交響曲》，死亡的陰影仍然佔據在馬勒的音樂中，在一派快樂的樂章裡，馬勒生命中的悲觀性仍舊存在。馬勒曾說：「你想像一下這樣一個完全沒有色差的藍天，……這是這首曲子的基調……只是有時候它會突然暗下，變得像鬼魅般可怕，不過這不是天空自己變陰暗的，而是我們覺得它突然令人恐懼，就好像在好天氣時走入濃密的森林裡那樣，這種感覺迫使我將它編入作品裡。」

馬勒的歌曲集《兒童的魔法號角》的扉頁。

《第 4 號交響曲》在慕尼黑首演時慘遭失敗，評論界稱之為：
「瘋狂的音樂」，當時他的心情很沮喪，但也在此時遇到了音樂界的
名媛：艾瑪，一九〇一年十二月底，兩人宣佈正式訂婚，沒多久兩人
就步入了禮堂。

　　馬勒寫給艾瑪的信中說道：「願我的生命賜福予你，讓我們之間
的塵世之愛引領你昇華、超越，最後到達領悟神性的境界；並靜靜的
向我們永恆不渝的愛致敬。希望你瞭解，我的艾瑪，這也是我今天所
要告訴你的事，因為，有時我是如此接近瞭解我的終極所欲，因而感
到深深的快樂。」馬勒渴望著：「我要把我們兩個從我們自身超脫出
來、昇華到可觸及永恆和神性的境界。這也是為什麼我們能合而為
一，我就是你，你就是我。」

與命運對抗的音樂人
a 小調第 6 號交響曲：《悲劇》

馬勒（Gustav Mahler, 1860~1911）

悲劇式的《第 6 號交響曲》，巨人倒下，令人感到窒息。

馬勒在毀滅和黑夜的挫折當中，並沒有為我們點出任何肯定或否定的意味，然而英雄的爭鬥卻圍困在堅持不散的 a 小調音樂中，似乎在向人們預告英雄終將以失敗和死亡告終。對於這首曲子，馬勒自己寫道：「我的《第 6 號交響曲》將會造成許多困惑，只有後代人，在接受並且徹底領悟我的前五首交響曲之後，才能找到答案。」

這是馬勒的作品中最個性化的一首作品，同時曲中大量的使用敲擊樂器，也成為音樂史上的先驅。只不過在當時，這樣的做法並未受到理解與歡迎，人們認為那只是馬勒為了追求誇張的效果而已。甚至

◆ 基本檔案

創作年代：1903~1904年

首演時地：1906年 5 月，埃森

時間長度：約 80 分鐘

推薦唱片：BMG / BVCC37325 / 馬勒：「a 小調第 6
　　　　　號交響曲」《悲劇》/ 萊因斯朵夫　指
　　　　　揮波士頓交響樂團

馬勒與母親

　　馬勒出生於波希米亞的喀里希特,雙親都是猶太人,馬勒的母親瑪莉亞在貴族般的家庭中優渥的生活了二十年,嫁入了商人之家,父親伯恩哈德並不愛妻子,但是與瑪莉亞共生下了十四個孩子。在伯恩哈德的威權下,瑪莉亞只有逆來順受的份兒。由於瑪莉亞的先天性心臟缺陷,導致遺傳性脊髓炎,使得子女接二連三夭折,最後只有六個孩子長大成人,馬勒是最年長的一個。

　　馬勒的家庭並不富裕,只能算小康,父親在他五歲時發現了他的音樂天分,開始讓他學習音樂,起初馬勒並不願意,但為了討媽媽的歡心,馬勒終於答應去上課。柔弱的母親難得有幾天開心的日子,而馬勒開始上學就是她生活中一件快樂的事。馬勒與母親的感情很好,他始終為母親叫屈:「一個溫文儒雅的猶太女孩,卻不幸嫁給粗暴心狠的丈夫。她終身忍受貧窮、體弱及心靈的匱乏,但她內在的慈愛和諒解本質卻始終不變。」

當時還有人為此畫了一幅諷刺漫畫:馬勒站在一堆敲擊樂器前,手裡拿著喇叭大喊:「糟了,我忘了這東西,用這東西還可以寫出另一首交響曲呢。」

　　馬勒曾經對妻子艾瑪解釋過這首曲子中的三次敲擊,它象徵著這位英雄連續三次受到命運的打擊,而最後一次,就像一棵樹被連根拔起一般。幾乎每本評論馬勒的書裡都會提到那象徵打擊的三響,而那最後的一響,強烈的象徵著打倒英雄的致命一擊。然而在現實生活中,馬勒所受到的打擊,不會只有三個。雖然當時他正處於婚姻的蜜月期,生活幸福美滿,但在這首作品之後,他接著創作了《亡兒之

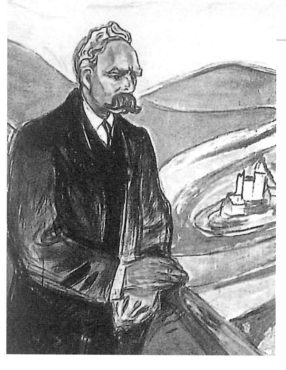

歌》，成了他即將來臨的挫折的不幸預言。

　　進入馬勒的音樂世界，就像走進了愛與死的深淵。他以愛與死為訴求，對美展開追尋，尼采說過：「美在哪裡？在我必須以全意志追尋的地方……愛和死：永遠一致。求愛的意志，也就是甘願赴死。」辛諾波里也說：「馬勒的音樂不僅僅是音樂。」的確，馬勒的音樂是哲學，也是宗教。馬勒如此說過：「我本身非得藉音樂，或者說是藉交響樂來表現這種情緒不可，這是必然的趨勢，源於在通往『另一世界』的門前，我迷惘的知覺產生了明顯的偏向。」

　　這首《第 6 號交響曲》寫作時正值馬勒新婚，艾瑪回憶馬勒把這首交響曲的主題給她看時說到：「是否已經成功我不知道，但是你必須上演它。」在一九〇四年的夏天，馬勒過著幸福的生活，但他卻重新修飾了這首最具悲劇性格的樂曲。先前的六月暴風雨中他沒有靈

感，七月裡天氣放晴，許多想法卻源源不絕湧出，他認為：「每個藝術傑作都應該具有神祕性與無限性，如果我們只用一個觀點就想要把握整個作品，那麼這個作品就已經喪失其魔力與魅力了。」

馬勒的母親瑪莉亞‧赫爾曼的肖像。

佇立於天地間的巨人

D大調第 1 號交響曲：《巨人》

馬勒（Gustav Mahler, 1860~1911）

　　馬勒二十八歲就寫下這首帶有自傳性質的交響曲，全曲分為兩部分：「青春時代的回憶」和「人生喜劇」。在《巨人交響曲》，馬勒一開始就勾勒出他心目中的主角：一個佇立於天地間的巍峨巨人。

　　《巨人交響曲》之所以稱之為《巨人》，是源自於德國小說家尚‧保羅的作品，保羅以一個現實世界的英雄阿巴諾，和一個浪漫主義的英雄羅奎洛為主角來敘說故事。阿巴諾具有豐富的情感與堅毅的行動力，卻因無法與戀人萊娜結合而娶了另一名女子；浪漫的羅奎洛則因自我意識太強，缺乏責任感，終日沉醉在幻想的世界中，最後精神崩潰而自殺。這部以批判浪漫英雄對現實低頭的無奈為主題的交響

◆ 基本檔案

創作年代：1884~1888年

首演時地：1889年 11 月，布達佩斯

時間長度：約 53 分鐘

推薦唱片：BMG / 09026-63469-2 / 馬勒：「D大調第
　　　　　1 號交響曲」《巨人》/ 萊因斯朵夫
　　　　　指揮波士頓交響樂團

你不可不知道的布魯克納交響曲

在《巨人交響曲》第二次演奏時，馬勒曾為了讓聽眾更容易瞭解，而在樂章中有了下列標題：

第一部 青春時代的回憶

一、無盡期的青春。序奏描寫清晨大自然的甦醒。（現在的第一樂章）

二、花園之篇（行板）。這是附有小號獨奏、牧歌風的優美樂章。（但在出版時馬勒卻把它刪除了）

三、一帆風順。（現在的第二樂章）

第二部 人生喜劇

四、遇難船隻靠岸。卡羅畫風的葬禮進行曲。（現在的第三樂章）

五、從地獄到天堂。（現在的第四樂章）

曲作品，其實也驗證了馬勒心中的矛盾。

在馬勒寫給朋友的信裡提到：「這首交響曲是以戀愛事件作為直接動機，所以這一點與燦爛的雙十年華有關。」這首交響曲宛如馬勒的「少年維特的煩惱」。在第一樂章中，他的《流浪的年輕人之歌》（Lieder eines fahrenden Gesellen）即是為女高音李希特所作，而創作此樂曲的同時，他與韋柏夫人的緋聞正在上演著。第三樂章則是改寫自波西米亞民謠《馬丁兄弟》（也就是臺灣兒歌《兩隻老虎》）而來，背景的鼓手與吟唱令人莞爾。

馬勒在布達佩斯舉行《巨人交響曲》的首演之後，又進行了大幅度的修改，將原來五個樂章的交響曲改為四個樂章，像這樣寫了又改，改了又寫的情形，並不只出現在馬勒的《第 1 號交響曲》裡。然而《巨人交響曲》在維也納的第一次演出，卻是滿場噓聲和一片怪叫，而他指揮的許多歌劇也慘遭評論界的猛烈批評，整起事件至此發展到了巔峰。

馬勒《第 1 號交響曲》樂譜的封面。

中國詩情的大地

大地之歌

馬勒（Gustav Mahler, 1860~1911）

《大地之歌》，走到了一種生命中不能承受的痛。

馬勒：「看得到界限的工作，無疑會聞到死亡的氣味，倘若在藝術上亦如此，那麼我不論甚麼情形，都無法忍受下去。」在這裡，馬勒以純粹的詩歌形式，喚起了死亡的陰影。

馬勒在讀到由貝格所翻譯的唐詩集《中國笛》（Die chinesische Floete）後，雖然這些德譯詩跟原來的唐詩有頗多出入，卻依然盪漾著唐朝盛世的文學之美。中國思想裡人與萬物合為一體，大地乃是萬物之母的概念，深深影響了馬勒。大自然一再更新它的容貌，人類的生、老、病、死不過是循環裡的一節，中國詩人「死亦暝暝」的思

◆ 基本檔案

創作年代：1907~1908年

首演時地：1911年 11 月，慕尼黑

時間長度：約 60 分鐘

推薦唱片：BMG / 74321-67957-2 / 馬勒：「大地之歌」/ 馬捷爾 巴伐利亞廣播交響樂團 / 海普納 男高音、邁雅 次女高音

想，要人們無需太過執著於個人的生命存亡。

　　這樣的浪漫氣氛和異國情趣，正好投合了馬勒當時的心情，並帶給他相當大的慰藉。因為那時馬勒不但失去心愛的大女兒，同時也知道自己罹患嚴重的心臟疾病，將不久於人世。

　　於是，《中國笛》成為馬勒想用黑灰白作為基礎色調，譜成一曲抽象與具象交融並蓄的水墨畫動機。馬勒是一位十足的宗教家，他的死被艾瑪看作是殉道者，此曲是他對死亡的沈澱最為深刻的詮釋。

　　如果按照一般的定義，馬勒總共寫了九首交響曲，但我們也都知道在第8、9號交響曲之間還有一首《大地之歌》。他試圖超越死亡的陰影，因此刻意將此曲不以「九」來命名，然而，死神並未因此離去，馬勒對於「九」的禁忌已不是迷信的問題，而是他一貫對死亡的敏感和領悟。

　　「九」像是個禁忌，不論貝多芬、舒伯特、布魯克納，都是在完成第 9 號交響曲後撒手人寰，當馬勒沾沾自喜以為避過九字陰影，大膽寫完《第 9 號交響曲》後數月，竟因病辭世。

　　他將《大地之歌》這首曲子藏了三年，沒想到最後還是聽不到它的首演便與世長辭。但這首曲子第一次在慕尼黑公開演出，便獲得了廣大迴響，被公認是他的傑作之一。

　　《大地之歌》是以七首詩組成六個樂章：

　　第一樂章「嘆世酒歌」，以激昂的情懷唱出這首交響曲的主題——「死亡」。第二樂章「秋日孤客」，描寫晚秋的自然美景和孤獨寂寞的心情。第三樂章「關於青春」，具備詼諧曲的風格。第四樂章

《大地之歌》歌曲集的插畫，充滿迷幻色彩。

「關於美」，以抒情的風格唱出少女們在池邊採蓮的情形。第五樂章「春日醉酒」，承接著第一樂章的內容，充滿現實與幻想的交錯。第六樂章「告別」，是《大地之歌》中最長的核心樂章，深刻描述馬勒對於面臨死亡的心境。馬勒曾詢問他的學生和友人華爾特（Bruno Walter）：「你對這闋樂章有何看法？是不是真能夠忍受它？它會不會真把人逼上自殺的絕路？」單單這章樂曲就約有三十分鐘的長度，馬勒組合、串聯了孟浩然和王維的古詩，而在最後，馬勒自行加了一段結尾：「每逢春天，大地開滿了花朵，到處又充滿了綠意。無論何地，蒼天永遠碧藍。」

　　六個樂章雖是各自獨立的篇章，但整曲卻自有連繫。第一和最後的樂章不是對立而是互為辯證的關係、不是兩極而是環環相扣的生與死的呼應，使整篇結構更加完整，成為一位世紀末偉大作曲家自傳式的告白。

《大地之歌》的中國詩情

因為《中國笛》，馬勒譜寫了《大地之歌》，下面介紹除了第三樂章外各樂章所取用的唐詩原貌。

第一樂章「嘆世酒歌」，取用的是李白的〈悲歌行〉。原詩是：

悲來呼，悲來呼，

主人有酒且莫斟，聽我一曲悲來吟，

悲來不吟還不笑，天下無人知我心。

君有數斗酒，我有三尺琴，

琴鳴酒樂兩相得，一杯不啻千鈞金。

悲來呼，悲來呼，

天雖長，地雖久，金玉滿堂應不守，

富貴百年能幾何，死生一度人皆有，

孤猿坐啼墳上月，且須一盡杯中酒。

第二樂章「秋日孤客」可能出自錢起的〈效古秋夜長〉，此詩是：

秋漢飛玉霜，北風掃荷香，

含情紡織孤燈盡，拭淚相思寒漏長。

簷前碧雲靜如水，月弔棲烏啼鳥起，

誰家少婦事鴛機，錦幕雲屏深掩扉。

白玉窗中聞落葉，應憐寒女獨無衣。

第四樂章的「關於美」，是根據李白的〈採蓮曲〉作成的，原詩是：

若耶溪傍採蓮女，笑隔荷花共人語。

日照新妝水底明，風飄香袂空中舉。

岸上誰家遊冶郎，三三五五映垂楊。

紫騮嘶入落花去，見此踟躕空斷腸。

第五樂章的「春日醉酒」，是根據李白的〈春日醉起言志〉作成的。原詩是：

處世若大夢，胡為勞其生？

所以終日醉，頹然臥前楹。

覺來眄庭前，一鳥花間鳴，

借問此何時？春風語流鶯。

感之欲嘆息，對酒還自傾，

浩歌待明月，曲盡已忘情。

第六樂章的「告別」，是根據孟浩然的〈宿業師山房待丁大不至〉和王維的
〈送別〉作成口傳譯詩，雖然忠於原詩，但馬勒在取用時卻加以組合串連。孟浩然
的原詩是：

夕陽度西嶺，群壑倏已暝；

松月生夜涼，風泉滿清聽。

樵人歸欲盡，煙鳥棲初定，

之子期宿來，孤琴候蘿徑。

王維的原詩是：

下馬飲君酒，問君何所之？

君言不得意，歸臥南山陲。

但去莫復問，白雲無盡時。

小說‧電影‧交響樂

升 c 小調第 5 號交響曲

馬勒（Gustav Mahler, 1860~1911）

　　義大利導演維斯康提在坎城影展的得獎電影「魂斷威尼斯」，改編自德國文學家托馬斯‧曼的同名小說，在影片尚未正式開始之前，馬勒《第 5 號交響曲》第四樂章的慢板，即伴隨著演員的字幕響起，推動著劇情一路前進，襯托出電影的孤獨氣氛。而在「魂斷威尼斯」的電影中，主角奧森巴哈從作家變成了作曲家與指揮，連主角的名字都和馬勒一樣叫居斯塔夫，影射的就是馬勒本人！而這個第四樂章就是《第 5 號交響曲》中，最常被單獨演奏，也最為人所熟知的曲子。無怪乎，這雖然不是一部傳記電影，但仍被影評人認為是：遊覽威尼斯，以及對托馬斯‧曼、馬勒和維斯康提這三位藝術大師的最佳憑弔之作。

◆ 基本檔案

創作年代：1901~1902年

首演時地：1904年 10 月，科隆

時間長度：約 80 分鐘

推薦唱片：BMG / BVCC38136 / 馬勒：「升 c 小調
　　　　　第 5 號交響曲」/ 李汶 指揮費城管絃
　　　　　樂團

艾瑪的愛情史錄

　　艾瑪是風景畫家安東‧辛德勒的親生女兒，長得十分美麗且多才多藝，曾經學過作曲。她的父母親離異，母親與曾經是艾瑪父親的學生與助手——卡爾‧莫爾另組家庭。而艾瑪的初戀就是與繼父同屬維也納分離畫派的大畫家克林姆，雖然她的母親與繼父都出面阻止，但艾瑪對這位年長的藝術家十分迷戀；但很快的，大她十八歲的克林姆離開了她，回到原有的、充滿享樂主義的靡爛生活中。當時艾瑪正在音樂家傑林斯基那裡學作曲，這段時期被艾瑪稱為：「最輕鬆愉快的人生片段」。當時兩人因為都很欣賞馬勒的音樂，因而滋生愛苗，但這份感情也在艾瑪認識馬勒之後戛然結束。

　　三十八歲的馬勒在維也納宮廷劇院指揮傑林斯基的歌劇時，認識了艾瑪，交往後不久馬勒決定娶她為妻，婚後生了兩個女兒——瑪利亞和安娜。才華橫溢的艾瑪放棄了自己的作曲事業，臣服於喜怒無常的馬勒身邊，專心做一名稱職的妻子、母親兼祕書。

　　然而艾瑪的智慧與美麗，讓男人為之瘋狂，在愛女安娜過世之後，艾瑪的情緒與健康都變差了。沒想到在療養的度假地，她遇見了建築師華特‧葛羅裴斯，這段假期之戀在葛羅裴斯誤把情書寄到馬勒的住處而曝了光。馬勒試圖挽回婚姻，因而鼓勵艾瑪重新開始作曲，並接受佛洛依德的幫助，讓他們十年裡的最後一年婚姻再度幸福美滿。馬勒逝世之後，艾瑪結識了繼父引薦的天才年輕畫家柯克西卡，旋即陷入熱戀，但這段戀情卻在艾瑪發現柯克西卡真的想娶她時退縮了，艾瑪重新與葛羅裴斯有了聯繫。當時艾瑪已經懷了柯克西卡的孩了，但她決定去墮胎。柯克西卡憤而選擇從軍去，該年夏天艾瑪改嫁葛羅裴斯。

　　與葛羅裴斯的婚姻只維持了五年，在葛羅裴斯忙於在威瑪創建包浩斯學院時，艾瑪與小她十一歲的作家威爾弗密切交往，不久威爾弗成了艾瑪的第三任丈夫，兩人雖然鶼鰈情深，但是艾瑪還是不斷的傳出小緋聞，兩人的婚姻一直維持到威爾弗過世。

《第 5 號交響曲》是馬勒利用假期,在威塔湖畔的麥亞尼希生活時寫成的作品。原本只完成兩個樂章的作品,在他遇見了艾瑪·辛德勒之後,才將所有的五個樂章寫完,可說是馬勒為了向艾瑪·辛德勒表達愛意所寫下的求婚曲。當時,他倆正在熱戀當中,而這首交響曲,也因此呈現出浪漫主義的風格。但一九〇四年,馬勒在德國的科隆親自指揮《第 5 號交響曲》首演後卻說:「《第 5 號交響曲》是該被詛咒的作品,沒有一個人能理解它。」

　　在馬勒的創作中,總有超過音樂的其他因素存在,他用交響曲構建對人生的描繪和探索,因此交響曲便不只是交響曲,它承載的強度和深度大過於看得見的範圍。馬勒將《第 5 號交響曲》的五個樂章

艾瑪與兩個女兒的合影。其中長女瑪利亞於1907年病故,帶給馬勒很大的打擊。

分成三部分：第一部分包括第一、第二樂章；第二部分為第三樂章；第三部分是第四、第五樂章。其中的第一與第四樂章，分別具有導入下一樂章的「序奏部」性格。特別是第四樂章的稍慢板，在馬勒生前（馬勒風格未形成之前）就經常被拿來單獨演奏，是管絃樂團的固定演奏曲目。這首交響曲從第一樂章的「送葬進行曲」開始，逐步將憂鬱的情緒一步步轉為詼諧曲及迴旋曲式，其技法高超，並以一個爆炸性的歡慶氣氛作為結束，象徵著人生中有悲有喜。

這首作品馬勒終其一生都在修改，就像他曲折的人生與愛情，在他去世前的三個月，他寫信給友人說：「我已經完成我的第 5 號，他幾乎擁有完整的管絃樂法，無法瞭解我為何仍然犯下這麼多的錯，老像是一個生手。」馬勒的音樂，忠實地寫下死的神祕與愛的永恆。《第 5 號交響曲》就是一部以人生的奮鬥、迷惘、愛情為經緯，譜成的優秀作品。

浮士德式的永恆彌撒
降E大調第 8 號交響曲：《千人》

馬勒（Gustav Mahler, 1860~1911）

　　馬勒的這首《第 8 號交響曲》俗稱《千人交響曲》，這也是馬勒所有交響曲中，唯一題獻給妻子艾瑪的樂曲。《千人交響曲》的別號並不是他的親題，馬勒在世時能親自指揮這首龐大的作品首演，對他而言是最榮耀的事了，這首曲子著著實實動員了一千名演奏（唱）者。當時的管絃樂編制是一四六名，獨唱者四名，再加上各由二百五十名團員所組成的兩隊混聲合唱團，與三百五十名的兒童合唱團。在演奏中，他能確切地表達出胸懷中所想擁抱的「宇宙般的音響」。由於此曲首演峙，舞臺上出現不折不扣的一千名演奏（唱）者，因此才有了《千人交響曲》的別號，它的成功立即不脛而走、享

◆ 基本檔案

創作年代：1906~1907年

首演時地：1910年 9 月，慕尼黑

時間長度：約 80 分鐘

推薦唱片：BMG / 82876-62834-2 / 馬勒：「降 E 大
　　　　　調第 8 號交響曲」《千人》/ 柯林·戴
　　　　　維斯 爵士 指揮巴伐利亞廣播交響樂團

譽各地。首演夜叫好又叫座,讓妻子
艾瑪與有榮焉。

　　《第 8 號交響曲》在歐洲的最後
一場演出裡,馬勒不只是音樂家、指
揮者,還扮演起製作人的角色,不只
對音響與燈光相當的要求、講究,他
還情商慕尼黑交通局在電車經過時能
儘量減緩速度,並且不可響鈴以減少
噪音。同時他還曾經告誡慕尼黑的經
紀人,不准把音樂會辦成「巴奴姆與
貝利馬戲團」(這是當時紐約號稱全
世界最大的馬戲團,以碩大無比的帳
棚聞名世界)。雪梨奧運會、北京國
際音樂節都曾以《第 8 號交響曲》作
為宣傳主軸,這種像好萊塢百老匯的
巨大製作,恐怕只有《千人交響曲》
辦得到。

　　在二十世紀初的維也納,依舊瀰
漫著十九世紀末的現實、官能與浮華
氣息,人們對未來命運的無知和不可

安娜·馮·米爾登布格的油畫肖像。

馬勒的愛情

　　馬勒與情史眾多的妻子艾瑪半斤八兩，自音樂學院畢業後，馬勒受聘教授伊格勞帝國皇家郵政局局長的兩個女兒，一開始馬勒就對小他一星期的大女兒約瑟芬很有好感，他對朋友說：「我是所有幸福男人中最不幸的一個。」馬勒為了討好約瑟芬的父母，還蓄起了大鬍子，然而這一段愛情因為約瑟芬另覓一位體面的丈夫而結束。

　　第二段則是他與女高音李希特的火花，他的《流浪的年輕人之歌》就是獻給李希特的。在給朋友的信中，他寫著：「在一個除夕夜裡，我倆共處一室，等待著新年的來臨，李希特激動得熱淚盈框，我不知該如何處理當時的局面，只好握緊她的手。」在維也納的一次音樂晚會上，馬勒結識熱烈崇拜他的女提琴手娜塔莉·鮑爾一勒赫拿，開始時兩人的關係一直止於點頭之交，但娜塔莉對這位少年老成、削瘦、奇特又神經質的音樂家充滿興趣，在布達佩斯音樂季演出期間，她特地來到布達佩斯，陪伴馬勒度過好幾天，此後他倆便一直保持著微妙而隱密的友誼，還寫下了一本《馬勒回憶錄》。

　　當馬勒還在擔任漢堡歌劇院指揮時，聽到女高音安娜·馮·米爾登布格演唱華格納的歌劇，卻大發雷霆地責怪她，把安娜嚇得花容失色、掩面哭泣，接著又稱讚她表演得很出色，不到半小時，他就喜歡上了這名女高音。

　　之後他捲入了一椿醜聞事件，那就是與卡爾·馮·韋伯和他的妻子瑪里翁的三角之戀。由於韋伯是馬勒最敬愛的作曲家之一，兩人一見如故，於是馬勒開始定期造訪韋伯男爵。這固然是由於必須與男爵討論《三個品脫》這部作品，但另一個原因是，馬勒深受韋伯夫人的吸引而迷戀上她。他的眼神總無法抗拒地追隨著她，韋伯男爵起初並未察覺，後來發現時，則因擔心醜聞會影響他的軍旅生涯及地位，假裝視若無睹，然而長久以來所壓抑的情緒，終於爆發了瘋狂的凶殺行為，他在火車上開槍射擊其他乘客，所幸並無人傷亡。這對引人非議的情侶，在醜聞後相約出走，但瑪里翁卻臨陣退縮，令在車站空等的馬勒黯然神傷。

最後，三十八歲的馬勒在維也納宮廷劇院擔任指揮時，認識了分離主義領導人物卡爾‧莫爾的繼女艾瑪。艾瑪是風景畫家安東‧辛德勒的親生女兒，長得非常美麗且多才多藝。在交往後馬勒決定娶艾瑪為妻，婚後生了兩個女兒。然而艾瑪的智慧與美麗，讓男人為之瘋狂，她與克林姆及柯克西卡都曾有過親密的交往，後來又與建築師華特‧葛羅裴斯私通，直到馬勒發覺時，已經無法挽回與艾瑪之間的感情。馬勒逝世之後，艾瑪改嫁葛羅裴斯。

預測，充滿著一種矛盾的心理。馬勒的《第 8 號交響曲》就是在這樣的背景下誕生。眾所周知，馬勒一生創作出許多巨大無人能匹比的交響曲作品，《第 8 號交響曲》正是這類作品的巔峰之作，這是音樂史上空前絕後的千人龐大音樂會。馬勒曾說：「我之前所創作的交響曲，相較於此曲，都只不過是序曲而已。換言之，他們充滿著主觀的悲劇性，但這首交響曲，卻是崇高喜樂的泉源。」「這是我迄今所

馬勒第 8 號交響曲第二部的一頁手稿。第二部是取材於歌德的《浮士德》。

創作過最偉大的作品。它在形式及內容上都是如此的獨特，很難用言語來形容。試想宇宙開始震動時所發出的聲音。這已經不是人類的聲音，而是星球和太陽的運行所發出的聲響。」他自己比喻以前的交響曲不過是《第 8 號交響曲》的序曲或練習，宛如地球，而《第 8 號交響曲》則像是太陽系。

馬勒在他所有作品中所要探求的思想，乃是死的神祕與愛的無限，其中最明確地表達出這種意向的，正是《第 8 號交響曲》。馬勒在《第 8 號交響曲》中以浮士德的不朽靈魂注入熱情，以神祕來駕馭死亡。當晚鐘敲起，請放下手邊的工作吧！大地是需要歸於安息的，我們將在寧靜中安享救贖，寬慰受苦的心靈，用《千人交響曲》這首為所有的時代所寫的彌撒曲來一起合唱。馬勒說：「不是我們在創作，而是被創作。」不過對於嫌惡馬勒音樂的人來說，大而無當的冗長論述，加上震耳欲聾的煽情語句，簡直像一位入錯行的自戀者；當然，更有人戲稱這首交響曲是「又臭又長」。

馬勒相當喜歡豎琴，在《第 8 號交響曲》中，聖母瑪莉亞出現時必定伴隨著豎琴。馬勒稱妻子為「我的琴」，艾瑪的愛成為馬勒靈魂的救贖。在未完成的《第 10 號交響曲》手稿中，馬勒寫著：「為妳而生！為妳而死！艾瑪！」

九的迷思

D大調第 9 號交響曲

馬勒（Gustav Mahler, 1860~1911）

　　如果按照一般的定義，馬勒是寫了九首交響曲。但我們也都知道在第8、9號交響曲間還有一首《大地之歌》。他試圖超越死亡而不以「九」命名，然而死神並未因此離去，馬勒對於「九」的禁忌已不是迷信的問題，而是他一貫對死的敏感和領悟。「九」像是個禁忌，不論貝多芬、舒伯特、布魯克納都是在完成第 9 號交響曲後撒手人寰；當馬勒沾沾自喜以為避過九字陰影，大膽寫完第 9 號交響曲數個月後，竟也因病辭世。

　　如果採用純粹音樂美學上的觀點，有人認為第 9 號交響曲並不是馬勒「特別生命」的作品，而應該是「告別交響曲」的作品。但是馬

◆ 基本檔案

創作年代：1909~1910年

首演時地：1912年 6 月，維也納

時間長度：約 75 分鐘

推薦唱片：BMG / BVCC38137-38 / 馬勒：「Ｄ大調
　　　　　第 9 號交響曲」/ 李汶 指揮費城管絃
　　　　　樂團

勒的第 10 號交響曲，明白地告訴我們，事實不然。《第 9 號交響曲》不同於他以往的任何創作，沒有驚心動魄的抗爭，在作品中能夠感覺到他的生命力已行將終結。

　　馬勒的作品是個人內心世界的反射，一個孤獨且疏離的世界，原因來自於「到哪裡都是『外國人』」。馬勒敘述：「我是加三倍的無所依歸。奧國人說我是波希米亞人，德國人說我是奧國人，其他地方則說我是猶太人。不管去哪兒都是外國人，永遠不受歡迎。」，然而馬勒的二元性音樂，就在於它結合日耳曼、猶太文化交融時的張力表現。宇宙觀、鬥爭、抒情主義、奧地利民歌、自然風景畫、流行的舞曲節奏、讚歌主題、進行曲、諷諭、鬼影幢幢、荒誕不經……都排列組合在這首交響曲中。

在第 10 號交響曲的譜紙上，馬勒寫著：「魔鬼與我共舞！」

馬勒與電影

許多電影人都喜歡用馬勒的交響曲做為電影配樂。與馬勒相關的電影裡，最著名的就是義大利導演維斯康提的《魂斷威尼斯》，他巧妙的運用《第 5 號交響曲》做為影射主角的配樂。

而以馬勒為主題的電影也不在少數。英國導演肯羅素，就以馬勒為主題，拍攝了《馬勒傳》這部傳記電影。由布魯斯‧比爾斯福（Bruce Beresford）執導的《風中絲蘿》（Bride of the Wind），也以馬勒為主題。日本電影《水男孩》中的五個少男，在夜裡偷偷摸摸地在泳池裡打水仗、跳水上芭蕾，採用的配樂就是馬勒的交響曲。

其他還有包括古典音樂的動漫電影：《銀河英雄傳說》裡，也採用馬勒的《第5 號交響曲》中的第四樂章。而喜歡馬勒的電影人，有時候也會把「馬勒」這個名字當成符號學般穿插在電影裡使用，比如：伍迪艾倫。這種現象就好似馬勒生前說過的一句話：「我的時代終將來臨！」的變奏曲。

精神分析師賴克（Theodor Reik）曾說：「馬勒追求超越現世的、神祕的形而上真理，探究絕對超越的、超自然的祕密而不覺厭倦，但是他沒想到這樣的境界是根本不存在的。」他的作品往往出現超現實的意識流，呈現虛與實交雜的美感，馬勒的音樂也在創造瘋狂！

伯格曾說：「我把馬勒的《第 9 號交響曲》總譜仔細端詳過後，覺得他在第一樂章做了令人驚訝的事。它表現了對世間的熱愛與生活的平靜，同時流露出在死神尚未襲擊之前，想好好享受大自然的願望。的確，當時死神咄咄逼近，因此整個樂章中都滲進了死亡的徵

兆。這種預感明顯而確切，也就是說，在洋溢生命的幸福之中，死神卻以無與倫比的粗暴姿態降臨。」

　　馬勒在一九一一年迎接五十歲生日之前過世，過去他都親自指揮首演，並且在預演階段就不斷的修正、變更，因此如果這首曲子是由他來親自指揮的話，其細部也會有相當程度的變更，但這首曲子的圓熟度相當高，一點也不曾對演出造成困擾。相映於《大地之歌》的厭世觀點，《第 9 號交響曲》則充斥著死亡的信息，或許是知道自己將不久於人世，馬勒將這種與死亡比鄰而居的緊張感，及心中的悸動如實的反映在濃密的對位旋律中，其將調性音樂推展到極致的做法，可說是荀白克無調音樂的先驅。

波光瀲灩的海

三首交響素描：《海》

德布西（Claude Debussy, 1862~1918）

　　德布西被譽為印象派音樂大師。他的音樂雖然是標題性的，但他並不企圖講述一個故事或某些特定的情感，而是創造一種符合作品的主題或標題的情緒或氣氛。

　　《海》，其最初發行的總譜，是以日本浮世繪畫家葛飾北齋所作的《神奈川沖浪裡》為封面圖像。當時的德布西受到英國畫家透納和法國畫家莫內的構思啟發，而創作不以傳統上講究旋律特色與樂曲架構為主要訴求的音樂風格，並進而去追求一種屬於聲音色彩變化的模糊音響效果。樂曲中呈現著對「水」的強烈意象，一種屬於意識流變的形上思維，描繪出浮動的海水中隱含著的神祕未知意念，其所能帶

◆ 基本檔案

創作年代：1903~1905年

首演時地：1905年10月，巴黎

時間長度：約23分15秒

推薦唱片：BMG / 82876-59416-2 / 德布西：「海」
　　　　　（三首交響曲素描）、「牧神的午
　　　　　後」/ 孟許 指揮波士頓交響樂團

日本畫家葛飾北齋的版畫《神奈川沖浪裡》。此畫被德布西選為管絃樂《海》的總譜封面。

給人們的悸動，充滿著現代感的多變情感。

　　這部作品是德布西交響樂創作中，在風格和技巧上達到成熟的代表作品。德布西音符下的海，正如他自己在致友人的信中所說的：「我所描繪的海景，只是我心目中對海的無盡回憶，而不是真實的海。……那些關於海的無限藝術想像，比真實更有價值。」

　　《海》共分成三段樂曲，又被稱為三首素描：

　　第一段，「黎明到中午的大海」。黎明時海洋靜穆而安詳。慢慢地大海從睡夢中漸漸甦醒了，一片水波懶洋洋地起伏。一絲光亮映照

什麼是印象主義？

「印象主義」（Impressinoism），最初是一個與繪畫有關的專門術語。

　　一八七四年，法國畫家莫內的作品《印象‧日出》在巴黎展出，評論家勒魯瓦（Louis Leroy）在《喧嘩》（Le Charivari）週刊上發表一篇嘲諷性的文章，將莫內和其他參與展出的畫家，統稱為「印象主義者」。為了回應這種嘲弄，一八七七年，莫內和狄嘉、希斯里、雷諾瓦等藝術家，便以挑戰者之姿，援用「印象主義者」這個名稱來舉辦畫展。這群藝術家放棄了浪漫主義的宏大主題，以及傳統繪畫的固有技法，將繪畫主題從畫室帶到戶外，以多彩的光影所呈現的微妙變化，來作為繪畫藝術的表現方式，光線與色彩頓時成為繪畫的主角。

　　在他們的繪畫當中，中產階級平靜的生活、野餐、划船和咖啡館景象、跳舞的女孩、裸體，以及大自然，都被融化在閃閃發光、輪廓線模糊不清的朦朧之中。斯托克斯（Andrian Stokes）曾經這麼評論莫內的畫作：「早期印象主義繪畫既朦朧又光輝……瞬息即逝的事物被賦予外形，與力求持久而永恆的紀念碑式、或理想主義的藝術目的形成強烈對比。印象主義創造了一種匠心獨具的新的自然主義觀點。」

　　同一時期，在文學的領域中，象徵主義也形成一種運動。詩人們用啟發而不是用描述來喚起詩意，展現事物的象徵意義，而不用詩歌來陳述事情。為了追求這種不確定性，他們崇尚詩的「音樂性」。其中以保羅‧魏爾倫（Paul Verlaine, 1844~1896）的看法最具代表性，他說：「音樂至上！」甚至用詩的語言這樣寫著：

　　我們渴求的是——

　　微妙的變化，

　　不是色彩，而是濃淡！

　　啊！只有那微妙的變化

　　才能將夢幻和願望、長笛和號角

　　聯結在一起。

在海面上，一輪紅日緩緩升起，天空由紫色變為青色，逐漸地增加了光輝，一幅開闊的大海從黎明到正午的景色被生動地描繪出來。德布西對傳統的旋律似乎不怎麼感興趣、他感興趣的是短小的節奏片段與和聲片段的遊戲，是天空、雲彩與陽光在他閃爍、洶湧的音樂之海中千變萬化的反映。

第二段，「浪之嬉戲」。海洋開始時是非常安靜的，後來浪花拍擊海岸四處飛濺，形成輕快的舞蹈性旋律與活潑的節奏。彩虹般的色澤出現並消失在噴射的水花之中。德布西的樂器調色板極其細膩而捉摸不定，在結束處幾乎是難以覺察地逐漸歸於沉寂，構築成這個濃濃的印象主義音樂畫面。

第三段，「風與海的對話」。定音鼓的震音刻劃出遠方激動的音響，好像預示著暴風雨即將接近。一陣因預期將有什麼事發生而引起的騷動傳遍了四周；大自然的力量正在迅速聚攏，暴風雨似乎就要來臨。突然一切戛然沉寂，接著是一聲彷彿來自遠方的、充滿鄉愁的呼喊。喧鬧聲加強了，樂團深處奏出了前面的第一主題。最後，第一樂章結尾處的讚歌在歡騰的高潮中重現。這部作品的複雜與千變萬化是音樂史上罕見的，而它要求極端的精確與完美，實屬難得，同時更表現出德布西對大自然景物的歌頌和讚美。

夜夜夜美麗

交響組曲：《夜曲》

德布西（Claude Debussy, 1862~1918）

　　《夜曲》完成於一八九九年，距離《牧神的午後前奏曲》完成已有五年之久。他在《牧神的午後前奏曲》中，確立了印象派的音樂樣式，在這部《夜曲》中，更將之推向極致。這部作品的印象派音樂特色，被發揮得更加成熟、細膩而洗鍊。德布西拋開了一切明顯的表現形式，而以朦朧的音彩來描繪標題所暗示的幻想情境。

　　這部由「雲」、「節日」、「水妖」等三段音樂所組成的交響組曲，其標題純粹是為了出版的需要才被加上去的，並沒有什麼特別的意義。德布西自己曾經解釋說：「這只是單純的裝飾用標題，並非意味著《夜曲》的形式，而只是用來對各種印象與光影的聯想罷了。」

◆ 基本檔案

創作年代：1893~1899年

首演時地：1901年，巴黎

時間長度：約 26 分 11 秒

推薦唱片：BMG / 82876-59416-2 / 德布西：「夜曲」（交響組曲）、「牧神的午後」/ 孟許 指揮波士頓交響樂團

這部作品於一九〇一年在巴黎舉行首演，獲得了滿堂彩。德布西所確立的印象派音樂，從此邁入完美的境界。《夜曲》共有三段音樂。第一段：「雲」，是描寫雲彩的變化。雲彩是五光十色、變幻不定的，所以這個題材很適合印象派的藝術趣味。據德布西自己的解說，這首《夜曲》所表現的意境是：「單調的天空景色，和浮雲的緩慢運動，並且逐漸化為略帶乳白的灰色。」雲彩

德布西的肖像油畫。

的變化，是通過音色與和聲來表現色彩的變化，這種變化，是一種微小而細緻的色調變化，沒有形象和鮮明的對比，也沒有完整的旋律結構；各種不同的音色以獨奏樂器所奏的旋律片段來表現，用以表示色彩的變化，它並不是一幅輪廓清晰的自然圖景，而是一種氣氛、一種色調、一種朦朧飄忽的意境。

第二段是「節日」。音樂所表現的，不是一幅生氣蓬勃、栩栩如生的節日風俗景象，而是冷眼旁觀者所看見的情形。這首曲子所表現的意境是：「大氣中無休止的舞蹈節奏，點綴著突然的閃光。這裡也有一個偶然的行列（一個眩人耳目的幻象），從頭到尾走過去，混雜著虛無 渺的幻想；但不間斷的節慶仍在繼續著，其中音樂和閃亮的塵埃混合在一起，參與在節奏之中。」音樂所要呈現的是，隔著一層簾

拒絕規則的叛逆小子

　　德布西是個天生的叛逆者，從小就有滿腦子的疑惑，他常常對老師與長輩提出一些令人尷尬的問題，而自己卻不以為意。在音樂院念書時，他也對老師提出許多挑戰，讓法朗克、紀羅等音樂家七竅生煙、火冒三丈。有一次，德布西坐在鋼琴前，當時他正以輕巧的手指彈出不合章法，卻創意十足的樂音，氣急敗壞的老師就問德布西：「你到底是根據什麼音樂法則來彈奏的？」德布西的回答是：「隨我高興。」在德布西的腦子裡，過去的音樂法則毫無用處，因為他靈敏的耳朵裡所聽到的，是音樂所產生的印象，所以他透過音符的韻律與音彩，來展現感官之美，這種天賦使德布西成為天生的叛逆者，但是十九世紀的音樂，卻也因為德布西的叛逆而開創出新的方向！

　　除此之外，從小德布西就具有高尚的品味，當同伴們還在對那些便宜的糖果垂涎三尺時，德布西卻寧可選擇一小塊精緻的蛋糕。當然，長大後的德布西也的確成為品昧超卓的人士，他買的書籍、印刷物無不精美，對飲食方面也非常講究。他是一位偏好魚子醬的美食專家。至於穿著，那更是細心搭配，十分講究。時尚流行的衣飾，都會出現在德布西的身上，他重質不重量，追求生活品質的態度，讓當時的藝術家們望塵莫及。

子所看到的節日景象。只見空氣中的閃光、飛揚著的塵埃，幻象似的行列，一一在眼前急閃而過。

　　比起其他的作品，德布西在這裡所呈現的音樂輪廓是比較清晰的，其中有較為完整的旋律線，也有相當鮮明的舞曲節奏，與相對明朗的形式結構。兩端部活躍的三拍子律動，和中間部分輕盈的兩拍子律動，形成生動的對比；在一定程度上，還表現了一種生氣盎然的

意境，只是像霧裡看花，總隔著一層紗罷了。這首《夜曲》所用的樂器，除了第一段中的木管樂器、圓號、定音鼓和絃樂器之外，還增加了小號、長號、大號、豎琴和鼓、鈸等打擊樂器。打擊樂器是作為節奏性樂器來使用的，銅管樂器不是用來加強音量，而是用來豐富音色，已造成一種朦朧的效果，讓音樂的形象迷離恍惚、飄忽懶散；而少數表現動態意境的作品，則有較多的生氣，「節日」這一段音樂就是表現動態意境的典型例子，和第一段的「雲」形成強烈對比。

第三段「水妖」在管絃樂隊中，加進了不唱歌詞的八個女中音和八個女高音，從而渲染出更加豐富的音樂色彩，描繪了「變化無窮的海洋節奏，從月光照耀的波浪中，傳來了水妖的神祕歌聲」。

科學知性時間

交響詩：《查拉圖斯特拉如是說》（Op.30）

理查·史特勞斯（Richard Strauss, 1864~1949）

　　《查拉圖斯特拉如是說》與藝術、文學上的連結，除了是根據德國哲學家尼采的同名哲學著作所譜寫而成之外，在英國導演史丹利·庫柏力克的《2001太空漫遊》電影的一開始，便以小號激越、響亮的樂聲，襯托一輪旭日自沉睡的大地舒醒時的磅礡景象。史丹利·庫柏力克用《查拉圖斯特拉如是說》來做開頭的樂段，是想要讓觀眾事先準備好接收故事中的深刻內涵，透過交響曲中的主題，對尼采的思想產生交流。難怪這部電影的配樂艾力克斯·諾斯表示說：「我當時就有一種預感，不論寫得再好的音樂，大概也無法取代《查拉圖斯特拉如是說》了。」

◆ 基本檔案

創作年代：1896年2月~8月

首演時地：1896年11月，法蘭克福

時間長度：約35分鐘

推薦唱片：BMG / 82876-61389-2 / 理查·史特勞斯：「查拉圖斯特拉如是說」、「英雄生涯」交響詩 / 萊納 指揮芝加哥交響樂團

理查・史特勞斯並不想刻意以音樂來展現原著的觀念或精神，他略過了這部文學、哲學傑作背後所隱藏的觀念邏輯與哲學理念，只抓住其中的詩情，並且表示說：「我並不是有意要寫哲學化的音樂，也不是想用音樂來描寫尼采的偉大著作，我只是想以音樂為手段，企圖將人類發展的概念，從其起源以及發展的過程中，將尼采的超人觀念

亞伯・威恩格伯為理查・史特勞斯的《查拉圖斯特拉如是說》樂譜所繪製的封面。

被《查拉圖斯特拉如是說》打敗的可憐配樂師

　　艾力克斯・諾斯在接到史丹利・庫柏力克誠懇的邀請，為他的科幻新片《2001太空漫遊》作電影配樂之後，十分地興奮，即刻前往倫敦與史丹利會合，展開深入的討論。當時艾力克斯發現，其實在毛片上已經配上不少臨時配樂了，而且多半是古典音樂作品，他發現史丹利對已經使用的音樂非常執著，尤其是這首《查拉圖斯特拉如是說》。但艾力克斯對自己的配樂作品中，必須混雜不同的作品相當無法適應，他認為自己一定能為這部電影寫出一些更具專一性的音樂，他深知自己面對的是一部即將要改寫電影史的鉅作，於是立刻展開作曲與錄音的工作，絲毫不敢怠慢。

　　艾力克斯辛勤而緊湊的為配樂作準備，而且也依照史丹利的要求，做了一些修改，但幾天之後，史丹利卻告訴他說，後半部電影不需要再寫任何配樂了，只需要使用音效即可。在首映之前，身為電影配樂的艾力克斯對電影本身反而感到一股距離感，他並沒有看過電影的全貌，帶著這份異樣的心情，他走進了首映會場。

　　電影開演了，隨著《查拉圖斯特拉如是說》小號激越、響亮的聲音，旭日東昇，這時艾力克斯的心卻逐漸往下沈，他終於明白，電影中沒有任何他的配樂存在，所有的音樂，與他在毛片上所聽到的臨時配樂幾乎一模一樣。在這之前，沒有任何人對艾力克斯說過這件事，他的配樂最後被史丹利棄置了，很殘忍的，直到首映當晚艾力克斯才知道。

傳達出來。」就像只是借用了尼采的書名與標題，而改用自己的方式來思索人類的發展歷程那樣，除了曲名，這首曲子的內涵完全與超人思想無關。

　　《查拉圖斯特拉如是說》這首交響詩共分成四個樂段，描寫宇宙

的自然現象與人類精神的對立狀況，音樂中以Ｃ大調來代表宇宙大自然，以Ｂ大調來代表人類精神，二者形成對立的主體。

除了序奏裡象徵氣勢磅礴的旭日東昇之外，其餘可分為八個部分，分別是：「信來世的人們」、「大渴望」、「快樂與熱情」、「墳塋之歌」、「科學」、「新癒者」、「跳舞之歌」以及「醉後之歌」。這些主題在尼采《查拉圖斯特拉如是說》一書中，各有其所想表現的主題，如果我們不瞭解書中的任何素材，還是能夠透過音樂和各個標題，來感受理查‧史特勞斯想要傳達給我們的感受，可以完全不理會尼采，只隨著音符翩然起舞。

《查拉圖斯特拉如是說》裡的主角查拉圖斯特拉說：「我獨自高飛，我飛得太遠了，於是我環顧四周，只有孤獨才是我唯一的伴侶。」查拉圖斯特拉三十歲離家之後，遁入深山修身養性。有一天，他看著上昇的太陽，有了新的體認；如果偉大的星辰沒有照耀著卑微的人類，那麼他的存在又有何意義。所以他決定下山去，如同太陽下山後所做的事一樣，回到茫茫人海中。查拉圖斯特拉像是在告訴人們新的真理，鼓舞人們敢於和悲劇的命運相碰撞。

我的家庭真幸福！

家庭交響曲（Op.53）

理查・史特勞斯（Richard Strauss, 1864~1949）

　　「我的家庭真可愛，整潔美滿又安康……。」《家庭交響曲》帶給我們的幸福感覺，就像這首「甜蜜的家庭」那樣。《家庭交響曲》是PTT（怕老婆）俱樂部的主席：理查・史特勞斯「獻給我所愛的妻子和我們的孩子」的作品，在《英雄的生涯》之後五年才創作完成，前者具有自傳性質，後者則是補足了史特勞斯的家庭生活。

　　理查・史特勞斯出生於音樂家庭，父親是優秀的號角手，在求學方面一帆風順；他在修習音樂的同時，還攻讀哲學及美學課程。不僅如此，理查・史特勞斯還是個高大英挺的男子，在愛情與婚姻上也同樣地順遂，家庭生活和諧而圓滿，是個幸運的作曲家。而所謂成功男

◆ 基本檔案

創作年代：1902~1903年

首演時地：1904年3月21日，紐約卡內基音樂廳

時間長度：約45分鐘

推薦唱片：BMG / BVCC37154 / 理查・史特勞斯：
　　　　　「家庭交響曲」/ 萊納　指揮芝加哥交響樂團

人的背後，必定有一個偉大的女性，她就是寶琳‧安娜。

　　寶琳的父親是一位將軍，這位名媛總以自己為將門之女自豪，個性剛強。一八八六年，在理查‧史特勞斯與寶琳結識之初，兩人並無特別的感覺，當時理查‧史特勞斯在慕尼黑歌劇院擔任第三指揮，寶琳在理查‧史特勞斯的指揮下，演唱過許多齣著名的歌劇及動聽的歌曲。七年之後，史特勞斯的首齣歌劇《昆特蘭》由他親自指揮，寶琳擔任女主角在威瑪首演，當時兩人發生激烈的爭吵，理查‧史特勞斯走進寶琳的化妝間，出來之後卻令在場人士咋舌不已：他們竟宣佈訂婚！而且四個月後，閃電結婚！一八九七年四月十二日，獨生子法蘭茲‧亞歷山大‧史特勞斯出世，為這個幸福的傳說添上一筆。

理查‧史特勞斯和妻子寶琳‧安娜、兒子法蘭茲，在柏林留影。

　　然而這世上沒有十全十美的事情，理查‧史特勞斯的身體並不好，不適合繼續擔任辛苦的指揮工作，於是將重心轉成作曲。為了讓理查‧史特勞斯能夠專心作曲，他們花費多年的積蓄，並且變賣了寶琳的一棟鄉間別墅，由親戚建築師艾

樂觀的理查·史特勞斯

經歷狂飆的少年時期，理查·史特勞斯後來發現，自己的天性其實是樂觀的，於是，他把自己天性中的幽默，融進了作品裡：《狄爾愉快的惡作劇》描寫一個愛惡作劇的流氓故事，滑稽的騎士《唐吉軻德》，成了他的音樂素材；甚至一部輕浮的愛情故事《玫瑰騎士》，在他樂觀的天性下，也能發揮極致的幽默。

理查·史特勞斯曾經說過：「不要忘記，你一定得讓觀眾笑，不是微笑或嗤笑，而是要讓觀眾大笑！」即使遭遇挫折，像歌劇《莎樂美》在大都會歌劇院上演一次，就被所有人大罵邪惡，德國皇帝甚至形容這齣歌劇讓他的人格大受傷害，但是沒想到他卻不介意的回答說：「可是，這齣歌劇卻讓我在格米休買了一棟別墅。」

曼紐·馮·塞德爾，在阿爾卑斯山脈七百公尺高的巴伐利亞屬地卡米許，為他們興建了一座豪華別墅。理查·史特勞斯與妻小在這座別墅中，完成了他所有最偉大的作品，過著如《家庭交響曲》中所描述的幸福日子。

獨生子法蘭茲·亞歷山大·史特勞斯曾說：「父親喜歡一種叫『斯開特』（Skat）的紙牌遊戲，但這種遊戲卻總令母親十分惱怒，他邊玩邊抽煙，母親會抱怨說：「坐在那兒抽幾個小時的煙，你怎麼還能休息！」如果父親關在房裡作曲，那多半是母親督促的結果。她總是像一名粗暴的憲兵一樣，命令父親別再偷懶地玩斯開特，並且要他一天至少工作五小時：『幹活去！理查！去寫作那些陳詞濫調吧！』儘管母親的措辭粗魯，但用意卻是出於對父親的摯愛，而父親

也從不以為忤，他的個性就是那樣。」

　　有人說《家庭交響曲》的第三部「夫妻生活之夜」是對夫妻床第之景所做的描述，顯示理查・史特勞斯原來不只是PTT的「被虐狂」，還是個「暴露狂」。「幹活去！理查！」我們該感謝寶琳這位嚴厲的妻子，不時在一旁鞭策史特勞斯作曲，好讓我們能夠聆聽到許多優美動人的曲子。

愉快的惡作劇

交響詩：《狄爾愉快的惡作劇》（Op.28）

理查・史特勞斯（Richard Strauss, 1864~1949）

《狄爾愉快的惡作劇》是理查・史特勞斯，根據中古世紀北德的傳說故事所寫成的交響詩。一個歷史悠久的民族，總會擁有一些情節深植人心、富有民族認同感的傳說或故事。原本理查・史特勞斯想要將這個故事，以歌劇的方式來創作。他原本將其取名為「狄爾的惡作劇和席爾達的自由民」（Till Eulenspiegel and the Burghers of Schilda）。在這部並未完成的歌劇中，他將狄爾化成：「高不成低不就的可笑哲學家」；而自由民則是個怪誕的平庸之人，用來影射理查自己與德國威瑪及慕尼黑地區某些自命不凡的音樂俗人之間的關係。不過最後理查・史特勞斯選擇以交響詩的方式完成這首作品。

♪

◆ 基本檔案

創作年代：1894~1895年

首演時地：1895年 11 月，科隆

時間長度：約 15 分鐘

推薦唱片：BMG / 82876-62313-2 / 理查・史特勞斯：「狄爾愉快的惡作劇」、「英雄生涯」交響詩 / 馬捷爾 指揮巴伐利亞廣播交響樂團

狄爾來自社會的下層階級，以機靈、詼諧且古怪的方式向權貴挑釁，這個角色在德國是個典型的故事主角，不只是這樣的故事用音樂來表現，引人注目，理查・史特勞斯還用了一個驚人的副標題——「根據一個古代惡漢的傳奇，以輪旋曲為形式，所寫成的大管絃樂曲」。這樣的題目預見有關狄爾的主題會在此曲當中，以不同的形式一再出現，而每一次的不同詮釋，不但表現出狄爾本身的狡猾性格，同時也考驗著演出者的功力。

　　理查・史特勞斯在這首交響詩中，大體將全曲分段為：

1. 對惡漢的介紹

2. 狄爾的惡作劇

3. 狄爾的審判

4. 宣判與執行

5. 結局

　　在樂曲中，則以不同的方式描述狄爾與其他眾人的行徑，如木管與中提琴帶出的主題，代表著假扮僧侶的狄爾對大家說教的情形；而豎笛與雙簧管，則是粗鄙世俗的學者等。

《狄爾愉快的惡作劇》的樂譜扉頁。

指揮十則

理查・史特勞斯一生光輝的指揮生涯，就像他的作品一樣，深受大家的讚賞。而他的指揮經驗法則十條，則更是年輕一代指揮家的寶典，現在就將這十條法則詳列如下：

一、切記不要為了自己本身的快樂而演奏音樂，應該以娛樂聽眾為目的。

二、在指揮當中不能流汗，只要聽眾能熱中於音樂就可以了。

三、《莎樂美》及《艾蕾克特拉》等曲子應該像孟德爾頌的童話音樂那般指揮。

四、銅管樂器只要在重要的開端時通知起奏即可，絕對不可以用激勵的眼光看著他們。

五、相反地，眼光不可以離開法國號及木管樂器，當你聽到它們的聲音時，就表示它們的聲音已經太強了。

六、如果感覺到銅管樂器無法充分強奏，就應該讓它們再輕兩度。

七、只有你自己聽得到歌手唱的歌詞是不夠的，如果聽眾聽不出歌詞，必定會打瞌睡。

八、伴奏是要讓歌手的歌聲，唱起來不勉強。

九、如果你相信已經達到「最急板」的極限，那麼還要再加快一倍。

十、如果把以上這些都放在心上的話，那麼藉著你的天賦和才能，這場演出對你的聽眾應當極具魅力。

曲子的本身絕對不只是「愉快的惡作劇」，它被理查‧史特勞斯賦予更深刻的意涵，對於指揮與樂團團員來說是一個艱難的考驗；而對於講究音色、表情、戲劇張力的演員來說，更是一項嚴苛的挑戰。

　　這首曲子是理查‧史特勞斯最受喜愛的作品之一。由於他的故事情節輕鬆易懂，管絃樂法的色彩與描寫相當新鮮艷麗，因此聽起來充滿樂趣，是一首充滿幽默與機智的交響詩。

悠閒田園風

降E大調第 5 號交響曲（Op.106）

西貝流士（Jean Sibelius, 1865~1957）

　　《第 5 號交響曲》是受芬蘭政府委託，為了西貝流士的五十歲生日而創作的作品，樂曲多了許多悠揚的色彩，比起《第 4 號交響曲》的內斂曲風，顯然奔放了許多。首演當天，芬蘭舉國上下以熱烈的心情來為他們的民族英雄西貝流士舉行祝壽活動。西貝流士五十歲生日那一天，於赫爾辛基的特別慶祝音樂會上，由西貝流士親自指揮了這首富有北歐田園風格與壯大景觀的優美作品，並獲得了空前成功。

　　前一年，西貝流士訪問美國，受到熱烈的歡迎，並且在諾福克音樂節中指揮演出自己的作品，音樂節結束之後，耶魯大學頒贈了名譽博士學位給西貝流士。自美返國後，西貝流士開始著手寫作他的《第

◆ 基本檔案

創作年代：1914~1915年

首演時地：1915年，赫爾辛基

時間長度：約 30 分鐘

推薦唱片：BMG / 82876-55706-2 / 西貝流士：交響
　　　　　曲全集 / 柯林‧戴維斯 爵士 指揮倫敦
　　　　　交響樂團

5 號交響曲》，此時因為歐戰的關係，隆隆的炮聲時常打斷他的工作，所以這首作品一直到隔年的秋天才大功告成，正好趕上五十歲生日的音樂慶祝會。

　　不過西貝流士對作品的成績並不滿意，分別在一九一六與一九一九年兩度加以修改。在一九一八年的一封信上，西貝流士記錄著他當時正在以《第 5 號交響曲》的「最後修訂版」，來構思他的《第 6 號交響曲》，以及未來預計會有三個樂章的《第 7 號交響曲》，形成這三首被視為一組系出同源的「三部曲」作品。但是隨後的內戰與紛爭，讓他的構想全盤改變了，西貝流士對《第 5 號交響曲》一再的修改，造成今天討論西貝流士的交響曲作品時發現，真正的「三部曲」是他的第 3、第 4 和第 5 號交響曲，而第 6 號與第 7 號交響曲，無論從形式、內涵、甚至表現上，都成了具有對稱意義的「一對」作品。

西貝流士《降 E 大調第 5 號交響曲》1980 年 6 月 3 日在米蘭史卡拉劇院演出的宣傳單。

他的人生在《第5號交響曲》聲中，落幕！

　　雖然西貝流士在他的後半生有將近三十年不再寫曲，可是他在芬蘭人民心目中的崇高地位，並沒有因此而降低。當他七十歲時，芬蘭政府還特別將他的生日訂為國定假日，而且在他的七十五歲、八十歲、八十五歲及九十歲生日時，分別為他舉行了盛大的祝壽活動與慶祝音樂會，以表達對這位芬蘭國寶作曲家的崇高敬意。

　　西貝流士早年由於酗酒而導致健康情況嚴重受損，一九五七年，隱居雅溫巴的西貝流士突然把所有的作品燒毀。同年九月十八日，西貝流士說：「我知道，仙鶴就要來接我走了。這幾天外出散步時，仙鶴總是繞著艾諾低飛盤旋，這在以前從未發生過。有一次，一隻仙鶴甚至飛到屋頂上方，發出響亮的鳴叫聲，叫聲在山谷裡引起回音，宛如在進行最後的告別。」兩天後，赫爾幸基管絃樂團正在演奏西貝流士的《第5號交響曲》，西貝流士聚精會神聽著廣播傳來的美妙音符時，突然熱血上升，就此撒手人寰，死於腦溢血。幸運的是，民族英雄西貝流士是在自己創作的樂聲中，長眠於自己熱愛的祖國。

芬蘭的第二首國歌
交響詩：《芬蘭頌》（Op.113/12）
西貝流士（Jean Sibelius, 1865~1957）

　　《芬蘭頌》是西貝流士於一八九九年創作的交響詩，被芬蘭國民譽為芬蘭的第二首國歌。該曲除了適合在精神無法集中的時候，像振奮芬蘭人民一般振奮精神外，也是繼貝多芬《第 9 號交響曲》成為《終極警探 1》的電影配樂之後，被拿來作為《終極警探 2》的配樂。

　　芬蘭原屬於瑞典領地，右連前蘇聯邊境，一八〇九年俄瑞戰爭後再由瑞典割讓給俄國，這個北歐小國一直在兩大強權夾縫中找尋空間，經歷多次文化變遷，在這個時空裡的藝術家多具有強烈國家民族意識，像是恩格利斯、湘茲等當地作曲家都先後為芬蘭豐富的神話和民謠遺產譜曲。然而在西貝流士的作品中，除了依芬蘭史詩《卡列法

◆ 基本檔案

創作年代：1899年

首演時地：1899年，赫爾辛基

時間長度：約 10 分鐘

推薦唱片：BMG / 82876-55706-2 / 西貝流士：交響曲全集 / 柯林·戴維斯 爵士 指揮倫敦交響樂團

閒磕牙

不善於打理生活的西貝流士

　　和多數的作曲家一樣，西貝流士不善於打理自己的生活，在他賣掉自己的《悲傷圓舞曲》版權時竟只以五英鎊成交，結果這首曲子紅遍全球，讓西貝流士損失慘重。除此之外西貝流士還有個壞習慣，他常常對某個人或組織承諾作品的首演，卻又改變主意讓別人來首演。另外還有一個終其一生都難改的習慣：收回原作加以修改，而且修改的幅度不是面目全非，就是重作一曲，也許西貝流士的這些習慣只是他無可奈何的權宜之計。還好芬蘭政府於一八九七年每年頒贈西貝流士二千馬克年金，供養這個芬蘭國寶，好讓他可以無後顧之憂地安心從事作曲。

　　然而西貝流士的環境還是困窘的，尤其是弟弟失業後，西貝流士對他說到：「我天生是多愁善感而且怯懦害羞的，因為我必須喝個半瓶香檳才有勇氣站在大樂團前，神氣活現的指揮。所以要我跟銀行借錢，也是完全相同……」

拉》譜寫的「傳奇」外，在帝俄的統治之下，西貝流士更譜出《芬蘭頌》讓人民在追求民族自由的過程中，抱著不自由毋寧死的決心，為了祖國的榮耀，勇敢地面對帝國主義的侵略。

　　一八九九年，還是帝俄統治芬蘭的年代，俄國禁止芬蘭的言論自由。流亡國外的國民樂派大師西貝流士做了這首氣勢非凡的交響詩，當然被俄國政府認定為反抗沙皇的樂曲，於是遭到了禁演的命運！雖然在國內它是被禁止演奏的，然而在芬蘭境外，許多國家卻不斷將它排入音樂會的曲目。它所具有的時代意義，可以說是遠遠超過西貝流士的其他作品。

　　這是一首充滿著戰爭殺伐之氣的作品，整首曲子分三個部分，第

一部分是對於侵略者的野心感到不安；第二部分是利用宗教意味的樂段，來做為精神上的象徵及依靠，出現一段平和的頌歌，像是霍爾斯特的行星組曲一樣，以英國管與長笛合奏；第三部分的情緒已經慢慢醞釀並達到高潮，戰爭的勝利使得所有的付出都得到了回饋。

這首曲子原本是《往日憶述》樂曲中最後一段音樂，最初的名稱是《芬蘭的覺醒》，一九○五年，曲禁解除後才被抽出來，更名為《芬蘭頌》。其中段音樂，於日後由柯斯坎尼米（V. Koskenniemi）填上了歌詞，成為一首名為「芬蘭頌讚歌」之合唱曲。

西貝流士的代表作《芬蘭頌》樂譜封面。
這首曲子後來成為芬蘭的「第二國歌」。

對芬蘭永恆的愛

e 小調第 1 號交響曲（Op.39）

西貝流士（Jean Sibelius, 1865~1957）

　　《第 1 號交響曲》雖名為第 1 號，然而在這首交響曲之前，西貝流士已完成了《庫烈佛》合唱交響詩。這首交響曲奠立了他在二十世紀交響曲大師的地位，建立了他的音樂偉業。不變的是，西貝流士這位芬蘭民族英雄，在音樂中所流露出對國家的愛！這成為他的交響曲中不變的隱性內涵。

　　一八九九年，西貝流士三十四歲，雖然西貝流士是反俄烈士，但在《第 1 號交響曲》中卻無可避免的受到俄國國民樂派的影響——雖然其中也有德國浪漫樂派的味道。在具有傷感的浪漫氛圍下，《第 1 號交響曲》與著名的《第 2 號交響曲》同屬於通俗名作。

♪

◆ 基本檔案

創作年代：1899年

首演時地：1899年，赫爾辛基

時間長度：約 36 分鐘

推薦唱片：BMG / 82876-55706-2 / 西貝流士：交響
　　　　　曲全集 / 柯林‧戴維斯 爵士 指揮倫敦
　　　　　交響樂團

一開始音樂以輕描淡寫的方式引出芬蘭面臨帝俄脅迫的危機，循序漸進的陰鬱清冷氣息，將西貝流士反俄的悲情發揮得淋漓盡致。第二樂章則像故事的第二段描繪，佇立在祖國美麗的冰河湖泊前，他想起家國危難時內心的憂愁，而後釋放了西貝流士對侵略者暴行的怨氣，在咆嘯的樂聲後復歸於平靜。第三段展現了屬於西貝流士風格的暴力美學，如同昆丁塔倫提諾電影裡的黑色哲學，過渡到最後樂章。終樂章則以象徵打勝戰的氣勢，以宏麗的格局在凱旋的激情中結束。

　　西貝流士在這首交響曲中，嘗試不曾使用過的音樂素材，無時無刻不以他真摯的情感流露出對芬蘭的愛，為這首交響曲烙下深刻的個人標記。

西貝流士《e 小調第 1 號交響曲》的作品封面。

西貝流士愛音樂不愛法律

　　西貝流士的父親是一名軍醫，母親則為望族之後，家中三名小孩都受到良好的音樂教育。然而父親早逝，臨終前希望西貝流士成為一名律師，認為音樂只能作為休閒消遣之用。

　　西貝流士九歲開始學鋼琴，十五歲時接受小提琴的訓練，所以一度希望自己能夠成為一位小提琴家，當他提出想成為音樂家的心願時，立即遭到家人的反對，為了順從家人的意願，他還是接受了母親的安排，進入赫爾辛基大學攻讀法律系，然而西貝流士並不放棄對音樂的喜愛，申請到音樂學院當一名旁聽生。一天，舅舅來探望西貝流士，只見他的法律書籍紙角泛黃，並且已蒙上了一層灰。舅舅在與家人商量之後，決定讓他自由選擇。

　　得知家人的決定後，西貝流士欣喜若狂，便轉往音樂學院就讀。離開學校後，西貝流士於該年年底得到芬蘭政府的獎學金，前往柏林音樂學院繼續進修，一年後轉赴維也納，跟隨福克斯和高德馬克學習音樂，圓了他的音樂家夢想。

最後的浪漫

D大調第 2 號交響曲（Op.43）

西貝流士（Jean Sibelius, 1865~1957）

　　一九〇一年，西貝流士在婚姻不穩定以及自我質疑之中，寫下這首《第 2 號交響曲》，呈獻給摯友卡帕隆（Baron Carpelan）。卡帕隆對西貝流士的創作具有相當深遠的影響，當他逝世時，西貝流士悲嘆著說：「我日後還要為誰創作啊？」他以財力資助西貝流士到義大利鄉下度假，大自然給了西貝流士豐富的感動，《第 2 號交響曲》就在這種既面臨壓力、又深受感動當中完成了大部分的樂曲，進而在芬蘭的土地上完成整首曲子，並在赫爾辛基首演。這是一首抒情迷人又富有芬蘭鄉土特色的優美交響曲，今日已成為西貝流士七首交響曲中最常被演出，也最受大眾歡迎的曲子。

◆ 基本檔案

創作年代：1901~1902年

首演時地：1902年，赫爾辛基

時間長度：約 37 分鐘

推薦唱片：BMG / 82876-55706-2 / 西貝流士：交響
　　　　　曲全集 / 柯林‧戴維斯 爵士 指揮倫敦
　　　　　交響樂團

彌補當不成小提琴手的遺憾

　　西貝流士十五歲時開始接受小提琴訓練，從那時起他也開始自修音樂理論並嘗試作曲。由於他的小提琴拉得相當好，所以一度希望自己能成為一位小提琴家，然而在他想擔任維也納愛樂小提琴手的心願落空後，他藉著創作小提琴協奏曲圓了自己的夢。

　　研究西貝流士的學者巴涅特（Andrew Barnett）在談到 d 小調《小提琴協奏曲》時說：「西貝流士其實是為了自己譜寫這首小提琴協奏曲的，他要使這首曲子成為真正的超級演奏曲，使此曲依據自己內心的思維形式發展，而且更要使此曲表現出無可言喻的悲傷感。」

　　在《第 2 號交響曲》之前，西貝流士像是被定型的歌手，已被認定為一個愛國作曲家、一個作品充滿芬蘭風味的作曲家，於是他力求突破，期許自己不只成為芬蘭的作曲家，而且要成為真正的世界級作曲家。「本曲在浪漫主義的外表之下，潛藏的是古典主義的創作原則。」或許是基於這樣的原因，《第 2 號交響曲》的創作方式已經有所轉變，即使是他的好友卡拉努斯以「愛國主義」來詮釋此曲的創作動機，西貝流士也會流露出不高興的態度。

　　此曲仍帶有濃烈、屬於西貝流士的芬蘭味，在首演之後也獲得了極大的迴響。他之所以廣受歡迎，無疑地是它以平易近人的形式，將浪漫派風格與芬蘭的民族要素，巧妙地結合在一起的關係。但也有人認為《第 2 號交響曲》其實已經象徵「西貝流士浪漫主義時期的終結」。之後的《第 3 號交響曲》、《第 4 號交響曲》的評價，讓西

貝流士的聲譽受到前所未有的打擊。儘管後來的作品在國內，乃至德國、拉丁語系國家等地的表現大不如前，但是在英、美兩國卻仍十分受到歡迎，尤其是在英國，所以西貝流士一有新作品問世就會前往發表。西貝流士心想著成為世界性作曲家，而盎格魯撒克遜民族也算幫他圓了部分的夢想。

西貝流士（左起第三位）與密托芬‧瓦席萊佛（Miltrofan Wasiljeff）的小提琴班。

西貝流士的英國交響曲

C大調第 3 號交響曲（Op.52）

西貝流士（Jean Sibelius, 1865~1957）

　　《第 3 號交響曲》在赫爾辛基近郊優美的別墅被創作出來。西貝流士在創作《第 2 號交響曲》時即為耳疾所苦。一九〇四年，西貝流士帶著妻小在赫爾辛基近郊蓋了一幢別墅居住，該地茂密的森林景色非常優美，西貝流士曾說：「說我是個夢想家和大自然的詩人，一點都不錯，我愛發自林間田野、水流山谷的神祕聲音。對我來說，大自然的確是一部奇書。」此後他一生中大部分的時間便是居住於該地，許多重要的作品也是在那兒醞釀完成的。

　　有一次他回答別人的詢問時說道：「許多人批評我孤僻，但作曲者需要特別的工作環境，才能發揮最大的潛能，我想對於這一點的理

♪

◆ 基本檔案

創作年代：1907年

首演時地：1907年，赫爾辛基

時間長度：約 27 分鐘

推薦唱片：BMG / 82876-55706-2 / 西貝流士：交響
　　　　　曲全集 / 柯林‧戴維斯 爵士 指揮倫敦
　　　　　交響樂團

西貝流士與家人攝於艾諾拉山莊（Ainola）。山莊坐落於森林茂密的雅溫巴，環境清幽，西貝流士三分之二的作品都在此完成。

解與頓悟，應該越早越好。」不僅如此，為了不干擾這位偉大的作曲家創作，西貝流士家中的孩子們還不被允許製造出任何的聲音來。

　　《第 3 號交響曲》創作於一九〇四至一九〇七年間，成為開啟西貝流士思索、擺脫先前浪漫風格的重要作品，也是他逐漸朝向精簡的古典樣式轉換時期的試金石。他的交響曲創作朝向一種形似「古典主義」的新美學觀。這樣的觀念早已存在於西貝流士的想法當中，西貝流士曾說：「我活得越久，就愈覺得古典主義是未來的趨勢。」並且深受他的好友、義大利作曲兼鋼琴家布索尼（Ferruccio Busoni）所致力提倡

名作曲家也曾風流

　　話說西貝流士在年輕時也曾花天酒地，弄到自己身體非常不好，與步入中年後的西貝流士嚴謹的生活態度大相逕庭。年輕時的他除了活像個酒鬼外，他還是個到處遊玩、遊戲人間的風流騎士，只要他看上眼的女人，就想手到擒來。甚至到訂完婚的這段時間裡，他還是繼續拈花惹草，然而西貝流士對於音樂的狂熱卻絲毫沒有被抹滅。終於他病倒了，為了他所愛的音樂，他把酒戒掉，開始嚴謹的生活，住進了美麗的別墅，專心做曲，終於打造了屬於他自己的輝煌音樂王國。

的「新式古典主義」（Jungen Klassizitat, 或稱為『年輕古典主義』，與後來的『新古典主義Neo-classicism』不同）的影響。此外，此曲還具有濃厚的英國風味，因而也被稱為「西貝流士的英國交響曲」。

　　一九〇七年，馬勒與西貝流士相聚時談到交響曲，西貝流士說：「我們後來討論到了交響曲。我說，交響曲吸引我的是其風格與形式的嚴謹，以及使得所有動機產生內在聯結的作曲邏輯。」馬勒回答道：「不對，不是這樣的。交響曲必須要像這個世界，必須無所不包。」這兩位二十世紀的偉大作曲家各有見解，卻惺惺相惜。

　　《第 3 號交響曲》被西貝流士反覆修改，雖然反覆修改是西貝流士的習慣，但他卻說：「《第 3 號交響曲》是我最鍾愛，卻是最不幸的孩子。」

傳統下的田園獨白

d 小調第 6 號交響曲（Op.104）

西貝流士（Jean Sibelius, 1865~1957）

　　西貝流士：「第 6 號交響曲充滿了野性奔放的熱情，在田園風味的烘托下顯得幽暗沈鬱，本曲可能有四個樂章，結尾時樂團齊聲發出幽暗的狂吼，淹沒了主旋律……」一九一八年，第一次世界大戰剛剛落幕，身處祖國芬蘭的西貝流士在一封信中寫下這樣的一段話，這是他首度透露出第 6 號交響曲的寫作計畫。然而我們現在聽到的《d 小調第 6 號交響曲》，除了田園風味仍在，音樂既不「幽暗沈鬱」，也不「野性奔放」，更沒有「發出幽暗的狂吼」，這全是源自於一場可怕的戰爭。

　　一九一七年十月革命，列寧正式取得政權。翌年，俄國扶植芬蘭

◆ 基本檔案

創作年代：1923年

首演時地：1923年，赫爾辛基

時間長度：約 27 分鐘

推薦唱片：BMG / 82876-55706-2 / 西貝流士：交響
　　　　　曲全集 / 柯林・戴維斯 爵士 指揮倫敦
　　　　　交響樂團

閒磕牙

彌補當不成小提琴手的遺憾

十九世紀之前，芬蘭的傳統音樂可以分為兩大系統：一是教會音樂，二是民間音樂。

十二世紀時，葛利果聖歌已在土庫流傳開來，成為教會音樂的主要形式。十六世紀初，馬丁路德宗教改革後，斯堪的那維亞半島諸國也接受了新教的信仰，因此讚美詩便成為北歐教會音樂的新主流。於是芬蘭用方言來詠唱讚美詩，如此一來，有助於民族意識與文化傳統的結合。歌詞中宗教意味濃厚，也間接促成民族音樂的興起，而芬蘭的音樂發展主要是由教會來推動。

民間音樂是人類音樂史上最古老的音樂類型，它沒有固定的形式，由民間口耳相傳，很少有記載。各民族間都有屬於自己的民間音樂，具有民族風格。自古以來，芬蘭流傳著「runo」的詩歌吟唱，有神話、史詩、傳說與具宗教色彩的詩和咒語。材料上多取自於他們的民族神話《卡列瓦拉》，西貝流士即曾以此為題材創作歌曲。

沙皇尼古拉二世的肖像。芬蘭在他的高壓統治下，激起了民間的愛國獨立運動。

共黨，以「紅衛軍」之名奪取政權，藉以將芬蘭收納為自己的附庸國。芬蘭渴望獨立的反左人士，組成「白衛軍」。在紅白衛軍的激烈抗爭之後，芬蘭的內戰爆發。被視為民族英雄的西貝流士，自然與白衛軍站在同一陣線，加上他在

降 E 大調第 5 號交響曲發表之後，接受了沙皇尼古拉二世的教授餽贈，紅衛軍自是對西貝流士相當關注。他們搜索西貝流士的住處，逼得西貝流士離開了亞文帕，投靠他弟弟在赫爾辛基服務的精神病院。沒想到紅衛軍在不久後便入主赫爾辛基，接管了醫院，斷絕反抗軍所有的物資來源，反抗軍被迫投降，殖民地各種迫害藝術與文化的活動一次又一次的上演，如同臺灣被日本佔領的五十年一般。芬蘭卻比臺灣來得幸運，在德國的援助下，白軍最後戰勝了紅軍，芬蘭正式宣告建立了自治共和國，西貝流士終能重回祖國繼續音樂創作。

在經歷了這一連串的戰役後，芬蘭百廢待興，亟待重新上軌道。西貝流士也是如此，無論是生活、事業，戰爭也為西貝流士帶來更深一層的省思，並具體反映在作品上。收入穩定後，西貝流士無後顧之憂地專心創作《d 小調第 6 號交響曲》，當然想法上與一九一八年有很大的出入，這首交響曲流露出寧靜與和平，並帶著一股宗教的氣息。原本西貝流士預計將第5、6、7號交響曲組成「三部曲」作品，這時也有了改變，《第 6 號》與《第 7 號》反倒成了一對。

由於《d 小調第 6 號交響曲》展現出的宗教情懷接近大自然，而被稱為田園交響曲，西貝流士的傳記作者波內特－詹姆士（David Burnett-James）卻認為：「這麼說並沒有錯，只是說得不夠深入。」因為「《第 6 號交響曲》跟西貝流士其他的作品一樣，都有一股強烈的『大自然的逼臨』感……他的內在一直在對抗一個有生命的『自然』，而且常常是在『自然』充滿敵意的時候。」所以「《第 6 號交響曲》會呈現出平靜的景象，至少是大雨暫歇的平靜。」

獨白下的最後傳統

C大調第 7 號交響曲（Op.82）

西貝流士（Jean Sibelius, 1865~1957）

在《C大調第 7 號交響曲》以及《塔皮奧拉》、《暴風雨》相繼問世後，西貝流士便「徹底的」無聲了！《C大調第 7 號交響曲》氣勢磅礴的管絃樂特質，對當時的樂曲來說相當罕見，被人們認為有股超越衝突的新精神。這首曲子不只是西貝流士一生的生活體驗，同時也是管絃交響作品的總結，奠定了西貝流士末代「交響曲巨匠」的地位。名樂評人荀伯格也認為，他與蕭士塔高維契可以並稱為當代最偉大的交響樂作曲家。

西貝流士的音樂曾被批評為過於傳統，然而這是不夠公允的說法。一八八五年他進入赫爾辛基大學攻讀法律，同時修習音樂。

◆ 基本檔案

創作年代：1924年

首演時地：1924年，斯德哥爾摩

時間長度：約 22 分鐘

推薦唱片：BMG / 82876-55706-2 / 西貝流士：交響曲全集 / 柯林・戴維斯 爵士 指揮倫敦交響樂團

一八八九年留學德國，受到貝多芬、布魯克納的影響很深。在德奧之行中他有兩個遺憾，一是想與布拉姆斯學習音樂遭拒，第二是想擔任維也納愛樂交響樂團小提琴手的心願也遭到失敗。儘管德國行遺憾連連，但他在交響曲方面的創作卻了無遺憾。

《第 7 號交響曲》完成於一九二四年，採單樂章形式。這是西貝流士的最後一部交響曲作品，有人把它看做是一首私密的、獨白的、墓誌銘式的、更勝於畫眉的閨房之樂的蓋棺作品。這首交響曲在演出之際，曾有一些小插曲。當時西貝流士的作品在英國十分受到歡迎，因此一有新作品就會前往英國發表。《第 7 號交響曲》原本是西貝流士準備親自前往英國某音樂季發表的創作，然而他卻生了一場病導致行程延誤。《第 7 號交響曲》原本的標題是「交響幻想曲」，在同年三月曾以該名在斯德哥爾摩演出過。後來西貝流士認為不妥，才又改回編號第 7 號，首演則在十一月舉行，由西貝流士親自指揮，在斯德哥爾摩演出。

單樂章交響曲形式其實早在舒曼的《第 4 號交響曲》中已經出現

西貝流士《第 7 號交響曲》的手稿。此曲是西貝流士最後期的作品，可說是他七首交響曲的總結。

長壽的西貝流士

在所有作曲家中，西貝流士算是相當長壽的。在西方音樂史裡，超過八十五歲的作曲家不超過十位，而西貝流士卻活到了九十二歲。可惜的是在他生命中最後的三十年間卻沒有任何的創作問世！造成西貝流士晚期不願意創作的原因，答案已經不可考。通常世人總在作曲家死後才對他的作品作出判斷，但西貝流士是個例外，也許也是他夠長壽的原因，他體會到人們對他作品的反芻效應。因此，在他的最後三十年中，新音樂觀念紛紛出爐，過於傳統的批評，總被附加在他的創作當中。西貝流士曾說：「當別的作曲家正忙著調製五言六色的雞尾酒時，我只供應『冷開水』。」

過，但是在這首交響曲當中，單樂章的有機性結合更加向前邁進。曲中的各種主題、段落、動機已經完全融合為一，並非將傳統四樂章的所有要素加以強行聚合，而將其昇華為統一生成的作品。從慢板的絃樂器開端，長笛與豎笛的演奏，令人聯想起北歐溫和陽光的旋律，在中提琴的帶動下，絃樂器與管樂器攜手向壯大的音樂前進。長號朗朗獨奏出陽剛的男性風格之後，加入了詼諧曲的部分。當絃樂器奏出民謠風，製造出舒暢的氣氛後，雙簧管和長笛相繼吹奏出明亮的新旋律，在絃樂與管樂器的交錯下以定音鼓的巨響，莊嚴而雄壯的結束此曲。

《第 7 號交響曲》之後，在西貝流士生命中的最後三十年，再沒有寫過任何一個音符！傳說中西貝流士曾經寫過《第 8 號交響曲》，然而卻在他最後的歲月，突然把所有的作品燒毀，《第 8 號交響曲》也就無疾而終了。

把不滿意的作品徹底摧毀

C大調交響曲

杜卡（Paul Dukas, 186~1935）

　　保羅‧杜卡（Paul Dukas）是法國近代作曲家。作品不多，在加上晚年時又把不滿意的作品摧毀，因此留存下來的作品都是他嘔心瀝血、精心雕琢之作。其中最為人所熟知的作品，首推交響詩《魔法師的弟子》、歌劇《阿良納和藍鬍子》以及《C大調交響曲》。他的作品具有絢爛的近代風格，管絃樂法高妙，充滿了魔力。他的創作生涯橫跨了浪漫樂派以及現代樂派，其中以現代樂派的期間佔大部分。即使如此，他還是忠於古典樂派的寫曲形式，邁入到二十世紀。

　　生於一八六五年的杜卡，家世非常好，父親在巴黎經營銀行事業，在家裡的三個小孩中他排行老二，母親曾經是一位音樂家，可是

◆ 基本檔案

創作年代：1896年

首演時地：1987年1月

時間長度：約41分10秒

推薦唱片：BMG / 09026-68802-2 / 杜卡：「C大調
　　　　　交響曲」/ 史拉特金 指揮法國國家管
　　　　　絃樂團

魔法師的弟子

交響詩《魔法師的弟子》一舉將杜卡推上事業的顛峰。

在杜卡之前的浪漫派音樂，大多採用神話、童話、傳說等非現實的主題來表現作曲家海闊天空的創造力，但唯一使用「魔法」來描繪音樂的，在樂壇就只有這一首了。

《魔法師的弟子》創作於一八九七年，是根據歌德的童話詩篇所譜寫的標題音樂。敘述魔法師有一把神奇的掃帚，在他的使喚下，掃帚會幫忙作許多事。有一天，魔法師出門去留下了掃帚，小巫師弟子一時好奇，學魔法師對著掃帚念起咒語來，竟然給他矇對了，於是掃帚動了起來，小巫師靈機一動，就要掃帚幫他打水，掃帚很有精神的一桶一桶打著水，小巫師樂得有人幫他打水，竟打起盹兒來，等他一覺醒來，水早就淹到膝蓋了，情急之下，小巫師拿起斧頭對著掃帚猛砍，頓時，掃帚停止了一切動作，表面上，好像治服了它，但沒想到所有的小碎屑，卻緩緩的甦醒，掃帚居然有了許多的分身，變成了一隊的小掃帚軍隊，它們更奮力的打起水來，水越積越多，越積越多，小巫師知道自己闖了禍，卻無計可施，直到魔法師回來，一聲令下，掃帚停止所有活動，水也停了，才結束了這場鬧劇。小巫師非常懊惱，垂頭喪氣的一句話也說不出來。

記起來了嗎？這不就是迪斯尼卡通《幻想曲》中的情節，小巫師就是那隻調皮搗蛋的米奇老鼠。這首交響詩：《魔法師的弟子》是社卡最著名的作品，除了標題易懂外，令人目眩的管絃樂法，以及在傳統古典音樂嚴謹的架構下，所帶進的幽默節奏形態，光彩奪目的配器，以及緊湊的張力，放大了戲劇效果，無怪乎才一推出，便震驚了整個樂壇。

法國近代作曲家杜卡，作品雖然不多，但曲曲具有絢爛的近代風格，他的管絃樂法功力高妙，讓作品充滿了魔力。

在他五歲那一年就去世了。他從小就學習鋼琴，只是在十四歲之前從未展現過音樂才華。在一場大病初癒之後，他開始作曲，從那一刻起，杜卡對音樂產生熱愛，並在十六歲那一年進入巴黎音樂院就讀。十七歲時，開始學習和聲學、鋼琴、指揮和管絃樂法，並且發表了兩首成熟的作品，一首是根據歌德所寫的十六世紀德國著名的傭兵統帥之一：《古茲‧馮‧伯利辛根序曲》（Overtures to Goethe's Götz von Berlichingen）；另一首則是莎翁的《李爾王序曲》。杜卡和德布西是同門師兄弟，在巴黎音樂學院都曾拜於紀羅門下學作曲。兩人的作品風格頗為類似，不過生性嚴謹的杜卡，作曲時間很長，要求又很高，所以，很多曲子常常尚未發表就被燒毀了。他雖然是這樣嚴格的一位作曲家，但在一八八八年時，因為作品未能參賽得獎，又收到入伍令，使他不得不中斷學業。服完役的杜卡在恢復平民身分之後，就以作曲家及樂評的身分出現。讓他揚名立萬的作品是一八九二年的《波利克特

序曲》（Overture Polyeucte）。從此他花了幾年的時間在歌劇創作上，可惜都未能獲得肯定，卻在另一方面的管絃樂作品，如：《C大調交響曲》、《魔法師的弟子》（1897）獲得成功。

在當時法國的風華年代（Belle époque），法國作曲家除了聖桑之外極少有人創作交響曲，只有留下一首《g 小調交響曲》（1886）的拉羅：、法朗克的《d 小調交響曲》（1888）與蕭頌的《降B大調交響曲》（1890）。杜卡在完成這首交響曲的第二年，也完成了交響詩《魔法師的弟子》，此時已經是他作曲生涯中的圓熟期。這首交響曲有三個樂章，和其他作曲家不同的是，他不採用單一的動機主題作為樂念，而使用華格納式的半音階手法做為音樂語彙。不僅如此，與當時風氣熾盛的後期浪漫派作曲家法朗克與蕭頌相比，杜卡的交響曲劇力萬鈞、超凡脫俗且瀟灑亮麗。

第一樂章以「活潑而中庸的快板、熱情如火」的樂念發展，具備三個音樂主題：一個C大調激昂的主題、一個 a 小調的抒情主題及一個F大調的鼓號樂主題。在鼓號聲之後的寧靜，第一主題的旋律又再度出現，發展出經過巧思的細膩手法，將三個主題巧妙地帶出來。在樂章的尾聲，先是緩緩的醞釀，但在終結處又以激越的高潮作為結束。第二樂章也有三個音樂主題：一個 e 小調、還有一個是 E 大調溫柔的主題，最後一個音樂主題負責調和，並以抒情的旋律將三個主題陸續呈現。最後一個樂章是「有精神的快板」，以輪旋曲的方式，包含著兩個曲調，以一個活潑的輪旋曲跟隨在另一個溫柔、抒情的半音階樂段之後。全曲最後是結合所有主題，以歡欣鼓舞的熱情將樂曲推向終點。

民謠風情處處聞

第 5 號交響曲（Op.50）

尼爾森（Carl Nielsen, 1865~1931）

　　丹麥作曲家卡爾·尼爾森一八六五年六月九日出生於索泰倫（Sortelung）。父親雖然以作畫為正業，但是經常在節慶或是喜宴時幫人演奏小提琴兼差，以增加收入，母親就全天候的照顧十二個孩子。因為食指浩繁，小孩在很小的時候就得出去幹活兒。尼爾森六歲的時候，就有了第一份工作：幫地主養鵝。他對父親演奏小提琴產生高度的興趣，八歲大的年紀就和父親在宴會裡一起演奏了。尼爾森的首次成就，是在一八八八年九月他創作的《絃樂組曲》（Little Suite, for string orchestra in A minor, FS 6, Op. 1）首演，獲得了極好的評價。到了一八八九年，他獲得金錢的資助前往國外學習音樂。

◆ 基本檔案

創作年代：1921~1922年

首演時地：1922年 1 月 24 日

時間長度：約 35 分 50 秒

推薦唱片：BMG / 74321-20290-2 / 尼爾森：「第 5 號交響曲」（Op. 50）/ 貝格隆 指揮丹麥皇家管絃樂團

一八九一年他到巴黎，並且邂逅了丹麥女雕塑家布羅德森（Anne Marie Brodersen），不久就結為夫妻。學成返國後的尼爾森，任職於皇家劇院交響樂團，開始創作一些組曲及室內樂，並於一八九二年完成第一首交響曲。一九〇八年他成為皇家劇院交響樂團的指揮，直到一九一四年他為了創作而離開這個職位。一九一五年他接任哥本哈根音樂院院長，並教授音樂理論，直到一九三〇年辭去院長，轉任董事長之職，對於提攜後進不遺餘力。

一九二一年時，尼爾森已經完成了幾部重要的作品，包括：交響曲、協奏曲、兩部歌劇等，被視為北歐最傑出的作曲家。那年當丹麥國家合唱協會（Danish Choral Society）需要一部作品時，他們自然是邀請尼爾森來寫。他的合唱曲後來成為丹麥最重要的民族遺產中的一部分，這部名為「菲英島之春」（Fynsk foraar "Springtime on Funen", for soloists, chorus & orchestra, FS 96, Op. 42）的曲子，是尼爾森最歡快和引人入勝的作品之一，因為這是他的童年回憶錄。

一九二二年尼爾森的丹麥歌曲創作達到了頂點。他創作了大約一百首歌曲，並且和他的同事勞伯（Thomas Laub, 1852~1927）編寫了歌曲集。他大多數的歌曲在整個丹麥都是家喻戶曉的作品，多半採用了優美的丹麥詩歌，再配上傳統的民謠旋律。一九三一年十月三日，尼爾森因心臟病去世，參加他喪禮的民眾，塞滿了街道，他被公認為是丹麥最偉大的作曲家。

尼爾森的六部交響曲各具特色，但是以五十六歲時所創作的，只有兩個樂章的《第 5 號交響曲》，最富有強烈的戲劇性。

一九二二年一月二十四日首演的《第 5 號交響曲》，是在第一次世界大戰戰後所寫的。這首曲子受到戰爭的影響，是尼爾森人生觀丕變的開始，顯露出他悲天憫人的思想。尤其是第二樂章的創作手法非常特殊，一開始時的音程是七度大跳躍；句子是以一連串的層次，一路發展，甚至採用了複調音樂，令人產生不安定的感覺。這首交響曲的音樂表現非常流暢，各自雖有其特色，但前後都能互相烘托；樂句的長短雖然不一，而且也不以工整的邏輯性為出發點，卻處處可見民間採擷的音樂元素。尼爾森以傳統的旋律、和聲來創作，與主流音樂背道而馳。其中豎笛與長笛的樂段非常激烈，在裡面的表現也很吃重，是《第 5 號交響曲》非常重要的特色。

用「神聖之詩」和上帝溝通
c 小調第 3 號交響曲（Op.43）

史克里亞賓（Alexander Scriabin, 1872~1915）

　　史克里亞賓是一位同時具有神祕色彩、洞燭先機、慧眼獨具的作曲家，他的信念是要以畢生的精神，致力於開啟性靈世界的門戶。一八八四年史克里亞賓與拉赫曼尼諾夫一起在鋼琴教授茲維諾夫（Nikolay Zverov）的門下習藝。一八八八年至一八九二年間就讀於莫斯科音樂院，他的老師包括：阿倫斯基（Anton Stepanovich Arensky）、塔涅耶夫（Sergey Ivanovich Taneyev）與沙馮諾夫（Vasily Ilyich Safonov）。

　　雖然史克里亞賓的手在琴鍵上無法輕易地撐起一個八度音，可是一八九四年起，他卻以鋼琴家的姿態進軍全世界。其實史克里亞賓在

◆ 基本檔案

創作年代：1902~1904年

首演時地：不詳

時間長度：46 分 50 秒

推薦唱片：BMG / 74321-20297-2 / 史克里亞賓：交響曲全集 / 齊塔顏科 指揮法蘭克福廣播交響樂團

史克里亞賓是一位具有神祕色彩的作曲家，音樂對他而言，是追求自由性靈的門戶。

莫斯科音樂院求學期間就已經開始作曲，其中以蕭邦的音樂最能啟發他的樂思。他曾經為鋼琴寫了許多的「夜曲」、「馬厝卡舞曲」、「前奏曲」和「練習曲」。這些作品不單代表他個人強烈而獨特的創作曲風，同時也為浪漫派鋼琴藝術立下了一個漂亮的典範。十九世紀末，史克里亞賓開始譜寫管絃樂曲，並且在一八九八年挾著作曲家的身分，被延攬至母校莫斯科音樂院任教。一九〇三年，史克里亞賓拋下妻子與四個孩子，與情人塔提雅娜‧秀澤（Tatyana Schloezer）遠走高飛至歐洲。旅居歐洲六年期間，史克里亞賓開始研發自己特有的實驗性音樂語法，探索新的音響效果，這段期間的代表作為《第3號交響曲》：「神聖之詩」。

史克里亞賓的第 3 號交響曲是第一個向大型管絃樂編制挑戰的作

品，他還為各個樂章訂出標題，來豐富音樂的色彩，像是「掙扎」、「喜悅」和「神聖」等。這些被賦予標題的樂訊與傳統式的速度記號（快板、行板）相較之下，讓他的作品邁入嶄新的紀元，也更能完整詮釋出史克里亞賓管絃樂的內涵。這項前衛的作風不僅彰顯其特殊性，實質上是史克里亞賓為突破當時傳統的作曲型式，而採取的創新手法。在首演節目單裡，史克里亞賓自己宣稱：「神聖之詩」代表人類透過神諭釋放心靈，與至高無上的主宰者溝通，以達到天人合一的境界。

「掙扎」這個樂章代表著人與上蒼之間的存在關係，是「天地不仁，以萬物為芻狗」的真實寫照。一開始就以銅管樂器宣告主題，然後絃樂加入急促的聲音，匯流成音樂的主幹。音樂張力持續不斷進行當中，每間隔一段時間就匯聚成一股一股的高潮，有如在生命的洪流中載浮載沉。然而，史克里亞賓的拿手好戲是將這一個冗長的樂章凝聚得很紮實，兼具聲音的官能美又不至於鬆散無章法。第二樂章則以謐靜的音樂開始，由木管與銅管樂器來鋪陳，逐漸堆砌出雄偉的聲浪，樂曲有如脫疆的野馬在原野上奔馳。「神聖」這個樂章是人類不靠著救贖而獲得心靈的自由。這種至高無上的喜樂，反應在豐沛的管絃樂音效當中，不斷堆砌，直到天際。作品的結尾是採用布拉姆斯慣用的和絃，以一種陶醉忘我的激昂樂音劃下完美的句點。

寄丟了的交響曲

G大調第 2 號交響曲：《倫敦》

馮威廉斯（Ralph Vaughan Williams, 1872~1958）

　　馮威廉斯從小就失去父親，由母親一手撫養成年。由於她母親與達爾文（1809~1882, 英國博物學家）及韋奇伍德（Wedgwoods, 1730~1795，英國陶瓷工藝家）有親戚關係，所以在成長過程中，可說衣食無慮。馮威廉斯曾經在劍橋大學三一學院（Trinity College, Cambridge）就讀歷史與音樂學科，後來也在英國皇家音樂院（Royal College of Music）修習音樂。

　　一八九七年他與艾德琳・費雪（Adeline Fisher）結婚。之後，馮威廉斯遠赴德林隨布魯赫（Max Bruch）學習作曲；雖然法國作曲家拉威爾比他年輕，但他也不恥下問地與他學習作曲多年。一九〇三年

◆ 基本檔案

創作年代：1911~1913年

首演時地：1914年

時間長度：45 分 40 秒

推薦唱片：BMG / 82876-55708-2 / 馮威廉斯：交響
　　　　　曲全集 / 普烈文 指揮倫敦交響樂團

他開始收集英國民謠素材，對於傳統與都鐸王朝時期的調性及音樂風格特別有研究，並在一九〇六年以他自己研究的作曲手法，完成了英國民謠讚美詩集。他對於英國民謠的喜愛促使他在一九〇九年寫成了《在溫洛克懸崖》（On Wenlock Edge），此曲乃是根據豪斯曼（A. E. Housman）著名的詩集《什羅浦郡的小伙子》（A Shropshire Lad, 1896. 又譯：什羅浦郡的浪蕩鬈）所寫的連篇歌曲。一九一〇年他完成了《泰利斯主題幻想曲》，此曲是根據英國十六世紀宗教音樂家湯瑪斯·泰利斯（Thomas Tallis）的讚美詩寫成的。

一九一四年三月二十七日，馮威廉斯的《倫敦交響曲》由傑福瑞·托伊（Geoffrey Toye）指揮皇后廳管絃樂團於倫敦首演。後來在一九五一年，馮威廉斯為他的 1 至 6 號交響曲做過訂正。在他寫給指揮家巴比羅里爵士（Sir John Barbirolli）的信中說到：「《倫敦交響曲》已經修訂完畢，雖然有許多謬誤，但它還是我最喜歡的一首交響曲，的確是六首當中我最喜歡的。」馮威廉斯喜愛這首《倫敦交響曲》其實背後有些轉折⋯⋯他的朋友喬治·巴特沃茲（George Butterworth）告訴他說：「你非寫一首交響曲不可。」剛好在一九一四年時，馮威廉斯才寫完一首交響曲，並打算在德國出版，但是原稿在半途就寄丟了。後來馮威廉斯憑著斷簡殘篇，重新將這首交響曲於一九一八年完成，一九二〇年修改後正式出版，並提獻給提供寫這首交響曲想法的好朋友巴特沃茲。

在這四個樂章的交響曲當中，它可以類比成西貝流士以連明凱倫傳奇（Lemminkäinen Legends）風格而寫的四個相互呼應的交響音詩。馮威廉斯原本要為交響曲設標題的，到他晚年時候就打消了這

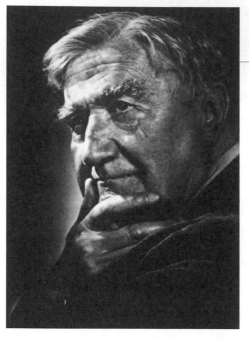

馮威廉斯出身於單親家庭,他將堅忍卓然的毅力發揮在音樂上,一直到八十七歲去世之前仍不斷地創作。

個念頭。以下是他在甘迺迪（Michael Kennedy）與巴特沃茲的共同見證下,為《第2號交響曲》寫的註腳:「有四個樂章。從一個緩慢的前奏開始。『在黎明之前,如同渥滋華斯的描述……剛毅的靈魂依然沉睡——豎琴和豎笛奏出西敏寺鐘聲』。這主題引導出激越的快板,或許代表著倫敦的嘈雜聲和急促的感覺。它潛藏於底層的安靜和內斂,『二把獨奏大提琴、二把獨奏小提琴和豎琴開始奏出,彷彿在倫敦的綠色空間或教會中冥想……』。」

「第二（緩慢的）樂章被稱做『在十一月下午的布倫伯里廣場（Bloomsbury Square）』。這也許對音樂的欣賞是一條線索,但這不是一個必然的註解。『獻給巴特沃茲——灰色天空與幽徑的田園詩。甘迺迪聽見薰衣草販子的叫賣聲,馮威廉斯在徹西區（Chelsea）……聽見雙輪馬車的叮噹聲響』。」

「第三樂章是諧謔曲形式的夜曲。想像聆賞者在夜晚站在西敏寺

泰晤士河河堤上，感受來自四面八方的聲響與氣息。在熙來攘往的街道與閃爍的街燈襯托下，河岸的一邊有許多精緻的旅店，另一邊則是一灣新形成的運河。『倫敦佬的飲酒作樂聲充滿在空氣中』，這些描述可以幫助欣賞者掌握樂曲想要表達的心境。」

「最後一個樂章包含一個主題，激昂的三拍子與進行曲樂章交互運用。開始是莊嚴的，『在倫敦，並非所有的事物都是壯觀亮麗的』，接著變得精神飽滿。在終結部，樂曲回顧以第一樂章為主題的喧囂與熱力，但是呈現的方式比較緩和。然後西敏寺鐘聲再度響起。在收場的部分，緩慢的前奏曲發展出一個樂段，長笛、小提琴和中提琴奏出漣漪的音型做為主題……結尾則是引用名作家威爾斯（H. G. Welles）的小說《托諾・邦蓋》（Tono Bungay）裡的一段話：『遊遍泰晤士河岸就等同於從頭到尾翻閱一部英國歷史……如同泰晤士河水流逝——倫敦的昔日風華，英國的歷史軌跡』。」

冥想的律動
第 3 號交響曲：《田園》

馮威廉斯（Ralph Vaughan Williams, 1872~1958）

　　馮威廉斯一九一四年寫成了《第 2 號交響曲》：「倫敦」，將倫敦的人文風土從日出到日落，一一詳實地呈現出來。同一年，馮威廉斯又創作了《第 3 號交響曲》：「田園」，以及小提琴與管絃樂的作品：《雲雀高飛》（The Lark Ascending）。當第一次世界大戰爆發時，這位四十一歲的作曲家志願前往前線擔任醫務兵。服役其間不僅救助傷患，同時也因為經常組織合唱團，或是在戰壕裡發起娛樂活動而受同袍的歡迎。在大戰結束時，他以砲兵軍官的身分退伍。表面上戰火讓馮威廉斯暫時停止作曲，但是在內心裡，馮威廉斯一直沒有停止樂思。

◆ 基本檔案

創作年代：1922年

首演時地：1922年 1 月 26 日

時間長度：約 36 分鐘

推薦唱片：BMG / 82876-55708-2 / 馮威廉斯：交響
　　　　　曲全集 / 普烈文 指揮倫敦交響樂團

《第 3 號交響曲》:「田園」創作於一九二二年,它的創作根源是來自於英國民謠和聲的題材,而這正是馮威廉斯最為擅長的領域。有些樂評家感受到馮威廉斯的後期交響曲帶著悲觀主義的色彩,因而斷言馮威廉斯的人生觀,應該是採取離世主義的心態,所以馮威廉斯自己拒絕在往後的交響曲作品上立下任何標題,以免引起不必要的聯想。然而,馮威廉斯卻寫下了《第 7 號交響曲》(1952),俗稱:《南極交響曲》,多少印證了他內心裡的出世心態。這首交響曲是受委託為電影《南極的史考特》(Sinfonia Antarctica)所作的配樂,其中使用許多英國宗教文學的元素。一九五一年又根據約翰·本揚(John Bunyan,1628~1688)的宗教作品,寫成了歌劇:《天路歷程》(The Pilgrim's Progress)。這位自強不息的作曲家發揮卓然的毅力不斷創作,直到八十七歲去世之前,還在盡情施展上天賦予他的過人才華。

馮威廉斯的《第 3 號交響曲》以「田園」為名,但是在一九二二年一月二十六日首演時,卻讓許多聽眾感到困惑。他們聽到的是一個四樂章的交響曲,其中三個樂章是緩慢而具有冥想的律動,這樣一直持續到第三樂章的「沉重的中板」,當中都沒有強烈的高潮起伏,比較像是一般樂曲當中詼諧曲的角色。實際上,馮威廉斯在一九二〇年前所寫的三個主要作品之一的《田園交響曲》等同於他的《戰爭安魂曲》,從超現實的時空中俯瞰經歷戰後的殘破景象。馮威廉斯在戰爭期間,曾經在法國駕駛過救傷車,所以總譜裡有些聲音的表現手法,是在反映戰爭時期的遭遇。其中以號角描繪日落的景象即為一例。

第一樂章是適度的中板,開始是木管樂器的和聲,然後以小提琴奏出民謠風格的主題,配合主題以對位方式發展,並結合其他樂器像

蔓藤一般綿延流瀉出旋律。整體而言，音樂的調式是和諧優美的，但其中卻暗藏著憂傷的情緒。微妙的不和諧音掌控著第二樂章的開頭，這是一個中庸的緩板。雖然柔和的手法令聽眾印象深刻，但是作者的旨意是要表現音符在互相交織的狀態下所產生的陰影。在絃樂以 f 小調和絃的鋪陳下，獨奏的法國號以Ａ、Ｇ、Ｅ與Ｄ音奏出，不斷向上盤旋將原始的悲傷主題一一串流出來。遙遠的小號在樂曲中段時時出現，一個獨奏的裝飾奏將痛苦的齊奏一起推到了高點。當這個聲浪退去時，法國號與小號主題轉移到單簧管與法國號，相互交錯而結束這個樂章。

　　詼諧曲的架構採用了「法斯塔夫」和仙女的場景，是本作品裡唯一沒有憂煩的段落。一個舞曲風格的厚重絃樂群，伴隨著法國號與伸縮號，將樂曲帶領到速度加快的小號樂段。它的主題是單純的、平鋪直敘的民謠風。在結尾之前，號角三重奏以華麗盛大的方式快速進行，此刻新的主題以嘈雜的對位形式狂亂奏出。在最後一個樂章裡，女高音在輕柔的定音鼓聲中，以無言之聲唱出哀怨的五聲音階，並伴隨著撫慰人心的旋律，是整首交響曲裡最富戲劇性的部分。雖然女高音對著喧鬧騷亂的樂音唱出抗議之聲，瞬間烏雲籠罩，但是整體管絃樂配器手法則是豐富且具有熱力的。帶來慰藉的旋律又重新回來，高音部的絃樂組唱出女高音的曲調，慢慢的樂音淡去，與女高音的歌唱聲音一同漸漸消失。

感謝催眠師

e 小調第 2 號交響曲（Op.27）

拉赫曼尼諾夫（Sergej Rachmaninoff, 1873~1943）

　　拉赫曼尼諾夫一生最重要的貴人不是什麼前輩音樂大師，而是催眠師達爾博士，由於他循循善誘的治療奏效，拉赫曼尼諾夫才又重新回到音樂的懷抱，世人也才得以聽見這首色彩極度浪漫富麗的《e 小調第 2 號交響曲》。

　　話說一八九五年，二十二歲的拉赫曼尼諾夫寫下了生平第一首交響曲：《第 1 號交響曲》，興沖沖的發表後卻無人賞識，還被批評得一無是處。他因此自信全失，悲傷抑鬱，長期失意之下連精神狀態也出了問題，靈感就像是乾掉的墨水瓶，一個音也倒不出來。

　　所幸這時候達爾博士一次次藉由催眠術把他導入夢鄉，進入潛意

◆ 基本檔案

創作年代：1906~1907年

首演時地：1908年，聖彼得堡

時間長度：約 55 分鐘

推薦唱片：BMG / 09026-61281-2 / 拉赫曼尼諾夫：e
　　　　　小調第 2 號交響曲 / 泰密卡諾夫 指揮
　　　　　聖彼得堡愛樂管弦樂團

「洛基」乘鋼琴飛越杜鵑窩

拉赫曼尼諾夫外表是一張典型的俄國人冰山臉，內在卻有一顆火山做的心，也許正因如此，從他指尖流瀉出來的纖纖琴音，總透點冷冽又出奇地火熱。

這位性格有些狂躁的作曲家，其座右銘是：「工作，工作，再工作！」一天要和唯一一個工作夥伴：鋼琴，相處十幾個小時，所以使他名震一時的，就是鋼琴師的身分和筆下的鋼琴協奏曲。

拉赫曼尼諾夫自己不但因為作曲失利，而一度引發精神官能症，所創作的鋼琴曲還曾讓其他鋼琴師彈到發瘋——這位受害者就是和他一樣有著躁鬱潛質的鋼琴師——大衛‧赫夫考。大衛有段時間因「強迫性」彈奏他的《第 3 號鋼琴協奏曲》而導致精神崩潰。這個事件在大衛‧赫夫考的傳記電影《鋼琴師》（Shine, 1996）中歷歷在目，並且為了戲劇性的要求而被誇大，看了保證怵目驚心。

譜寫《第 3 號鋼琴協奏曲》時，拉赫曼尼諾夫的情緒大概正在攀登險坡吧！但這首出色的曲子，還有個外號叫做：「洛基第三集」，因為拉赫曼尼諾夫的小名正是「洛基」（Rokey）。想當然爾，《第 2 號鋼琴協奏曲》的別名就是「洛基第二集」囉。

識搖醒沉睡的樂音，拉赫曼尼諾夫才終於提起勇氣寫下一九〇一年大受歡迎的曠世名作，也是至今為止最令人喜愛的曲子《第 2 號鋼琴協奏曲》。可以想見，在首演成功的致謝辭裡，一定少不了達爾博士的名字，拉赫曼尼諾夫也把這首曲子送給了他。

此後又過了五年，為了避開動盪的政治情勢，拉赫曼尼諾夫舉家離開故鄉俄國，遷往德勒斯登。在那裡，心靈復歸平靜的他，隨著作曲功力的進步，終於決定在曾經慘敗的交響曲創作上東山再起，於是

這首《e 小調第 2 號交響曲》問世了！

　　拉赫曼尼諾夫個人作品獨有的音樂魅力，全都集中在此：潛藏著感傷與憧憬的浪漫性音響、抒情得能把心溶化的旋律、絢麗不已的管絃樂色彩……，彷彿一股腦付出心中溫暖熱情，把創作鋼琴曲時的浪漫主義情懷，毫不保留地放進古典形式的交響曲中。

　　和《第 1 號交響曲》一團糟的首演情形相反，燦爛的《e 小調第2 號交響曲》一出擊就博得滿堂采，更成為拉赫曼尼諾夫一生留下的三首交響曲中，最令人難忘且愛不釋手的一首。

這首交響曲需要三位指揮

第 4 號交響曲

艾伍士（Charles Edward Ives, 1874~1954）

　　美國作曲家查理斯‧艾伍士在一八七四年十月二十日出生於康乃狄克州的丹伯里城。父親喬治‧艾伍士是樂隊的隊長，從小受父親的音樂教育而成長。艾伍士是在十三歲時開始作曲，當他於一八九四年進耶魯大學音樂系時，他已經完成了幾十首作品。在耶魯大學，艾伍士師從作曲家、音樂教育家帕克（Horatio T. Parker, 1863~1919）；艾伍士的《第 1 號交響曲》就是在帕克的班上，當成畢業論文而寫成的。

　　1898年，艾伍士畢業，到紐約擔任紐約人壽精算師，並在當地的長老教會繼續任司琴的工作，且在閒暇之餘完成了《第 2 號交響曲》，以彰顯美國精神。一九○七年，他與朋友梅呂克（Julian

◆ 基本檔案

創作年代：1910~1916年

首演時地：1965年 4 月 26 日，卡內基音樂廳

時間長度：約 33 分 20 秒

推薦唱片：BMG / 09026-63316-2 / 艾伍士：「第 4 號交響曲」/ 謝布里耶 指揮倫敦愛樂管弦樂團

Myrick）在曼哈頓地區合開了一家保險公司：Ives。憑艾伍士的勤奮
與好人緣，足以讓他成為一個富有的保險公司經理人。一九〇八年，
他娶了新英格蘭的名門淑媛崔雪（Harmony Twitchell）為妻。可是艾
伍士依舊無法忘情於作曲。無論是在長途火車上、黃昏或週末裡，毫
不理會外界的想法兀自譜寫自己所喜歡的音樂。為了印證管絃樂的細
節，艾伍士還特別僱用半職業的劇場樂團實際預演。

　　一九一〇年他將《第 3 號交響曲》送去給紐約愛樂的指揮馬勒
（Gustav Mahler）看。馬勒允諾回維也納之後會試奏這部作品。可是
還沒有機會演奏，馬勒就去世了。艾伍士的大部分作品（尤其是大型
交響樂作品）在他七十歲之前大都沒有公開表演過，就連一些樂譜，
如歌曲一百一十四首和《第 2 號鋼琴奏鳴曲》……等也是艾伍士自掏

腰包出版的。而更重要的是，
長期以來的緊張生活使作曲家
的健康受到影響。一九一七年
他生了一場重病，後遺症是心
臟受損；一九一八年的心臟病
發作，使艾伍士不得不停止作
曲。此後的三十六年，艾伍士

艾伍士的音樂創作構思獨特，常提出一些帶有哲理
性的問題，絲毫沒有受到與他同時代的歐洲作曲家的
影響。

只侷限於修改和整理總譜、寫作和口述回憶錄，以及到歐洲各國遊歷。雖然他能活著看到自己成為美國第一流的作曲家——他的《第3號交響曲》在寫成四十多年之後的一九四七年，榮獲了普立茲獎（Pulitzer Prize）。可惜他的聲譽來得太遲了，已經來不及為他的創作注入新生命。一九五四年五月十九日，艾伍士在紐約溘然長逝。

　　艾伍士的作品包括：四部交響曲、兩部絃樂四重奏、四首小提琴奏鳴曲、兩首鋼琴奏鳴曲，以及許多管絃樂曲、室內樂、鋼琴曲和合唱曲，還有兩百多首歌曲。艾伍士的作品以標題音樂為主，其中以《第2號鋼琴奏鳴曲》為典範。艾伍士的《沒有回答的問題》（The Unanswered Question）構思獨特，採用兩名指揮的管樂器組和絃樂器組。他的作品提出了一些帶哲理性的問題，諸如人為什麼要學習？為什麼要工作？為什麼而活著？此外《新英格蘭的三個地方》也很有名，在這首曲子中，兩首不同速度的進行曲以四比三的速度比率結合在一起。其他變換節奏的手法，如不對稱的相繼出現或同時出現，以及小節內重音的變更，在艾伍士的《第4號交響曲》和《第1號鋼琴奏鳴曲》中亦可窺見一斑。艾伍士音樂創作的一個最大特點是，絲毫沒有受到與他同時代的歐洲作曲家的影響。

　　艾伍士的《第4號交響曲》是一部編制龐大的管絃樂作品，開始創作於一九一〇年，一九一六年第一階段結束。最早的版本是三個樂章，開始的樂章包括一個沒有編號的「前奏曲」，以及取代現行版本第二樂章的一段樂曲，叫做「霍桑協奏曲」（Hawthorne Concerto）。《第4號交響曲》需要一個超大的樂團，以及合唱、超級編制的敲擊樂、管風琴，和選擇配備的薩克斯風、泰雷明電子琴（Theremin）。

管絃樂團的所在位置依然在前方舞臺，合唱和敲擊樂則被安置在觀眾席中。由於音源分散，錄音的過程非常困難。此曲需要三個指揮，並且艾伍士本人有必要在旁提示以利樂曲順利進行。前兩個樂章的第一次公演是在一九二七年一月的紐約大會堂。作曲家莫洛士（Jerome Moross）在一九三三年潤飾第一與第三樂章，以便讓學校樂團能夠演奏。真正從頭至尾的公演一直要到一九六五年才由史托考夫斯基（Leopold Stokowski）、謝布里耶（José Serebrier）、卡茲（David Katz）等三位指揮家，在卡內基音樂廳（Carnegie Hall）指揮美國交響樂團（American Symphony Orchestra）演出。

逛一逛羅馬城裡的松樹林

羅馬之松（Op.141）

雷史碧基（Ottorino Respighi, 1879~1936）

　　雷史碧基生於一八七九年，一八九一至一九〇〇年間在義大利波隆納的音樂學校學音樂。一九〇〇年至一九〇二年前往俄羅斯，在聖彼得堡的宮廷樂團裡擔任小提琴手。在他往後兩度赴俄旅居期間，曾經隨林姆斯基─高沙可夫學習，吸取不少俄國作曲大師在管絃樂配器上的色彩運用。一九〇三年起雷史碧基返回波隆納，以演奏小提琴為業，並加入當地的慕給利尼絃樂四重奏參加演出。

　　一九〇〇年初期，雷史碧基就已經開始作曲，只是當時所寫的室內樂及管絃樂曲未能引起大眾的注意。一九〇八年間，他前往柏林，讓自己充分浸淫於德意志的音樂文化裡。一九一三年返國定居於羅

◆ 基本檔案

創作年代：1914~1921年

首演時地：1924年

時間長度：21 分 20 秒

推薦唱片：BMG / 82876-60869-2 / 雷史碧基：羅馬三部曲 / 加提 指揮意大利聖西西里管弦樂團

馬，並在聖西西里音樂院（Liceo di Santa Cecilia）擔任作曲教授。由於他一心嚮往羅馬的所有景物，在一九一四年與一九二一年間，他從這個大城市的人文風土得到寫作的靈感，運用他原創的管絃樂手法寫成了《羅馬之松》。

《羅馬之松》按順序是雷史碧基為羅馬所寫的三部曲當中的第二部作品。它是一個四樂章，以大型管絃樂團所演奏的交響詩，顧名思義就是以羅馬城內不同地區的松樹為藍本。其中許多壯麗的管絃樂配器，非常寫實的將所有場景以蒙太奇手法一一呈現，過程非常簡潔有力。

「波各賽別墅的松樹」（I pini di Villa Borghese）描寫一個昔日曾經是私有的渡假村，花園裡一群孩童對名勝的景致毫不在乎，恣意地在裡頭追逐嬉鬧的情景。這一幕使用的是小號，以花舌（raspberry）演奏方式奏出不和諧音直到結束為止。然後是與它成為強大對比的「地下墓穴附近的松樹」（Pini Presso una Catacomba），以莊嚴肅穆之情唱出素歌（plainchant），先以冥想式的旋律進行，隨即以悸動人心、排山倒海之勢洶湧而至，一鼓作氣將音樂推向高點。五度音程數字低音在絃樂部持續不斷的重複著。此時將樂曲帶入下一個樂章「強尼可洛山的松樹」（I Pini del Gianicolo），由鋼琴以一縷輕煙般的方式展開序幕，樂曲緩緩的轉為夜曲的形式，單簧管奏出主旋律之後，絃樂也立即加入，烘托出南歐薰陶人心的溫馨感。還有預先準備好的夜鶯婉轉啼唱，堪稱音樂會的創舉。這個樂章除了沒有法國血統之外，本質上就是一首成功的印象派作品。「阿碧雅大道的松樹」（I Pini della Via Appia）所呈現的是緩慢神祕又響亮的進行曲，回溯古羅馬時期的榮

雷史碧基為音樂周遊各國，最終還是回到了故鄉，從羅馬這個大城市的人文風土獲得靈感，創作出《羅馬之松》。

耀。除了整個管絃樂團之外，還加入了管風琴與六支古羅馬時期的布西納號（buccina），一路上雄糾糾氣昂昂地向東方旭日前進。

　　義大利的樂迷在二十世紀初，受寫實主義歌劇流行風潮的影響甚深，對歐洲大陸的時代風氣採取抗拒的心態，因此寧可選擇歌劇，很少參與器樂演奏的節目。所以雷史碧基挖空心思想要博取聽眾的注意力，讓他們重新回到器樂演奏的廳堂。在一九二四年首演，是由莫利納里（Bernardino Molinari）執指揮棒，他告訴雷史碧基說：「怕什麼？要就讓他們噓，我無所謂」。果真聽眾在花舌奏出不和諧音和夜鶯啼唱的時候喝了倒采。但是在結尾的凱旋進行曲中，卻贏得所有聽眾起立鼓掌叫好。《羅馬之松》很快的在歐洲各個主要城市上演，甚至於打入美國音樂會的主要節目單裡。著名的指揮家，如：雷史碧基的好友托斯卡尼尼（Toscanini）、庫賽維茲基（Koussevitzky）、萊納（Fritz Reiner）和史托考夫斯基（Stokowski）都將此曲納入他們的節目當中。

獨樹一幟的宗教音樂

詩篇交響曲

史特拉汶斯基（Igor Stravinsky, 1882~1971）

　　這首《詩篇交響曲》是史特拉汶斯基應波士頓交響樂團的邀請而寫的，主要是為了慶祝該樂團成立五十週年慶。至於取名為《詩篇交響曲》，是因為這首曲子的三個樂章，都是以舊約聖經裡的詩篇作為基礎而寫成。這也是史特拉汶斯基第一次接觸到與宗教有關的題材，因此在原稿的第一頁，這位俄國東正教徒音樂家，虔誠的寫下了「為神的榮耀而作」這樣的說明。

　　既然是獻給神的樂曲，自然必須與眾不同。史特拉汶斯基採取了一個很不一樣的配器，也就是根本撤除了中提琴與小提琴，加入了豎琴與鋼琴，至於主旋律，則完全以銅管與木管樂器來表現，並且加

◆ 基本檔案

創作年代：1930年

首演時地：1930年，布魯塞爾

時間長度：約 23 分鐘

推薦唱片：BMG / 74321-84609-2 / 史特拉汶斯基：
　　　　　「Ｃ大調交響曲」、「三樂章交響
　　　　　曲」、「詩篇交響曲」/ 蒙都　指揮舊
　　　　　金山交響樂團

入合唱團，以合聲的吟唱來點出情緒，這樣的樂團組合是很另類的做法，卻也成功地製造出一種神祕而莊嚴的氣氛。

第一樂章所引用的詩篇內容，大意是流淚祈求神不要靜默，希望神能留心垂聽詩人的禱告及寬恕他的罪過。主旋律的鋼琴依然是史特拉汶斯基式的快速旋律，搭配上大提琴與女中音的合聲，讓樂曲雖快，卻保有對於神的大能的敬畏與神祕感受。

第二樂章選用的詩篇內容大致是描述當神垂聽了詩人的呼求後，救拔他脫離苦難，並使他站在磐石上唱出讚美神的歌曲。在這個樂章中不和諧的和絃特色，依然強力的表現出來，合聲與樂器則各自表達出不同的音樂情緒。不過為了避免合聲與樂器的衝突太強，容易造成音響上的混亂效果，他特別將樂曲的骨架作了簡化與修正，跟他初期作品的膽大妄為相比，可以看出他在處理這首獻給神的交響曲時，的確是比較謹慎，也比較收斂。

第三樂章表現了舊約詩篇最後一篇（即第一百五十篇）當中所有的情節，內容為世人為了神的大恩和美德，用各式各樣的樂器來讚美神。特別是在詩篇中提及的小號、豎琴、絃樂器、風琴及大鈸。這個樂章充滿

史特拉汶斯基（彈琴者）和堂姊卡特琳娜、堂兄裘里。史特拉汶斯基於1906年和卡特琳娜結婚。

什麼是康塔塔

康塔塔是十七世紀早期出現於義大利的一種音樂體裁，最早的康塔塔是一種獨唱的世俗敘事套曲。十七世紀中期傳入德國，便在德國音樂家的手中，衍化成包括：獨唱、重唱、合唱的聲樂套曲，這與清唱劇有很多相同之處。兩者間的區別在於清唱劇篇幅較大，人物較多，康塔塔篇幅比較小，故事內容也簡單，偏重於抒情。不過兩者還是很容易被混淆。

十七世紀康塔塔擴展到宗教音樂領域，是因為巴哈很喜歡這個體裁，他曾專門為教堂譜寫康塔塔，每星期一部，幾年內便累積了三百多部。近代也有許多作曲家創作宗教康塔塔，例如：《詩篇交響曲》，就是一種康塔塔體裁的音樂作品。

了衝突性，唯有在合唱團唱到「神」這個詞的時候，史特拉汶斯基會讓樂器與合聲達到一小段的和諧。這個樂章不但保持衝突的傳統，並且有許多速度的突然轉變，例如：合唱團在這個樂章的最後有一句拉丁語的臺詞：「用大響的鈸讚美祂」，一般人的做法或許就是安排鈸的連續響聲，但史特拉汶斯基不但不安排鈸聲，還故意與合唱內容唱反調，把樂曲的速度降成平靜安祥的速度，這些衝突一直延續到樂章的結束，最後才在合唱團唱出「神」這句臺詞的最後合聲當中，讓全部調和一致，象徵神的愛與能力可以結束並調和世間的一切衝突與錯誤。

《詩篇交響曲》代表史特拉汶斯基個人內心世界的巨大轉變，宗教改變了他，也改變了他的音樂面貌，帶來了史特拉汶斯基又一次的創作高潮，並且成為他音樂創作歷程的分水嶺。

流亡音樂家筆下的古典交響曲

C大調交響曲

史特拉汶斯基（Igor Stravinsky, 1882~1971）

　　《C大調交響曲》是史特拉汶斯基受芝加哥交響樂團所託，為了慶祝創立五十週年，花了三年的時間於一九四〇年完成的作品，同年十一月由史特拉汶斯基親自指揮，在芝加哥舉行首演。這部作品距離他的上一部交響曲作品：《詩篇交響曲》已有十年之久。在這十年當中，史特拉汶斯基歷經了三次打擊：青梅竹馬兼心靈導師的妻子、影響他一生甚鉅的母親、年紀甚幼的女兒相繼去世。這對史特拉汶斯基而言，無異是悲傷哀慟的一段漫長時期。當時又值第二次世界大戰，戰雲密佈，為了避難，史特拉汶斯基從巴黎遷居美國，一九四〇年之後，他在好萊塢從事商業電影的配樂工作，並且成為比佛利山莊的住

◆ 基本檔案

創作年代：1938~1940年

首演時地：1940年，芝加哥

時間長度：約 28 分鐘

推薦唱片：BMG / 74321-84609-2 / 史特拉汶斯基：
「C大調交響曲」、「三樂章交響曲」、「詩篇交響曲」/ 蒙都 指揮舊金山交響樂團

戴雅吉烈夫（**Sergei Diaghilev**）和史特拉汶斯基

談及表演團體的管理與經營，戴雅吉烈夫是二十世紀最天才的典型。史特拉波斯基在一九〇九年認識戴雅吉烈夫，二人從此展開了輝煌的合作生涯。他們兩人時常爭執，而且常常為對方的行為感到惱怒，但兩人仍然維持長達二十年的合作關係。史特拉波斯基與戴雅吉烈夫相知甚深，這不僅改變了他的創作生命，同時也改寫了二十世紀的音樂史。一九一〇年起，在戴雅吉烈夫的創意激盪之下，史特拉汶斯基寫了三大芭蕾劇，除了《火鳥》之外，就是一部比一部轟動的《彼特洛希卡》和《春之祭》，其中的原始主義不僅形成風尚，複式節奏也對後來的音樂發展產生深遠的影響。

一九二九年戴雅吉烈夫逝世，由他號召所組成的俄國芭蕾舞團也因此解散。然而這位一代經營大師，在生前和史特拉汶斯基之間仍然存著尚未冰釋的誤解，史特拉汶斯基也始終耿耿於懷。在史特拉汶斯基逝世之後，晚輩遵其遺願將他的遺體移靈義大利聖密凱勒教堂墓園，安葬在戴雅吉烈夫的旁邊。這兩位對二十世紀藝術界有著舉足輕重影響的開創者，就這樣長眠左右，也算是解開雙方誤會的另類做法。

戶。《C大調交響曲》前面的二個樂章是在歐洲譜的曲，而全曲則是在比佛利山莊完成的。

對史特拉汶斯基而言，《C大調交響曲》是一首相當特別的作品，它標誌著自己對古典主義的回歸。巴洛克與古典風格清澄的形式深獲史特拉汶斯基的青睞，也符合他凡事講求邏輯的個性。第一樂章以奏鳴曲式開場，進而帶出古典簡潔的發展。第二樂章的慢板，徐徐地奏出哀傷的情調。第三樂章則為詼諧曲式，也是史特拉汶斯基最

擅長的分裂式曲調。在此樂章中，拍子、強弱音、節奏、旋律各自獨立，以致產生複雜而怪異的感覺。第四樂章又再度回歸第一樂章的主題，以一個簡單明確的古典風格作為結束。這部交響曲雖然回歸到古典形式風格，但屬於古典陳舊的形式都被史特拉汶斯基活化了，重新展現迷人的魅力。形式雖然是舊的，但是處理的手法與修飾技巧卻是超現代的。

　　曾有一些音樂評論家指出，《C大調交響曲》明淨洗鍊的古典風格，在內容上與表現上都充滿著空虛和迷惘，這與史特拉汶斯基在作曲期間歷經的悲慘遭遇有關。他的所思所想表現在音樂上當然是空洞

史特拉汶斯基的芭蕾舞劇作品《火鳥》的人物造型，由巴克斯特所繪。這齣令史特拉汶斯基聲名大噪的舞劇，取材自俄羅斯古老的民間傳說。

而慘白，時而隱隱流動著情緒、時而矛盾又迷惘、有時又遊裂出抗議之聲，交織成作曲家的心靈寫照，彷彿世界上的一切事物，皆消逝於複雜的重複之中，人們無力抗拒，更無力克服，只能對命運和無情的戰爭發出抗議之聲。

史特拉汶斯基的作品裡流貫著世界主義與抽象觀念，一如他本身是四海為家的世界主義者，身為俄羅斯世胄，卻寧願浪跡天涯。有人說他的作品像是一幅二十世紀音樂發展的地圖，因為沒有一個作曲家像他那樣的廣泛涉獵。放眼作曲家之列，還有誰能將古典和多調性的複雜旋律作出如此完美的結合呢？

前衛的理性交響曲

三樂章交響曲

史特拉汶斯基（Igor Stravinsky, 1882~1971）

　　《三樂章交響曲》是史特拉汶斯基六十三歲時，加入美國籍後所創作的交響曲，也是他一生中所完成三部交響曲的最後一部。史特拉汶斯基於一九三九年抵達美國之後，很快的就開始參與當地的音樂活動，並前往好萊塢發展。在那裡，他結識了卓別林，並且開始著手為電影寫配樂。史特拉汶斯基在這個時期為了商業利益所寫作的電影配樂，後來有些被改編為樂曲，《三樂章交響曲》即是其中的一個例子。

　　《三樂章交響曲》雖是史特拉汶斯基在美國時期所譜寫的曲子，但仍保有在巴黎時期所受到的新古典主義的影響，但他並非一味地回歸古典形式主義的理想境界，而是從中汲取他所需要的古典元素作為

◆ 基本檔案

創作年代：1942~1945年

首演時地：1946年，紐約

時間長度：約 24 分鐘

推薦唱片：BMG / 74321-84609-2 / 史特拉汶斯基：
「Ｃ大調交響曲」、「三樂章交響曲」、「詩篇交響曲」/ 蒙都 指揮舊金山交響樂團

音樂家的笑話：畢卡索成了軍事家？

史特拉汶斯基於一九一七年訪問羅馬時，結識了西班牙大畫家畢卡索，兩位都是勇於創新的藝術家，惺惺相惜之下很快便結為密友。臨別時，畢卡索特別為史特拉汶斯基畫了一幅線條愉快幽默的肖像畫以作為紀念。史特拉汶斯基返回瑞士時將此畫放置在置物箱內，海關人員檢查行李看到了皮箱裡的畫，於是趣事發生了。

「這上面畫的是什麼？」海關人員取出文件，上下打量著史特拉汶斯基。

「畢卡索給我的肖像畫。」史特拉汶斯基非常坦然又自豪的回答。

「不可能。這是平面圖。」

「對了！是我的臉的平面圖。」

然後，無論史特拉汶斯基怎麼解釋和說明，認真負責的海關還是把畫給沒收了，認定這是某個經過偽裝的戰略工事平面圖。

這件事傳到畢卡索耳裡，畢卡索笑著說：「這樣看來，畢卡索不僅僅是個糟糕的肖像畫家，還是個出色的軍事家。」

後來，史特拉汶斯基設法拜託了他的外交官朋友，才將這幅畫要回來。而這趟有畢卡索相伴的旅行，成了史特拉汶斯基創作靈感外的一個重要回憶。

工具，把傳統轉化成一股生氣蓬勃的力量。他所想要表現的，是身為作曲家的自覺，是對當代環境的反省、批判或歌頌，傳達出生動鮮明的當代氣息。也因為如此，《三樂章交響曲》中有許多不和諧的成分存在。旋律、和聲、節奏，各自形成獨立的系統，並且被賦予了不同的意義，所以《三樂章交響曲》給人一種分裂的感受，也較為急躁，讓人聯想到他的另一個引起廣泛爭議的作品《春之祭》。

顧名思義，《三樂章交響曲》便是由三個樂章所構成，省略傳統交響曲式的小步舞曲樂章。全曲雖保持著調性，但常見大小調同時出現，或由多調調性來構成段落，尤以第一樂章最為明顯。第二樂章是古典意味最濃厚的段落，通篇有不少自然音旋律。他在此曲當中靈活運用了「沉默」的節奏性，在推向高潮的進程中為積聚緊張感，先安置一個修辭性的停頓，如在第二樂章和第二、三樂章之間的間奏。

史特拉汶斯基的音樂，一向被讚譽具有「知性」，《三樂章交響曲〉也保有這樣的特質。此曲在各種形式的要件上都經過巧妙的安排，莫不勻稱有致，可以想見必定經過旁人難及的腦力構思。聆聽史特拉汶斯基音樂的樂趣之一，就在於可以與作曲家分享一個組織縝密的心路歷程，一顆倨傲、迷人、機智、嚴謹的音樂家之腦。

我們從他的音樂裡見不到濫竽充數的部分，也沒有浮誇和令人侷促不安的發展。他的音樂嘗試著與聽眾進行理性的溝通，採用簡潔、客觀、非浪漫的音樂，然而能夠對這位作曲聖手的形式、技巧、節

奏、風格有所感應的聽眾卻寥若辰星。這也注定了史特拉汶斯基在音樂上的貢獻，遠遠超過大多數懵懂聽眾所能夠理解的層次。

1920年畢卡索為史特拉汶斯基所繪的肖像畫。

懶散怠惰到被退學的作曲家

第 1 號交響曲（H.289）

馬爾第努（Bohuslav Martinů, 1890~1959）

　　波希米亞作曲家馬爾第努，一八九〇年十二月八日生於摩拉維亞（Moravian）的波利卡城（Policka）。他是二十世紀重要的作曲家之一。他的父親是村莊裡鐘樓的管理員，他們一家人也一直住在那裡直到一九〇〇年。當他七歲時，他才步下一百九十三階的樓梯到學校上課，並開始學小提琴。沉默寡言的他進步很快，十五歲那年開了第一場獨奏會，村子裡的人都認為他將成為一個像庫貝立克（Jan Kubelik）一樣的小提琴大師。但是馬爾第努有他自己的想法，他開始作曲，他的第一首曲子是為絃樂四重奏所寫的，叫做《三個騎士》。其後的六年間，他寫就了多首的室內樂曲。一九〇六年，他進入了布

♪

◆ 基本檔案

創作年代：1942 年 5 月~1942 年 9 月

首演時地：1942 年 11 月 12 日，波士頓

時間長度：約 36 分 20 秒

推薦唱片：BMG / 09026-60154-2 / 馬爾第努：「第 1
　　　　　號交響曲」/ 彼得‧符洛　指揮柏林交
　　　　　響樂團

馬爾第努以52歲的高齡創作出《第 1 號交響曲》，被紐約論壇報的樂評湯普森讚賞為繼史麥塔納之後，最偉大的當代音樂家。

拉格音樂院就讀，主修小提琴，但當時他志不在小提琴，反而醉心於戲劇與文學；一九〇九年他轉學到管風琴學校，但他也無心於此，所以一九一〇年，他就因為懶散怠惰而被退學。

第一次世界大戰期間，他為了逃避兵役，躲在家鄉學校裡教音樂。這段時間裡他努力作曲，包括：歌曲、交響詩、鋼琴組曲、芭蕾舞曲及通俗劇，總共創作了一百二十首曲子。大戰之後他加入捷克愛樂管絃樂團（Czech Philharmonic）擔任第二小提琴手，這段期間他創作了許多作品，一直到一九二四年，他在布拉格國家劇院發表他的《芭蕾舞劇》（Istar, ballet, H. 130）後，感覺到自己有些不足，便再度前往音樂院就讀，師承蘇克（Josef Suk）。

一九二三年他獲得了一份獎學金後前往巴黎，因為很敬佩胡賽爾（Albert Roussel, 1869~1937），因此決定跟隨他學習作曲。馬爾第努省吃儉用，很辛苦地在巴黎生活。慢慢地五年之後打開了他在巴黎的知名度。一九三二年他的作品被拿到美國波士頓，由庫賽維茲基（Sergey Koussevitzky）指揮波士頓交響樂團演出。於是他在一九四〇

年離開了巴黎，第二年到了美國紐約。但不諳英文的馬爾第努實在過得很辛苦，還好有庫賽維茲基的協助，委託他寫下第一首交響曲，這使馬爾第努重新燃起信心，更讓他每年都有一首交響曲的委託工作可以維持生活，所以在一九四二到一九四六年之中，他總共完成了五首交響曲。

馬爾第努獲得庫賽維茲基基金會的資助，在五十二歲的高齡開始寫作《第 1 號交響曲》（其實在他在一九一二年曾經寫過一部未完成的交響曲），而且由庫賽維茲基指揮波士頓交響樂團於一九四二年十一月十二日首演。當天的演出獲得極大的迴響，《紐約論壇報》（New York Herald Tribune）的樂評湯普森（Virgil Thompson）說：「馬爾第努是繼史麥塔納之後，最偉大的當代音樂家。」

馬爾第努的表現方式是將四個樂章凝聚得很紮實，例如：不協和音持續在頑固低音低迴——並且還重複出現在第三樂章。第一樂章的主要旋律由小提琴帶領，由一個富節奏性的大提琴做為襯底，沉靜和諧的結尾在神祕的氣氛下進行。第二樂章分為三個部分；中間部分非常抒情，前後兩個部分則以張力和速度前後呼應。此二部分可以聽到前方銅管部以進行曲演奏著。中央抒情部分則由雙簧管擔任主奏。第三樂章從大提琴和低音以憂鬱的曲調開始；以木管持續以弱音重複地呢喃著，然後漸入高潮。和第二樂章一樣，哀怨的獨奏——此時候為英國低音號——與中間部分形成一個強烈對比。最後一樂章是始終強烈驅動和節奏性的——結尾是在喧鬧和激情之中，讓世人預見到交響曲在二十世紀已經邁入新紀元。

新古典主義的開創曲

D大調第 1 號交響曲（Op.25）：
《古典交響曲》

普羅高菲夫（Sergei Prokofiev, 1891~1953）

　　這首寫於一九一七年的D大調第 1 號交響曲：《古典交響曲》是普羅高菲夫的成名曲，也是新古典主義樂派的開山作品。這首作品之所以會被視為新古典主義的開端，是因為普羅高菲夫一反浪漫樂派的手法，回歸了古典樂派的簡約特點、傳統結構與配器法。然而普羅高菲夫不只是回歸古典，更在古典的基礎上加入了強調節奏、大跳音程與採用不和諧和絃的特色，從而產生一個嶄新的音樂風格，創造出引領二十世紀音樂風潮的新流派！

　　我們可以在這首《古典交響曲》中找到許多海頓與莫札特的影子，特別是在第一樂章，氣勢雄偉的開頭，使用長笛來引領動機的發

◆ 基本檔案

創作年代：1916年~1917年

首演時地：1918年，列寧格勒（聖彼得堡）

時間長度：約 15 分鐘

推薦唱片：BMG / 82876-62319-2 / 普羅高菲夫：第
　　　　　1、5號交響曲 / 泰密卡諾夫　指揮聖彼
　　　　　得堡愛樂管弦樂團

離經叛道的音樂家

普羅高菲夫的音樂在二十世紀初期，到底有多嚇人？讓我們來看看以下的例子：

曾經有音樂廳主管拒絕普羅高菲夫的鋼琴演奏會場地申請，因為怕他把音樂廳裡頭價值不菲的名琴給砸壞；

曾有演奏家在普羅高菲夫親自指揮演出他的奏鳴曲時，當場憤而走人，而當時僅僅演出到第三樂章；

有定音鼓手為了諷刺普羅高菲夫對於定音鼓的大量使用，與要求定音鼓聲必須大而強烈的特殊要求，直接在演奏會當中把定音鼓面敲裂；

還有演奏者一點面子也不留給他，公開表示：「要不是老婆小孩等錢吃飯，死都不會來演奏這種鬼東西。」

至於樂評家，當然更是從不給他好臉色看。但有趣的地方也正在這裡，普羅高菲夫的音樂雖然受到傳統音樂界的極力抵制，卻受到廣大聽眾的歡迎與好評，因而沒有被這些反對意見給封殺掉，反而成為二十世紀初一股文化潮流的象徵與代表，直到今天他的作品仍具有歷久彌新的魅力。

展，幾乎是莫札特在鋪排第一樂章時的典型手法。然而正是因為極度相像，因此，普羅高菲夫的任何一點小改動，都可以帶來戲謔式的諷刺效果。而穩重優美的第二樂章，在結構上是完全古典式的。由小提琴來引出整個主旋律線，其他絃樂器負責伴奏，並且再次加入長笛，來與小提琴的主旋律作呼應與搭配。第三樂章則以加沃特舞曲取代了傳統古典慣用的小步舞曲，主題由絃樂器與木管樂器來表現，顯得純淨而簡潔。第四樂章則採用奏鳴曲形式，是一個節奏鮮明，又帶有幽

普羅高菲夫指揮的神情。

默氣息的樂章，非常能表現出創作者本身的特質與巧思；普羅高菲夫後來最膾炙人口的奏鳴曲《彼得與狼》，也與這個樂章非常相似。

正由於這首曲子奠基於古典樂派而又改變了古典樂派，因此這一闋充滿創意的交響曲，終於為他打出了知名度，也證明他完全掌握了創造優美旋律與古典樂派的創作規則。深厚的音樂素養與大膽創新的使命感，使他與史特拉汶斯基一向成為二十世紀新古典主義的代表性人物。而聆聽這首曲子的時候，我們很難想像這樣古典而優美的樂章，卻是在沙皇俄國做戰連連，官兵死傷超過百萬，國民經濟瀕臨崩潰的一九一七年寫成的。當我們想到在這樣的黑暗年代，普羅高菲夫卻在衣食無缺、全然不知大禍即將臨頭、革命即將來到的上流人士面前，演奏這樣的樂章，便可以體會普羅高菲夫諷刺性格的辛辣，與他一貫特立獨行的個性！

新世紀的強烈節奏

降B大調第 5 號交響曲（Op.100）

普羅高菲夫（Sergei Prokofiev, 1891~1953）

　　曾有人說過，普羅高菲夫的鋼琴曲是對演奏者手指的謀殺；事實上，他的交響曲更是對指揮家最大的考驗與打擊。這首《降 B 大調第 5 號交響曲》，就是最為困難與複雜的作品之一。與德奧樂派相比，俄國交響曲本來就更加華麗、辛辣、情感充沛，而《降 B 大調第 5 號交響曲》除了這些特性外，更多了強烈的節奏、複雜的配器與深刻的諷刺。這些濃重的個人色彩，使得這首交響曲成為考驗指揮家的試金石，也是許多名指揮家視為個人挑戰的一堵高牆。

　　作為二十世紀樂派的開創者，普羅高菲夫為古典樂帶來的是一種全新的面貌，如果要簡單的下定義，應當說他極度強調節奏，與一種

◆ 基本檔案

創作年代：1944年

首演時地：1945年，莫斯科音樂院

時間長度：約 40 分鐘

推薦唱片：BMG / 82876-62319-2 / 普羅高菲夫：第 1、5號交響曲 / 泰密卡諾夫　指揮聖彼得堡愛樂管弦樂團

救了兩位大師一命的電影

　　一九三六年開始的史達林大清洗，是一場上自蘇聯紅軍元帥，下至平民百姓都有可能被祕密逮捕槍決的恐怖大整肅。由此可以想見，當時被媒體點名批判的普羅高菲夫心中有多大的壓力。恰好此時也被媒體釘得滿頭包的電影大師愛森斯坦找上了門，請求聲名遠播，也長住過美國的普羅高菲夫幫他的電影新作：《亞歷山大‧涅夫斯基》作電影配樂。這是一部描述中世紀斯拉夫英雄打敗條頓武士入侵的歷史劇，普羅高菲夫非但一口答應，並且全力配合。精心拍攝的影片搭配上普羅高菲夫雄壯澎拜的音樂，效果當然是不同凡響，據說史達林在看完這部電影之後，眼眶含淚的說：「我看普羅高菲夫跟愛森斯坦還是屬於社會主義的，不是資本主義的！」

　　領袖都這麼說了，媒體豈敢造次。也因此，這部電影等於解救了困境中的兩位大師，也使這兩位大師自此發展出堅定不移的友情！

樂器間的不和諧感。強烈的節奏帶來一種鋼鐵、機械式的感受，而樂器間的不和諧感，則是諷刺意味的主要來源。《降 B 大調第 5 號交響曲》的絃樂部是優美而飽滿的旋律，但是卻搭配上極有魄力的銅管與尖銳表現的木管演奏。兩者之間出現的衝突，與仔細聆聽下所感受到的彼此呼應，就是這首交響曲的迷人之處，也是最難詮釋音樂內涵的部分。當我們欣賞這首交響曲時，千萬不要被它鋼鐵般堅實與尖銳的第一印象嚇住，當你靜下心來感受，便可以體會到各聲部當中的衝突性，其實都含有普羅高菲夫匠心獨具的安排，而這樣大膽與直接的鋪陳，正好能具體的反映出二十世紀的音樂本質。

對於五歲開始作曲，九歲就開始寫歌劇的普羅高菲夫而言，要寫出像柴可夫斯基那樣優雅而甜美的音樂非但不難，甚至是得心應手。他的不朽正在於他捨棄了追隨前人腳步的輕鬆道路，而走向開創新局的艱難挑戰。普羅高菲夫創造出節奏性大於旋律性的個人特色，尤其在《降 B 大調第 5 號交響曲》的第一和第三樂章中，更是做出了萬馬奔騰的強烈色彩。他以傑出的表現，為現代主義的古典音樂，寫下了最好的註解。

　　雖然有人批評普羅高菲夫在二十世紀三〇年代回到祖國蘇聯之後，便再也沒有那種自由而深刻的天賦樂風，甚至有人批評他成為逢迎拍馬的親共分子，不復見在旅美時期的大師風範。但不論別人如何評論，普羅高菲夫留下的作品，便是他對於這些話的最好回答。如果您對於普羅高菲夫的印象停留在《彼得與狼》的溫和面貌，那這首《降 B 大調第 5 號交響曲》，絕對能讓您看到這位二十世紀代表音樂家堅韌而嚴肅的一面！

普羅高菲夫的電影配樂《亞歷山大‧涅夫斯基》的錄音帶封面。

回歸單純的音樂語言

降 e 小調第 6 號交響曲（Op.111）

普羅高菲夫（Sergei Prokofiev, 1891~1953）

　　普羅高菲夫的《降 e 小調第 6 號交響曲》，仍然延續著他特有
鏗鏘有力的節奏感與戲謔，然而曲風和前期相比，較傾向於後期浪漫
樂派。普羅高菲夫在一九三二年歸國之後受到共產黨的打壓，創作上
不復年輕時期獸性、激進、顛覆傳統，以及築傲不馴的嘲弄，而是走
上了和諧、活潑、幽默和乾淨清爽的樂風。這樣的改變雖然被許多人
斥為避免遭受鬥爭的投機行為，然而對他而言，在多年的異鄉生活和
深刻的省思之後，這首《降 e 小調第 6 號交響曲》，可以顯見他走下
自溺於玩弄音符的舞臺，懷抱著對祖國人民的情感，以廣大祖國群眾
為目標的企圖。曲式簡單和抒情的性質為此曲的一大特色，表現在溫

◆ 基本檔案

創作年代：1945 年~1946年

首演時地：1947 年 10 月 10 日，列寧格勒（聖彼
　　　　　得堡）

時間長度：約 43 分鐘

推薦唱片：BMG / 09026-68801-2 / 普羅高菲夫：
　　　　　「降 e 小調第 6 號交響曲」/ 史拉特金
　　　　　指揮美國國家交響樂團

閒磕牙

死不得其時的音樂家

　　上帝開了離經叛道的天才作曲家普羅萬菲夫一個黑色大玩笑！自從一九三二年普羅萬菲夫歸國之後，就一直處在史達林的高壓控制之下。一九五三年三月五日晚上九點鐘，普羅高菲夫死於腦中風，不到一個鐘頭，史達林也因腦溢血去世。當克里姆林宮公佈史達林逝世的消息之後，報紙及廣播充滿對史達林的歌功頌德，只有波修瓦歌劇院的長廊上祕密流傳著大師已逝的耳語，三天後報紙才出現一則微不足道的訃聞。全莫斯科的鮮花都拿去裝飾史達林的靈柩，而普羅高菲夫則躺在毫無修飾過的棺木之中，想去弔唁大師的樂迷甚至受阻於戒嚴令而無法前往，所以普羅高菲夫在人世間的最後一段路沒有什麼人陪伴。普羅高菲夫後半輩子受制於史達林，就連死了都受到他的壓迫，這難道是出自於上帝的嘲諷嗎？

和絃樂所奏出的迷人旋律上，配合木管唱出洋溢俄國情緒的舞蹈樂風，充滿著活潑氣息的曲調。如此優美且富有活力的曲風，誕生在第二次世界大戰即將結束之際，顯示出這位大師視戰爭為愚蠢的殺戮行為。

　　雖然《降 e 小調第 6 號交響曲》瀰漫著愉悅的氣氛，然而創作過程卻是十分的艱辛。一九四五年一月十三日《第 5 號交響曲》的首演由普羅高

馬諦斯為普羅高菲夫所畫的素描，他將普羅高菲夫的臉龐畫得特別長。

菲夫親自指揮，正當他的前景一片樂觀之際，同年一月底即因為壓力過大而中風倒地，甚至造成腦震盪。這不僅使他的健康狀況急速的走下坡，也使得他的創作面臨考驗。然而，對他而言生命就意謂著工作，即使在健康不佳的狀態下，他仍然本著身為作曲家的使命感繼續創作，我們才有幸能夠聽到這首交響曲。這首曲中所散發的歡樂活力，顯示出普羅高菲夫抵抗病魔的頑強個性。

普羅高菲夫早期桀傲不馴且自視甚高，其作品均刻意避免浪漫及感情的因素，而主題的運用則清晰簡潔，形式整齊劃一，近乎方正。晚期曲風則驟然一變，相形之下回歸到原始與單純，走向大眾化和抒情特質，然而他每一時期的曲風皆游走於各種風格之間。他不隸屬於任何特定的樂派，但也因為如此，他的音樂調性豐富多變、辛辣諷刺，同時兼具高度藝術的旋律性，扣人心弦。聆聽這首曲子時，不妨用心體會普羅高菲夫性格當中的多面性，以及擅長於掌握聽眾心理和注意力的特質。

它們結束在 Re 音上
D大調交響曲：《三個 Re》
奧乃格（Arthur Honegger, 1892~1955）

　　奧乃格的父母親是瑞士人，雖然出生在法國，但他的音樂風格在二十世紀裡比較屬於國際風格，而不屬於狹隘的法國或瑞士曲風。在法國六人組裡面，他與浦朗克在作曲的地位上，可說是分庭抗禮。從法國作曲歷史觀點來看，無疑是最偉大的作曲家。在風格上，他較多變，雖然避開了以德布西為首的印象派作風，卻在新古典主義的懷抱裡找到滋生的養分，因此在曲風裡常常有突兀的表現手法。

　　奧乃格在少年時期就精通小提琴的演奏，同時也接受了相當完整的作曲訓練。他最初的作品，是一齣沒有完成編曲的歌劇：《菲力浦》，創作於一九〇三年。他十幾歲就進入蘇黎世音樂院就讀，

◆ 基本檔案

創作年代：1950年 9 月~12月

首演時地：1951年 3 月 9 日

時間長度：22~25 分鐘

推薦唱片：BMG / BVCC7928 / 奧乃格：「D大調交響曲」《三個 Re》/ 孟許　指揮波士頓交響樂團

在法國出生的奧乃格，父母都是瑞士人，但他在作曲性格上較偏向著重架構與原創性的德國形式，他具有國際性的曲風讓他建立起二十世紀古典音樂的里程碑。

在作曲方面跟隨賀加（Friedrich Hegar）學習，小提琴則是與威廉‧狄波（Willem de Boer）習藝。一九一一年更上層樓，前往巴黎音樂院就讀。在那裡，他與魏道爾（Charles-Marie Widor）、熱大日（André Gédalge）學習作曲。他的作品首次發表於一九一六年，四年之後與他在音樂院的朋友一起成立了「六人組」（Les Six），其成員除了奧乃格之外，還包括：杜瑞（Louis Durey, 1888~1979）、戴耶費爾（Germaine Tailleferre, 1892~1983）、米堯（Darius Milhaud, 1892~1974）、歐瑞克（Georges Auric, 1899~1983）和浦朗克（Francis Poulenc, 1899~1963）。起初他們是為了抗衡印象主義與華格納等狂熱分子，不過奧乃格自己在「六人組」裡，並沒有提出任何音樂形式的主張。

　　奧乃格在作曲性格上偏向德國的形式，比較著重架構與原創性，多使用對位手法而非和聲。在他二十五歲之後的曲風，揉合了內涵與型式的表現手法，創造出二十世紀古典音樂的里程碑。

奧乃格的《第 5 號交響曲》是受託於庫賽維茲基（Sergey Koussevitzky）的基金會，並且是為了要題獻給這位指揮家已去世的夫人而作。一九五一年三月九日的首演是由孟許（Charles Münch）指揮波士頓交響樂團擔任演出。孟許是從庫賽維茲基的手中，接下波士頓交響樂團音樂總監的繼任者。奧乃格在一九五○年九月起著手譜寫這首交響曲，那年的十二月譜寫完成。

在這首二十二至二十五分鐘長度的交響曲裡，《第 5 號交響曲》比起第 4 號的鬱抑，在創作旨趣上顯得迥然不同。第一樂章一開始就以厚重的和聲與莊嚴的氣氛拉開序幕。圍繞在 d 小調和絃、不協和的音律週而復始，在開頭動機裡聲音持續上升。伸縮號將樂曲推到高點之後，隨之而來的是柔和舒暢的變奏與其相結合。在最後，低音大提琴以彈奏方式與定音鼓一起奏出一個低音D作為結束。

第二樂章是屬於沉著嚴肅的樂章，全曲以稍快板、慢板並且以詼諧曲式構成，卻是鬱鬱寡歡的樂段。單簧管跟隨著傷感的小提琴開始，然後一個慢板的絃樂主題接手。當稍快板再度出現時，奏出一連串十六個音符。在原始主題再現之前，慢板又再度出現。第二樂章結束時，大提琴、低音大提琴和定音鼓再次奏出低音D作為結束。

由小號奏出進行曲的節奏，最後一樂章一開始便將情緒拉高，帶來不安的詭異氣氛。其他的樂器以快而簡潔的斷奏不斷地突刺。這樣的結構與 4/4 拍的強硬主題僵持，卻一直無法摧毀這股不屈不撓的樂段。忽然，聲音變成溫和柔軟，但是音樂以微弱的脈動持續進行著。最後低音大提琴與定音鼓奏出低音D作結束。這也是為什麼此曲又稱作「三個 Re」的交響曲之原因。

The Symphony of 20 Century

20 世紀的交響曲與交響詩

第 3 號交響曲

柯普蘭（Aaron Copland, 1900~1990）

　　柯普蘭是哈里斯與莎拉‧柯普蘭夫婦五個孩子當中的老么。他
的父母親是立陶宛的猶太移民，在紐約布魯克林地區經營一家百貨
商店。他直到十三歲才開始接受正規的鋼琴訓練，當時已經開始學習
作一些簡單的曲子。他沒有選擇進入音樂學院就讀，但是盡可能地
去欣賞所有的音樂會、歌劇和芭蕾節目。在音樂學習上，作曲方面師
承高德馬克（Rubin Goldmark），鋼琴有兩位老師，一位是維根斯坦
（Victor Wittgenstein），另一位是阿德勒（Clarence Adler）。

　　一九二一年，他前往位於法國楓丹白露的美國音樂院（The
American Conservatory of Music）接受指揮和作曲的課程。然後又到
巴黎找到瓦因斯（Ricardo Viñes）、布朗熱（Nadia Boulanger）學習
鋼琴與作曲，並且花了三年的時間，去吸取歐洲古老與現代的文藝

◆ 基本檔案

創作年代：1944年~1946年

首演時地：1946年，波士頓

時間長度：43 分 30 秒

推薦唱片：BMG / 09026-60149-2 / 柯普蘭：「第 3
　　　　　號交響曲」/ 史拉特金 指揮聖路易交
　　　　　響樂團

氣息。他不僅學習到如何欣賞史特拉汶斯基、米堯（Milhaud）、佛瑞（Fauré）和馬勒的作品，同時也對紀德（Andre Gide）生起仰慕之心。一九二四年在庫賽維茲基的指揮下，由布朗熱演出的管風琴交響曲首次演出，讓柯普蘭能與庫賽維茲基建立友誼，進而被他延攬前往波克夏音樂中心（the Berkshire Music Center）任教（1940~1965）。

交響樂的形式是柯普蘭一向小心翼翼處理的曲式，譜寫《第3號交響樂》是他最後一個戒慎恐懼的工作。為了作出一首曲子，如同他花在三個主要鋼琴作品上的時間一樣，整個精神都投入在寫曲上。雖然三首交響樂（不包括《舞蹈交響曲》，此曲嚴格說來應當算組曲）標舉出柯普蘭特有的轉調、受到舞蹈影響的節奏、管絃樂手法與層次等風格，但每一部作品都具有不同的特色。譬如：《第2號交響曲》的特質是桀驁不馴，《第3號交響曲》則是步步為營。從音樂的架構和樂曲的前後呼應來看，與其說兩首交響曲是兄弟，倒不如說是遠房親戚來得恰當。根據柯普蘭的說法，《第3號交響曲》具有抒情特性，是受庫賽維茲基所託，並且親自指揮首演；同時這首曲子也是為了紀念庫賽維茲基的亡妻娜塔莉所寫的。

第一樂章是中板，充滿滔滔不絕的歌唱旋律，似乎對他往後的歌劇：《人親土親》（The Tender Land）的誕生作了預告，樂曲緩和且悠揚。接著音樂轉為穩健的節奏，以銅管樂器拉到高點，最後雲消霧散，像天女散花一般灑落而漸入平靜。甚快板的開始宣告出愉悅的動機，敲擊樂與銅管樂交相拔竄，預示了最後一樂章的鼓號陣容。第二樂章繼續以三重奏形式奏出詼諧曲風，火力四射，舞影凌亂。作曲者提供一個清楚的主題，就是勢如破竹，洋洋得意。

柯普蘭 13 歲才開始接受正規的鋼琴訓練，但仍無損他發揮在音樂上的才華。

　　第三樂章為稍快的小行板，以絃樂組之間的對話，不斷以漸升方式將管絃樂緩緩帶起。一縷歌唱的旋律緊緊與各聲部契合，並衍生出狂想式的樂段擴散開來。洶湧的和絃和平行運作的旋律線，隱隱約約的蒙上中世紀復古風的色彩。而木管與絃樂組則開啟了第四樂章。一個蘊釀已久的強音，在此時成為音樂主軸，立即破題而出。或許只有柯普蘭的《凡夫俗子鼓號樂》（Fanfare for the Common Man）可以比擬，導引出來的是長笛與單簧管的冥想式主題。但是很快地由管絃樂團接手，以大規格的形式將主題勾勒得更完整，同時也蛻變出兩個衍生的主題。剛才提及的第一樂章的元素此刻加入，產生了風格獨特、氣韻高雅、英姿煥發的貴族氣質。這個主題用來破題，最後也以更壯麗的規模，為《第 3 號交響曲》製造出振奮與狂喜的結尾。

高中生的畢業作品

f 小調第 1 號交響曲（Op.10）

蕭士塔高維契（Dimitri Shostakovich, 1906~1975）

　　當您第一次聆聽這首《 f 小調第 1 號交響曲》的時候，您應當很難想像這只是一個十八歲高中生的畢業作品。而當知道他的音樂啟蒙教育，是迫於生計而在電影院彈鋼琴幫電影現場配樂時，如此的驚訝便將變成對天才的敬仰。蕭士塔高維契就是以這樣窮困的出身與如此早熟的作品，在年僅二十歲時就獲得了作品在西歐與美國公開演出的成就，從此奠定了他在二十世紀蘇聯最重要音樂家的赫赫威名。

　　這首交響曲是他在列寧格勒音樂學校的畢業作品，十八歲的蕭士塔高維契還是一個充滿熱情，敢於嘗試的年輕小夥子。因此這首作品與他中後期的交響曲比較起來，等於是建立風格的第一步，尚未接

◆ 基本檔案

創作年代：1924~1925年

首演時地：1926年 5 月 12 日，列寧格勒（聖彼得堡）

時間長度：約 30 分鐘

推薦唱片：BMG / 09026-68844-2 / 蕭士塔高維契：第1、6號交響曲 / 泰密卡諾夫 指揮聖彼得堡愛樂管絃樂團

觸政治的他，在樂曲情緒上也顯得比較開朗直接，而沒有「戰爭三部曲」的隱喻性，或是《第 15 號交響曲》的死亡意味。

　　由於是畢業作，所以我們可以在《第 1 號交響曲》中看到不少大師的影子，例如：普羅高菲夫、史特拉汶斯基等，但蕭士塔高維契的成就便在於他並不是借用這些技巧，而是用「偷」的，也就是說此時的他已經將傳統音樂教育中學到的管絃樂技巧作為基礎，以他個人的獨創性風格作為骨架，創造出這首承先啟後的獨特作品。

　　《第 1 號交響曲》的獨創性在於，他在第一樂章中便敢於作出一種衝突的對比，以及不明顯的轉調技巧，直接表現出作曲家本身的

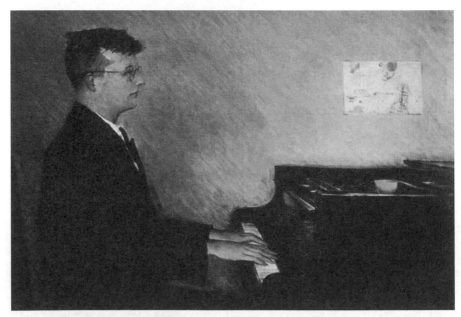

蕭士塔萬維契彈奏鋼琴的神情。他在音樂院求學期間，曾以滿分成績通過鋼琴課的畢業考試。

喜歡電影的音樂家

　　說起來蕭士塔高維契與電影的結緣是相當無奈的。他在十歲時由母親那裡學會了鋼琴，但是因為家境不好，他不得不出去工作以分攤家計，可是一個十幾歲的小孩能做什麼呢？剛好他家附近有間電影院，正缺一個能幫無聲電影現場配樂的鋼琴手，電影院老闆也知道蕭士塔高雄契家的小狄米區彈鋼琴很有兩下子，於是就給了他這份工作。列寧格勒的電影院，便成為蕭士塔高雄契公開演奏的起點。在此同時，他也免費看了不少當時的電影。

　　三十多年後，他因為形式主義風格再次被政府批判，只好停止了交響曲的創作，可是他又不能什麼事都不作，不然會被政府認為他是以罷工的方式來抵抗，其後果將更加不堪設想。所以他乾脆做起了老本行，幫電影譜寫配樂，既然電影通過了政府的審查，那順著電影精神去寫曲子應當也不會出大問題吧。因此，他似乎也樂在其中，到蒙主寵召為止，他總共幫三十多部電影寫了配樂。與蘇聯電影的產量相較，可以看出這位音樂大師的確相當喜歡電影這種綜合藝術，而他的電影配樂集，也成為俄國音樂一項另類的貴重遺產。

諷刺性格。他利用了小號樂器呈現出華麗的主題動機，但卻使用了半音階巴松管的扭曲音調來回應。創造出這二種樂器的對比感，並且製造出鮮明的主題，導引出後面的急板樂曲。而第二樂章，他在傳統的管絃樂中，又大膽的加入一段鋼琴獨奏，使樂曲本身顯得多采多姿，並且大量使用了迴轉式主題，這也成為他以後的註冊商標。到了第三第四樂章，蕭士塔高維契不再玩花招，而是在樂曲中鋪排一種不安定的質感，並且在音樂的導引下逐步加強其能量，突出表現了革命年代的動亂、不安與希望。這樣的複雜情感延續到第四樂章裡，終於在衝

突性的結尾中,得到一種總結,代表人性的小號響起,合聲象徵了希望。這樣的轉折,表現出他身為音樂家的情緒表達能力。而他在各樂章中嘗試以樂器獨奏,或是小型合奏來展現交響曲的氣勢,整個管絃樂團的合奏反而成為樂章中的過渡,也是他對於樂團各部分功能的一種試驗。

雖然與後期相比,蕭士塔高維契的前三首交響曲還具有濃重的學院派色彩,但此時的他,卻是一生中最享有創作自由的時期。聆聽蕭士塔高維契的早期作品,能真正感受一個尚未遭受到政治迫害、戰亂流離的年輕心靈,反而更能貼近作者真正的性格。

死亡的力量與面貌

第 14 號交響曲（Op.135）
《亡者之歌》

蕭士塔高維契（Dimitri Shostakovich, 1906~1975）

　　寫於一九六九年的第 14 號交響曲，是蕭士塔高維契晚年創作當中，一個階段的結束，這系列的作品不論是絃樂奏鳴曲或是交響曲，都充滿了對於死亡這個主題的描述。一方面是他身體的健康狀況，與不可避免的老化現象影響了他；另一方面，他也依然面對著作品可能激怒當局的威脅。因此《第 14 號交響曲》成為死亡主題系列的最後一首作品，也是最為震撼的一首交響曲。

　　蕭士塔高維契一向對於文學有極強烈的感受力，他自己也在回憶錄中寫到，他越到晚年越感到語言比音樂有效，也越希望能把語言跟樂譜相結合，以求能更完整地表達他的想法與意圖。因此，他的晚期

♪

◆ 基本檔案

創作年代：1969年

首演時地：1969年 10 月，莫斯科

時間長度：約 48 分鐘

推薦唱片：BMG / BVCC38299 / 蕭士塔高維契：
　　　　　「第 14 號交響曲」/ 奧曼第 指揮費城
　　　　　管絃樂團

作品全部都帶著歌詞,尤其在《第 14 號交響曲》中,他把這種創作形式發揮到極致,並且結合了好友詩人布里頓的詩作,使用了女高音、男低音、絃樂組與打擊樂,將他慣用的元素作了一次總和性的結合。

在這首交響曲中,蕭士塔高維契表現出來的,是一種憂鬱而絕望的氣氛,利用主旋律樂器的停頓,與主旋律本身 12 拍的特性,來製造樂曲的不穩定性,讓主旋律本身顯得焦慮不安。《第 14 號交響曲》的和絃採用非常密集的半音階,並且透過絃樂的反覆彈奏,來加強樂曲本身已經有的衝突與碰撞,並且明明白白的表達出更多的負面情緒,

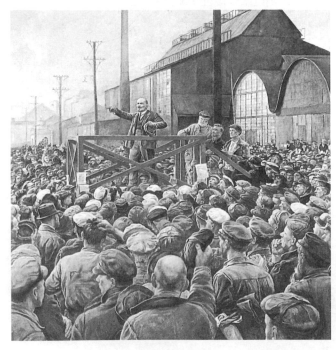

勃羅茨基所繪《列寧向勞工階級演說》。蕭士塔萬維契的一生,幾乎與俄國革命的進行與發展並肩而行。

真真假假的回憶錄

　　回憶錄，由於是當事人的親筆或口述紀錄，一向被認為是最真實的想法與事件紀錄。但也正因如此，許多名人回憶錄的真假，也常常成為考據專家們研究的重點，蕭士塔高維契的回憶錄，也屬於真假難辯的一員。

　　蕭士塔高維契這本傳世的回憶錄，是許多音樂評論家與研究家，分析他作品的重要依據，像是《第 7 號交響曲》：「列寧格勒」、《第 5 號交響曲》：「革命」當中的諷刺內涵，都是經由回憶錄的披露才被人所知。不過也有不少人懷疑，這個被政府點過三次名的人，是否敢留下這樣一本足夠讓他腦袋上被開一個彈孔的反政府文件。時至今日，還沒有確實的證據能證明這本回憶錄的真偽。

　　不過真假其實也不重要，音樂本身就是一種內心的表白，蕭士塔高維契的音樂就夠說明他的想法，即使這本回憶錄是假的，對於他的地位與成就，又豈能造成一絲一毫的損害呢？

進一步感染聽眾。絃樂組雖然表現得含蓄而有節制，但是卻更能表現出壓抑下的情緒，例如：第一樂章的開頭，便象徵了蕭士塔高維契靈魂的饑渴與荒蕪。這種方法在後面的樂章當中被再次使用，小提琴的高音配上大提琴，使樂曲的陰鬱色彩更加濃厚，也使整個樂章帶著低沉的氣氛。

　　「衝突」一直是蕭士塔高維契的拿手好戲，在《第 14 號交響曲》當中，樂曲演奏部分充滿了愁雲慘霧，但是女高音與男低音的歌曲，卻充滿了狂熱氣息。蕭士塔高維契將大部分的歌詞，都按照樂曲的音節來鋪排，將樂曲的音符與詩歌的片語，當成是最小單位來相互配合，因

此歌詞句讀與旋律緊密的配合在一起，歌詞本身的語言音節，又和音符互相搭配出各種不同的情緒，使聽眾處在低沉悲戚的樂曲與毫無方向的狂放歌聲夾擊當中，徹底被這種衝突給折服。而合聲的使用，除了作為歌曲部分的完整結束，更是將整體氣氛提昇的重要安排。

蕭士塔高維契的《第 14 號交響曲》，是他自己人生的體現——他不像前輩普羅高菲夫，起碼有過旅美時期的自由。他的生命與創作都是在紅旗下進行的，他一生當中被政府大規模抨擊，起碼就有三次。一個不能暢所欲言的作曲家，就如同不能飛翔的鳥一樣抑鬱。然而他的光芒，就在於音樂方面的不屈與反抗，他依然能在這樣的情況下有新的表現與突破。《第 14 號交響曲》，便是他不屈精神的最佳註解！

文學與音樂的激盪光輝

A大調第 15 號交響曲（Op.141）

蕭士塔高維契（Dimitri Shostakovich, 1906~1975）

　　《A大調第 15 號交響曲》是蕭士塔高維契的最後一首交響曲，完成不到四年他便魂歸天國。這首交響曲的創作發想，根據蕭士塔高維契自己的說法是來自於俄國小說家契訶夫的作品：《黑衣僧》。這位小說家的作品深受蕭士塔高維契的喜愛，他直接將《黑衣僧》視做一首奏鳴曲來分析研究，並從中得到了《第 15 號交響曲》的創作靈感。

　　同時這首交響曲也有蕭士塔高維契回顧一生音樂創作，與思考自己音樂本質，回歸古典的意味。《第 15 號交響曲》的第一樂章開頭便五次引用義大利音樂家羅西尼的《威廉泰爾》，也使用了德國音樂家華格納的歌劇《尼貝龍根的指環》來導引第一樂章甜美的終曲。終曲之中

◆ 基本檔案

創作年代：1971年

首演時地：1972年 1 月 8 日，莫斯科

時間長度：約 45 分鐘

推薦唱片：BMG / BVCC38300 / 蕭士塔高維契：
　　　　　「A大調第 15 號交響曲」/ 奧曼第 指
　　　　　揮費城管絃樂團

的「帕薩卡里雅舞曲」，引用了他的
第 7 號交響曲：《列寧格勒》的戰爭
主題作為開頭的前四個小節。而在第
三、第四樂章中，也出現了《第 4 號
交響曲》第二樂章結尾部分的影子。
他在《第 10 號交響曲》中的音樂簽
名「DSCH」（DSCH這些字母乃取自
這位作曲家名字的德文拼法Dmitri·
Schostakowitsch，轉換成音名記法的
D、降E、C與B），在第三樂章中也單
獨出現，成為音樂家的一種箴言。

穿著軍裝的史達林肖像。

　　《第 15 號交響曲》中依然有對
死亡與人性被壓迫、扭曲現象的探討，但突破了《第 14 號交響曲》的
低沉與壓抑，反而是用平靜、反諷的音樂語言來表現。除了這些蕭士
塔高維契在創作後期一再探討的主題之外，《黑衣僧》的結構與內容
也為他帶來新的方向，他引用羅西尼與華格納的音樂除了是對前輩音
樂家致敬之外，也隱含更多「人類不可能，也不再需要成為英雄」的
結論與諷刺。如果一位音樂家自詡為英雄，將世間的其他人都當成需
要他來教導、解說的傻蛋，那這樣的音樂家本身就是一個瘋子。這樣
的觀念與契訶夫的《黑衣僧》完全吻合，由此我們可以看出《第 15 號
交響曲》帶有總結、統整的特色，是蕭士塔高維契省視自己作品與人
生觀、道德觀的結晶，也是他對於人生終點的理解與感受。

Yurodivy

這個俄文字中文翻成:「癲僧」。這是俄國特有的一種現象,這類人的外表多半是瘋瘋癲癲的,不過這只是用來保護自己的一種手段。實際上癲僧多半是思想家,或者是天生特別具有洞察力的人,而裝瘋賣傻則是他們自保的一種手段;他們對外界表達自己想法的方式,也多半是以開玩笑、預言等不正經的方式。癲僧有真的也有假的,例如:末代沙皇的寵臣拉斯普亭,就是真的癲僧,他具有預言能力,生命力也特別頑強。至於假癲僧的代表,便是音樂家穆索斯基了。他無力與沙皇正面對抗,也不能接受被流放西伯利亞,因此便用癲僧的身分來作掩護,譜出了許多具有隱喻、反諷性的作品。也因為他這個癲僧的身分,政府比較寬大的對待他。

至於蕭士塔高維契是否是一位癲僧?則有許多不同的看法。但是我們看看他寫的《第7號交響曲》,明明是在蘇德戰爭前就有了腹稿,卻到了戰爭開打時才寫。那裡頭對於反抗暴政的音樂描述,不可能是針對希特勒而發的感想。除了是拿史達林當靶子之外,我們無法找到更好的解釋。然而,蘇聯政府卻拿這首原本是要攻擊史達林的樂曲,當成是戰爭的精神代表,使原本該槍斃的音樂家反倒成了國家英雄。更可笑的是,對史達林暴政反感到極點的蕭士塔高維契,居然也因為這首曲子,而被外界解讀為抱史達林大腿的親共分子。這種開了所有人,甚至是自己一個大玩笑的方式,完全掩蓋了他的真正想法,這種手法正是癲僧最明顯的特色!

這首交響曲與蕭士塔高維契的其他經典作品相比,不管是規模與篇幅都是比較袖珍的。但是蕭士塔高維契拿手的管絃樂配器與打擊樂的利用方式,一個又一個留給聆聽者去思考的謎語與隱喻,依然讓這部最後的作品閃耀著智慧光芒。這部作品也成為俄國樂派的紀念碑。蕭士塔高維契四年後的死,同時代表著俄國樂派的結束,直到今天,俄羅斯音樂界依然沒能出現像他這樣重要的偉大作曲家。

讚美，或是諷刺？

d 小調第 5 號交響曲（Op.47）
《革命》

蕭士塔高維契（Dimitri Shostakovich, 1906~1975）

　　《第 5 號交響曲》：「革命」是蕭士塔高維契在面對高度政治壓力，與藝術生命終止的威脅下所寫出的妥協作品。在當時，他的《馬克白夫人》惹火了大獨裁者史達林，他遭到《真理報》這個國家媒體火力強大的批判，說他是形式主義在音樂界的代表。如此的指控輕則會被停止一切作品演出，重的話可能會被逐出蘇聯音樂家協會，甚至入獄。在這樣的政治風暴面前，蕭士塔高維契很快的寫出這首《革命交響曲》，盡力配合蘇聯共產黨當時的文藝政策方針。由於政府以他為榜樣對文藝界進行壓制的目的已經達到，而蕭士塔高維契的轉變等於是向政府的文藝方針表示了服從與忠誠，因此他再次以這首交響曲

◆ 基本檔案

創作年代：1937年

首演時地：1937 年 11 月，列寧格勒（聖彼得堡）

時間長度：約 47 分鐘

推薦唱片：BMG / BVCC37282 / 蕭士塔高維契：第
　　　　　5、9交響曲 / 泰密卡諾夫 指揮聖彼得
　　　　　堡愛樂管絃樂團

閒磕牙

不得不《革命》

　　如果蕭士塔高維契不寫這首《第 5 號交響曲》，他的下場又會是如何？

　　在《馬克白夫人》被史達林點名，《第 4 號交響曲》被迫收回的情況下，如果蕭士塔高維契沒有在不到一年的時間內，寫出這首妥協的交響曲，他會遇到怎樣的狀況呢？

　　首先我們要瞭解，在前蘇聯時代，所有的藝術創作者，不管是作家、導演、音樂家，都有所屬的協會，這些協會都是政府的組織，你不參加這些組織，不但是作品不得演出、出版，可能連創作行為本身都會被禁止，生計更是立刻沒有著落，連同家人的工作、子女的就學，都會遭到嚴重的干涉與迫害。而依蕭士塔高維契當時被《真理報》點名批判的狀況來看，他的確很有可能會被逐出蘇聯音樂家協會，那他的所有作品都會被列入黑名單，甚至有可能因為違抗共產黨的文藝政策，而被冠上反黨的罪行。在前蘇聯，這個罪名是刑事犯罪，很有可能被送到集中營去。這對我們來說似乎是不可思議，但是在當時的蘇聯卻是現實。電影大師愛森斯坦和音樂家普羅高菲夫都面臨過這樣的局面，因此對於蕭士塔高維契，我們不但不該譴責他的妥協，更該為這首交響曲中隱含的反抗意識而高聲喝采。

贏回了政府的認可，重振了他音樂神童的威望。但事實上，這樣歌功頌德的作品對於一個音樂家，等於是自由思考的終止。此時的蕭士塔高維契，雖然重獲聲名，事實上卻接近行屍走肉。

　　這首交響曲的第一樂章，節奏變化相當大膽，讓人直接聯想起貝多芬的大賦格曲，也是當時蕭士塔高維契對於貝多芬作品研究到得心應手的明證。而大提琴與低音提琴所奏出的主題，感覺相當陰森，但卻同時暗示了革命之前局勢的嚴峻，與前途坎坷的狀態。

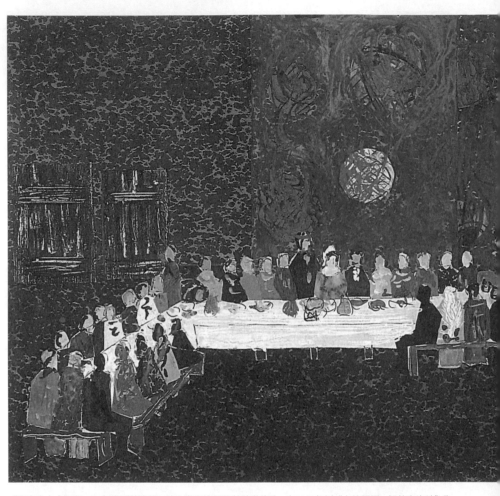

《馬克白夫人》在1936年遭到禁演後，蕭士塔高維契將其稍微修改，在1962年以《卡特麗娜‧伊芝麥洛娃》為名重新搬上舞臺。這是此劇第三幕第三場的佈景草圖。

　　第二樂章的急促感，來自於低音絃樂器，並且安排了木管樂器，與不時出現的法國號來作為應答。而第三樂章裡只使用了絃樂器，創造出柔美的旋律。蕭士塔高維契在這個樂章使用的配器法接近於室內樂。而這個樂章的效果，也給了蕭士塔高維契轉向絃樂四重奏創作的想法。

　　第四樂章則大量使用了銅管樂器、小號與長號，在定音鼓的強烈節奏下，奏出了一段段如雷聲轟鳴般的迴旋曲疊句，傳達了大革命來到時驚天動地的景象，並且帶有濃濃貝多芬式的英雄風味。在這樣強烈的節奏下，這首曲子，正如蘇聯的十月革命，在壯麗的高點倏地結束。

　　雖然這首曲子規模宏大、振奮人心，但與蕭士塔高維契的其他作品相比，壯麗有餘而深度不足的問題相當明顯。即便他在曲子中仍隱隱表現出一種諷刺與反抗的想法，卻改變不了這首曲子歌功頌德的主調性。從這首曲子我們也可以看到，政治力量干涉藝術是一種最為粗暴無禮的行徑。雖然有部分批評家對於蕭士塔高維契在《第 5 號交響曲》中的妥協大加批判，但是我們也必須承認，藝術家在面對國家機器時，是相當無助與恐懼的，而在聆聽這首妥協作品的同時，也使我們再次體認到一個自由民主社會的可貴與重要性。

戰爭，暴政，怒吼。

戰爭三部曲：

C大調第 7 號交響曲（**Op.60**）：《列寧格勒》
c 小調第 8 號交響曲（**Op.65**）
降E大調第 9 號交響曲（**Op.70**）

蕭士塔高維契（Dimitri Shostakovich, 1906~1975）

　　「戰爭三部曲」是蕭士塔高維契歷時八年，由二戰初期寫到冷戰開始的長篇交響曲巨作。三首交響曲雖無絕對的關聯，但卻都是以「戰爭」作為主題，由第 7 號的列寧格勒圍城，到第 9 號的勝利樂章。蕭士塔高維契用音樂記錄了這場俄國史上最血腥的戰爭，同時也利用他慣用的兩面手法，將這三首交響曲變成了反思政治體制的無言抗議。

　　《第 7 號交響曲》的醞釀早在德蘇戰爭之前便已經開始，但是德軍由一九四一年夏天開始的列寧格勒圍城戰，無疑是讓蕭士塔高維契

♪

◆ 基本檔案

創作年代：分別為1941年、1943年、1945年

首演時地：1942年 3 月，庫比雪夫

　　　　　1943年 11 月，莫斯科

　　　　　1945年 11 月，列寧格勒（聖彼得堡）

時間長度：約 72 分鐘；約 60 分鐘；約 25 分鐘

推薦唱片：BMG / 09026-62548-2 / 蕭士塔高維契：
　　　　　「C大調第 7 號交響曲」/ 泰密卡諾夫
　　　　　指揮聖彼得堡愛樂管絃樂團

交響樂大師與爵士樂

　　如果大家因為戰爭三部曲的沉重內容,而認為蕭士塔高維契是一個深沉、悲觀的人,那可真是天大的誤會。蕭士塔高維契的深沉內斂,是被後天的高壓政治與戰爭磨出來的,而非他的本性。當您聆聽蕭士塔高雄契的爵士組曲,您就會理解,這位俄國音樂家的本性非但不深沉,甚至還帶著濃濃的幽默感。

　　爵士樂出自黑人音樂,所以基本調性是輕鬆、歡樂、感情充沛的。這些形容詞與生活在史達林獨裁統治下的俄國人民,簡直是八竿子打不著。可是蕭士塔高維契卻在他的管絃樂作品中,借來了爵士樂作為標題,他的爵士組曲充滿了濃濃的俄國風味與古典味兒,可是在銅管樂器的使用上卻又是實實在在的爵士樂,感覺像是羅宋湯配上了大漢堡,乍看很衝突,其實搭配得相當不錯。

　　聽著蕭士塔高維契的《第 1 號爵士樂組曲》,誰能說生活於冰天雪地的俄國人,就一定不懂得開玩笑呢?

這位列寧格勒子弟正式動手寫作的觸媒。《第 7 號交響曲》跟這場二次大戰史上時間最久、平民死亡人數最多的圍城戰是分不開的。蕭士塔高維契從當年八月德軍開始攻擊列寧格勒起,便一面協助紅軍作戰,一面創作這首交響曲。在九月德軍完成包圍的前一刻,他被當成重要人員與家人撤退到後方,此時他懷裡的樂譜已經完成了前三個樂章。一九四二年他正式發表了《第 7 號交響曲》,成為戰爭中列寧格勒人民不屈的象徵。

　　《第 8 號交響曲》完成於戰爭當中,這首曲子並沒有像政府所希望的那樣雄壯威武,反而描繪出一種機械感,一部戰爭的機器奔馳在

謝・格拉西莫夫《游擊隊員的母親》（1943）。描繪1941年德國入侵蘇聯時，一位母親挺身保護孩子的畫作。

俄羅斯大地上，將德蘇雙方的年輕人當原料，成品是一堆血肉與寡婦的眼淚。而第四樂章的平靜，成為對於戰爭的反思、諷刺與悲傷的情緒宣洩。

《第 9 號交響曲》完成時，二次世界大戰已經結束好幾年了，而史達林的統治權力因為二次大戰的勝利與東歐國家共產化的關係，變得更加牢不可破。不久，第三次世界大戰與核子戰爭的烏雲，又再次籠罩在歐洲上空。因此蕭士塔高維契的《第 9 號交響曲》非但沒有一絲勝利的歡樂，反而是以一種小品式的、簡短優美的、大量使用歌頌和平美好的方式，極力排除美化戰爭的表現，與當時蘇共的宣傳主流

相比，無異是一種諷刺。這樣的消極抵抗，再次惹火了嚴厲控制藝術創作的蘇聯政府，《第 9 號交響曲》遭到和《第 4 號交響曲》一樣的命運，於是蕭士塔高維契收回這首曲子，專心創作電影配樂。

這三部曲是蕭士塔高維契受到西方世界注意的作品，你可以把這三部曲當成是反抗德國納粹政權的樂曲，也可以把它視為對史達林暴政的抗議。自沙皇到共產主義的一貫壓制，早已使俄國人變成不敢說真話的民族，蕭士塔高維契將這種無奈的民族性昇華成音樂，使他成為俄羅斯民族在音樂界無可替代的代言人。而正是這種在高壓統治下仍沒有失去思考與反抗的堅韌心靈，使得俄國終於在二十世紀末成為自由民主的國家。蕭士塔高維契在惡劣的政治環境下，仍然堅持創作表達自我、反抗權威的作品，也使他跟杜斯托也夫斯基一樣，成為當代良知與關懷人性的最佳代表。

電音中律動的愛

杜蘭嘉－里拉交響曲

梅湘（Olivier Messiaen, 1908~1992）

　　光是唸這首交響曲充滿異國風味的標題——「杜蘭嘉（Turanga）」—「里拉（lila）」（別懷疑，就是要這樣拆開來讀)，是不是就嗅出了濃厚的神祕感呢？沒錯，這個題目是由兩個梵語（杜蘭嘉及里拉)複合而成的，進一步拆解詞彙，能幫助我們更加瞭解這首超過一小時還演奏不完的交響曲之真確意涵：「杜蘭嘉」（Turanga）意指時間像流動的沙、飛奔的馬，不斷不斷地律動；「里拉」（lila）是生與死的輪迴、歡愉和愛，兩者相互結合，只為表達一個簡單而深刻的意念———首歌頌生命的「愛之歌」。

　　這是部龐大到令人張口結舌的巨幅交響曲，涵義之深與七十五分

◆ 基本檔案

創作年代：1946~1948年

首演時地：1949年，波士頓

時間長度：約 75 分鐘

推薦唱片：BMG / 82876-59418-2 / 梅湘：「杜蘭嘉
　　　　　里交響曲」：《豔調》/ 小澤征爾　指
　　　　　揮多倫多交響樂團

梅湘的「鳥」事

一些作曲家滿腦子只有豆芽菜，另一些可不是如此，他們對音樂之外的事物也有著魔似的偏執：德弗札克是道道地地的火車迷；鋼琴家季瑟金一得空就戴頂草帽、握把竹竿網去捕蝴蝶；最瘋狂的是浦契尼，他是個汽艇狂，耗費巨資買下的汽艇可以組成一個船隊！

而梅湘則是一個如假包換的鳥癡，每天清晨天剛亮就走進森林採集鳥聲，越是人跡罕至的荒山野嶺越合他的意。鳥之歌怎麼記錄呢？依照梅湘大師級音樂家的標準，用錄音機是採集不到藝術性的，所以他帶的工具是紙筆，一聽到鳥兒唱歌，就火速記下來。

這樣日復一日穿山入林，寫破萬卷五線譜紙的結果，這位「鳥人」已經能輕易辨識出六百多種鳥類的叫聲。堪稱「鳥鳴通」的梅湘，後來寫過一部叫《鳥類圖鑑》的鋼琴組曲，共包含三十首小曲，裡面搜羅了各式各樣的鳥叫聲，趣味十足。而在他其餘的作品中，也或多或少聽得見三三兩兩的鳥兒在啁啾，《杜蘭嘉－里拉交響曲》的第七樂章，就有鋼琴獨奏出的鳥之歌。

梅湘愛聽鳥兒吊嗓子，可能勝過聽專業歌者演唱，不過據說單一種鳥類會的「曲目」其實並不多，通常都只有一兩支招牌歌。曾有位同好此道的狂人調查過，一隻牧師鳥從清晨唱到黃昏，同一個曲調就反覆唱了二萬二千一百九十七次。

鐘之長暫且略過不提，十個樂章裡就容納了「印度曲想」、「甘姆蘭樂隊風」等數種富地方色彩的曲調；樂器的陣容更是嚇死人，除了傳統交響曲的管絃樂團配器外，更拓展了打擊樂的層次，使打擊部更加吃重，各式大、中、小鼓、木魚、鈴鼓、中國鑼、鈸……紛紛出場，連沙鈴也來了！加上單音電子琴的助陣，儼然使這部鉅作成為電子音樂的先驅。

梅湘用音樂表達自己對天主教的虔誠信仰，卻意外發表了三部以異教為題材的曲子，而《杜蘭嘉里拉交響曲》就是其中的核心之作。

孕育了兩年，《杜蘭嘉－里拉交響曲》才終於問世，奏鳴豔麗非凡的二十世紀之聲。追根究底，要不是當初「委託人」與「作曲家」雙雙不顧一切地用「放縱」的態度來做音樂，也不會催生出這麼驚人的作品。

一九四五年，波士頓交響樂團音樂總監庫賽維茲基（他本身是一位優秀的俄國籍指揮家）提議梅湘：「為我作首曲子吧！至於風格、長度、編制……，你說了算！」梅湘接過這個訊息，兩年後就端出這首令庫賽維茲基手軟的「愛之歌」（可以想像庫賽維茲基一臉驚愕的模樣）。

一九四九年，這首傑作在波士頓首演，由名家伯恩斯坦指揮波士頓交響樂團演出，梅湘的家人也共襄盛舉，成為卡司之一，愛妻洛麗歐德負責鋼琴獨奏部分，兒子則在最需要人手的打擊樂聲部露了一手。

《杜蘭嘉－里拉交響曲》用流暢柔美的十個樂章，歌詠生命、時間、喜悅、律動、死亡，依序是：

1.「序曲」

2.「愛之歌第一」

3.「杜蘭嘉－里拉第一」

4.「愛之歌第二」

5.「眾星之喜」

6.「愛的尋夢園」

7.「杜蘭嘉－里拉第二」

8.「愛的發展」

9.「杜蘭嘉－里拉第三」

10.「終曲」

其中第一、五、十樂章是作為架構用的樂章，將曲子引入前段、中場和後段，因此被稱為「畫框」樂章；兩大內容的主軸則是「愛之歌」和「杜蘭嘉－里拉」，各佔了二到三個樂章。

這首曲子另有一個巧思，十個樂章中除了包含許多各自出現的主題外，有四個主題一定會在各個樂章中循環出現，那就是：長號以三度最強音奏出的「雕像」、兩支豎笛優美描出的「花」、電音琴演奏出來並不斷變形的「愛」，以及以四個和絃為背景變奏的「和絃」。這四個主題一次次將旋律推向高潮，令全曲結構更加融合、濃密。

第二次世界大戰結束後，曾用音樂表達自己虔誠信仰的天主教徒梅湘，意外發表了三部以異教為題材的曲子，合稱《崔斯坦與易茲》，而《杜蘭嘉－里拉交響曲》就是其中的核心之作。

歷久彌新的常青樹交響曲
第 2 號交響曲（Op.132）
《神祕之山》

霍瓦內斯（Alan Hovhaness, 1911~2000）

　　阿倫・霍瓦內斯（Alan Hovhaness）是二十世紀最多產的作曲家之一，除了上百首的經典作品以外，還包括六十首以上的交響樂、眾多的合唱作品、芭蕾、歌劇及所有形式的室內樂曲。霍瓦內斯一九一一年誕生，父母親是蘇格蘭與亞美尼亞的後代，早在十三歲就寫成兩部歌劇，可說是從小在作曲方面就很有天分。

　　當他在新英格蘭音樂院跟隨康沃斯（Frederick Converse）學習作曲之後，初試啼聲的《第 1 號交響曲》：「放逐」，在一九三九年由ＢＢＣ交響樂團演出之後大獲好評。他的早期作品顯示出他受到文藝復興時期音樂，以及十九世紀末期和聲運用的影響甚深。自一九三

◆ 基本檔案

創作年代：1955年

首演時地：1955年，休士頓

時間長度：16 分 40 秒

推薦唱片：BMG／BVCC37159／霍瓦內斯：「第 2
　　　　　號交響曲」：《神祕之山》／萊納　指
　　　　　揮芝加哥交響樂團

〇年之後，霍瓦內斯對印第安音樂開始感到興趣，從那時候起，他的作品風格也擷取了這些元素。他在伯恩斯坦的力薦之下進入坦格伍德（Tanglewood），接受柯普蘭（Aaron Copland）的作曲指導，並於一九四二年獲得該校的文憑。由於受不了伯恩斯坦與柯普蘭對他的高度期待，使得霍瓦內斯很早就離開坦格伍德。遭受打擊的他，把早期的許多作品銷毀殆盡，失望地想返回波士頓。但在返家之前，他遇到了希臘籍畫家及心理學家迪喬凡尼（Herman DiGiovanno），勸慰他不妨從學習亞美尼亞音樂以東山再起。

浸淫在亞美尼亞教會音樂之中，讓霍瓦內斯認識到佛塔貝德（Komitas Vartabed）的作品。他是一位傳教士作曲家，一九三六年去世。在霍瓦內斯眼中，他足可媲美巴爾陶克。他探索亞美尼亞音樂的過程，使他的音樂更富於節奏性，也更加有生命力，呈現許多受到亞美尼亞教會音樂即興演奏方式影響的手法。

一九四〇年代，霍瓦內斯不但學習了亞美尼亞文化，在亞美尼亞教會司琴和學習亞美尼亞語，同時也迷上了東方哲學。五〇年代是他音樂的豐收期。一九五一年，他獲得美國國家藝術協會的認可，讓他能夠移居紐約發展。在為瑪莎‧葛蘭姆（Martha Graham）寫了芭蕾配樂：《熱情之歌》（Ardent Song）後，他就前往遠東地區旅行。

一直避開主流音樂浪潮的霍瓦內斯，已經獲得市場的認同，一九五三年、一九五四年及一九五八年都獲得古根漢基金會的資助。他最早聞名天下的作品是受休士頓交響樂團（Houston Symphony）的請託而譜寫的《第 2 號交響曲》：「神祕之山」。此曲幸運地由史托

考夫斯基（Leopold Stokowski）首演，並且由萊納（Fritz Reiner）指揮芝加哥交響樂團（Chicago Symphony）灌錄成唱片發行，而成為暢銷的古典音樂作品。

　　無疑的，《第 2 號交響曲》：「神祕之山」，是霍瓦內斯最知名且最受歡迎的作品，首演時全美還進行電視轉播。史托考夫斯基往後也不斷與不同的樂團合作演出此曲。這首交響曲在一九五八年由萊納與芝加哥交響樂團合作的現場錄音唱片問世後，令人意外的將這首曲子推到頂端，至今這張唱片已經發行了四十多年且歷久不衰。

　　《第 2 號交響曲》瀰漫著心靈寧靜的狀態。第一樂章以豐富的和絃及近似聖歌的形式反覆運用，柔和的樂器獨奏連貫出綿延不斷的平和舒暢感覺。第二樂章是兩部賦格曲：第一組是五聲音階的主題，它的展開類似文藝復興時期的作曲家約斯昆・德普瑞（Josquin Desprez）所採用的複音技巧；第二主題則精神飽滿的貫穿全曲。最後，兩個主題互相烘托成為一股華麗高貴的樂音，激越的情緒直登高峰。第三樂章恢復了平靜，一開始，有一縷近乎聽不見的聲音升起，一副山雨欲來之勢，不斷地預警著隨後即將帶來的高潮。全曲的結尾是細膩的描繪靈性昇華的喜悅，而這個路程，是霍瓦內斯一直堅持的理想，如今夢已成真。

音符裡藏著一顆天真的心

簡單交響曲（Op.4）

布瑞頓（Benjamin Britten, 1913~1976）

　　一九三九年，身為和平主義者的布瑞頓，選擇在歐洲陷入第二次世界大戰的時期，離開英國。在美國與加拿大滯留四年期間，他的創作沒有一刻停歇，完成的作品有《安魂曲交響》（Sinfonia da Requiem）、《米開朗基羅的七首短詩》（Seven Sonnets of Michelangelo）、連篇歌曲、輕歌劇《保羅・本揚》（Paul Bunyan）等。一九四二年布瑞頓又回到英國，那是因為受到同是索夫克同鄉的詩人喬治・克瑞柏（George Crabbe, 1754~1832）的詩作 "The Borough" 的影響，特別是關於「彼得・葛萊姆」的段落。一九四五年布瑞頓寫成了歌劇《彼得・葛萊姆》，這是他相當重要的作品，對英

◆ 基本檔案

創作年代：1933年~1934年

首演時地：1965年4月26日

時間長度：約17分10秒

推薦唱片：BMG / 74321-34052-2 / 布瑞頓：「簡單交響曲」/ 波伯 指揮倫敦節慶管絃樂團

國音樂來說也具有非常重要的地位。

　　或許是鄉愁所致，二十歲初頭的布瑞頓以絃樂編制，將青少年時期所演奏過的鋼琴小品與歌謠，做了一番整理，寫成這部《簡單交響曲》。雖然稱為《簡單交響曲》，可是在手法上卻巧妙地將許多繽紛迷人的色彩，以連串的方式一一呈現，讓人有一股清新及童稚的純真感。這首交響曲的流行，最重要的因素是因為它平易近人，連一個業餘團體或學生樂團都能應付自若。至於創作時期的布瑞頓，正埋首於寫作嚴謹的作品，如：《感恩讚美詩》（Te Deum, 1934）和《布瑞基主題變奏曲》（Variations on a Theme of Frank Bridge, 1937），《簡

嚮往和平的布瑞頓，在二次大戰爆發後離開故鄉英國，思鄉的他將青少年時期所演奏過的鋼琴小品與歌謠整理，寫成《簡單交響曲》。

單交響曲》的出現似乎成為布瑞頓在這段期間，藉以排遣工作壓力之餘，信手拈來的珠玉之作。

　　無論如何，這些熟練的旋律和簡單的音樂深深地攫獲他的靈魂。他將這些影響他童年的音符，熔鑄成交響曲的形態，但又不失其純真。舉例來說，在第一樂章裡五彩繽紛的布雷舞曲（Boisterous Bourée）的表現方式，說明了布瑞頓這位頂尖作曲家的內心裡藏著一顆天真的心，以英國傳統民歌做為素材，發展出一連串優美流暢的曲調，其優美娟秀的氣質令人愛不釋手。急板的「遊戲的撥絃奏」，油滑俏皮的主題，一開始就點破主題所訴求的感覺。三重奏的部分以創新的斷句來表現，它的素材是取自一九二四年前後的「鋼琴詼諧曲」與歌曲而來，既活潑又不落俗套。「憂愁善感的薩拉邦德舞曲」以A—B—A的曲式發展。伴隨著大提琴與低音大提琴所奏出的持續頑固G音，它陰沉的音樂主題一開始是由小提琴奏出的。第二旋律，本來是一首圓舞曲的片段，輕柔地反覆奏出結束前的和絃。

　　在第五段的開頭，是稚氣未脫的一組旋律，「嬉戲的終曲」回顧了大提琴的「五彩繽紛的布雷舞曲」，以下行的半音階手法，讓這段終曲顯得創意獨特。第二段主題在風格上與第一段呈現強烈對比，但是第一主題在發展部持續穿梭著。不久之後，進入再現部，第二主題以一種英雄式的姿態展現。在喧囂的結尾之前，一小段暫停，似有山雨欲來之前的寧靜意味。

趕搭夜快車的交響曲

第 1 號交響曲：《耶利米》

伯恩斯坦（Leonard Bernstein, 1918~1990）

　　身兼作曲家、指揮和音樂教育工作者，伯恩斯坦（Leonard Bernstein）為二十世紀的音樂面貌做了極大的變革。對一個作曲家來說，伯恩斯坦留下了許多經典的作品，其中包括三首交響曲、得到一九五四年奧斯卡最佳電影《岸上風雲》（On the Waterfront）的電影配樂，以及一九五七年風靡全美國的百老匯舞臺劇《西城故事》（West Side Story）。他是第一位能夠吸引全世界樂迷的美國指揮家。他的風采，尤其是他誇張的肢體語言與創新的臺風，不僅前所未見，同時也能夠聚集臺下聽眾的焦點，其魅力無人能出其右。

　　出生於麻州的伯恩斯坦，最初是就以作曲家的身分闖蕩樂壇，在

◆ 基本檔案

創作年代：1943年

首演時地：1944年 1 月 28 日，匹茲堡交響樂團

時間長度：24 分 20 秒

推薦唱片：BMG / 09026-61581-2 / 伯恩斯坦：「第 1
　　　　　號交響曲」：《耶利米》/ 史拉特金
　　　　　指揮聖路易交響樂團

閒磕牙

當一代音樂大師遇上完美的男高音

　　伯恩斯坦是美國現代樂壇最富盛名的音樂家，他的魅力風靡了四〇到八〇年代，不僅是一位指揮家、鋼琴家、教育家，更是跨古典與流行音樂劇的作曲家。

　　伯恩斯坦出生在一個傳統的猶太家庭，很早就顯露出音樂才華，但一直到就讀哈佛大學，都還沒有完全確定自己是否要成為一個音樂家。他遇到的第一個知音是當時希臘籍的名指揮家米卓波洛斯。米卓波洛斯相當欣賞伯恩斯坦，他知道伯恩斯坦一定會成為一位眾所矚目的明星。但直到伯恩斯坦遇見了柯普蘭，柯普蘭鼓勵伯恩斯坦朝指揮的方向努力，他才開始全力發揮在音樂方面的潛能。

　　伯恩斯坦家喻戶曉的音樂劇：《西城故事》，是一齣將莎士比亞《羅密歐與茱麗葉》的背景，搬到現代紐約西區，融合交響樂技巧與拉丁爵士風格，獲得極大成功的作品。伯恩斯坦是個事事講求完美的人，當年在錄製《西城故事》時，遇上了也對音樂相當執著的男高音卡列拉斯，兩個人都對音樂有著近乎狂熱的熱愛，在詮釋樂曲方面也各持己見，伯恩斯坦對咬字、旋律和音準錙銖必較，讓修養不錯的卡列拉斯也幾乎快發狂。他們在剛開始合作時，誰也不肯讓步，甚至爭執到翻臉走人的地步，還好最後兩人取得妥協，留給我們珍貴的錄音。由此也可以看出音樂家在舞臺下，如何追求完美的另一種面貌。

哈佛大學跟隨如皮斯頓（Walter Piston）等名師學習。當時他偶爾會以藝名列尼・安伯（Lenny Amber）寫下許多流行歌曲（Amber在英文裡就是Bernstein的意思）。一九四四年是他開始揚眉吐氣的一年，他創作了一部根據傑洛米・羅賓斯（Jerome Robbins）的劇本所寫成的輕鬆芭蕾舞劇：《水兵假期》（Fancy Free），和另一首重量級作品：《耶利米交響曲》（Jeremiah），兩曲同時公演。在他擔任紐約愛樂的音

出生於傳統猶太家庭的伯恩斯坦，一直到就讀哈佛大學都無法確定自己的志向，直到獲得了柯普蘭的鼓勵，才讓他下定決心走向音樂這條路。

樂總監期間（1958~1969），將這個樂團帶領到一個前所未有的顯赫聲譽，名列美國五大交響樂團之首。伯恩斯坦在詮釋他人的作品方面——尤其是馬勒（Mahler）與柯普蘭（Copland）的錄音——為他樹立了無可撼動的威望。一九五八年，他拍攝了一系列電視影集：《青年的音樂會》（Young People's Concerts），為年輕朋友闡述音樂的內容與欣賞的方式，讓他立即成為美國家喻戶曉的人物。

　　《耶利米交響曲》是伯恩斯坦涉足大規模管絃樂作品的處女作。此曲在一九三九年構思，以次女高音與管絃樂團的單樂章哀歌（Lamentation）為主體。三年之後，伯恩斯坦才將整個交響曲的架構做了總結。伯恩斯坦的傳記作者西克絲特（Meryle Secrest）在書中

描述了這部交響曲的寫作過程，她指出：這是伯恩斯坦為參加新英格蘭音樂院（New England Conservatory of Music）所舉辦的比賽，而夜以繼日地趕工完成的作品。他以十天的工夫寫完鋼琴總譜做為藍本，接著三天三夜不眠不休地將管絃樂配器一股腦兒寫就。眼看著郵寄一定趕不及最後期限（一九四二年十二月三十一日）。伯恩斯坦只好自己帶著手稿，連夜搭快車親自送到波士頓，終於在截止前兩小時送達。參賽結果，雖然沒有贏得這項大獎，卻為他爭得一九四三至一九四四年紐約樂評人（New York Critic's Circle）年度交響曲的殊榮。一九四四年一月二十八日，伯恩斯坦親自指揮匹茲堡交響樂團（Pittsburgh Symphony Orchestra）舉行首演。

　　《耶利米交響曲》一開始是「預言書」，以陰沉的音色代表《聖經》裡耶利米預警耶路撒冷將被毀滅、神殿也必將毀壞的事情。第二樂章如詼諧曲形式的「悖逆上帝」，表現出音樂的騷動情緒，描寫神殿的傾覆與上帝的震怒。最後一個樂章是「哀歌」，由次女高音唱出希伯來文的歌詞……「耶和華啊，求你記念我們所遭遇的事，觀看我們所受的凌辱。我們的產業，歸與外邦人；我們的房屋，歸與外路人。我們是無父的孤兒，我們的母親，好像寡婦。」為耶路撒冷城的毀滅做了最後的見證。

為愛滋病友而作

第 1 號交響曲

柯里亞諾（John Corigliano, 1938~）

　　美國作曲家約翰・柯里亞諾（John Corigliano）總結自己的藝術理念是：「藝術家要遲遲不被肯定，已經成為時尚。所以我認為作曲家有必要承擔起直接訴諸聽眾，盡心盡力去求取認同⋯⋯建立溝通管道是最主要的目標。」在他音樂事業的發展過程裡，柯里亞諾所謂與聽眾溝通的「主要目標」一直是他所高舉的原則。

　　柯里亞諾是紐約愛樂資深首席音樂家的兒子，在哥倫比亞大學與曼哈頓音樂學校接受音樂教育。他師承倫寧（Otto Luening）、賈尼尼（Vittorio Giannini）與克瑞斯頓（Paul Creston）。起初，他父親以一個長期在古典音樂世界舞臺奮戰的觀點，並不鼓勵兒子從事作曲；

◆ 基本檔案

創作年代：1990年

首演時地：1990年

時間長度：約 40 分 30 秒

推薦唱片：BMG / 09026-68450-2 / 柯里亞諾：「第 1
　　　　　號交響曲」/ 史拉特金 指揮美國國家
　　　　　交響樂團

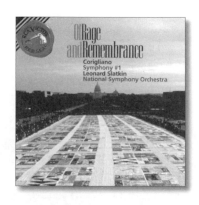

就現實面來看，畢竟現代作曲家出人頭地的機會，有如鳳毛麟角。然而，在電臺負責節目主持時段之後，柯里亞諾以一首小提琴與鋼琴的奏鳴曲，在一九六四年義大利史波列多（Spoleto）舉行的「兩個世界藝術節」（Festival of Two Worlds）中，大放異彩，勇奪冠軍。《第1號交響曲》是為了愛滋病患而寫的。此曲展示他強烈的個人色彩與獨特的音樂魅力，在一九九一年獲頒當代古典音樂界最崇榮的葛拉夫麥爾大獎（Grawemeyer Award）。

一九八〇年代柯里亞諾開始涉足電影配樂的工作，成為他特殊的興趣之一。他為肯羅素（Ken Russell）的電影《變形博士》（Altered States, 1980）作的配樂，被提名奧斯卡最佳配樂；過了快二十年後的一九九八年終於以紀侯（François Girard）執導的影片《紅色小提琴》（The Red Violin）搬走一座小金人。雖然柯里亞諾在室內樂的創作很單薄，但是卻以《絃樂四重奏》和雙鋼琴作品《明暗對比》獲得葛萊美獎的肯定，逐漸讓他投入更多心力去創作。

《第1號交響曲》是柯里亞諾在一九八七至一九九〇年間，以芝加哥交響樂團駐團作曲家的身分，為愛滋病病友所寫的交響曲，藉以紀念他死於這種世紀病毒的好友們。第一樂章是「寓言」與「憤怒和記憶」，哀悼鋼琴家的去世。樂曲裡鋼琴聲不時地淡入淡出，鋪陳方式有如變幻莫測的萬花筒。第二樂章的開頭以不和諧的刺耳聲奏出塔朗泰拉舞曲節奏。根據作者自述，象徵著病患在死前的疑惑、對生命盡頭即將來臨的掙扎。第三樂章是一段夏康舞曲，紀念一位去世的大提琴家好友，其中還播放他與這位朋友過去曾經即興演奏的大提琴片段，此處所使用的敲擊樂器與銅管樂相互對應，透露著驚恐不安的情

緒。最後一個樂章的總結，則一一呈現前面三個樂章的主要旋律，最後大提琴以持續的 A 音，直到全曲歸於寧靜。或許是牽涉到當代最嚴重的愛滋病社會議題的緣故，這部作品在十年內，全世界有幾近一百場的演出，而且柯里亞諾還因此曲勇奪葛拉夫麥爾大獎。